從古希臘悲劇到後現代主義諷刺劇，一部跨越千年的文化史話

History of Theatre

舞臺上的世界史

戲劇藝術的時空旅程

細述戲劇發展的每一個轉折點，展現藝術與時代的交織

從上古時期印度梵劇與經典羅馬戲劇，
到中世紀的宗教與世俗劇
再到文藝復興時期的歐洲戲劇革新，
跨越了數千年的戲劇歷史——

覃子安，聞明，彭萍萍 主編

目錄

上古戲劇

古希臘戲劇的萌芽 ····················· 008

尤里比底斯與《美狄亞》 ··········· 016

亞里斯多德的悲劇理論 ··········· 018

阿里斯托芬的喜劇 ················· 021

米南德的喜劇 ······················· 024

古羅馬戲劇 ·························· 026

古印度的梵劇 ······················· 032

梵劇的成熟 ·························· 034

迦梨陀娑和《沙恭達羅》 ··········· 036

中古戲劇

宗教劇：真實的迷幻 ··············· 042

世俗劇：笑對人世 ················· 047

日本的能與狂言 ··················· 050

世阿彌及其戲劇論 ················· 053

目錄

近代戲劇

義大利文藝復興時期的戲劇 ⋯⋯⋯⋯⋯⋯ 058

喜劇、田園劇和悲劇 ⋯⋯⋯⋯⋯⋯⋯⋯ 062

義大利的即興喜劇 ⋯⋯⋯⋯⋯⋯⋯⋯⋯ 066

透視布景與鏡框式舞臺 ⋯⋯⋯⋯⋯⋯⋯ 070

莎士比亞與英國戲劇 ⋯⋯⋯⋯⋯⋯⋯⋯ 073

偉大的戲劇詩人 ⋯⋯⋯⋯⋯⋯⋯⋯⋯⋯ 074

魅力永存的悲劇 ⋯⋯⋯⋯⋯⋯⋯⋯⋯⋯ 078

氣韻生動的喜劇 ⋯⋯⋯⋯⋯⋯⋯⋯⋯⋯ 086

波瀾壯闊的歷史劇 ⋯⋯⋯⋯⋯⋯⋯⋯⋯ 090

西班牙戲劇的黃金時代 ⋯⋯⋯⋯⋯⋯⋯ 092

維加及其戲劇 ⋯⋯⋯⋯⋯⋯⋯⋯⋯⋯⋯ 096

卡德隆及其戲劇 ⋯⋯⋯⋯⋯⋯⋯⋯⋯⋯ 101

法國古典主義時期的戲劇 ⋯⋯⋯⋯⋯⋯ 105

高乃依及其悲劇 ⋯⋯⋯⋯⋯⋯⋯⋯⋯⋯ 107

莫里哀及其喜劇 ⋯⋯⋯⋯⋯⋯⋯⋯⋯⋯ 111

法國戲劇：「第三等級」的吶喊 ⋯⋯⋯ 119

義大利戲劇：寫實與傳奇 ⋯⋯⋯⋯⋯⋯ 130

浪漫主義戲劇的興起與發展 ⋯⋯⋯⋯⋯ 137

萊辛對德國民族戲劇的貢獻 ⋯⋯⋯⋯⋯ 139

歌德與《浮士德》 ⋯⋯⋯⋯⋯⋯⋯⋯⋯ 142

席勒和《陰謀與愛情》 ⋯⋯⋯⋯⋯⋯⋯ 146

雨果與法國浪漫主義戲劇 ⋯⋯⋯⋯⋯⋯ 149

木偶淨琉璃和歌舞伎的產生 ⋯⋯⋯⋯⋯ 153

木偶淨琉璃與歌舞伎的發展 ⋯⋯⋯⋯⋯ 156

現當代戲劇

左拉和他的自然主義戲劇⋯⋯⋯⋯⋯⋯⋯⋯166

現代戲劇之父 ── 易卜生⋯⋯⋯⋯⋯⋯168

霍普特曼等人的劇作⋯⋯⋯⋯⋯⋯⋯⋯⋯174

蕭伯納和他的劇作⋯⋯⋯⋯⋯⋯⋯⋯⋯⋯179

契訶夫的戲劇⋯⋯⋯⋯⋯⋯⋯⋯⋯⋯⋯⋯183

丹欽科 ── 史坦尼斯拉夫斯基演劇體系⋯188

史特林堡與表現主義戲劇⋯⋯⋯⋯⋯⋯⋯192

梅特林克與象徵主義戲劇⋯⋯⋯⋯⋯⋯⋯196

王爾德與唯美主義戲劇⋯⋯⋯⋯⋯⋯⋯⋯200

未來派戲劇⋯⋯⋯⋯⋯⋯⋯⋯⋯⋯⋯⋯⋯203

皮藍德羅的劇作⋯⋯⋯⋯⋯⋯⋯⋯⋯⋯⋯205

梅耶荷德等人的導演創新⋯⋯⋯⋯⋯⋯⋯209

奧尼爾的劇作⋯⋯⋯⋯⋯⋯⋯⋯⋯⋯⋯⋯213

布萊希特的史詩戲劇⋯⋯⋯⋯⋯⋯⋯⋯⋯219

沙特、加繆與存在主義戲劇⋯⋯⋯⋯⋯⋯224

荒誕派戲劇⋯⋯⋯⋯⋯⋯⋯⋯⋯⋯⋯⋯⋯229

阿爾托的殘酷戲劇⋯⋯⋯⋯⋯⋯⋯⋯⋯⋯234

格洛托夫斯基的質樸戲劇⋯⋯⋯⋯⋯⋯⋯240

美國的前衛戲劇⋯⋯⋯⋯⋯⋯⋯⋯⋯⋯⋯244

後現代主義戲劇的跟進者⋯⋯⋯⋯⋯⋯⋯253

達里奧・霍和他的政治諷刺劇⋯⋯⋯⋯⋯256

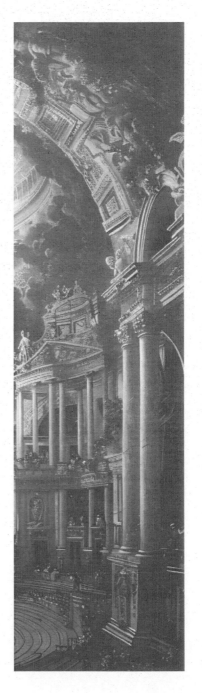

上古戲劇

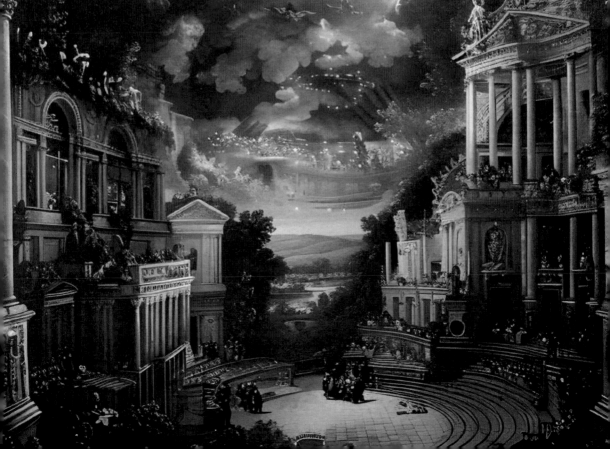

古希臘戲劇的萌芽

　　西方文明史上第一個偉大的戲劇時代，當屬古希臘戲劇時代。大約在西元前 5 世紀，居住在愛琴海岸、希臘半島上的人們，在戰勝了海上強國波斯之後，贏來了政治、經濟的繁榮期。我們知道，古希臘包含著許多大小不一的城邦，以雅典為中心，形成了民主政治局面，因為當時的統治者是伯里克利（Pericles），故有人也把這段歷史時期叫做伯里克利的「黃金時代」。航海和貿易以及已經發展起來的奴隸制，不僅為希臘人創造著財富，也使得一部分人不必疲於奔命地終日勞作，而有了閒暇和娛樂時間，這為藝術的發展提供了前提和條件。

　　古希臘神話中的愛神阿芙蘿黛蒂（Aphrodite）像世界上其他原始民族一樣，古希臘人是泛神論者，他們相信每一種自然現象，都是神的旨意，神的世界也和人的世界一樣，有著為數不少的成員，並且各有各的脾氣，他們居住在奧林匹斯山上，俯瞰著人類的行止，也時常參與人世糾紛。古希臘人創造了神的譜系，如掌管雷電的神叫宙斯（Zeus），他是神中之王，在他的管轄下，還有光明之神阿波羅（Apollo），智慧之神雅典娜（Athena），海神波塞頓（Poseidon）、戰神阿瑞斯（Ares）、農神得墨忒耳（Demeter）、愛神阿芙蘿黛蒂、酒神戴歐尼修斯、（Dionysus）等等。在希臘人的神話中，神是萬能的、永存的，但卻並非完美的，他們也具有人性中的種種弱點。如在偉大的《荷馬史詩》（*Homeric Epics*）

中，就有這樣的記載：特薩利亞的國王佩琉斯（Peleus）和女神忒提斯（Thetis）結婚時，邀遍所有的女神參加婚禮，卻唯獨沒有邀請阿瑞斯，而此人是極善報復的，因此，她偷偷溜進來，放下一個刻有「給最美者」的金蘋果。神后赫拉（Hera）、智慧女神雅典娜和愛神阿芙蘿黛蒂，都認為自己最美，應該得到金蘋果，她們為此爭論不休，一直吵到天神宙斯那裡，宙斯不願獲得偏袒的罪名，就出主意讓特洛伊王子帕里斯（Paris）裁決。三位女神都向帕里斯承諾，給他優厚的報酬，他最後把金蘋果給了阿芙蘿黛蒂，用誘拐的方式，得到了世上最美的女人——斯巴達王的妻子海倫（Hallen）。這件事激怒了所有希臘人，他們與特洛伊人之間，爆發了連綿不斷的戰爭。

古希臘科林斯城阿波羅神廟遺址為了供奉神靈，希臘人開始建築神壇，後來又修建廟宇。祭祀儀式經過發展演變，慢慢形成了戲劇。當一個人假扮作祭司，在專門的廳堂或場地模擬祭祀活動時，就帶有了表演的性質。

古希臘蘇紐海神廟遺址人們公認，戲劇的起源與酒神頌密切相關。傳說中，酒神戴歐尼修斯是天神宙斯和人間公主塞墨勒（Semele）所生，宙斯對塞墨勒非常寵愛，以致立下神誓：要滿足塞墨勒的任何願望。天后嫉妒塞墨勒，慫恿她看看宙斯作為天神和雷神的真實面目；好奇心重的塞墨勒向宙斯提出要求，宙斯知道這樣做的代價，是會燒死凡人塞墨勒的，但是，他不能違背誓言，只好顯出真容，這時雷光電火驟起，宙斯只來得及將塞墨勒腹中的胎兒取出，放在自己的腿下，塞墨勒就被焚為灰燼。宙斯把這個叫戴歐尼修斯的孩子，交給山林水澤之神養大，成人後，他被人慘殺並被肢解，後來又復活了。傳說，是他發明了以葡萄釀酒的方法。因此，人們總要紀念他。

▌上古戲劇▌

　　盧本斯（Rubens）所畫的油畫〈酒神節〉，葡萄在古希臘的廣泛種植，為製酒業的發展提供了充足的原料。因此，飲酒的風習和縱酒狂歡的情景，在古希臘非常普遍。酒神祭祀，流行於各個城邦，酒神節成為人們以神的名義自娛的最好形式。

　　每當葡萄收穫，壓榨葡萄汁、新酒開壇、通商貿易的季節，人們便舉行與酒神有關的祭祀活動，一年之中竟達 4 次之多。其中以每年 3、4 月舉行的城市酒神節最為隆重。以雅典為中心的 10 個城邦，各派 5 名男子，組成 50 人的合唱團，圍繞酒神祭壇，合唱讚美歌。起初，人們頌讚的對象只限於戴歐尼修斯，進而擴大為半神半人或某些英雄人物，後來又擴大為希臘人祖先的傳奇故事。從古希臘的歷史文物來看，最初的戲劇裡有 50 人的歌隊，他們身穿羊皮，頭帶羊角，扮成酒神的隨從，半羊半人的薩堤爾（Satyrus），這樣的表演古希臘神話中的青年酒神。卡拉瓦喬（Caravaggio）畫被放在中央，觀眾成扇狀分布在他們周遭。歌隊的表演，只是歌舞，還不是戲劇，直到有一個人以歌隊長的身分，從歌隊裡分離出來，擔當起演員之職，才產生了戲劇。有史記載的第一個演員是泰斯庇斯（Thespis），因此「泰斯庇斯的長袍」，成為戲劇服裝的代名詞；「泰斯庇斯藝術」也成為表演藝術的代名詞。在後來的演出中，艾斯奇勒斯（Aischulos）加進了第二個演員，索福克里斯（Sophocles）加進了第三個演員，於是，古希臘人開始利用對話的形式，反映英雄們的好壞故事，他們之間的戰爭、婚姻，私情、命運等。演員們帶著面具，扮演劇中人物，靠姿勢和聲音來表達感情。

　　按照希臘文的意思，悲劇的原意是「山羊之歌」，喜劇的原意是「狂歡遊行之歌」，亞里斯多德（Aristotle）在《詩學》（*Poetics*）裡認為，悲劇起源於酒神讚美歌的序曲，喜劇起源於下等表演的序曲。悲劇

一般用韻文寫成，因此悲劇家亦稱悲劇詩人；而喜劇則用日常語言寫成，故喜劇家無法獲得「詩人」這項桂冠。

在城市酒神節上，經常舉行悲劇和喜劇的競賽。據說，劇作家先要將自己的參賽作品，朗誦給一個負責遴選劇本的機構聽，被認為合格後才可以演出，劇作家可以向官方要一個歌隊。演出的大部分費用由被選為司理的有錢人支付，政府負責修建劇場並實施獎勵。在戲劇競賽中奪魁，在古希臘人看來是十分榮耀的事，也是一些人出人頭地的好機會。據說，為了鼓勵人們看戲，伯里克利曾向市民發放「觀劇津貼」，使他們不僅獲得娛悅，而且不必有經濟上的損失。

古希臘的人們，以他們超絕的聰明和智慧，為後世留下了偉大的戲劇藝術，它所具有的永恆魅力以及所達到的藝術高峰，令後來者難以望其項背。馬克思（Karl Marx）稱，古希臘的神話和戲劇，「仍然能夠給我們以藝術享受，而且就某方面說還是一種規範和高不可及的模本」。

艾斯奇勒斯（Aischulos，約西元前 525～西元前 456 年）是古希臘三大悲劇家中資格最老的一個，被稱為「悲劇之父」。他出身於貴族家庭，參加過馬拉松戰役。在他出生時，悲劇競賽已開始了 10 年，他第一次參賽就失敗了，直到西元前 484 年才獲得成功。他大約寫過八九十部劇作（有人說 70 幾部），流傳下來的有 7 部。據說城市酒神節最初是連續三天演出悲劇，然後演喜劇，到後來才變為白天演悲劇，下午或晚上演喜劇。因此，悲劇家們常常要寫出主題相聯或相關的三部劇，並作一組，《奧瑞斯提亞》（Oresteia）是艾斯奇勒斯創作的現存的唯一的一部三聯劇。他還創作過四聯劇，即將三個悲劇和一個喜劇並作一組，在內容上彼此呼應又各自獨立。

艾斯奇勒斯的作品氣勢宏偉、莊嚴豪邁，以極其優美的詩句寫成。

他在悲劇中引進了第二個演員,使得對話增多,戲劇性增強,情節也變得豐富起來。他還削減了合唱團,使歌舞的成分與戲劇的成分,逐漸彼消我長。

《被縛的普羅米修斯》(*Prometheus Bound*)是艾斯奇勒斯的重要悲劇之一。它寫創了人類的神 —— 普羅米修斯(Prometheus),為了改變人類的苦境,從天庭盜來天火送到人間。凶暴的天神宙斯發現後,對他實行了殘酷的懲罰:他被帶到天昏地暗、荒無人煙的高加索山,被重重鐵鏈纏繞,被金剛石的楔子穿透胸膛,釘在了懸崖之上,日復一日地經受日晒雨淋和惡鷹啄心的折磨。但是,普羅米修斯卻毫不後悔。

仙女們飛來了,他向她們傾訴宙斯的惡行,引起她們對宙斯的不滿。女孩伊俄(Io)來到山前,向普羅米修斯訴說,宙斯逼她成婚不成,竟將其變作白色母牛,使她到處流浪。普羅米修斯向她轉達天意:宙斯終將被推翻,而推翻他的就是他與伊俄所生之子。伊俄為了救出普羅米修斯、推翻宙斯,在尼羅河邊,蛻去牛皮,變成了美麗的少女,嫁與宙斯為妻。惡神飛來了,勸說普羅米修斯向宙斯低頭,遭到嚴厲斥責。尋找金蘋果的海克力斯來到山前,看到普羅米修斯的痛苦處境,他搭弓射箭,把惡鷹殺死,又解下鎖鏈,拔下釘子,普羅米修斯終於獲得了自由。

劇中的宙斯,顯然是一個無情無義的暴君,而作為高尚的聖者,普羅米修斯關懷人類,富於自我犧牲精神,他意志堅定、不畏強權,是崇高、悲壯、完美的悲劇形象。

在這齣悲劇中,艾斯奇勒斯以神的羈難,表現了偉大的創造者所遭受的大不幸,他注定由於冒險(富有創造性的行動)而違反天條(某種既定的僵死的教條),由於有利多數(這個世界上的芸芸眾生)而冒犯少

數（持有威權並胡亂運用者），由於追求真理（人類最為需要的東西）而將自己送上祭壇（遭受毀滅性打擊）。但是，艾斯奇勒斯在他關於普羅米修斯的英雄悲劇中，張揚著正義必勝的光輝旗幟，劇中已經預示，無道的暴君終將被推翻，而為了眾生受難的聖者，他的苦難將獲得崇高的意義，他的生命將獲得大自由。

繼艾斯奇勒斯之後，古希臘又一位偉大的悲劇家產生了，他就是索福克里斯。索福克里斯（西元前 496 ～西元前 406 年）出生於雅典西北郊的索福克里斯頭像科羅諾斯鄉，他的父親從事兵器製造業，家境殷實。

他自幼受到良好的教育，在音樂和體育方面都有所擅長，童年時就以能歌善舞和相貌俊美著稱。大約在他 16 歲的時候，古希臘人戰勝了波斯人，結束了連綿不絕的希波戰爭。在慶祝會上，人們推舉這位年輕人作為領隊，赤裸身體，懷抱豎琴，高歌凱旋。索福克里斯熱心民主政治，是伯里克利的好友，伯里克利統治下雅典歷史上的全盛期，也正是索福克里斯創作的多產期。他一生大約創作了 90 個劇本，保留下來的有 7 部，如《埃阿斯》（*Ajax*）、《安蒂岡妮》（*Antigone*）、《伊底帕斯王》（*Oedipus*）、《厄勒克特拉》（*Electra*）、《特拉基斯婦女》（*Women of Trachis*）。他的戲劇題材廣泛，情節曲折，形象生動、細膩，結構完整、嚴密。在戲劇競賽中，他獲獎 18 次，都是頭獎或二等獎，從未得過三等獎，足見他的創作才華不同凡響。

在他的晚年，雅典的民主政治走向危機，伯羅奔尼撒戰爭結束前，雅典人與斯巴達人之間 戰爭正激烈，就在這樣的社會背景下，索福克里斯以 90 歲高齡，在創作了最後一部悲劇《伊底帕斯在科羅諾斯》（*Oedipus at Colonus*）之後，不幸仙逝。由於戰爭中交通受阻，他的遺體無法

歸葬故鄉，為此，斯巴達將軍下達特別停戰令，讓雅典人有暇安葬這位偉大的悲劇詩人。在他的墳頭上，立著一個人頭鳥雕像，象徵著這位詩人浩歌永存，萬古流芳。

《伊底帕斯王》（演出於西元前 431 年）是索福克里斯的代表作品之一。它取材於人類由雜婚制向父權制社會過渡時期的古老傳說。戲劇一開始，就寫忒拜城裡發生了大瘟疫，城邦正在血紅的波浪裡顛簸。伊底帕斯王（Oedipus）心情沉重，他對祭司說：「你們每個人只為自己悲哀，不為旁人，我的悲痛卻同時是為城邦，為自己，也為你們。」他決心要遵照神示，處罰給城邦帶來災禍的不潔之人。

伊底帕斯是城邦繼任之王，他的前任老王拉伊俄斯（Laius）在一次出行中，由於與人爭路而被殺身亡。伊底帕斯原是外邦人，因有人預言他將弒父娶母，他為此害怕，不得不離開家園。在流浪途中他曾殺死一位老者，在忒拜，因為他才智過人，猜中了人面獅身妖怪的謎語，使得妖怪自殺，結束了忒拜人的苦難，人們擁立他坐上王位，並娶了老王的妻子。災難使得伊底帕斯憂心如焚，他將嚴厲的詛咒施加給不潔之人，並要把這個殺害老王的兇手追查出來。

盲先知知道其中的祕密，伊底帕斯再三追問，他卻不肯講出謎底，這激怒了伊底帕斯，他出口不遜，認為盲先知就是參與了謀害老王罪行的人。先知在憤怒中宣布：伊底帕斯是這地方不潔的罪人。伊底帕斯認為是王后的弟弟克瑞翁（Creon）為奪取王位，才串通盲先知對他進行誣衊，這愈加使他要把事情真相查個水落石出。

王后的弟弟克瑞翁與伊底帕斯發生了爭吵，他說自己並不想當國王，只想替國王做事。伊底帕斯卻一口咬定，是克瑞翁授意盲先知誣陷他為殺害老王的人，為此，他要把獅身人面女妖斯芬克斯（Sphinx）驅

逐出境甚至殺死。王后趕來勸解，她說，老王曾得到神示，說他兒子將會弒父娶母，這個孩子後來被扔進荒山，而老王死在強盜之手，而非兒子之手，可見神已經收回了預言。她講出了老王遇害的地點，與伊底帕斯殺死那位老者的地方十分相似。

在驚恐中，伊底帕斯找來了知情者：一個報信人和一個牧羊人，他們不願講出所知實情。在伊底帕斯的拷問下，牧羊人說，他並沒有將老王的兒子扔進荒山，而是交給了報信人，他也是老王被殺事件的唯一的見證人。因此，伊底帕斯即位後，他才逃進山林，做起了牧羊人。報信人說，他不忍傷害這個孩子，於是將伊底帕斯交給外邦人收養，而現在他的養父已經死去。

真相已經大白，伊底帕斯知道自己沒能逃脫神強加給他的命運，他到底還是犯下了弒父娶母的滔天大罪。此時，他的妻子（亦即他的母親）對亂倫之罪感到萬分羞愧，她以懸梁自盡的方式，結束了人生。而伊底帕斯覺得，死固然容易，但卻不足以洗刷自己的罪孽和恥辱，於是，他刺瞎雙目，自我懲罰，走上自我放逐的不歸路。

伊底帕斯的悲劇，反映著人的責任和命運之間的矛盾，命運的陰影像漫天的雲翳，使人的自由精神和創造活力不可能無限制的拓展，人似乎只能在命運的定數內輾轉，並且由於人的不斷索求必將招致自身之禍。但是，伊底帕斯的精神，就在於他以自身的悲劇，向人們顯示著命運不公的事實；以反抗命運的人生之旅，昇華著自由的生命意志；以勇於承擔一切後果的勇氣，毫不苟且地質詢自己的人生；以獨自咀嚼苦難的方式，表示對人類道義和絕對真理的崇敬。

這部戲劇具有豐富的內涵，包藏著深刻的哲理，至今仍在世界各地不斷上演，足見其永恆的藝術魅力。

尤里比底斯與《美狄亞》

　　尤里比底斯（Euripides，西元前 480～西元前 406 年）與索福克里斯是同時代的人，但要比他年輕一些。他出身於名門望族家庭，受過良好教育，知識豐富，思維敏捷。據說他為人沉靜，個性很強，對世態持懷疑態度，對哲學很感興趣。

　　他一生創作了 92 部劇作，保留下來的有 18 部，如《阿爾刻提斯》（*Alcestis*）、《希波呂托斯》（*Hippolytus*）、《特洛伊婦女》（*The Trojan Women*）等，在戲劇競賽中他曾 5 次獲獎，他的悲劇人物比較接近日常生活，神話和傳奇色彩相對減弱，性格和心理更趨於真實，他尤其擅長描寫細膩的女性心理。他還讓歌隊的作用變小，引起了亞里斯多德的反對。他生前的聲譽不及艾斯奇勒斯和索福克里斯，但他的戲劇卻引起了後世的重視，因此，他得以流傳的劇目，比前兩位的總和還要多。

　　《美狄亞》（*Medea*）（寫於西元前 431 年）是尤里比底斯的代表作，它表現了一位遭受遺棄的婦女，對忘恩負義的丈夫實施的慘烈的報復。

　　當年，伊阿宋（Easun）為索取金羊毛，來到了公主美狄亞（Medea）的家鄉。國王讓他駕上噴火的牛去犁地，在田裡種上象牙，以便讓火牛將他燒死，讓象牙變成的士兵把他殺死。在伊阿宋必死無疑的情況下，公主美狄亞懷著火熱的愛情幫助他，使他戰勝大蟒蛇，盜取了金羊毛。聰慧美貌的美狄亞對伊阿宋一片痴情，為此她背叛了父兄，隨伊

阿宋遠走他鄉。然而，伊阿宋卻為了榮華富貴拋棄了她，另娶了國王克瑞翁的女兒，使美狄亞遭受痛苦並感到羞恥，而國王由於害怕美狄亞會加害於他，還下令立即將其母子驅逐出境，後經哀求才答應可以暫住一晚，但揚言，若第二天再見他們，定立斬無赦。

伊阿宋厚顏無恥地指責美狄亞咎由自取，說他之所以這樣做，是為了使妻兒「免於貧困，能夠享受到永久的幸福」。美狄亞卻斬釘截鐵地回答：「我不要那種讓人痛苦的所謂富貴生活，也不要那種令人寒心的幸福。」她打定主意，要進行報復。

為此，她召回伊阿宋，假意悔改，讓兩個兒子帶上禮物隨伊阿宋進宮，請求留在父親身邊。然而，作為禮物的金冠和袍子都塗有劇毒，國王和他的女兒相繼慘死。美狄亞知道她的孩子將難逃國王家族的迫害和羞辱，為了不讓孩子在人間受罪，並對伊阿宋實行決絕的報復，她親手殺死了他們的兒子。然後，駕上龍車，隨風而去。

尤里比底斯的悲劇，表現了現實人生中的種種苦難，悲劇的成因與神和命運的關聯，漸漸讓位於人自身的極端性格和人性弱點。伊阿宋因貪戀虛榮美色，而招致妻離子散的可悲結局；而美狄亞因其絕不寬容、絕不妥協的個性，在滿足於懲罰了仇人的快意時，自身卻陷入了更深的悲劇。

亞里斯多德的悲劇理論

　　古希臘不僅開啟了人類戲劇藝術的先河，而且確立了一整套澤被後世的戲劇理論。亞里斯多德的《詩學》，儘管有所缺失，但仍然不失為一部偉大的戲劇理論，特別是悲劇理論著作。

　　亞里斯多德（Aristotle，西元前 364 ～西元前 332 年），出生於馬其頓斯塔吉羅斯城，後來來到雅典，在柏拉圖學園求學，學成之後，專門從事學術研究。他曾擔任過馬其頓王子亞里山大（Alexander of Macedonia）的教師，在雅典創辦了呂克翁學院，在他晚年，因被控犯有不敬神罪，為躲避懲罰而被迫逃到優卑亞島，並死於島上。他是古希臘時期著名的哲學家、自然科學家和文藝理論家。

　　亞里斯多德對待藝術的態度是公正而虔誠的，他不像其前人柏拉圖（Plato）那樣，將史詩、悲劇和喜劇通通看成是對人具有惡劣影響的東西，進而貶低從事藝術創作的人；亞里斯多德充分肯定藝術對人類所具有的啟迪意義，認為悲劇借引起憐憫與恐懼，使人的情感得到陶冶。柏拉圖因蔑視史詩而將荷馬逐出理想國，而亞里斯多德卻盛讚荷馬「是個出類拔萃的詩人」。

　　對於處於黃金時期的古希臘悲劇，亞里斯多德運用科學的研究方法，有史以來第一次對人類的藝術活動 —— 戲劇，做出了比較全面和系統的闡述。他認為，戲劇源於模仿，但悲劇所模仿的不是人，而是人的

行動、生活、幸福，幸福與不幸繫於行動。悲劇藝術，實際包含形象、性格、情節、言詞、歌曲與思想 6 個部分，此間最重要的是情節。悲劇所應當反映的，應當是帶有普遍性的、可能發生的事件。

亞里斯多德給悲劇下了一個重要的定義：「悲劇是對一個嚴肅、完整、有一定長度的行動的模仿，它的媒介是語言，具有各種悅耳之音，分別在劇的各部分使用；模仿方式是借人物的動作來表達，而不是採用敘述法。」但是，他所說的模仿，不是簡單地臨摹，而是再現和創造。他認為藝術的創造應當合乎必然率或或然率的可能性原則，透過個別反映一般，透過現象反映本質。藝術應當比現實更高，比它的模仿對象更美。

關於悲劇所應當具有的長度，亞里斯多德也做出了比較科學的界定，他說，「一個美的事物 —— 一個活東西或一個由某些部分組成之物 —— 不但它的各部分應有一定的安排，而且它的體積也應有一定的大小；因為美要依靠體積與安排，一個非常小的活東西不能美，因為我們的觀察處於不可感知時間內，以致模糊不清；一個非常大的活東西，例如一個 1,000 里長的活東西，也不能美，因為不能一覽而盡，看不出它的整一性；因此，情節也需有長度（以易於記憶為限），正如身體，亦即活東西，須有長度（以易於觀察為限）一樣。」

為此，亞里斯多德提出悲劇的長度應「以太陽的一周為限」。太短不足以表達情感，太長則會令人厭倦。關於情節的整一性問題，亞里斯多德做出過重要的解釋：「情節既然是行動的模仿，它所模仿的就只限於一個完整的行動，裡面的事件要有緊密的組織，任何部分一經挪動或刪削，就會使整體鬆動脫節。要是某一部分可有可無，並不引起顯著的差異，那就不是整體中的有機部分。」

▎上古戲劇 ▎

　　亞里斯多德的戲劇理論，對後世影響深遠。到了 17 世紀，一些古典主義戲劇家據此提出了「三一律」的戲劇觀念。所謂三一律，即戲劇行動的一致、時間的一致、地點的一致。三一律與亞里斯多德提出的戲劇整一性原則有某種連繫，但並不完全一致，這是特別應當注意的問題。

阿里斯托芬的喜劇

　　阿里斯托芬（Aristophanes，約西元前 446 ～西元前 385 年）是古希臘早期喜劇的代表作家，出生於雅典公民家庭，幼時生活在鄉村。他所處的時代，正是希臘的民主政治由繁榮走向衰退的歷史時期，他以敏銳的目光，清醒的頭腦，對政治積弊和社會惡習進行諷刺，因此，恩格斯（Friedrich Engels）稱他是「喜劇之父」，是「帶有強烈傾向性的詩人」。

　　阿里斯托芬一生創作了 44 部喜劇，在戲劇競賽中 5 次獲獎，早期喜劇大多已經失傳，而唯獨他有完整的作品流傳後世。

　　阿里斯托芬的喜劇想像奇詭，情節曲折，他喜歡用雙關語使對話顯得機敏有趣，也喜歡用對比法突顯詼諧的喜劇情境，用誇張的細節、滑稽的口語、可笑的動作，愚蠢的計謀，來譏笑，諷刺甚至抨擊那些形形色色的人物，上至首腦、將軍，下至流氓、妓女。他的創作從現實出發，常常指名道姓地批評那些他認為應該受到批評的人。

　　在《騎士》（*The Knights*）中，當時雅典的政治領袖、主戰派核心克勒翁，成為阿里斯托芬猛烈抨擊的靶子，他把他寫成一個貪婪狡詐、愚弄民眾、挑起戰爭的可鄙可惡之人。《馬蜂》（*The Wasps*）諷刺了雅典人的訴訟狂，陪審團成員簡直就是一窩暴躁易怒的狂蜂。《雲》（*The Clouds*）以當時著名的哲學家蘇格拉底（Socrates）為攻擊目標，認為他的一套詭辯術，會變成毒害青年的因素。《蛙》（*Frogs*）將艾斯奇勒斯和

尤里比底斯的悲劇成就加以比較，說明他們各有短長，但他肯定艾斯奇勒斯悲劇的道德影響，借酒神之口批評尤里比底斯：「悲劇家像小販一樣爭吵，這太不成話了。」

《阿卡奈人》（*The Acharnians*）是阿里斯托芬的得獎喜劇，它反映的是反對戰爭、維護和平的主題。當時的希臘，在政治危機的同時，各城邦間的內戰不斷爆發，阿里斯托芬透過戰爭與和平的對比，將那些挑起戰事的自大狂的嘴臉，刻劃得淋漓盡致。

劇中，雅典與斯巴達開戰的陰影籠罩全城，雅典城內，一些人正頻繁活動，這使公民狄開俄波利斯（Dicaeopolis）十分反感，他掏了幾塊錢給一個主張和平的人，要他與斯巴達人議和。正當狄開俄波利斯得意洋洋地準備享受和平的時候，受過斯巴達人欺負的阿卡奈人不做了，他們用石塊追打他。他只好從尤里比底斯那裡借來戲裝，扮作叫化子，把腦袋伸在案板上，與阿卡奈人對話。他說，引起爭端，斯巴達人有錯，雅典人也有責任，雙方不應當為三個妓女而小題大作。聽了他的話以後，阿卡奈人中間分成了兩派，他們彼此攻擊起來。軍官拉馬科斯趕來，這是一位主戰派，他對狄開俄波利斯說：「我要把這場戰爭永遠地打下去。」

狄開俄波利斯不聽拉馬科斯那一套，他已經與斯巴達人單獨媾和，接下來就開了一個和平市場，讓希臘半島的人們都有機會通商貿易。他買回了兩個當成小豬賣掉的女孩。又把雅典的告密人當成稀有物賣給外邦。

做了幾宗買賣的狄開俄波利斯富裕起來，這愈加使他興高采烈。阿卡奈人也漸漸明白，戰爭就像凶神惡煞到處招災惹禍，而和平就像幸福女神溫柔可愛。節慶之時，狄開俄波利斯家裡煮肉烤魚，香氣四溢；而

軍官拉馬科斯家裡卻冷冷清清，沒有吃的東西。不久，兩人分別接到通知，狄開俄波利斯戴上花環赴宴，而軍官拉馬科斯卻不得不戴上盔甲到戰場上。喜劇結尾處，兩人再度相遇，狄開俄波利斯酒足飯飽，正高高興興地回家去；而軍官拉馬科斯身負重傷，沮喪而歸。

　　阿里斯托芬的喜劇創作縱橫恣肆、揮灑自如，私自媾和，個人市場、人當豬賣等情節，極度誇張，卻妙趣天成。他沒有沉醉在葡萄酒的濃烈芳香之中，而是以智者的清醒，對處身其中的現實問題進行明敏的觀察和尖銳的批評。

米南德的喜劇

米南德（Menandros，約西元前 342 ～西元前 292 年）是古希臘後期喜劇的代表人物。他出生於雅典名門，從小受到戲劇藝術的薰陶，創作過大約一百個劇本，這些劇本大都已經失傳。1905 年，人們找到了他的幾部喜劇殘篇，直到 1970 年代，他的一部比較完整的劇本才在幾部殘篇中被發現。其中，《公斷》（Epitrepontes）是保留內容較多的喜劇，現存篇幅大約占到了全劇內容的三分之二，全劇共分五部分，透過一則棄嬰故事，表現一對年輕夫妻的尖銳矛盾，透過這個矛盾的順利解決，顯示妥善處理婚姻與家庭問題的重要性。在這部喜劇中，情節的發展比較曲折，喜劇性衝突比較激烈，但最後的結局，卻是大團圓式的皆大歡喜。

米南德唯一的完整喜劇，是《古怪人》（Dyskolos）。它寫一個心胸狹窄、性情孤僻的老農，對世人抱有不必要的懷疑和怨恨，他獨自經營並不豐厚的家業，將妻子和繼子哥吉阿斯趕出家門，讓他們去過窮苦的日子；只把女兒美萊英和一個老奴留在身邊，為防備那些在他看來只為自己打算的人，他不惜與世隔絕。

一天，老農外出，不小心跌落井中，被他趕出家門的繼子哥吉阿斯不計前嫌，將他救了出來。老農深受感動，對自己從前的固執感到後悔，為表示和解，他主動將家產分給哥吉阿斯一半，並讓他做了女兒美萊英的保護人。

　　一個富家子弟蘇斯特拉妥向哥吉阿斯表示，他願娶其妹妹美萊英為妻，哥吉阿斯成全了他們的婚事。同時，蘇斯特拉妥也將自己的妹妹許配給哥吉阿斯，於是，兩對有情人喜結連理，好事成雙。

　　實際上，這些被稱作新喜劇的戲劇，已然失去了古希臘藝術原有的宗教痕跡，它們的情節多反映日常的生活瑣事，如遺失了孩子，推遲了婚約，珠寶放錯了地方等，歌隊在這種演出中，也已經找不到自己的位置。因此，新喜劇是風俗喜劇的開始。

　　在米南德的喜劇中，阿里斯托芬式的尖銳鋒利的諷刺鋒芒已有所減弱，取而代之的是充滿和煦溫情和機敏睿智的喜劇趣味。當古希臘的民主政治風光不再的時候，當統治者的威權越來越集中的時候，阿里斯托芬式的攻擊型喜劇便難以為繼，而米南德式的和解型喜劇便漸漸地風生水起。

　　米南德的喜劇風格對後世的影響很大，不僅古羅馬的劇作家將其當成模仿對象，甚至中世紀歐洲各國的喜劇作家，都從中吸收了各自所需的精華。

古羅馬戲劇

　　翻開西方藝術史，人們會有一種感覺，彷彿在希臘藝術已經走向了它光輝頂點的時候，古羅馬的藝術仍然沒有取得可資進入史冊的資格。

　　古羅馬文化遺址：提圖斯凱旋門古羅馬最初不過是義大利半島上的一個原始村落，於西元前 6 世紀，建立了羅馬共和國，這是一個驍勇好戰的民族，從西元前 4 世紀開始，不斷地向外擴張，他們首先踏平了義大利半島。繼而又占領了北非的一些地方，終於，在西元 146 年征服了整個古希臘。這或許是人類程序中歷史的必然，但是，它卻結束了古希臘藝術輝煌的時代。

　　事實上，羅馬在以軍事手段征服希臘的同時，自己卻被希臘的藝術所征服。它從來沒有取得過像希臘那樣突出的藝術成就，因此，只能拜倒在希臘藝術耀眼的光輝裡，匍匐著向它們接近。

　　希臘戲劇對羅馬戲劇的影響，早在羅馬共和制建立之初就已經開始。西元前 300 年左右，義大利半島上，流行著一種小型笑劇，由於傳說它是從坎帕尼亞的小村阿特拉流行開來的，因此人們叫它阿特拉笑劇。據說曾經有希臘人於此定居，是他們將戲劇的娛樂方式帶到這裡。阿特拉笑劇的基本人物是固定的：愚蠢粗魯的鄉漢「馬庫斯」、誇誇其談的食客「布科」、貪婪好色的財迷「帕普斯」、狡猾多端的駝背「多塞努斯」，這些都是劇中必不可少的角色。這種戲劇的演出者是一群年輕活潑

的鄉民，他們戴上面具，演繹滑稽可笑的鄉村故事，對自己身邊的時事予以辛辣的諷刺和滑稽的嘲笑，演出多以即興的方式進行，其間還夾雜嬉戲作樂的成分。

原本流行於希臘的擬劇，也傳入羅馬，這是一種形式活潑，內容駁雜的喜劇，常常將變戲法、雜耍、雜技、武藝等包容在一起，這類戲的演員不戴面具，男女混雜，沿街獻藝。這樣的演出比較粗俗，神話故事、日常瑣事都可成為藝人曲解、戲耍的對象，有時也雜以色情成分，以招徠觀眾。

以上這些存在於羅馬本土的戲劇樣式，皆帶有民間自發性質，內容不夠充實，形式也不夠完善，沒有什麼文學價值，它反映了羅馬戲劇的萌芽狀態。

西元前 272 年，羅馬人在攻下塔倫頓城之後，像以往一樣將戰俘押送回國，俘虜中有一個名叫安德羅尼庫斯（Livius Andronicus，約西元前 284～西元前 204 年）的孩子，他以自己的聰明才智，受到了羅馬人的重視。後來，他不僅脫離奴籍，還致力於教育羅馬人的子弟，向他們傳播希臘藝術。西元前 240 年，羅馬人在慶祝布匿戰爭勝利時，命他將希臘戲劇加以改編，使其適合在羅馬上演。他一生改編、創作過不少劇本，可惜都沒能流傳下來。繼他之後，一個名為奈維烏斯（Gnaeus Naevius）的戲劇家在羅馬嶄露頭角，他起初模仿尤里比底斯創作過一些悲劇，後來也創作一些反映羅馬歷史與現實的戲劇，由於他的戲劇人物身穿羅馬官服，即鑲紫邊的長袍，故這類戲劇被稱作「紫袍劇」，奈維烏斯是羅馬史劇的奠基人。

古羅馬文化遺址：羅馬大廣場古希臘戲劇的光輝是如此耀眼，以至於在很長一段時間，古羅馬的戲劇家只能在驚嘆中仰視它，在崇拜中模

仿它。據史書記載，古羅馬也曾產生過幾十位劇作家，但在浩渺的歷史長河中，他們大都如泥如沙，慢慢消散。至今值得一提的，只有喜劇家普勞圖斯（Plautus）、泰倫提烏斯（Terentius），悲劇家塞內卡（Seneca）以及戲劇理論家賀拉斯（Horatius）。

　　普勞圖斯（約西元前 254～西元前 184 年）的喜劇繼承了新喜劇的風格，也吸收了義大利民間喜劇的特點，愛情與婚姻是他所喜歡表現的主題，他是古羅馬第一個有作品傳諸後世的劇作家，留存在世的喜劇有 21 部，如《孿生兄弟》（*Menaechmi*）、《撒謊者》（*Pseudolus*）、《一罈黃金》（*Aulularia*）、《俘虜》（*Captivi*）等。

　　古羅馬圓形劇場遺址在普勞圖斯的喜劇《孿生兄弟》中，寫一個西西里商人家裡，有一對孿生兄弟，其中的一個孩子自幼被人竊走，另一個長大後，便外出尋找自己的兄弟。當他來到兄弟居住的地方，被兄弟的妻子當成了自家丈夫，周圍的人也不明就裡，於是錯上加錯，笑話迭出。後來莎士比亞（William Shakespeare）對這一喜劇情境極感興趣，他運用《孿生兄弟》的基本情節，創作了自己的喜劇——《錯誤的喜劇》（*The Comedy of Errors*）。

　　普勞圖斯的另一個著名喜劇是《一罈黃金》，寫一個吝嗇貧窮的老人歐克利奧，藏有一罈黃金，為此，他整日提心吊膽，害怕被人偷走。在他看來，無論是家裡老實的女僕，還是覓食的公雞，都在窺探他的金子。一個富有的鄰居向他女兒求婚，他也以為是在打他金子的主意。金子埋在家裡不放心，他就把它抱在懷裡，後又埋在神廟裡。可是，藏金之地，恰被他女兒未婚夫的僕人發現，這個僕人偷走金子，反過來以此作本錢，向主人要求贖身。普勞圖斯把一個疑神疑鬼、心事重重的老人塑造得非常成功，對其心理和性格的刻劃也非常鮮明。這個人物後來成

了莫里哀（Moliere）喜劇《吝嗇鬼》（*The Miser*）的原型。

　　普勞圖斯的喜劇充滿詼諧和機智，一些誤會的場面令人捧腹，如當歐克利奧失去金子之後，沮喪地言稱自己是不幸的人，而恰在此時，他的未來女婿因使他女兒未婚先孕而趕來向他道歉，自稱惹他痛苦的事是自己做的，而歐克利奧不知底細。只想著金子，便問：「什麼，是你？」女婿回答：「是我，真的是我。」直到最後，二人才發現他們所說的不是一回事，老人指的是偷金子，而女婿指的是與其女兒私訂終身。這些安排得十分巧妙的喜劇性的誤會，充分顯示了普勞圖斯的聰明和智慧。

　　泰倫提烏斯（約西元前 190 ～西元前 159 年）生於迦太基，幼時曾作為奴隸被帶到羅馬，但他十分幸運，後來作為自由人，生活在羅馬的貴族家庭，並接受了很好的教育。他留給後世的喜劇共有 6 部，如《安德羅斯女子》（*Andria*）、《婆母》（*The Mother-in-Law*）、《閹奴》（*Eunucus*）、《兩兄弟》（*The Brothers*）等。

　　古羅馬演員玉雕與普勞圖斯的平民喜劇不同，泰倫提烏斯的喜劇帶有典雅的貴族習氣，注重文體的優美，極力避免那些粗野的鬧笑成分，來破壞他精緻的情趣。為此，他增加了喜劇中的計謀成分，以矛盾的妥善解決來表示對社會倫理道德的認同。

　　泰倫提烏斯的喜劇《婆母》，寫一個青年與妻子舉行婚禮後，未入新房便因事外出，並與妓女苟合，在得知妻子懷孕生子之後，他想拋棄他們。經歷一番曲折後，他才明白，婚前與之偷歡的女子正是自己的妻子，而她所生之子正是他們的兒子。於是，一家人誤會解除，和好如初。

　　塞內卡（約西元前 4 ～西元 65 年）出生於西班牙，幼年來到羅馬，他早年曾受過羅馬皇帝卡利古拉（Caligula）的迫害，後來又被克勞迪斯

一世放逐，境遇坎坷。他是斯多葛主義的代表人物，對現實感到悲觀絕望，在他看來，世界被無情的命運所支配，人類對此無法更改，只有忍耐痛苦，準備犧牲。這是他從事悲劇創作的心理基礎。

塞內卡的悲劇不大重視故事情節和人物性格的發展，他筆下的英雄個性突出，行為單純，往往為了目的，一往無前，直至最後毀滅。他對尤里比底斯的悲劇頗感興趣，曾經以《美狄亞》為題，寫了一部悲劇，但與尤里比底斯的同名悲劇不同，其悲劇主角除了無法遏制的報仇慾望之外，不具有任何別的感情，甚至在殺子之時，也不曾有片刻的不忍和猶豫。

羅馬值得一提的戲劇理論家是賀拉斯，在羅馬帝國時期，他曾就戲劇問題，給他的朋友皮索（Piso）父子寫過一封信。後來，人們給這封信加上題目，這就是著名的《詩藝》（*Ars Poetica*）。在《詩藝》中，賀拉斯強調，戲劇創作不可以違反自然和理性，劇作家應當到生活中到風俗習慣中去尋找模型，戲劇應當寓教於樂。

整體來說，古羅馬的戲劇成就與古希臘無法相比，這是因為古希臘的人們有一種與神性相接的靈性，而古羅馬人只有世俗的人性，少了那種渾然無際、凌空飛昇的氣韻。

古羅馬在擴張中形成了強權，強權壓抑下的人在多了一些順從之後，就必然地少了一些靈動。

在古希臘，藝人被看成是酒神的隨從而受到尊重，而在古羅馬，藝人被看成是江湖浪子而遭到貶斥。古羅馬不乏強而有力的統治者甚至暴君，但是，卻從來不曾有過像伯里克利那樣的藝術的知音。於是，我們不難理解，為什麼塞內卡的悲劇人物充滿了偏執和陰鬱的念頭，為什麼普勞圖斯和泰斯提烏斯的喜劇要表現機智而不是諷刺。

　　在古羅馬戲劇比較繁榮的年代，也曾舉辦過類似匯演的戲劇活動，但是，從來不曾有過像希臘那樣正規的戲劇競賽。古羅馬的統治者們大都敵視戲劇，甚至發生過為阻止人們參加酒神慶典而大開殺戒的事。古羅馬的戲劇演出也是在白天進行，可是劇場的氛圍卻總是亂哄哄的，這從現存的劇本中就能看得出來，在開場時，演員總要不厭其煩地提醒觀眾安靜下來。淺俗的羅馬人無法欣賞稍微深刻和嚴肅的東西。強大的羅馬甚至在相當長的一段時期，不曾有過像樣的劇場，直至西元前 55 年，第一座用石頭修建的固定劇場才告誕生。

　　羅馬人儘管威加海內，稱霸一方，卻無法再造戲劇藝術新的輝煌。

古印度的梵劇

　　在世界的東方，戲劇藝術的幼芽，經過恆河、印度河的哺育，在南亞次大陸這塊豐饒的土地上迅速滋長。

　　印度史詩〈羅摩衍那〉（*Ramayana*）中的插圖：少年羅摩（*Rama*）降妖據說約在西元前 8 世紀，古印度人已經有了自己的戲劇，可惜沒有劇本流傳下來。像世界其他地區的戲劇一樣，古印度的梵劇產生於迎神賽會儀式。約在西元前 6 世紀至西元前 4 世紀，波斯帝國和馬其頓國王亞歷山大，曾先後入侵印度的北部地區，這使古希臘的戲劇藝術對印度產生影響。此時，作為奴隸制國家的印度，產生了對後世深具影響的古典宗教思想，並且在藝術上進入了「史詩時代」。在古希臘文明中，兩大史詩〈伊里亞德〉（*Iliad*）和〈奧德賽〉（*Odyssey*）占有重要的位置，而在古印度，同樣是兩部偉大史詩，不僅顯示了古代印度人傑出的智慧，而且開啟了藝術的先河，它們就是〈摩訶婆羅多〉（*Mahabharata*）和〈羅摩衍那〉。

　　在汲取史詩藝術營養的基礎上，古印度的說唱藝術漸趨繁盛，約在西元前 273 至西元前 232 年阿育王統治時代，一種用梵語和俗語寫成的戲劇，即梵劇開始漸趨成型，它作為宮廷中的娛樂或酬神時的活動，逐步興盛起來。

　　約在西元前後，印度出現了一部戲劇理論著述 ——《舞論》（*Natya*

Shastra）。所謂舞論，並不專指舞蹈，因為依梵語詞根 Natya 解釋，舞既指舞蹈，也指戲劇。在古印度，戲劇與舞蹈是不可截然劃分的，歌舞常常是戲劇中最為重要的部分。《舞論》全書共分 37 章，內容非常豐富，既涉及了劇場、表演，化裝、角色、舞蹈、程式動作等舞臺呈現的問題，也涉及了語言修辭、詩詞格律、風格情調、結構內容等劇本創作的問題。但是《舞論》對梵劇作家的記述略顯不足，這可能說明當時的梵劇尚停留在民間表演階段，尚無專職人員擔任編劇這項工作。

梵劇的成熟

　　大約在西元 1 至 4 世紀，古典梵劇的創作進入成熟期。馬鳴（Ash-vaghosa）、跋娑（Bahasa）、首陀羅迦（Sudraka）、迦梨陀娑（Kalida-sa）的戲劇創作，顯示著印度古典梵劇的繁榮。

　　馬鳴是佛教詩人和戲劇家，他大約生活在西元初期，有三部戲劇殘卷留存後世，其中一部名為《舍利弗傳》（*The Life of Sariputta*），內容是寫佛陀的兩個大弟子舍利弗（Sariputta）和目犍連（Moggallana）怎樣捨棄塵念，信奉佛教，出家修行的故事。

　　跋娑被認為是古典時期最具平民風格的戲劇家，他也生活在西元初期。1910 年，在南印度的一座寺廟中，人們發現了 13 個未署名的劇本，有人稱這些都是跋娑的作品，也有人提出疑義。其中一部名為《驚夢記》（*The Dream of Vasavadatta*）的劇作，是其中的優秀之作。該劇寫犢子國遭遇外敵入侵之時，為求和平，王后與宰相。大將密謀救國之計，他們對外散布王后已死的訊息，促使國王與鄰國公主結婚，兩國結盟後臺力抗敵，收復了失地。該劇將個人情感與國家利益糾結在一起，將人物內心的矛盾與高尚的精神品格融為一體，以質樸的話語和格言，表現了一則浪漫優美的愛情故事。

　　首陀羅迦的生平不詳。從其名稱看，他大概是個出身微賤的人。因為在古印度通行一種種姓制度，這種制度將人分成四等：婆羅門、剎地利、費舍、首陀羅。大約在 3 世紀，處於社會最底層的戲劇家首陀羅

迦，寫出了一部技巧圓熟、情節曲折、人物眾多的戲劇《小泥車》（*The Little Clay Cart*）。

　　《小泥車》是一部十幕劇，它表現了一個窮困的婆羅門商人善施與妓女春軍，在戰亂之中，所遭受的離亂之苦和情感波折。劇中有兩條線索：一是善施與春軍的愛情磨難和最終團圓，二是群眾起義領袖阿里耶迦對暴君八臘王的反抗鬥爭和所取得的勝利。其中，第二條線索是戲劇的重要背景，對情節發展和情景變化起著重要影響作用；第一條線索是戲劇發展的主線，它顯示了主角對愛情的忠貞不渝。因此，這部戲的意義，不僅在於表現了一個感人的愛情故事，而且在於它透過愛情，表現了城市貧民與貴族、暴君的矛盾，以及自發地起來進行反抗鬥爭的厚重的社會內容。

　　《小泥車》劇中充滿了巧合、誤解、錯位、突轉等戲劇性因素，當善施派車去接春軍時，卻載回了起義領袖阿里耶迦，他正受著暴君八臘王的追捕，善施將其送到起義根據地，保全了他的性命，也促成了起義的勝利。而乘車尋夫的春軍，卻錯上了國舅蹲蹲兒的馬車，結果是南轅北轍，進入了蹲蹲兒的領地，她因反抗蹲蹲兒的無恥要求而遭到扼殺。蹲蹲兒看她已死，便嫁禍於善施，致使善施被判斬刑。其實，春軍並沒有死，她被一位僧人救活。就在善施臨刑前的關鍵時刻，春軍趕到刑場，將他從刀下救了出來。與此同時，人民起義爆發，八臘王被殺，人們推舉阿里耶迦坐上王位，善施、春軍也喜獲團圓。

　　《小泥車》的人物塑造頗具特色，貧窮的婆羅門善施慷慨仁慈卻又心胸狹窄，他追求幸福有時又勇氣不足；春軍生性熱情、美麗聰明，有時又顯得輕率；蹲蹲兒性格複雜，既愚蠢又狡猾，既殘暴又懦弱，既固執又衝動，他是劇中最成功的藝術形象。

迦梨陀娑和《沙恭達羅》

　　古印度最為著名的戲劇家是迦梨陀娑，他是一位才華卓著的宮廷詩人，其格律長詩〈雲使〉（*Cloud Messenger*）非常著名。他大約生活在西元350至472年之間。「迦梨」（Kali）是一位女神的名字，「陀娑」（dasa）意譯為奴隸，因此他的名字從字面上理解，就是「迦梨女神的奴隸」。

　　關於他的名字流傳著一個有趣的傳說：據說，他出身於一個婆羅門家庭，因家道破敗，他自幼成了孤兒，被一個牧羊人領養，這自然無法使他獲得良好的教育。因此，成年後，他雖然相貌英俊，卻內心遲鈍。當時，有一位公主在擇婿時條件非常苛刻，許多貴族子弟在她那裡碰了釘子，他們意欲報復公主，就把這位牧羊人的養子舉薦給她。公主果然受到此人美貌的誘惑，選他為婿。可是成婚之後才發覺，此人毫無知識，愚魯不堪，遂將其掃地出門。這個人在無奈之中，向迦梨女神禱告求助，在女神的庇護下，成為一位眾人崇敬的博學詩人。公主也欣喜於他的變化，於是二人重歸於好。他稱自己為迦梨女神的奴隸，以表示對女神的景仰和感激。但這只是傳說而已，無法作為信史去考證。

　　迦梨陀娑的主要劇作有：《摩羅維迦與火友王》（*Malavikagnimitram*）、《優里婆湜》（*Vikramorvasiyam*）和《沙恭達羅》（*Shakuntala*）。

　　五幕劇《摩羅維迦與火友王》被認為是迦梨陀娑的早期作品，它描述的是火友王（Agnimitra）與宮娥摩羅維迦（Malavika）的愛情故事。

維底夏國的火友王在宮廷畫室中，為一幅畫所吸引，畫面上，王后為一群宮娥圍繞，而火友王唯獨看中了一位名叫摩羅維迦的女子。王后發覺了這件事，為了不讓旁人奪取她愛寵的地位，她將摩羅維迦送到舞師那裡學藝，以便離開國王的視線。在弄臣的安排下，火友王觀賞了摩羅維迦的舞蹈，與之傾訴衷腸。王后得知後，妒火中燒，將摩羅維迦打入地牢。而弄臣則設計救出摩羅維迦。最後，摩羅維迦的真實身分終於弄清，原來她是維達巴國的公主。鑒於此，王后再也不敢怠慢她，於是她與國王有情人終成眷屬。

五幕劇《優里婆淫》，取材於印度古代傳說，寫天國歌伎與人間國王相戀的故事。人間國王補盧羅婆娑（Pururavas）從惡魔手中救下了天國歌伎優里婆淫（Urvashi），由此兩人相識並相戀，愛情之火在他們心中點燃。有次，優里婆淫在天國演戲，因對巧遇國王這件事魂牽夢縈，故情不自禁地將劇中人當成了日思夜想的戀人，深情地喚出了他的名字。為此她被貶入凡間。天神告訴她只要她見到了親生的兒子，她就可以重返天庭。而優里婆淫只愛凡間，她慶幸自己能與補盧羅婆娑喜結良緣。為了長留人間，她在生下兒子後，便將其寄養在別人家裡。

兒子成年後，因違反戒規，射殺了兀鷹，而被送回家中。優里婆淫對此內心充滿激動和矛盾之情，她既迫切地想要看看自己的兒子，又害怕會因此而回到天國。正當她悲喜交集、矛盾痛苦之時，天神施與恩典，容許他們一家在凡間團圓。

《優里婆淫》語言優美，結構緊湊，它透過天上人間的愛戀，謳歌了世間真情，富有浪漫色彩。

七幕劇《沙恭達羅》是迦梨陀娑最為著名的劇作，也代表著古印度梵劇的最高成就。在印度，有一首梵語詩歌道出了對它的稱頌：「一切語

言藝術中，戲劇最美；一切戲劇中，《沙恭達羅》最美。

《沙恭達羅》取材於史詩〈摩訶婆羅多〉和《蓮花往世書》（*Padma Purana*）一書，但迦梨陀娑以自己的藝術創造，豐富了人物的血肉和故事的內容。基本情節如下：

國王豆扇陀（Dusyanta）到郊外去打獵，為追逐一隻小鹿而闖入淨修林，在此見到了美妙絕倫的少女沙恭達羅（Shakuntala），兩人一見鍾情。

從此，少女的心中充滿了愛情，一天，她在森林裡對朋友訴說心事，恰被豆扇陀窺破真情。他激動地從隱蔽處走了出來，大膽地向她表示了真摯的愛。他們以自己的方式舉行了婚禮。可是，婚後的豆扇陀不得不返回京城，行前，他將一枚刻有自己名字的戒指，作為信物交與沙恭達羅。

離別了戀人之後，沙恭達羅飽受相思之苦，由於心事沉重，她怠慢了一位仙人，受到詛咒。儘管沙恭達羅非常依戀淨修林裡的花草樹木，但是還是決定離開這裡，踏上上京尋夫的路途。由於仙人從中作梗，使她遺失了作為信物的戒指。

歷盡辛勞，沙恭達羅才見到了國王豆扇陀。然而此時，國王早已陷入後宮佳麗的包圍之中，完全忘卻了昔日戀人。沙恭達羅一腔痴情，卻換來國王的冷漠無情，為此，她呼天搶地，痛不欲生。她的生母 —— 天女彌那迦將女兒帶回天國，從此，她在天國過著清淨無為的日子，撫養她與豆扇陀所生的兒子。

有天，一位漁夫從魚肚中得到一枚刻有國王名字的戒指，他被帶到國王豆扇陀面前，睹物思人，豆扇陀立刻恢復了對沙恭達羅的愛戀，他痛悔自己的薄情，對昔日戀人苦苦思念。然而。沙恭達羅人在何處，卻

難以尋覓。從此，在國王的眼中，明媚的春光不再美麗，奢華的生活也毫無意趣。

後來，受天神之命，國王豆扇陀到天國去剿滅惡魔，凱旋而歸之時，他發現了天上的苦行林，為美好的景緻所吸引，他安步當車，緩緩巡視。突然一個有王者之相的孩子來到他的身邊，原來這就是他自己的兒子。國王找到了沙恭達羅，向她謝罪，儘管沙恭達羅歷盡心酸，但她對丈夫的愛情卻從未改變。於是，他們破鏡重圓，一同回到京城，享受幸福的生活。

《沙恭達羅》的劇情中，雖然表現的仍是仙人與凡人的愛情，但是卻透露著現實人生中情感際遇的深深感嘆。作為一個宮廷詩人，迦梨陀娑也許目睹過很多妙齡女子的恩怨情劫，在一種夫權制的社會環境中，在庭院深深，等級分明的後宮生活中，一個又一個的青春少女，只能任憑命運作弄，忍看落花流水，哀嘆真情難在，痛惜韶華易逝。迦梨陀娑用他的詩意之筆，為這類人物譜寫心曲。對朝三暮四的濫情君王，他不敢橫加指責；但是對那些幽怨的悲情女子，他的心中又充滿著憐惜之情；為此，他巧妙地藉助仙人詛咒，讓國王豆扇陀的絕情有了一個合理的緣由，讓沙恭達羅的苦難終將得到幸福的置換。

在沙恭達羅身上，作者表現了女子的很多可愛與美好之處，她天生麗質，純潔善良，富有生命激情，充滿青春活力。情竇初開時，她在荷葉上題詩：「你的心我猜不透，但是狠心的人呀，日裡夜裡，愛情在劇烈地燃燒著我的四肢，我心裡只有你。」碰到了意中人，她雖有羞怯卻義無反顧地追求愛情。當豆扇陀對她義斷情絕，拒絕相認時，她沒有接受現實，無可奈何。而是怒斥豆扇陀口蜜腹劍、卑鄙無恥，還威嚴地警告這個國王：騙子的下場就是「滅亡」。迦梨陀娑把一個有血有肉、有情有

義的女子，刻劃得性格分明、栩栩如生。

如今，迦梨陀娑和他的《沙恭達羅》已經享譽世界，早在西元 1789 年，英國的梵文學者威廉·瓊斯（William Jones）便將其譯成英文，西元 1791 年，這個英譯本又被轉譯為德文。在中國，自 1920 年代起，就出現過多種該劇的譯本，不過皆譯自英、法文字。40 年代，中國有人將其改編為戲曲，名為《孔雀女金環重圓記》。1956 年，中國首次出版了學者季羨林譯自梵文的《沙恭達羅》。1959 年，中國青年藝術劇院將此劇搬上舞臺。

迦梨陀娑以他的才智，創造了梵劇史上其他劇作家難以比擬的輝煌。大約 8 世紀以後，梵劇走向了衰落。

中古戲劇

宗教劇：真實的迷幻

　　基督教大約起源於西元 1 世紀前後，人們傳說，在一個偏遠的城市拿撒勒，一位未婚少女瑪麗亞（Mary），從聖靈而懷孕。在馬棚裡生下一個男孩，這就是上帝之子耶穌‧基督（Jesus Christ）。成年後，耶穌‧基督開始向人們傳播基督教，後被羅馬總督彼拉多（Pilate）判處死刑，被釘死在十字架上。上帝之子當然不會就此杳無蹤跡，他還要繼續救贖那些苦難者的靈魂，因此，人們又創造了耶穌復活、顯靈的神話。

　　《聖經》（*Bible*）是基督教教義，它由《舊約》（*The Old Testament*）和《新約》（*The New Testament*）兩部分組成，《舊約》是希伯來人（以色列和猶太部落）古代文獻的彙編，內容包括歷史，詩歌、先知言行、宗教戒規等，是猶太教的經典，用希伯來文寫成；《新約》是耶穌誕生之後，有關耶鮮及其信徒的傳說，用希臘文和希伯來文寫成。

　　基督教起初是下層群眾擺脫苦難、尋求幫助的互助團體。在羅馬帝國後期，統治階級看到了它可資利用的價值，遂將其定為國教。到了中古時期，基督教的勢力不斷擴大，靠統治者的支持、信徒的捐獻，以及對異教徒財產的剝奪，教會聚集了大量的財富。在中世紀，最能代表歐洲建築成就的，往往是一座座哥德式教堂，它們被建造得富麗堂皇，高高的尖頂插入雲空，顯示著無可比擬的威嚴和崇高，彩色玻璃裝飾的門窗，透露出迷幻的神祕色彩。許多畫家耗盡畢生的才華，為教堂繪製精

美的壁畫；雕塑家竭盡心力，為上帝及其信徒塑造形象；音樂家用動人的樂曲，謳歌聖母和上帝；而戲劇也不可避免地成為傳播教義的工具。

具有諷刺意味的是，儘管教會排斥戲劇，但中世紀的戲劇恰恰是從基督教的中心地帶發展起來的。像古希臘的戲劇是從酒神慶典中發展起來的一樣。中世紀的宗教劇也是從復活節慶典儀式中發展的，宗教劇的第一個演員是教堂的牧師。

早期的基督教慶典中，往往穿插一些歌詠的成分，在復活節歌詠中，包含著簡短的問答，穿白色長袍、扮演天使角色的牧師問：「你們在找誰？」唱詩班的孩子們回答：「我們在尋找上帝，受難的拿撒勒基督。」牧師說：「他不在這裡，他已如他所預言的升到了天上。去吧，去向所有的人宣布，他已經復活。」接著鐘鼓齊鳴，歡聲雷動，教堂裡響起歡樂的復活節聖歌。這儼然已是戲劇的雛形。

為了讓那些教育程度不高的人明白教義，僅僅由神父宣讀艱澀難懂的教條顯然是不夠的，還有必要加以形象的闡釋，演繹《聖經》故事。最早的有史料記載的宗教劇，大致開始於 10 至 11 世紀，聖誕節時，牧師往往扮演聖奧古斯督（Saint Augustine），向教徒宣傳耶穌的聖蹟。

教堂中隨後出現了這樣的情景：兒童唱詩班的孩子們穿著潔白的衣服，由一頭綿羊做前導，在教堂內周轉，扮演軍士的人在後面追逐。這些軍士是奉了希律（Herod）之命，來尋找剛誕生的耶穌的，為了殺害耶穌他們不惜屠戮滿城嬰兒。於是天使出現了，將孩子們引向歌壇，意即他們已獲得拯救，來到了天國。

大致說來，宗教劇具有共同的主題，均以演出者和觀眾對宗教的虔誠和信仰為前提。包羅萬有的《聖經》，為宗教劇的創作，提供了取之不盡的源泉。耶穌受難、復活、諾亞（Noah）造方舟、約拿（Jonah）和鯨

魚、獅穴裡的但以理（Daniel），這類故事成為宗教劇熱衷表現的素材。起初，人們將教堂的正廳當作演戲的場所，聖壇周圍的環境形成多面布景。大約到了 12 世紀，或許由於看戲的人多了起來，教堂容納不下；或許由於戲劇中世俗味的加重，令教會不滿；總之，宗教劇漸漸離開了威嚴的聖地，先是在教堂的門廊外演出，而後就走出了教堂的圍牆。

12 世紀時著名的宗教劇《亞當劇》（Jeurd Adom），就是在教堂外面演出的。這齣戲用法文寫成，劇作者的名字已不可考，實際上是個三聯劇，內容包括亞當（Adam）、夏娃（Eve）因偷吃禁果被逐出伊甸園，亞當之子該隱（Cain）因殺害亞伯而墜入地獄，先知上場向觀眾解說教義。演出時，教堂的大門成了演員出入的背景，魔鬼在櫃檯跑來跑去。在中世紀，上帝的服裝比較普通，用粗麻布製成，頭上有鍍金的光環；天使穿白衣，背上伸出兩個小翅膀；而魔鬼則穿象徵地獄的紅黑相間的服裝，或裝扮成惡獸的樣子，面目猙獰可怖。

到了 13 世紀，教會對戲劇的控制漸趨鬆弛，市民的戲劇演出成為可能，這時，單純解釋教義的宗教劇中，滲透了一些平民的欣賞趣味。那種以表現神的巨大威力和神奇作用來吸引觀眾的戲，被稱為奇蹟劇；它的主要特點是每當人們處境艱厄之時，只要心向上帝，上帝或者聖母就會奇蹟般的出現，使人們獲得拯救。

還有一類劇，專門表現上帝復活、傳播教義、信徒們的奇異經歷等，人們把它叫做神祕劇。在法國，曾演出過包括《舊約神祕劇》、《新約神祕劇》、《使徒行傳》（Acts of the Apostles）在內的系列劇，由於劇本內容很多，竟然分作 20 次，才能把它演完。義大利流行的聖劇，德語國家出現的鬼神劇，皆屬神祕劇的範疇。

宗教劇中，還有專門表現上帝及其信徒遭受種種苦難的戲劇，人們

就叫它受難劇。這類戲劇的劇本大多已經失傳，僅從一些繪畫中，我們才可了解當時演出的情形。法國畫家讓‧富勒（Jean Fouquet，約西元1425～1480年）在他的一幅畫中，再現了《聖阿波羅尼受難劇》的演出實情。由此可以看出，這個戲的舞臺設計非常複雜，演出場面也很宏大。舞臺最左邊是天堂，設有懸梯，供聖母上下，她的周圍有小天使麇集；右邊有張著血盆大口的龍頭，此乃地獄的入口。舞臺中央是聖女阿波羅尼被綁縛著的受刑場面，她的背後站著皇帝、侍從和法官。

宗教劇到後來，又發展出了新的變種——道德劇，這是一種以寓意的手法，宣揚宗教道德或世俗道德的戲劇，劇中人往往是某種概念的化身，是演繹道德教條的工具。法國的道德劇《堅忍堡》（*The Castle of Perseverance*）演出時，法王亨利四世（Henri IV）就曾指示：「仁慈」穿白衣，「殘忍」穿紅衣，「真理」穿綠衣，「和平」穿黑衣，用明顯的顏色對比來區分人物，引發象徵性寓意。在西班牙流行的勸世短劇，實際上也是道德劇的一種表現形式。

中世紀的宗教劇常常使用「彩車」在街頭演出的情景針對宗教劇結構鬆散、人物眾多、場景變化繁多的特點，演出主要有兩種方式：一是在固定場所的演出，將景屋排成半圓或直線，觀眾席設在舞臺對面，當時也曾有過圓形劇場，舞臺設在中間，觀眾圍在四周；二是流動性演出，往往在盛大慶祝活動中舉行；如在16世紀的英國，人們發明了種流動「彩車」，這種車四面敞開，分上下兩層，下層是化妝間，上層就是舞臺，一輛彩車相當於一個布景點，多輛彩車組合成場景變化多端的舞臺，在各地巡迴演出。受彩車設計的影響，又有人發明了供宗教劇演出之用的三層舞臺，使天堂、人間、地獄的情景更容易表現。

隨著機械裝置的不斷發展，演出時的機關布景日益增多。宗教劇在

表現內容方面限制了人們才智的發揮，因此，他們就在表現形式上不斷
創造新奇。西元 1501 年在蒙斯有一次規模空前的演出：為了顯示天堂的
美好，人們將奇花異草、鳥獸動物，移到演出場地；水池中放養了活魚，
真驢、真牛被牽上舞臺；人們在臺上宰殺活羊，當作獻祭；從臨近舞臺
的屋頂上洩下大量的水，以表現洪水氾濫；上帝乘坐有滑輪的裝置，上
天落地；演員靠了地板上的活門，時隱時現。這樣的演出規模，在今天
來講，也實屬罕見。

　　在後來的一些演出中，神祕主義的宗教內容中，融入了血腥的自然
主義的舞臺處理，靠細節的模仿，形成強烈的視覺刺激。演出《使徒行
傳》時，為了表現馬太（Matthew）雙眼被挖，就在其臉部做出兩個洞
眼，造成血淋淋的效果；為了表現巴拿巴（Barnabas）被燒，就製作假
的人體，在其中塞滿骨頭、腸子，投入火中，讓焚屍的氣味四處蔓延。
中世紀戲劇演出中，經常要有電光雷火出現，因此，使用煙火的場面很
多，地獄之火噴發時，魔鬼要從中進出，這時扮演魔鬼的演員就身受其
害，有時甚至會發生意外。中世紀劇場瀰漫的嗜血的味道，是既不人
道，也不美妙的，實際上它已經走向了藝術的、美學的反面。

世俗劇：笑對人世

　　很難想像，所有的人都長久地沉浸在宗教性的悲憫之中，嚴肅地緬懷上帝及其信徒的苦難和聖蹟，不再有任何排遣個人世俗情感的機會，這即使是在中世紀，也是現實中的不可能。

　　實際上，當宗教劇越來越遠地離開教堂，越來越近地走向民間的時候，已經漸漸地融入了一些世俗趣味。如在表現耶穌復活的戲劇中，三個瑪利亞去購買為耶穌塗身用的香油，那個賣油給她們的商人，就顯示了喜劇人物的特色；在另一個表現耶穌聖蹟的戲劇中，希律要殺死幼年的耶穌，但他的陰謀未能得逞，他為此而大發雷霆的樣子也顯得滑稽可笑；此外，撒旦和其他的魔鬼也常常是宗教劇中用來調節氣氛的人物，尤其是在聖誕節的演出中，無論是他們歡快地將亡靈鏟入地獄時的神色，還是他們不時插科打諢的滑稽表演，都帶有了嬉鬧的成分。

　　中世紀歐洲市民劇道德劇在發展中，由對宗教道德的歌頌，逐漸轉向對喪失社會道德的人物和不合理現實的批判，有些道德劇不再描寫善惡衝突，而開始表現聰明與愚蠢的矛盾，這樣，就形成了一種新的戲劇樣式——笑劇。從 15 世紀到 16 世紀上半葉，笑劇在西歐，尤其是法國十分流行，它適應著中下層人民的審美需求，直接反映現實生活，取材廣泛，生動活潑，集詼諧、笑鬧、諷刺於一體，那些假仁假義的神父、吹牛說謊的騎士、驕橫愚蠢的官吏，貪婪自私的財主，常成為笑劇裡揶

揄、嘲笑的對象。

笑劇的審美趨向，與中世紀一部民間文學作品《列那狐傳奇》（*Renart the Fox*）頗為一致，都是對中世紀宗教中反人性觀念的一種反叛，以嬉笑怒罵的方式，以反應靈敏、行為狡猾，天性樂觀的世俗人物，反抗和顛覆宗教道德一統天下的格局。

在中世紀最能代表這種風格的劇作是《巴特林的笑劇》（西元 1470年）。劇中主角巴特林是個窮困的律師，他為人狡猾。頗多詭計，為了得到一塊布，替自己和老婆做衣服，他跑到布商那裡。百般花言巧語，吹捧布商，布商聽了便將一大塊布料賒給了巴特林。臨走時，巴特林一本正經地告訴布商，一定要到他家中來取欠款，屆時，他還要奉送一隻烤鴨。

布商來到巴特林家的時候，這對夫妻已經做好了準備，要好好地戲弄他。巴特林假稱生病躺在床上，而他妻子則聲稱幾週之內，他根本不曾出過家門，哪有賒布這回事？布商被他們委屈的樣子搞糊塗了，等他回去查證，明確了賒布的人就是巴特林之後，他又來催帳。這一回，巴特林乾脆裝瘋賣傻，把他趕了出來。

倒楣的布商不久又遇到了麻煩，他的牧童偷吃了他的幾隻羊，為此他要將其送上法庭。牧童來找律師巴特林尋求幫助，這位狡猾之人想出一個絕妙辦法，讓牧童用學羊叫來回答一切提問。法庭上，布商本來要告狀牧童，可是看到巴特林在場，就向他索要布料，二人吵得不可開交。站在一旁無所事事的牧童，不時地發出羊叫之聲。於是，整個法庭被搞得一團糟，氣急敗壞的法官只得宣布退庭。

聰明的巴特林非常得意，覺得自己的詭計又獲勝了。他向牧童走去，讓他交出應付給律師的酬勞，令他意想不到的是，聰明的牧童照樣

只用羊叫之聲，回報他的幫助。

在中世紀，由於長時期的宗教統治，被壓抑過久的人性尋求復甦的可能，以致狡黠的聰慧、滑稽的行為、廣施的詭計，計謀的得逞，都被看成是值得肯定的人的才智。因此，儘管巴特林最後「聰明反被聰明誤」，讓牧童以他所想出的詭計制裁了他本人，但他仍然是人們眼中世俗意義上的英雄，在當時，人們對他是給予讚賞和同情的。

這個劇在當時很有名，主角巴特林也成了巧言惑眾、足智多謀的律師的代名詞，後來產生了許多與巴特林有關的笑劇，如《新巴特林》、《巴特林的遺囑》、《真正的巴特林的笑劇》等等。

中世紀另一個著名笑劇是《洗衣桶》，它寫一個受欺負的丈夫，不得不向妻子立下契約，終日忙碌於所有的家務。後來，他施展滑稽的詭計，讓妻子落入洗衣桶中，在她請求幫助時，則聲稱此事不在契約之中。直到妻子自行撕毀了逼他做家務的契約，他才施以援助之手。運用智慧反抗壓迫，是這齣戲的主題。

對狡猾人物的歌頌，實際上是對宗教意義上道德人物的不屑，笑劇中所流露的樂觀豁達人生觀，以及對人的自由精神的肯定，對後來興起的文藝復興時期戲劇產生了積極的影響。

日本的能與狂言

　　日本是位於太平洋上的島國，與中國、朝鮮和俄羅斯隔海相望。在世界戲劇史上，日本的戲劇以其獨有的形態和風格，顯示著與其他東方民族迥然有別的藝術特性。

　　像世界上其他民族一樣，日本的古代歌舞也比較發達，在春秋時節男女擇偶婚配之際，或豐收慶典的時刻，人們往往會聚在一起，載歌載舞，慶賀一番。這種集體性的舞蹈表演，叫做「歌垣」，流傳至今，綿延不斷。

　　日本與中國的交往，從漢代已經開始，唐朝以後，兩國建立了正式外交關係，日本的文化深受中國文化的影響，模仿、借鑑的痕跡十分明顯。中國的《蘭陵王》、《踏搖娘》、《醉胡》以及木偶戲等，對日本舞樂的發展無疑造成了推動作用。此外，古代朝鮮，印度的歌舞藝術也相繼傳入日本，大約 7 世紀的時候，專職的俳優在日本的宮廷和豪門中已十分習見。據《日本書紀》記載：西元 645 年，在皇帝議事廳太極殿中，以中大兄皇子為首的一夥人，意欲發動宮廷政變，奪取蘇我入鹿的大權。由於蘇我入鹿為人多疑，晝夜持劍，戒備森嚴，因此中大兄便唆使俳優，利用表演之機，欺騙蘇我入鹿，巧妙地解除他的武裝，然後，乘其不備，將其殺死，迫使皇極天皇退位。

　　關於日本戲劇的起源，史書記載較晚，但是，它顯然與宗教儀式

有關。相傳，在平城天皇大同三年（西元 808 年）2 月，在一個叫猿澤的地方，出現了一個大洞穴，洞穴裡黑煙繚繞，蔓延鄉里。黑煙所經之處，人們受其荼毒，疾病纏身，感到十分恐怖。他們請來卜者占卜求救，卜者說，這是一股來自冥地的陰火，若不及時消除，民眾定會遭此劫難。於是在卜者的主持下，人們匯聚在洞穴之側，堆積柴草，燃起濃煙，實施法術，解除災難。果然黑煙消逝，百病消除。人們慶祝驅魔成功，便在寺院的草地上跳起了歡快的舞蹈，這種舞蹈被稱為「薪能」。

在日本語言當中，戲劇一詞被寫作「芝居」，「芝」是草地的意思，而「居」是存在的意思，這說明，日本最初的戲劇不是演出於舞臺上，而是演出於草地上。受中國盛唐以後流行的佛教文化影響，日本的神教開始盛行，武士階級大興土木。廣為修建寺院、神社，並定期舉行宗教活動和民間祭祀活動，於是，在宗教儀式的氛圍中，戲劇藉助寺院、神社的場所，漸漸顯出了雛形。

在接受外來影響的過程中，日本戲劇逐漸擺脫照搬、模仿的窠臼，建立起表現著自己民族審美情趣的戲劇樣式。在戲劇的初期發展階段，主要有延年、田樂和猿樂幾種演劇形式。

延年，又稱「遐令延年」或「延年舞曲」，據說是一位佛教高僧慈覺大師從中國唐朝學到的，延年的演出主要是在宗教儀式之後，令人們以遣餘興。這種表演在平安（西元 9 ～ 12 世紀）中期已經出現，鐮倉時代（西元 12 ～ 14 世紀）盛行一時。演出一般在寺院的草地上進行，由僧侶和小童充當演員。就其表現內容而言，是比較豐富的，樂曲種類也比較多，有為貴族階層所欣賞的雅樂，如舞樂、神樂、催馬樂、朗詠、時調等，也有在庶民階層流行的「風流」和「連事」等。在「風流」與「連事」的演出中，已經露出了戲劇的端倪，其演出內容大致分為四個部分：

一、序，由演員自報家門並言明大致劇情；二、問答，裝扮成劇中人的演員上場，進入角色，展開情節；三、神靈仙怪出現，宣講宗教教義；四、結束性歌舞或演說場面。「風流」與「連事」中的故事，許多來自中國民間傳說，如《周武王船入白魚事》、《蘇武事》、《莊子事》、《天臺山之事》等。有人將這種表演，看成是宗教劇的初級形式。

　　田樂源於古代日本的田舞，是一種很古老的技藝表演，大約產生於西元 8 世紀前後。它起源於農事活動和豐收慶典。表演時，以鼓、笛為伴奏樂器，演員頭戴花笠，腳踩木屐，以歌舞演農事。猿樂據說是中國散樂的訛傳，「散樂」在日語中寫作 Sangaku，「猿樂」在日語中寫作 Sarugaku，讀音和拼寫都十分相近。在平安末期，田樂和猿樂逐漸合流，混為一體，亦即外來的樂舞與日本民族固有的雜藝相互融合，形成一種有類中國百戲包羅永珍的技藝性表演，這樣的表演受到民眾的喜愛，並逐漸顯示出自身的藝術魅力和勃勃生機。

世阿彌及其戲劇論

　　世阿彌是中世紀日本最為著名的戲劇大師，他對於日本戲劇的貢獻，不僅限於能的創作和表演，而且還在於他運用自己的經驗和智慧，創立了能的美學觀念和理論正規化。

　　世阿彌（Zeami，西元 1363 ～ 1443 年），原名服部元清，幼名藤若丸，佛名世阿彌。受父親的影響。他自幼受能樂藝術耳濡目染，得其真傳，累積了很多舞臺經驗。在他 21 歲時，其父觀阿彌在新熊野神社表演能樂《翁之年》時，得到了足利義滿將軍的激賞，於是，他們父子一同被召入將軍幕府，成為受人敬重的能樂藝人。觀阿彌被授予「觀世大夫」的職位，世阿彌則跟隨父親，在京都的文化環境中韜光養晦。

　　在世阿彌 22 歲時，父親觀阿彌不幸逝世，他繼承了將軍對父親的封號，繼續留在幕府中，潛心鑽研能樂藝術。他博採眾長，革新創造，使得這一藝術形式越來越向著優美，典雅、洗鍊的古典美的境界邁進，並日漸成熟和完善。世阿彌本人不僅在 20 多歲時已在演藝界風靡一時，而且成為日本中世紀戲劇藝術的集大成者。在至今存世的能樂劇本中，經世阿彌之手創作的，就達 100 部以上，如《熊野》、《敦盛》等，他還寫作了 20 多部有關能樂藝術的理論著作，如《風姿花傳》（又名《花傳書》）、《花鏡》、《申樂談儀》、《能作書》等。

　　然而，在他的精神沉浸在能樂藝術美妙的境界的時候，他的人生卻

逐漸走入了一個不太美妙的階段，西元 1429 年，原本垂青於他的藝術的足利義滿將軍退位，其第三代足利義教將軍繼位後，對世阿彌及其兒子的藝術不甚熱心，轉而支持世阿彌的姪子服部元重，即音阿彌。在足利義教將軍的授意下，幕府中原本應由世阿彌之子因襲的封號、職位，都加在了音阿彌的頭上。世阿彌深感失意和落寞。在他的晚年，境遇每況愈下，遭受種種冷遇和打擊，甚至在古稀之年被流放到了左渡島，獲釋後僅兩年，即默然逝於京都。

在中世紀的日本，由於能的技藝是世代相襲，祕而不宣的，因此，世阿彌以手抄本的形式流傳至今的理論著作，便越顯得彌足珍貴。《風姿花傳》是世阿彌的重要著作，也顯示著他有關能樂的審美理想。全書共有 7 章，內容涉及演員如何訓練演技、提高素養，如何在表演中處理好寫實與象徵的關係，藝人如何創作有藝術感染力的能樂劇本，如何使能樂達到幽玄的美學境界，以及能樂藝術所形成的風格流派，所走過的奇妙歷史等等。

世阿彌在其理論中提出了「幽玄」之美的概念，使之為中世紀的日本人廣泛接受，並沿用至今。這個概念的表述是借用了中國的詞彙，在不同的時代它又被賦予了不同的解釋，因此在理解上便會出現一些歧義。整體說來，它是指能樂這種藝術所追求的至真至美的美學境界。「幽玄」這個詞彙本身，即含有高雅脫俗、深邃玄妙，意遠旨深之意，與其說它是指一種風格，毋寧說是指一種意境。世阿彌自己把「幽玄」解釋為「唯美而柔和之風姿」，並認為，它應當與「物真似」密切相關，他說，「幽玄的」物真似「自成為幽玄」。

所謂「風姿」，蓋指能樂藝術之總體形象和意味之美，而「物真似」，蓋指藝術模仿所達到的境界像真實的事物本身一樣。在這裡，世阿

彌強調的是，藝術美的追求不應矯飾或過火，而應恰如其分，追求幽玄之美，不應脫離真實生活這一藝術創造基礎和條件。

世阿彌將「幽玄」與「物真似」的觀念運用於能樂的表演理論中，提出藝術表現的日久彌新的問題，他認為能樂藝術應追究「花」的效果：「所謂『花』這種東西，就是在觀眾心中感到的新鮮感……不管是什麼花，總不會永不凋落，常駐枝頭。」那麼演員怎樣才能使自己的藝術生命得以延續呢？世阿彌對此有專門的論述，他認為藝人們應當保持「花之種」，做一個演員應該做到不失去自初學時期以來的各種藝風。在演出時，根據需要，從這些藝風中選取必要的演技來表演。在年輕時而能具備老後的風體，在老後而能具備年輕時的風體，這正是賴以喚起觀眾新鮮感的所在。

因此，如果隨著意味的上升將過去所習得的風體忘掉，這可以說是失掉「花之種」；如果只保持每一時期的「花」開放，將「花之種」完全失去。那麼，這將和折下來的花枝沒什麼兩樣，也就不可能期望它再開出「花」來了。在這裡，世阿彌提出了演員要保持藝術青春，除了要不斷地切磋技藝，增長知識外，還應保持藝術經驗的累積，不斷追求藝術表現的更高境界，保持藝術風格的一致。

世阿彌對能樂表演的基本功非常重視，對唱、念、做、舞的功法都頗多論述。他認為，如果一個演員只遵循表演的程式來進行表演，則猶如一個初學的人，藝術創造才華便無從談起。能夠從音曲（念、唱）之中自然產生演技、動作，這是演早多年修練的結果。好的能樂藝人，不僅要透過音曲來娛悅觀眾的聽覺。也應當透過完美的演技來娛悅觀眾的視覺，在塑造形象時，不可以簡單化或刻板化，表現人之勇敢剽悍時，要有柔和之心，使之不致過於粗獷；表演優柔之美時，也隱含一點剛健，

使之不致太軟弱。

　　此外，世阿彌對能的劇本創作也極為重視，他還比較早地提出了劇本作為一劇之本的命題。他不僅對能樂做了類別上的劃分，而且要求藝人們應當同時具備編、演等多方面的才能。

　　世阿彌的一生，是孜孜不倦、熱心於創造能樂藝術的一生，也是對這種藝術形式不斷進行探索和總結的一生。他對於日本中世紀戲劇的發展，無疑做出了非常重要的貢獻。他所留下的著述，顯示了東方戲劇美學追求的特點，豐富了世界戲劇的歷史文化寶庫。

近代戲劇

義大利文藝復興時期的戲劇

　　文藝復興運動是發端於義大利，並旋即席捲整個歐洲的一場偉大的人文主義文化運動，它的歷史功績不僅在於結束了中世紀黑暗的教會統治，迎來了科學、民主、自由的新歷史時期，而且開創了歐洲文學藝術的復興與全盛的嶄新局面。

　　這場運動始於 15 世紀末，隨著初級工業的發展，科學、技術顯示了巨大威力，新興的資產階級得以出現，他們聚斂了大量財富，在此基礎上，產生了不再隸屬於教會的知識階層。文學藝術不再是教會箝制下的產物，而是人的創造激情的展現。

　　16 世紀中葉，哥白尼（Nicolas Copernicus）的《天體運行論》（*On the Revolutions of Heavenly Spheres*）一書出版，它提出的「太陽中心」說，無疑是對教會提出的「地球中心」說的勇敢挑戰，不僅直接否定了流行於中世紀的愚昧的神學宇宙觀，而且第一次以科學的姿態探討自然世界的形態。隨後，醫學的發展使得人們認識到女人與男人的肋骨一樣多，從而否定了上帝用男人的肋骨造女人的說法。數學、力學、光學、生物學、物理學、地理學的蓬勃發展，在科學的意義上顛覆了神權統治，迎來富於探索精神和民主思想的新時代。

　　文藝復興運動的發源地 —— 佛洛倫薩拜占庭帝國滅亡後，古希臘和羅馬時期的藝術作品越來越受到人們的重視，考古學的發掘，使人們

折服於古代社會所蘊藏的思想光芒和藝術成就，他們意欲「再生」一個這樣的時代，讓古典的文化精神再度復活，「文藝復興運動」即由此而得名。

文藝復興早期演出泰倫提烏斯劇作的簡易舞臺在文藝復興中，人文主義者們喜歡談論的話題之一是：積極活躍的生活與沉思默想的生活孰優孰劣的問題，儘管答案各不相同，但是矛頭卻直指教會階層的不勞而獲；第二個話題是命運無常的問題，人們普遍認為，人只要有足夠大的膽量是足夠制服命運的；第三個話題是追求光榮與不朽，人們認為，只要不是懶惰成性或頭昏腦鈍的人，大自然就已經為他注入了追求光榮與不朽的願望。

文藝復興運動肯定人的才能、欲望和創造性，從而造就了一大批時代英雄，創造了人類歷史上燦爛的文化，產生了人文主義的思想家蒙田（Michel de Montaigne）、馬基維利（Machiavelli）、路德（Martin Luther）等，畫家達文西（Leonardo da Vinci）、拉斐爾（Raffaello Sanzio），雕塑家米開朗基羅（Michelangelo）、文學家薄伽丘（Giovanni Boccaccio）、塞萬提斯（Cervantes）等、還產生了戲劇家莎士比亞、本‧瓊生（Ben Jonson）、維迦（Lope de Vega）、馬婁（Marlowe）、塔索（Tasso）等。文藝復興所代表的思想，它對人的經驗的價值和中心地位 —— 用今天流行的拉丁文原文來說，即人的尊嚴的堅持力量最大了，它們一旦被恢復和重新提出，就無法永遠的壓制。

文藝復興運動之所以發端於義大利，是因為義大利原本就是孕育了古希臘和古羅馬文明的地方，就恢覆文化傳統而言，有著得天獨厚的條件。作為西歐第一個資本主主國家，義大利的工業化、都市化的程序都早於其他一些區域。

　　早在 14 世紀，義大利就已經顯現了人文主義文化的端倪，當時宗教劇的發展已經走到了頂點。此後便是漸漸滑入谷底。西元 1453 年，君士坦丁堡落入土耳其人之手，從此，義大利的文藝復興運動宣告開始。15 世紀時，贊助戲劇事業的義大利富紳，顯示了對古典戲劇的濃厚興趣，在他們的推動下，發掘、改編、模仿古典戲劇，遂成一時之風氣。

　　義大利的戲劇復興是從上演古羅馬的一些喜劇作品開始的，當時，人們對普勞圖斯等人的喜劇大加讚賞，並刻意模仿。劇作家們從古代戲劇中汲取營養，以擺脫中世紀宗教劇的陳舊模式，探索戲劇發展新的道路。連為人們所熟知、被宗教裁判所活活燒死的哲學家布魯諾（Giordano Bruno），也曾揣摩古典風格，寫過一部名為《燭臺》的喜劇。而另外一些劇作家，則吸收古羅馬喜劇雍容、機智、貴族化的習氣，創作了一批適合宮廷欣賞趣味的田園劇。

　　文藝復興早期對古羅馬劇場的理解義大利喜劇具有一定的生活內容，主要表現個人主義的享樂思想和世俗情態。他們也曾試圖建立起自己的悲劇形態，然而由於拘泥於模仿而不重視創造，因而使得悲劇創作中，缺乏重大的時代主題和鮮明的民族特色，瀰漫著一股呆滯的學究氣。

　　在當時的義大利，還創造了一種名叫假面舞劇的戲劇樣式，這種戲往往在各種慶典儀式上演出，由宮廷詩人創作、布景，服裝極盡豪華，場面宏大，情節簡單，除了專業演員參加演出外，貴族朝臣也參加客串。整個演出，彷彿是一次迎神賽會，也像是一場化裝舞會，是貴族化的娛樂方式。假面舞劇也曾傳入其他一些國家，豪華的場面、炫耀的服裝、奢靡的布景是其必不可少的存在條件。以至於一個名叫威廉·普林的英國清教徒，對王室的假面舞劇大加譴責，認為這是「地獄中的娛

樂」，參加演出的女演員是「邪惡的妓女」。然而不幸的是因為王后也曾參加過演出，故而威廉·普林遭到割去耳朵、上枷示眾的懲罰。

　　義大利人對古典戲劇理論是十分重視的，他們將古希臘和古羅馬時期的戲劇理論著作譯成義大利文，並加以整理，研究和闡釋。義大利戲劇理論家卡斯特爾韋特羅（西元 1505～1571 年）在研究亞里斯多德戲劇理論的基礎上，首次提出了戲劇之地點一致的論點，為後來古典主義「三一律」的戲劇觀念的形成，奠定了基礎。

　　應當指出的是，義大利的戲劇家們，在傳播了古代戲劇知識的同時，卻又在自己設定的條條框框中，對自身的創造才能進行了束縛。整體說來，義大利的戲劇復興，雖開風氣之先，卻未能取得突出成就，它的歷史功績不在於為人類的戲劇史增添了扛鼎之作，而在於它做出了劇場改革的重大舉措，並將人文主義思想蔓延開來，影響所及，遍及整個歐洲。

喜劇、田園劇和悲劇

　　馬基維利（西元 1469 ～ 1527 年）是 16 世紀義大利著名的政治家和劇作家，他出生於佛羅倫斯的貴族家庭。西元 1494 年他曾參加過反對獨裁者梅迪契（Medici）暴政的起義，在重新建立的佛羅倫斯共和國中，他擔任過祕書、外交官等職，並代表這個城邦多次出訪義大利其他城邦和歐洲一些國家。西元 1512 年梅迪契家族復辟後，他被迫隱居鄉村，靠寫作度日。

　　有人說，馬基維利是人文主義傳統中既無法忽略又無法歸類的人物。他是人文主義的尖銳批評者，而他的思想又植根於人文主義的土壤中。他相信自由和自治的價值，反對壓迫和腐敗，但是他又主張，只要目的是高尚的，人們就可以，而且必須使用最可譴責的手段來實現它，用他的一句著名隱喻來說，即是要有「獅子般的凶猛和狐狸般的狡猾。」

　　馬基維利創作的《曼陀羅花》（*Mandragola*，西元 1520 年），是第一部用義大利語寫成的喜劇，它集中地反映了作者所推崇的人的勇猛和智慧，具有現實意義和社會諷刺效果。

　　劇中，迂腐而富有的學者尼齊亞，娶了一位年輕漂亮的妻子，名叫盧克萊齊婭，因尼齊亞年老體弱，故而膝下無子，為此他十分著急。一位名叫卡利馬科的年輕人，愛上了尼齊亞的妻子，不辭辛勞前來求愛。

在一個寄生者的幫助下,他設下巧計:冒充醫生,前去為尼齊亞的妻子診治不孕之症。假冒的醫生為盧克萊齊婭開列了奇怪的藥方:曼陀羅花,並說這是治療不孕症的良藥,但此藥一經服用,第一次與之同床的人必死於藥性,因此,尼齊亞若不想去死,就必須找一個人權充自己。結果,愚蠢而貪生的尼齊亞果然中計,乖乖地讓出了自己的床榻,成全了妻子與卡利馬科的好事。

馬基維利揭露了教會道德的虛偽性,尼齊亞的妻子本來是純正無邪的,但在教會人士和其信教母親的勸誘下,她開始學會了欺騙丈夫的把戲。劇作者對人的智慧和愛情是予以充分肯定的,而對於資產階級的金錢世界,則進行了辛辣的諷刺。尼齊亞以財富自我炫耀,並當成衡量自己成就的標尺,其實不過是一個老而無用,昏庸可笑的蠢材而已,他所建立的家庭,因為缺乏真實的感情基礎,而顯示出赤裸裸的金錢關係。馬基維利透過尼齊亞的上當受騙,否定了資產階級家庭關係的合理性,在其戲劇中,顯露出當時流行的個人主義和享樂主義特徵。

馬基維利的喜劇創作,構思巧妙、新奇,情節曲折、誇張,語言幽默、風趣,他繼承和發展了古羅馬時期的喜劇傳統,展示了當時義大利的社會生活情景,抨擊了社會陋習和封建觀念。

田園劇的產生與田園詩的流行有關,它盛行於 16 世紀下半葉,是貴族階級的消遣物。這種戲劇以詩的形式寫成,演出時配以優美的音樂,華麗的服裝和紛繁的布景,以表現情感的純樸和美好為內容,以適合貴族階層的審美趣味為宗旨。

著名的田園劇作家塔索(西元 1544 ～ 1595 年),本身就是一位宮廷詩人,但他對於宮廷的腐朽生活感到不滿,寄情於想像和憧憬恬淡清新的鄉村生活,儘管他對真實的鄉村生活情景缺乏了解,但是卻不乏讚

美的真誠。在他所寫的田園劇《阿明塔》（*Aminta*）中，他塑造了一位對愛情忠貞不渝的痴情者形象。牧人阿明塔愛上了美麗的村姑塞爾薇亞，從此一往情深。而塞而薇亞卻對這份愛情淡然視之，不放在心上。有一次，一個好色之徒糾纏，威脅塞爾薇亞，危急之時，阿明塔奮不顧身，將其解救。可是，塞爾薇亞並不因此而動情。得不到心上人的愛情，阿明塔陷入了深深的絕望之中。懷著沒有愛，毋寧死的決心，阿明塔試圖自殺，幸而獲救。塞爾薇亞並非無情的女孩，當她了解了阿明塔捨命不捨情的舉動後，深受感動，於是報之以熱烈的愛情。在好夢成真的結局中，此前所經歷的一番痛苦折磨，頓時顯出了曲折動人的美妙韻味。

義大利的悲劇創作成就不是很高，在所出現的悲劇中，大致分為兩類：一是所謂流血悲劇，或塞內加式的悲劇，劇中充滿了流血場面和復仇舉動；二是歌頌自由的悲劇，表現市民為追求自由而付出的代價，顯示了文藝復興的思想光輝。在悲劇劇作家中，值得一提的是特里西諾（Trissino）。

特里西諾（西元 1478 ～ 1515 年）出身於貴族家庭，他所寫的悲劇《索福尼斯巴》（*Sofonisba*）、取材自古羅馬歷史，表現了主角對於祖國和愛情的雙重真誠，以及為反抗命運不惜自我犧牲的可貴品格。

索福尼斯巴是個美麗的迦太基女人，她曾與羅馬一個城邦的王子馬西尼薩訂婚，但後來又由父親做主，嫁給了努米迪亞的國王西法克斯。在一次戰爭中，西法克斯王不幸淪為俘虜，作為妻子的索福尼斯巴也一同被囚。然而，戰勝他們的人居然是馬西尼薩，此時他已經是羅馬軍隊的大將。

馬西尼薩依然鍾情於索福尼斯巴，為她的美貌而傾倒，他們兩人祕密成婚，馬西尼薩懇請古羅馬的最高統治者，免除對索福尼斯巴的處

罰，使其不必囚往羅馬，而留在自己身邊。這件事引得人們議論紛紛。最高統治者出於嫉妒，駁回了馬西尼薩的請求，並宣布索福尼斯巴永遠是屬於他的戰利品，因而必須帶回羅馬。索福尼斯巴看到了自己的悲劇命運，但是她不願就此屈服，為了保持尊嚴和名譽，她毅然服毒自盡。

特里西諾是古希臘悲劇的崇拜者，他對於古希臘的悲劇風格和表現手法非常看重，並嚴格仿效，在他的《索福尼斯巴》中，採用不分幕的演出方法，劇中還出現了歌隊，報信人和心腹，悲劇所發生的時間、地點與總體事件，也頗能符合「三一律」的要求。他還是第一個採用無韻詩創作悲劇的詩人，為歐洲戲劇的發展開闢了新的道路。

義大利的即興喜劇

　　即興喜劇是義大利文藝復興時期的重要劇種，關於即興喜劇的來源，一直存有爭論，有人說它來源於古希臘笑劇、古羅馬阿特拉笑劇和羅馬帝國時期的模擬劇，這些劇在充滿世俗趣味、以滑稽見長和演員飾演固定角色等方面，與義大利即興喜劇確有相似之處。但是也有人說它是由拜占庭的滑稽劇團傳入的，君士坦丁堡陷落後，滑稽劇團來到義大利，並把這種戲劇演出帶了過來。還有人認為，即興喜劇起源於 16 世紀早期，義大利本土的鬧劇表演。總之，即興喜劇在其產生和發展的過程中，吸收了很多義大利民間藝術的特點，在西元 1550 ～ 1650 年間，它進入了活躍期，顯示了勃勃生機，廣泛演出於義大利各地。

　　即興喜劇往往沒有以文字記錄的劇本，演員只是根據一個劇情大綱，臨時別出心裁地編造臺詞，進行即興表演。演這種戲，除了扮演青年男女愛人的演員以外，其他演員都戴面具，因此它又被稱為假面喜劇。它與假面舞劇有著本質的不同，假面舞劇是流行於宮廷的娛樂方式，講究豪華的場面，而假面喜劇則是流行於民間的演出方式，追求簡樸、清新、喜鬧的風格。

　　即興喜劇的成敗主要取決於演員的即興表演，演出時演員們將劇情從基本規定情境向外延展，只要過後能夠再收回到劇情的正題上來，他們願意延展到什麼程度就延展到什麼程度。但要做到這一點，需要具有高超的

技藝和隨機應變的智慧，根據我們對即興喜劇的了解，當時的演員具有高超無比的技巧，可以說是集舞蹈藝術，聲樂技巧、雜技、通俗喜劇以及模擬劇和啞劇表演於一身，頭腦和身體都靈活到令人難以置信的程度。

據說，當時有一位名叫蒂貝里奧‧菲奧里利（Tiberio Fiorilli）的演員，在他83歲時，不僅能照常上臺表演，而且身體靈活到可以用腳打另一個演員的耳光。翻跟頭也是舞臺上經常出現的動作，技藝高超的演員，可以手端一隻盛滿酒的酒杯，翻了一串跟頭之後，杯中的酒竟然一滴不灑。

可以說，無固定劇本而由演員隨意發揮的即興表演，是即興喜劇的一大特點。即興喜劇大約存在了300多年，但是卻沒有一個完整的劇本流傳下來，只有七、八百個幕表儲存在義大利和列寧格勒的博物館中，足見當時的演出之盛。

即興喜劇以愛情和詭計為題材，大都表現一對相戀的男女，他們的愛情受到阻撓，這阻撓可能來自家庭，也可能來自第三者的求愛，他們接受僕人的幫助，可是卻鬧出了差錯，事情越來越麻煩，引出很多笑話，最後以計謀衝破阻力，成全美好的愛情。

在即興喜劇的演出中，一些片段已經格式化了，如幕表上的「拉錯」（lazzo），就是演員心領神會的表演套路，這是喜劇情節中有趣的穿插和墊場戲，種類很多，如「擔憂拉錯」、「帽子拉錯」、「見面拉錯」、「嫉妒拉錯」、「恐懼拉錯」等等，「拉錯」的場面往往充滿了滑稽，令人捧腹。如「拖屍拉錯」：一演員上場，發現「屍體」後，試圖將其拖走，在拖的過程中，他的佩劍掉在地上，當他去拾佩劍時，反被「屍體」踢了一腳，而「屍體」又回到了原地，他繼續拉，累得氣喘吁吁，可是每次都被「屍體」捉弄，徒勞無功。

　　即興喜劇的另一特點，是劇中人物的定型化。如劇中經常出現的被諷刺人物有潘塔龍、博士、軍人和僕人等，潘塔龍的身分是威尼斯商人，此人貪財好色、妄自尊大，實際上愚蠢透頂，常為聰明人捉弄。他穿紅色緊身背心，紅馬褲和長襪，披黑色斗篷，戴無邊軟帽，有幾綹亂髮垂在額頭，臉上的面具是棕色的，有巨大的鷹鉤鼻子，人們把他當成資產階級的代表加以攻擊。

　　假面喜劇中的普爾辛洛與潘塔龍博士的身分是大學城裡的法學博士，滿口莫名其妙的拉丁語，為人古怪，自以為是，流露出陳腐的學究氣。他常常在現實中賣弄書本知識，可是每次都用錯了地方，他是個愛吃醋的丈夫，也常常被戴上綠帽子。他穿學士服，黑褲、黑襪，露出白領口和白袖口，臉上有半個黑面具，人們把他當成依附於教會的落寞文人而加以嘲諷。

　　軍人的身分是一個好大喜功的主戰分子，他目空一切，常給自己取一些唬人的名字：如斯佩扎費羅，意為砍斷武器的；斯巴凡託・達・瓦爾英費爾諾，意為地獄般可怕的；馬塔摩羅斯，意為打死摩爾人等，滑稽演員常常拿他取樂，絆他的腳，以顯示他雖氣壯如牛，實際上膽小如鼠，不堪一擊。他是個一廂情願的求愛者，常常被女人捉弄。他戴著歪鼻子面具，滿臉鬍鬚，服裝會有些變化，但長劍是一定要掛在腰上的。人們把他當成西班牙侵略者或義大利國內的好戰之徒，從而加以貶斥。

　　即興喜劇裡固定的僕人角色大致分為兩種：一種聰敏靈巧，一種愚蠢呆滯，兩者往往在一齣戲中同時出現，彼此對照，相映成趣，他們穿著花俏的服裝，是小丑扮相。

　　假面喜劇中的哈里金在即興喜劇中，除了扮演男女戀人的角色的名稱會發生變化以外，其他角色的名稱基本上是固定不變的。演員一生只

扮演一個固定角色，幾乎不可能再去扮演其他的人物（除非扮演年輕戀人的人，到了年老色衰的時候，才不得不去扮演滑稽角色）。這使得演員與角色合而為一，甚至使演員放棄了自己原來的名字，而以角色的名字見諸世人。

一個即興喜劇的戲班，大致包括如下扮演角色的人物：一至二對戀人、一個使女、一個軍人、兩個男僕，潘塔龍和博士，總共不過 10 ～ 12 人，他們攜帶簡單的布景和道具，有時甚至帶上自己的簡易舞臺，走遍鄉鎮，巡迴演出，甚至一些精彩的演出，會被請進王宮。演員們常視劇團經營的好壞而跳槽，因此各劇團的成員經常變換。當時，著名的即興喜劇表演團體有「羨慕」、「摯友」、「團結」、「忠誠」等，全盛時期，義大利即興喜劇演員的足跡遍及歐洲。

即興喜劇的強烈的演出效果，在戲劇史上都是無可再現的，它造就了很多頗富表演才華的戲劇人士，包括多才多藝的女演員，其中以「羨慕劇團」的伊莎貝拉‧安德烈尼（Isabella Andreini，西元1562～1604年）最為著名，她因將戀愛中的少女表演得唯妙唯肖而聞名。

即興喜劇發展到了晚期，那種粗獷、活躍的生命氣息漸漸淡化，除了丑角之外，其他喜劇角色因不受歡迎，被迫離開義大利前往法國等地，謀求新的發展。而留在義大利的丑角後裔，漸漸賦予角色新的含義，他們不再穿得破破爛爛，而改穿絲綢服裝，不再是原來意義上的丑角，而顯出矜持與造作的一面了。因此到了 17 世紀末，義大利的即興喜劇已經完全退化。

即興喜劇對後世的喜劇發展深具影響，莎士比亞、莫里哀、哥爾多尼，甚至 20 世紀的一些喜劇作家，都有效地吸收了其精華成分，以加強喜劇效果。

透視布景與鏡框式舞臺

在中世紀流行的宗教劇以及文藝復興初期流行的假面舞劇演出中，已經出現過複雜的舞臺機關、豪華的布景和絢麗的服裝，這類戲的演出場地多是皇宮或廣場，屬露天型劇場，舞臺向觀眾全面敞開，以便於演員與觀眾進行交流。

但是，隨著古典戲劇作品的重新發現和演出，人們感到，無論是在室內還是室外，中世紀的舞臺已很難適應演出要求。

法爾納斯劇場之舞臺，西元 1618 年落成，是世界上最早出現的鏡框式舞臺。後來，義大利的建築家們發現了古羅馬時期的建築師維特魯維烏斯（Vitruvius）所寫的《建築學》（De Architectura）一書，遂奉為劇場建築的瑰寶。這本寫於西元前 16 至西元前 13 年的書，附有插圖，在西元 1486 年首次出版。義大利的建築家將這本書中所述的建築學原理，當成恢復古典劇場的依據，他們試圖使當時的演出與古羅馬時代相符，並從書中尋找舞臺與觀眾廳的合理布局。

隨著透視學的發展，人們發現在舞臺上運用透視布景，會產生具有魔力的空間幻覺。於是，開始盡心竭力，要把透視學推廣到舞臺上去。塞爾里奧（西元 1475 ～ 1554 年）在這方面作了很大努力，他在西元 1545 年依照維特魯維烏斯的一段關於三稜布景的話，分別為悲劇、喜劇和羊人劇繪製了三副景片，每副景片由四組畫面組成，它們經過拼接之

後，會構成完整的舞臺場景，塞爾里奧認為，這三副景片可以適應一切戲劇的演出。

當時的觀眾樂意看到不斷變換的布景，於是，人們恢復了在古羅馬時期就曾採用的三稜柱景，每一個稜柱都繪有三面布景，利用其轉動，形成場景的轉換。由於這種換景方法很有侷限，後來人們又發明了新的方法，如在舞臺後面的景片前安上凹槽，用滑動的辦法換景，或將景片疊合以後放到舞臺後面，需要時像翻書一樣翻開。在 17 世紀前期，布景的三個主要因素：側片、背景和簷幕，都可以根據劇情的需要而迅速變換了。

義大利現在還保持著 1580 年代建造的一座劇場，它與古羅馬劇場很相似，舞臺的後部有遠景，觀眾從舞臺正面和兩旁的門洞裡，可以透視舞臺，但是，它的缺點是，這些遠景對演員的表演沒有幫助。後來這種遠景被前移，變成了可供表演的區域。

西元 1618 年，帕爾瑪的法爾納斯劇院建成，它的特點是，舞臺上出現了三堵牆和鏡框，並設有幕布。這種舞臺主臺面積較大，天頂較低，臺框接近於正方形，主臺後設有附臺，以加大布景的深度。這個劇場被認為是現代劇場的開端。

舞臺變化之後，原來古羅馬式的半圓形的觀眾席，就很難適應觀眾的觀賞要求，因此也必須做出相應的調整，這樣，馬蹄型的觀眾席就產生了。到了 18、19 世紀，歐洲的劇場，已基本採用了這種建築格局。

隨著室內演出增多，舞臺照明的問題日益突出，當時的照明用具主要是油燈和蠟燭，舞臺臺口還出現了「腳光」，人們開始利用光來營造舞臺氛圍，如讓光源躲在水晶球後面並緩緩移動，形成月亮上升的景象；用錫紙包上鋸成閃電狀的木板，配合光影聲響，形成電閃雷鳴的景觀。

┃ 近代戲劇 ┃

　　人們還利用燈光的強弱表現戲劇情境，如認為悲劇的燈光應當比喜劇的
燈光暗一些。臺上的燈光應比臺下的燈光亮一些，由於當時照明設施的
簡陋，因此，限制了人們大膽創造的自由。

莎士比亞與英國戲劇

　　當義大利文藝復興的花朵瀕於枯萎之時，它的種子開始在歐洲大地上散播。15 世紀末至 16 世紀初，英國封建制度開始解體。整個社會進入了資本原始累積時期，英國人接過人文主義的光輝旗幟，創造了舉世矚目的輝煌成就，而這一成就的標誌，就是產生了莎士比亞和他的戲劇。

　　有人說：「很難想像，在西班牙總督的統治下，或者在羅馬宗教裁判所的旁邊，或者甚至在幾十年以後莎士比亞自己的國家裡，英國革命時期，能產生一個莎士比亞。達到完美地步的戲劇是每一個文明晚期的產物，它必須等待它自己的時代和命運的到來。」全歐洲只產生了一個莎士比亞，而這樣的人是不世出的天賦奇才。

　　然而，這樣的天賦奇才並不是橫空出世的。

偉大的戲劇詩人

　　歷史似乎已經為戲劇巨人莎士比亞的到來，做好了充分的準備：15世紀末，英國結束了持續多年的內戰，創立了全國統一的局面。在戲劇創作方面，基德（Thomas Kyd）、馬洛（Christopher Marlowe）等人激進的人文主義思想，已經將封建意識的堡壘轟毀殆盡，無韻體詩作為戲劇語言已經被廣泛運用，幕間劇的戲班為英國培養了大批的職業演員，而帷幕劇院、玫瑰劇院、天鵝劇院、幸運劇院，希望劇院等一批公眾或私人劇院的修建，也為大規模的戲劇演出，準備了充足的條件，於是，莎士比亞應運而生。

　　威廉・莎士比亞（西元 1564 ～ 1616 年），出生於英國中部艾汶河畔的斯特拉福鎮，他的父親是一個手套和羊毛批發商，家境優裕，娶了鄉下有錢人家的女兒為妻，他本人還曾做過市參議會委員和鄉鎮鎮長。然而，在莎士比亞 14 歲的時候，這個家庭卻瀕於破產，以至於不得不抵押財產。莎士比亞被迫中途輟學，以輔助父親的商務，但是，家道中興談何容易，困窘之時，他也曾舉杯澆愁，喝得酩酊大醉，以致無法回家，躺臥於蘋果樹下。

　　這個時期莎士比亞開始寫詩，在十四行詩裡傾訴內心的萬千思緒和豪情壯志。在他年輕的血液中，充滿了異教徒的躁動，他追隨當時的時尚，熱衷於到貴族林苑去冒險偷獵。路西爵士的林苑是他經常光顧的地

方，因為那裡有奔跑著的麋鹿和野兔，為此，他曾遭到過路西爵士的鞭打和禁閉，但卻樂此不疲。在他後來的劇作中，路西成了一個受人嘲笑的愚蠢的法官，莎士比亞運用他的戲劇之筆，排遣了瘀積在胸口的不平之氣。

莎士比亞誕生地在情感方面，莎士比亞敏感、早熟而輕率，18 歲時，已經與一位大他 8 歲的富裕的自耕農女兒結婚，並很快讓她做了母親。此後，莎士比亞的家境每況愈下，父親被關進了監獄，經濟陷入了絕境，而已是 3 個孩子的父親的莎士比亞卻一籌莫展。

為了生存，莎士比亞來到倫敦，在劇團中從最下等的馬夫、僕役做起，後來成為一個喜劇演員，這是一種卑賤的職業，是血淚凝成的屈辱人生，因為當時的觀眾十分蠻橫，常用石子襲擊演員，而官吏一旦發現表演中有忤逆他們的舉動，就會對演員動用割耳之刑。可以想見，在當時，莎士比亞根本沒有任何的榮耀感，而只有屈辱、悽慘、苦惱、厭倦等人生的深刻體驗。

但是，莎士比亞卻以自己非凡的創作才華，以一系列膾炙人口的戲劇名篇，改變了自己的慘澹處境，並令世人刮目相看。他在戲劇界的地位迅速攀升，咄咄逼人，以至於受到同行的嫉妒，「大學才子」派劇作家羅伯特‧格林（Robert Greene）在其劇作《千懊萬悔不長智》裡，借劇中人之口，諷刺莎士比亞是「一隻自命不凡的烏鴉」。

從西元 1594 年開始，莎士比亞所在的劇團受到內侍大臣的賞識和庇護，被稱為「宮廷大臣劇團」，大約到了西元 1598 年，他作為股東，與別人合作修建了環球劇場，這個劇場成為他專門上演自己劇本的地方。他的戲劇成就為他帶來越來越多的榮耀，後來，他不僅擁有了「紳士」稱號和家族的紋章，而且他和他劇團中的演員還被任命為「御前侍從」。

西元 1612 年，莎士比亞告老還鄉。在西元 1616 年 4 月 23 日，即他出生的同月同日病逝，葬於聖三一教堂。

據說，莎士比亞一生創作的劇本不計其數，得以傳世的就有 37 個。其主要作品有喜劇：《錯中錯》（*The Comedy of Errors*，西元 1592 年）、《仲夏夜之夢》（*A Midsummer Night's Dream*，西元 1595 ～ 1596 年）、《威尼斯商人》（*The Merchant of Venice*，西元 1596 ～ 1597 年）、《溫莎的風流婦人》（*The Merry Wives of Windsor*，西元 1598 ～ 1601 年）、《第十二夜》（*Twelfth Night, or What You Will*，西元 1599 ～ 1600 年）等。悲劇有：《羅密歐與茱麗葉》（*Romeo and Juliet*，西元 1595 年）、《哈姆雷特》（*Hamlet*，西元 1601 年）、《奧賽羅》（*Othello*，西元 1604 年），《李爾王》（*King Lear*，西元 1605 年）、《馬可白》（*Macbeth*，西元 1606 年）、《安東尼與克麗奧佩脫拉》（*Antony and Cleopatra*，西元 1607 年）等。此外，還有歷史劇：《理查三世》（*Richard III*，西元 1592 ～ 1593 年）《亨利四世》（*Henry IV*，西元 1596 ～ 1597 年）等等。

人們往往把莎士比亞的創作活動分為三個階段：

第一階段，西元 1590 ～ 1601 年，這一時期能夠代表莎士比亞創作成就的是多部歷史劇和喜劇，劇中表現了這位傑出的人文主義者最初步入劇壇時，對社會人生所抱的進取態度和理想憧憬。

第二階段，西元 1601 ～ 1608 年，這一時期莎士比亞創作了一系列著名悲劇，劇中不僅反映了廣闊的社會背景和人生矛盾，而且顯示了他戲劇思想的深化和創作手法的成熟。

第三階段，從西元 1608 年始，至其逝世止，是莎士比亞戲劇創作的晚期階段，以悲喜劇和傳奇劇為主，顯示了他對世界的清楚認知，以及對人生的深刻洞察。

　　莎士比亞的戲劇成就是非凡的，以至於所有研究他的人，常常會被他的超拔的智慧、充沛的創造力，豐富的想像力以及無盡的才思所震懾，他確實是人類戲劇史上傑出的巨人。

　　法國文學史家泰納（Taine）在論及莎士比亞時說：「我要論述的是一個為所有法國式的分析頭腦和推理頭腦所迷惑不解的非凡心靈，一個既能描寫莊嚴又能描寫卑賤的，才氣橫溢的全能大師；這是在準確地表現真實生活細節方面，在千變萬化地運用幻想方面，在深刻複雜地刻劃出類拔萃的激情方面最偉大的創造力；他有著詩人的氣質，放蕩不羈，靈感煥發，由於一種先知式的入神狀態，突然啟示而超越在理性之上；他的悲觀是這樣趨於極端，他的步伐是這樣唐突奇特，他的迷戀是這樣凶猛強烈，只有這個偉大的時代才能誕生這樣一個嬰孩。」

魅力永存的悲劇

　　莎士比亞的戲劇成就是多方面的，但尤以悲劇見長。他的悲劇，形象突出，情節曲折，矛盾衝突強烈。主角儘管人生多艱，命運多舛，自身也不免存在著各式各樣的人性弱點或性格缺陷，但往往具有高貴的靈魂，顯示出卓爾不群的品格，因此，莎士比亞的悲劇雄渾悲壯，大氣磅礴，與他置身其中的時代氛圍非常吻合。

　　一、《羅密歐與茱麗葉》

　　在莎士比亞的早期悲劇中，《羅密歐與茱麗葉》是其中的佼佼者。它透過一對青年戀人生死相依的愛情，表現了人性的美好和高貴，儘管世俗的偏見可以毀滅他們的生命，但是他們的真情卻可以超越現實，而顯示出雋永無窮的魅力。

　　在這部悲劇裡，莎士比亞以義大利民間傳說為素材，揭露了封建貴族之間的世仇，給正常的生活和人的本性蒙上的陰影。蒙太古家族與凱普萊特家族互相敵視，世代為仇，兩個家族的人相遇之時，不是怒目而視，便是拔劍相向。一天，凱普萊特家舉辦舞會，蒙太古的兒子羅密歐為音樂吸引，喬裝打扮，潛入舞廳。在此，他遇到了凱普萊特的女兒，美麗動人的茱麗葉，二人在攜手翩翩起舞中，頓生相互愛慕之情。儘管他們知道，兩個相互仇恨的家族之間，要締結起愛的紐帶是多麼困難，但仍抑制不住心頭熱烈的愛情。乘著夜色的覆蓋，羅密歐來到茱麗葉的

窗前，他表白：「與其得不到愛情而在這世界上捱命，還不如在仇人的刀劍下喪生。」而茱麗葉則表示：「告訴我你願意在什麼地方、什麼時候舉行婚禮，我就會把我的整個命運交託給你。」

兩個年輕人在牧師的幫助下祕密舉行了婚禮，可是不久，因為茱麗葉的表兄尋釁滋事，殺死了羅密歐的摯友，致使羅密歐一怒之下舉劍還擊，置其於死地。為此，他不得不離開家園。茱麗葉的父母開始強逼女兒與別人成婚，對此，茱麗葉寧死不從，牧師為她的真情所感動，給了她一瓶致人昏睡的藥水，以詐死逃婚，並等待羅密歐的歸來。

凱普萊特家族不知有假，以為茱麗葉已死，便把她放入了家族的墓地。羅密歐趕來。見此情景，肝腸寸斷，自殺身亡。而藥性消失、甦醒過來的茱麗葉，見到了倒在身邊的愛人，心中充滿悲憤，決然一死去追隨愛人的忠魂。

血的教訓終於使兩個家族的人清醒過來，他們捐棄前嫌，言歸於好。

儘管劇中有爭吵、有死亡，但卻並不給人陰森可怖之感，而洋溢著一種浪漫抒情的韻致。這是一部令人心醉也令人心碎的悲劇，羅密歐與茱麗葉用青春的熱血，釀造了愛與美的真醇。死神不再可怕，他彷彿在輕輕搧動著翅膀，為一對年輕戀人開啟了天國之門；卻把那巨大的暗影，留給自以為是、盲目奔突著的世人，讓他們在悚然之中，在令人深深遺憾的死亡面前，有可能兀立片刻，反思自身的荒謬與愚蠢。

二、《哈姆雷特》

《哈姆雷特》是莎士比亞悲劇創作中具有特殊重要性的作品，它本身所蘊含的深刻的思想意義，以及對人性的複雜性所作的透澈揭示，昭示著古今中外的文學史家，對其進行不斷地分析和闡釋。人們有「說不盡

的莎士比亞」之論，也有人說，在一千個研究者心中，就會有一千個哈姆雷特。

《哈姆雷特》這個悲劇故事，取材於一個古老的丹麥傳說，他流傳到了英國之後，變成了一部復仇悲劇，據說基德就曾寫過一部同名劇作。但是，在莎士比亞筆下，這一復仇故事被賦予了新的含義，融入了特定時代的人文背景，是一部思想性與藝術性完美結合的典範之作。

劇中，從國外歸來的丹麥王子哈姆雷特，在剛剛承受了失去父親的打擊之後，又面臨著新的尷尬處境：他那登上王位的叔叔居然迎娶了他的母親。而此時，哈姆雷特之父、已故的丹麥老王陰魂不散，他的鬼魂向兒子哈姆雷特訴說，自己正是被現在的國王克勞狄斯置於死地的，並要兒子為他報仇雪恨。

哈姆雷特本來是一個滿懷崇高理想，心地善良單純的青年，對於人，他向來抱有信心和美好想像，他的一段臺詞，向來被人們當成文藝復興時期人文主義者對人的推崇與讚美：「人是一件多麼了不得的傑作！多麼高貴的理性！多麼偉大的力量！多麼優美的儀表！多麼文雅的舉動！在行為上多麼像一個天使！在智慧上多麼像一個天神！宇宙的精華！萬物的靈長！」

然而，醜陋的現實卻給他純真的心靈以沉重打擊，他開始陷入了深深的思索和迷惘之中。

弒兄篡位，娶嫂為妻的克勞狄斯，在王位之上並不能安枕無憂，他害怕醜行暴露，也擔心哈姆雷特向他復仇，在大臣波洛涅斯的建議下，他利用哈姆雷特的戀人，波洛涅斯的女兒奧菲利婭，以及哈姆雷特的朋友去試探他，想要弄清他心中的真實想法。哈姆雷特識破了克勞狄斯的詭計，他既想承擔起剷除邪惡，重整乾坤的重任，又懷疑鬼魂所言不

實，使自己的行動喪失合理動機，因而終日憂心忡忡，遲遲未採取復仇行動。在內心的極端痛苦和深重矛盾中，他變得亦瘋亦痴。

哈姆雷特藉助一個劇團到宮廷來演戲的機會，讓伶人們把鬼魂所言之遇害情景，演繹在舞臺上，克勞狄斯頓時方寸大亂，惱羞成怒。這證實了鬼魂的話，哈姆雷特準備行動，可是，他不忍在克勞狄斯暗自祈禱時將其殺死，因而錯失良機。他勸母親疏遠殺害父親的兇手，卻又發現簾幕之外有人在窺視自己，他舉劍刺殺，殺死的卻是自己深愛的女孩奧菲利婭的父親。奧菲利婭經受不住接踵而至的打擊，於精神迷亂中蹈水而死。

克勞狄斯試圖假別人之手害死哈姆雷特，但可惜陰謀未能得逞。他又挑唆奧菲利婭的哥哥與哈姆雷特以劍決鬥，並備下毒酒，讓哈姆雷特必死無疑。結果，國王、王后、哈姆雷特與決鬥對手，或死於毒劍，或死於鴆毒，死神將一切都通通帶走。

哈姆雷特短暫的一生，是孤獨、憤世、憂鬱、苦惱的一生。是與命運抗爭的一生，也是不斷思考、不斷求索的一生。

他的戀人奧菲利婭曾經為他的不幸遭遇而痛惜：「啊，一顆多麼高貴的心是這樣隕落了！朝臣的眼睛、學者的辯舌、軍人的利劍、國家所矚望的一朵嬌花；時流的明鏡、人倫的雅範、舉世矚目的中心，就這樣無可挽回地隕落了！」

哈姆雷特本來是皇室的寵兒，嬌嫩而高貴，在國王的庇蔭下長大，他的父王就是他關於理想國王的典範，在他年輕的心中，正義和尊嚴，善良和純正，早已成為人之為人的信念；他儀表非凡，天性聰慧，心地誠懇，命運賦予他以治國安邦的重任，他也確有一番雄心，讓世道人心向著善良與美好的方向前進。

　　然而父親莫名其妙的死去，對他已是一個沉重打擊，而在父親屍骨未寒之時，母親的再嫁，對他來講是更沉重的打擊，他憤慨地說出：「脆弱啊，你的名字叫女人。」認為自己不幸處在了顛倒混亂的時代，必須承擔他所不勝任的重任。

　　也許，哈姆雷特應當具備馬基亞維里所標榜的「獅子般的凶猛和狐狸般的狡猾」，但可惜如果是那樣，這個人物就不會是莎士比亞筆下的哈姆雷特了。存在於哈姆雷特身上的弱點，導致他滑向悲劇結局的因素，都是令人心潮激盪、唏噓嘆惜的。作為一個復仇者，他也許少了一些勇猛，但是卻多了一份優雅的高貴，他不會為了目的不擇手段，他再三再四考慮的是，自己的復仇動機是否合理，採取的手段是否符合正義，潛意識當中對流血犧牲的結局心存畏懼，這種畏懼不是出於對自己生命的保全，而是出於對別人生命的珍視。大有寧叫別人卑鄙無恥，而我固然要做一個正人君子的風範。他不是一個負氣使性的人，也不崇尚爭強鬥狠，即使在他的宮廷裡，他也保持儒雅、端莊、沉穩的學者態度，由於他品格的脫俗和精神的超拔，他與周圍的世俗世界顯得格格不入，於是只好藉助裝瘋賣傻的方法自說自話，將自己閉鎖在一個孤獨的空間裡，尋找靈魂的歸宿。

　　哈姆雷特的毀滅，是邪惡對美好的毀滅，也是野心對純真的毀滅。克勞狄亞這個喪心病狂的傢伙固然難逃一死，可是他處心積慮所製造的罪惡事件，卻連帶著毀滅了代表人類的正義和良心的哈姆雷特，這說明在人類社會，真、善、美的理想人生的確立是多麼不容易，它總是要在與邪惡的搏鬥中，付出慘痛的代價，但是，人類的希望也許就在於此，人，永遠不會甘心做命運的奴僕，做邪惡的俘虜，他們總是在理想的憧憬中，追求著盡善盡美的人生。

　　繼《哈姆雷特》之後，莎士比亞又創作了悲劇《奧賽羅》、《李爾王》和《馬可白》對於人類出於邪惡的野心，採取不良行動所造成的悲劇多有揭示，有人將這四部悲劇合稱「莎士比亞的四大悲劇」。

　　其中，《奧賽羅》寫正直純樸的摩爾人、將軍奧賽羅與威尼斯貴族少女苔斯德蒙娜相愛結婚，但是，他們純真的愛情，卻受到了奸佞之徒依阿古的破壞，他搬弄是非，造謠生事，致使奧賽羅懷疑妻子對自己不貞，憤而將其掐死。真相大白之後，奧賽羅愧悔不已，自殺身亡。

　　《李爾王》寫國王李爾在年老之際，準備將國土分給 3 個女兒，在分封之前，他讓她們向他表白孝心。大女兒高納里爾和二女兒里根花言巧語，騙得了父親的歡心，而小女兒考狄利婭因實言相告，惹惱父親，被剝奪了繼承權。兩個女兒將李爾的權力和土地騙到手之後，立刻改變了嘴臉，將他趕到了荒郊野外。這使李爾悲痛欲絕，怒火中燒，陷於癲狂狀態。考狄利婭對父親心懷摯愛，她興兵討逆，卻不幸與父親一起被兩個姐姐俘虜，她還被送上絞架含憤而死。而高娜里爾和里根則為了追求一個無恥的私生子的愛情，相互仇視，彼此殘殺，最終難逃一死。

　　《馬可白》寫原本善良的蘇格蘭英雄馬可白，在其陰險狡詐的妻子的慫恿和女巫的蠱惑下，犯下了弒君篡位的罪行，可是深重的罪孽又讓他日夜不得安寧，恐懼和憂患，使得他不由自主地走向血腥，直到在被討伐的戰爭中喪生。

　　莎士比亞在悲劇中透過有價值的東西的毀滅，引發人們的深刻反思和道德質詢，透過邪惡之徒在犯下罪惡之後，惶惶不可終日的處境和最終美夢成灰的結局，昭示人們對世俗功利應當保持必要的清醒，大可不必以盲目的追求去毀滅尊貴的人性。

　　三、《安東尼與克麗奧佩脫拉》

　　《安東尼與克麗奧佩脫拉》是莎士比亞晚期的代表作，它取材於古羅馬的歷史，寫羅馬大將與埃及女王曲折動人的愛情故事。

　　當時的羅馬社會正處在動盪不安之中，在龐貝糾集兵力逼近羅馬之時，作為羅馬3個執政官之一、能征善戰的安東尼，卻遠在埃及，沉湎於女王克麗奧佩脫拉的溫柔富貴之鄉。他好不容易才戰勝自我的纏綿戀情，回到羅馬，卻又面臨著執政官凱撒的訓斥和二人分道揚鑣的結局。為了聯合起來，對付共同的敵人龐貝，狡猾的凱撒將其嫻淑的妹妹許配給安東尼為妻，企圖靠親緣的紐帶，將安東尼束縛在自己的手裡。

　　凱撒與安東尼聯合後的強大勢力，嚇退了龐貝的猖狂進攻，他們按照凱撒的意志，訂立了休戰的盟約。而在埃及，女王克麗奧佩脫拉卻終日沉浸在對於安東尼的思戀中，她不停地派人給安東尼送信，或打探有關他的訊息。在她的殷殷企盼中，安東尼又回到埃及，而凱撒卻以自己的妹妹受了委屈的名義，興兵討伐安東尼。戰鬥正酣之際，克麗奧佩脫拉揚帆遠逃，這樣的舉動，一下子摧毀了安東尼的鬥志，因為他整個的心思都放在這個女人身上，意亂情迷之時，安東尼放棄了對敵人的追擊，竟然不顧一切地追隨克麗奧佩脫拉而去。

　　失去銳氣之後，安東尼在戰局中陷於被動，而凱撒在剿滅了羅馬三個執政者之一的萊必多斯之後，長驅直入，逼近埃及，以求降服安東尼，永絕心頭之患。見安東尼大勢已去，他的部下紛紛倒戈，最後連最忠於他的大將愛諾巴勃斯，也投向凱撒的營地。

　　危難之時，安東尼顯示了冷靜、寬容、高貴之心，他決心像個勇士一樣，到戰場上去，與凱撒一比高低。而對待那些背叛他的人，卻不存報復之慾，以寬忍之心待之，他把大將愛諾巴勃斯的財物交還於他，感動得此人以自殺的方式，顯示了對背叛行為的愧悔。

　　戰場失利後，安東尼不願做凱撒的俘虜，懇請衛士將自己殺死，而深愛他的衛士卻情願自殺，也不肯用自己的手，去結束安東尼的生命，最後，安東尼只得自裁，倒在了心中摯愛的克麗奧佩脫拉的身邊。

　　作為勝利者，凱撒為了顯示他的氣度，親自來探望女王克麗奧佩脫拉，告訴她，她不必憂慮，她必將受到尊重和寬待。而克麗奧佩脫拉，這個在別人看來，風流成性、水性楊花、妖媚惑人、巧言令色的女王，對於安東尼卻存有刻骨銘心的愛情，為了表示對這位英雄的忠誠，她毅然與凱撒鬥智鬥勇，最後以決然一死的舉動，讓自己擺脫了作為凱撒戰利品的命運，也讓凱撒炫耀勝利的美夢徹底落空。

　　在這部寫於晚年的悲劇中，足見莎士比亞雄風猶在，筆力不減，他於酣暢淋漓的描寫中，將人物的心理刻劃得婉約細膩，真實動人，悲劇風格深沉濃郁，具有令人蕩氣迴腸的藝術魅力。

氣韻生動的喜劇

莎士比亞的戲劇，不僅把雄渾悲壯的悲劇之美，發揮到了酣暢淋漓的地步，而且也把風趣活潑的喜劇之美，引向了氣韻生動的新境界。

恩格斯對莎士比亞的喜劇評價很高，他在寫給馬克思的信中說：「單是《風流婦人》的第一幕就比全部德國文學包含著更多的生活氣息和現實性。單是那個蘭斯和他的狗克萊勃就比全部德國喜劇加在一起更具有價值。莎士比亞往往採取大刀闊斧的手法來急速收場，從而減少實際上相當無聊但又不可避免的廢話。」

在《錯中錯》中，莎士比亞充分利用巧合這一喜劇手法，製造出層出不窮的笑料，令人捧腹。一對早年離分的孿生兄弟，各自帶著一個僕人，而他們兩兄弟的僕人，也恰巧是一對孿生兄弟。於是，4個人兩種相貌，此一個是彼一個的鏡子，這一人是那一人的模子，湊在一起的時候，便鬧出了很多誤會。主人因認錯了僕人而把事情搞得顛三倒四，妻子因認錯了丈夫而把事情弄得陰錯陽差，兩個僕人一會張冠李戴，代人受過，一會兒又忙中添亂，錯上加錯。經過好一番周折，人們才弄清了對錯，兩對離散的兄弟也喜獲團聚。

喜劇《仲夏夜之夢》的故事發生在夜幕覆蓋下的森林中，在這裡，連薄薄的霧靄，都彷彿滲透著愛的氣息，天上人間，共同譜寫出一支愛的夢幻曲。

　　劇中，兩個青年人拉山德和狄米特律斯，都愛戀著美麗的女孩赫米亞，而赫米亞心中卻只愛拉山德。因為父親逼她嫁給狄米特律斯，為了衝破阻撓，她決定與情人在林中相會，然後私奔。這件事被單戀著狄米特律斯的女孩海米娜知道，她透露了訊息，於是，4個年輕人便都闖入了森林。

　　茂密的森林中還同時發生著其他的故事：一群城裡來的工匠正在排練一齣小戲，而仙王和仙后以及小精靈迫克，也在林中游弋。仙王為了懲罰與自己鬧彆扭的仙后，讓迫克採來一種花汁，這種花汁有一種奇特的魔力：塗於某人閉合的眼睛上之後，一旦睜眼，此人便會發狂地愛上第一眼所見到的東西。由於迫克的惡作劇，仙后愛上了變作驢子的工匠，而深愛赫米亞的拉山德，反而對海米娜大獻殷勤。仙王發現了事情的錯亂，立即更正：仙后和拉山德相繼清醒，工匠也恢復了真身，赫米亞保有著拉山德的愛情，而狄米特律斯則發現自己深切地愛著的，原來就是海米娜。林中的人和仙都覺得自己好像是做了一場奇怪的夢。

　　這個喜劇情節豐富，妙趣橫生，具有浪漫的夢幻情調和清新活躍的氣韻。

　　想想看，讓美麗的仙中皇后愛上一隻愚蠢粗笨的毛驢，讓一個普普通通的工匠突然間可以隨心所欲，讓一個被失戀折磨得悽悽慘慘的女孩一下子心想事成，這樣的美事到哪裡找呢？然而，莎士比亞卻藉助他手中喜劇的魔棒，創造出了這一連串的奇蹟，豈不美妙有趣？

　　如果說《錯中錯》和《仲夏夜之夢》飽含著歡娛之情，那麼《威尼斯商人》則充滿著智慧之思。

　　《威尼斯商人》既描繪了人與人之間的真誠友誼，也表現了貪婪、狡詐、殘酷與無私、機智，仁愛之間的矛盾和衝突。劇中，威尼斯商人安

東尼奧為了幫助朋友巴薩尼奧成婚，向猶太高利貸者夏洛克借下重金。而心懷妒恨的夏洛克，假意不向安東尼奧收取利息，卻提出了一個奇特的償還條件：即假使安東尼奧無法在規定期限內償清債務，他就要從其身上割下一磅肉來。

令人意想不到的是，安東尼奧的商船逾期未歸，致使他無法按期還債。而幸災樂禍的夏洛克則磨刀霍霍，準備從他身上割肉。在此危急時刻，巴薩尼奧的未婚妻波希雅趕來，她扮作律師出庭斷案，以自己的聰敏和智慧，巧妙地將自以為勝券在握的夏洛克，引向作繭自縛的僵局。她判定，夏洛克可以從安東尼奧的身上割肉抵債，但必須有一個不能違背的條件，即僅僅割下一磅肉，既不能多，也不能少：既不能出血，也不能危及性命。夏洛克無論如何，也不可能按照波希雅的條件割肉，於是，只好垂頭喪氣地認輸。

把最有趣味和最有戲劇效果的民間故事，巧妙地融入戲劇中，使其與整個劇情渾然天成，這是莎士比亞戲劇慣常採用的手法。如在巴薩尼奧和波希雅的愛情之中，融入了從金、銀、鉛三個盒子中抽籤求偶的故事，以聰慧美麗的波希雅的名字。恰恰藏於樸實無華的鉛瓶中的事例，說明真正的愛情並不一定具有華美的外表。在故事的主線之外，還交織著一些複線，如夏洛克自己的女兒與基督教青年羅倫左產生了愛情，為逃避父親的阻撓，他倆毅然私奔。這些合理成分的加入，使得一出令人嬉笑的喜劇當中，蘊含了豐富深厚的內容。

值得注意的是，在莎士比亞的喜劇中，劇中人也不是概念化和簡單化的，而是充滿了內在的心理矛盾和鮮明個性，甚至連其不近情理的舉動，也隱含著合乎邏輯的心理動機。

對於夏洛克這個人物，作者不是站在種族主義立場上來譴責他，而

是寫出了造成這個人物貪欲心理與報復行為的社會原因，正如夏洛克自己所說：「難道猶太人沒有眼睛嗎？猶太人沒有手嗎？……你們刺我們，我們不流血嗎？……你們損害我們，難道我們不應當報復嗎？」然而盲目的以血還血的作法，也是莎士比亞所痛恨和譴責的。因此，他讓夏洛克的報復以失敗收場，否定了他企圖把快感建立在殘忍基礎上的作法，嘲笑他這種企圖本身就是一種可恥和虛妄。

在悲劇和喜劇創作方面，莎士比亞顯示了過人的才華，使這兩種戲劇體裁結束了中世紀以來低迷委頓的存在局面，接續了歐洲早期戲劇即古希臘和羅馬時期戲劇的光榮傳統，並以他富有激情的藝術創作力加以發展和提升，使之進入到一個成熟與完備的階段。

波瀾壯闊的歷史劇

在歷史劇創作方面，莎士比亞以他人文主義者明敏的目光，以他對歷史事件清晰的辨析力和深刻的洞察力，寫出了很多膾炙人口的佳作。

在莎士比亞最初的創作活動中，歷史劇占有很大的比例，這與當時盛行的戲劇潮流有關，也與他個人對英國社會的密切關注有關。

在 1590 年代，英國的王權統治雖然比較穩固，但這並意味著沒有危機的存在，由於王位繼承的問題得不到很好的解決，因此發生在一二百年前的內戰悲劇，有可能捲土重來。莎士比亞不是一位高蹈的為藝術而藝術的劇作家，他曾經在戲劇中藉助劇中人之口，說出了對於戲劇的看法：「自有戲劇以來，它的目的始終是反映自然，顯示善惡的本來面目，給它的時代看一看它自己演變發展的模型。」

莎士比亞的歷史劇主要反映英國的封建紛爭，除《約翰王》（*King John*）寫 13 世紀的歷史外，其餘的歷史劇所表現的內容，均為發生在 14 ～ 15 世紀百餘年間的重大史實。在這些劇作中，除《亨利五世》（*Henry V*）歌頌了一位開明君主的文治武功之外，其餘多為抨擊政治野心家陰謀篡位，致使國家陷入危亡之中。

《亨利六世》（*Henry VI*）是一部煌煌大作，全劇分上、中、下三部，寫這位君主執政期間，王室與貴族的紛爭和歷史的混亂局面。上部寫英、法戰爭中，由於貴族階級相互之間鉤心鬥角，矛盾重重，致使人心渙散，

英國在戰爭中失利。中部寫國內貴族爭權奪勢，致使民怨沸騰，內亂頻仍。下部寫封建勢力的爭鬥，遂有「紅白玫瑰戰爭」的發生，戰亂中，自玫瑰貴族集團占了上風，而屬於紅玫瑰貴族集團的國王，則被人殺死。

　　劇中的亨利六世，被寫成一個昏庸愚蠢、軟弱無能的人，對外不足以保衛疆土，重振國威，對內則不足以制止內訌，治理朝政；是個可憐、可氣又可悲的人物。

　　《理查三世》（Richard III）接續著《亨利六世》的歷史背景，寫白玫瑰貴族集團的代表人物愛德華篡奪王位之後，不久便死去。同族貴族理查用卑鄙無恥的血腥手段，將 6 個有希望繼承王位的人選，排擠出局，然而在他登上王位後，自己也很快被敵黨所殺。取之於不義的王權，必失之於不義，正所謂：「其興也，勃焉；其亡也，忽焉。」莎士比亞透過歷史上真實的一幕，譴責了玩弄權術、利慾薰心的人，又透過他們可悲的下場，悲嘆人類在世俗功利面前的貪婪心理，在這種心理支配下的凶殘與狠毒，必將為他人和自己造成悲劇。這是莎士比亞的歷史劇留給後人的沉重啟示。

　　《理查二世》（Richard II）、《亨利四世》（Henry IV，上、下部）與《亨利五世》這三部歷史劇，所反映的歷史時序是連貫一致的，寫理查二世優柔寡斷，聽信讒言，不能維持各貴族階級間利益的平衡，以致被他的堂弟趕下臺去。這位堂弟坐上王位，被稱為亨利四世，然而由於他不是王權的合法繼承者，因此心裡不免惴惴不安。他雖有一些治國之策，平息了兩次貴族叛亂，但無奈其子與市井流氓為伍，不務正業，遊手好閒，這使他老境堪憐，鬱鬱寡歡。後來，他的兒子浪子回頭，即位為亨利五世之後，發憤圖強，對外英勇善戰。一舉奪回了被法國人占去的領地，也透過此舉，有效地解決了國內的矛盾。

　　在亨利五世身上，莎士比亞寄託了人文主義者對開明君主的美好期望。

近代戲劇

西班牙戲劇的黃金時代

關於西班牙戲劇的起源，史料沒有詳細的記載，大約到了中世紀以後，以宣傳基督教教義為目的的宗教劇比較盛行，這顯示著西班牙戲劇的成型。當時每逢節日，教堂內外萬頭攢動，人們爭相目睹宗教劇的演出。這些劇目的內容，多表現聖經故事，聖徒事蹟和宗教奇蹟。教會和宮廷在倡導宗教劇的同時，對流行於民間的世俗劇百般限制。

但是，節日的氛圍總是令人容易處在興奮之中，而千篇一律的宗教劇，則不免顯得沉悶。人們藉助節日慶典，在演出中逐漸加入了一些令觀眾振奮的內容，如歌舞與滑稽表演等等。

15世紀末期，流行於中世紀的宗教劇在西班牙仍在延續，但是，經過文藝復興運動的洗禮，西班牙的戲劇形態也發生著潛移默化的轉變，一些劇作家開始利用宗教劇的外部形式，來表現世俗生活的美妙情趣。這標誌著宗教劇一統天下的戲劇格局，已經喪失了它穩固的社會基礎。這個時期，民間的戲劇團體開始出現，這中間產生了職業演員，為了爭取觀眾，劇團必須選擇令普通人感興趣的表現內容和戲劇形式，於是，戲劇的世俗趣味便有了增強的趨勢，這一趨勢經過發展、壯大，衝決了封建教會對戲劇的束縛，創造了西班牙戲劇的繁榮局面。

與義大利文藝復興時期的戲劇的復古傾向相比，西班牙人文主義戲劇顯示了自己的獨特性：

　　首先，西班牙戲劇雖也受到古希臘、羅馬以及義大利戲劇的影響，但卻是在不放棄民族戲劇傳統的基礎上，加以吸納和揚棄的。

　　其次，西班牙劇作家的創作目的，似乎不在於努力向古代的戲劇樣式看齊，而在於要反映存在於現實之中的尖銳矛盾和突出的社會問題，他們也不是特別強調辭藻的華美和劇詩的韻律，而採用加以錘鍊的民間語言寫成，悲劇、喜劇的劃分不太明顯，這明顯地增強了西班牙戲劇的現實性和平民性。

　　再者，西班牙戲劇的演出，不追求義大利式的豪華布景和宏偉場面，而顯示了機動靈活，樸實自然的方式。16 世紀初，西班牙劇團的演出條件往往非常簡陋，甚至沒有什麼布景，臺後掛上一條毯子，後面便做了演員的化妝室，全部服裝道具裝在一個行囊裡就可以帶走。一直到了 16 世紀末，馬德里和塞維利亞等大城市才先後建起了永久性的劇場，如克魯斯劇場（又稱十字架劇場）和王子劇場等，裡面設有池座和樓座，舞臺上有了布景和幕布，劇場設施也漸漸複雜起來。像英國戲劇一樣，西班牙戲劇的演出一般在下午進行，每次演出的劇目常在一齣以上，中間加演帶有滑稽性質的幕間劇。

　　西班牙的幕間劇，是由一種流傳於民間的短劇 ── 「帕索」發展起來的。最初它基本上是用來宣傳宗教教義的，到了後來則變成了一種小喜劇，用來反映人文主義的思想感情。在 16 世紀文藝復興的背景下，「帕索」比較流行，西班牙的劇作家，幾乎沒有人不曾寫過這種小喜劇。

　　「帕索」這種簡捷、短小的戲劇形式，只需要兩，三個演員就可以表演，它有獨立的情節、人物、背景，取材於下層社會平民的生活情景，多表現具有諷刺效果的喜劇故事，以誇張的對話、滑稽的表演，來娛悅觀眾，活躍氣氛。戲劇家魯達就是創作「帕索」的高手。

近代戲劇

　　在人文主義戲劇發展的初期，戲劇家洛卜・德・魯達發揮了重要作用，他是第一批西班牙「戲劇界名人」之一，被稱為民族戲劇的奠基者，他開創了一條與宗教劇告別的戲劇道路，並由此將西班牙戲劇引向了繁榮的坦途。

　　洛卜・德・魯達（西元 1510 ～ 1565 年），是一位劇團經理兼演員，他經常帶劇團到貴族的廳堂、庭院或露天場地進行巡迴表演，豐富的戲劇實踐經驗，為他的戲劇創作打下了堅實的基礎。為了滿足觀眾的欣賞趣味，魯達不斷地創作新的劇目。他把一些民間流傳的有趣故事加以改編，用民眾喜聞樂見的笑鬧形式，生動活潑的戲劇語言，創作出了清新、質樸、幽默、風趣的幕間劇。

　　魯達最為有名的幕間劇是《橄欖》，他寫一對農民夫妻高高興興地種下了一棵橄欖樹，妻子看著這棵剛剛栽下的樹苗，開始了關於果實的美妙幻想。她想將來準會有個好收穫，會採下很多的橄欖，把這些橄欖賣掉，就可以種下更多的橄欖樹，樹多了，橄欖也會長得更多，那就可以賣很多錢了。她於是對女兒說，將來每一簍橄欖可以賣它兩毛錢，她丈夫卻說，這價錢定得太高了；妻子爭辯說不高，丈夫偏偏堅持說太高。後來，他們對著這棵剛剛種下的樹苗，開始了有關其果實價格問題的爭吵，他們越吵越凶，都想在氣勢上壓倒對方。為了顯示自己有理。他倆又拉住女兒，各自要她服從自己的意志，媽媽對她說，如果不站在媽媽一邊，媽媽就要揍她；爸爸則說，要是她勇於違抗爸爸，也會同樣捱打。女兒不敢表態，這對農民夫妻就開始抽打自己的孩子，打得她放聲大哭。鄰居趕來勸說，卻於事無補，這場激烈的爭吵和打鬧沒法制止，只好讓它進行下去。

　　這個幕間劇情節簡單，但卻帶有濃重的生活氣息，真實地反映了農

民的生活願望和性格特徵。這種存在於平凡之中的喜劇性衝突,被魯達挖掘出來,產生出令人捧腹的強烈效果。

西班牙這一時期,還流行著一種民族化的戲劇,即「袍劍劇」。這類劇多描寫騎士或紳士為榮譽而戰,劇中的主角常身穿長袍,腰帶佩劍,故而得名。「袍劍劇」顯示著明顯的民族道德觀念:「在這類戲劇中,情節的描述重於角色的處理,它們所揭示的倫理道德觀念簡化到了抽象的程度。而且這些作品中沒有中間色調,壞人做了壞事,連他自己也承認,壞人必須受到懲罰,哪怕懲罰殃及無辜也決不寬貸,沒有緩和的餘地。」

沿著魯達開闢的戲劇道路,塞萬提斯、維加(Vega)和卡德隆(Caldern)等人創作了多部足以傳世的優秀劇作,這些劇作所達到的藝術水平和所表露的思想價值,奠定了西班牙戲劇在世界戲劇史上的重要位置。

16、17 世紀的西班牙戲劇顯示了充沛的活力,它是整個歐洲文藝復興運動的重要分支,也是民族戲劇發展的黃金時期。

維加及其戲劇

　　羅培‧德‧維加（Lope de Vega，西元 1562 ～ 1635 年），是西班牙最為著名的詩人和最多產的劇作家，他自稱一生寫過 1,500 多個劇本，這自然包括短小的「帕索」，僅保留下來的就有 500 多個。維加出生於馬德里，他的父親去世較早，家庭貧寒，靠親友的資助生活。他自幼聰慧好學，5 歲時就讀懂了拉丁文並開始寫詩，他還學習過擊劍、舞蹈、音樂等，這為他後來的戲劇活動打下了基礎。12 歲時，他寫出了平生第一個劇本《真正的愛人》，令世人稱奇。西元 1577 年他進入阿爾卡拉—德埃納雷斯大學，接受了完備的教育，培養了他對文學藝術的愛好。

　　西元 1587 年，他的戀人，女演員艾倫娜‧奧索里歐嫌貧愛富，移情別戀，這使維加異常傷心和氣憤，他寫了幾首措辭尖刻的諷刺短詩，對艾倫娜的背叛行為予以無情的嘲諷。這些短詩，雖解了一時的心頭之恨，卻也帶來了很大的麻煩：他被指控犯有誹謗罪而受到法庭傳訊，並被判決驅逐出境，因此而度過了 8 年的流浪生涯。在此期間，他與文學為伴，開始大量接觸戲劇活動，並寫下了多部自己的劇本。

　　西元 1588 年，維加參加了西斑牙的「無故艦隊」，遠征里斯本，險些在戰爭中失去生命。歸國後，他在法倫西亞定居下來，西元 1610 年移居馬德里。據說他曾經擔任過阿里巴公爵，賽薩公爵和馬爾畢克侯爵等貴族的私人祕書，也曾擔任過馬德里神學院的院長，但這些事務性的工

作，都沒有影響到他的戲劇創作，足見他是一個傑出的戲劇天才。

維加所處的時代，是天主教會和封建貴族對民眾實行獨裁統治的歷史時期，儘管文藝復興的思想意識，已經日漸深入人心，但貴族階級的暴政還沒有從根本上解除，社會上流行的法律制度，是代表統治階級利益，用來壓迫廣大民眾的不滿和反抗的。深受人文主義思想影響，並且出身貧寒、經歷坎坷，狂放不羈的維加，自覺地站在人民利益一邊，創作了很多反映現實矛盾和鬥爭的劇作，表達了人民的心聲。

統治階級對於維加的戲劇心存嫉恨，其劇作被列為禁書。

然而，維加以他高超的戲劇才華，為自己贏得了人生尊嚴和崇高聲譽。西元 1635 年，當他在馬德里去世時，許許多多的人參加了他的葬禮，人們哀悼這位才華橫溢的劇作家，稱他是「天才中的鳳凰」、「自然界的巨擘」、「最富有的也是最貧窮的詩人」。

維加一生的戲劇創作，不僅數量龐大，而且包括了各種題材。義大利文藝復興時期流行的即興喜劇和田園劇，都曾引發過他的創作興趣；而西班牙盛行的「袍劍劇」也是他得心應手的創作樣式；小喜劇「帕索」在他洋洋大觀的戲劇裡，占有相當的比例；而取材於古老的歷史傳說，並從中影射現實問題的歷史劇，也是他創作上的拿手好戲。但是，真正為維加創造了不朽聲名的，則是他所寫的關於農民生活和農民暴動的現實題材的戲劇。

在劇作《最好的法官是國王》（*El Mejor Alcalde, el Rey*，西元 1620 ～ 1623 年）中，維加已經揭示了農民與封建領主間的尖銳矛盾。劇中，一個名叫桑丘的農民，請求他的領主允許他結婚，可是，這個荒淫無恥的主人，卻對桑丘的未婚妻萌生了歹心，他要霸占她，就凶殘地把桑丘趕走。桑丘心中不服，可是卻無處申訴。最後，他只好將此事告到國王那裡，求

他維持公正。國王下令，桑丘可以從領主手中奪回被霸占的妻子，而領主居然不執行國王的命令，致使國王一怒之下予以治罪。桑丘靠著自己的勇敢和頑強，終於制服了領主，領回了妻子。

桑丘的奪妻之恨，以及他與封建領主的激烈衝突，大有乾柴烈火之勢，只是由於國王的及時介入，才使公平得以維護，矛盾得以緩解，沒有釀成爆發的結果。但是，並不是每一件侮辱，損害人民利益的事，都能讓國王知曉並被解決得很好，國王只有一個，而世間的不平事卻總是太多。在維加的一部聲名遠播的戲劇《羊泉村》（Fuente Ovejuna，西元1612～1614年）中，就表現了一場在忍無可忍的情況下爆發的農民反抗封建貴族的鬥爭。

《羊泉村》的題材，取自西元1476年發生於西班牙的一次農民暴動，這是一個真實的歷史事件。早在12世紀，西班牙人為了和摩爾人作戰，就曾在國內建立了軍事組織──騎士團，騎士團分為若干團隊，在一些地區行使管轄權和布防權。他們的社會地位很高，其首領直接聽命於教會和羅馬教皇，而各團隊隊長則變成了凌駕於地方行政機構之上，又手握兵權的特殊人物。到後來，這類人物中的一部分，其權力得不到有效制約，邀向著邪惡與野蠻的方向發展，成為危害鄉里的一方惡霸。《羊泉村》中的隊長費爾南戈梅斯，就是這類人物的真實代表。

駐紮在羊泉村的隊長費爾南，專橫暴虐，魚肉鄉民，是個惡棍、流氓。這個人好色成癖，妄圖把村中的妙齡少女全部占為己有。他那邪惡的目光盯在了村長的女兒勞倫夏身上，假惺惺地向她求婚，聰明的勞倫夏看穿了他的鬼把戲，拒絕與他往來。

正當他準備強逼勞倫夏服從自己的時候，一場旨在反抗新國王即位的戰鬥開始了，費爾南隊長只好帶著軍隊開拔。村裡的人們都暗自希

望他一去不回，可是這個瘟神又耀武揚威地回來了。村民們懾於他的淫威，只得舉行歡迎儀式，並獻上禮物。儀式結束後，勞倫夏與另一位女孩正欲回家，費爾南隊長卻上前阻攔，要把她倆強行關押，以滿足他的淫慾。兩位女孩一面大聲叫喊，一面飛快地逃離了魔掌。

勞倫夏已經有了自己的心上人，他是村裡的男子弗隆多梭。一天，他倆正在河邊談情說愛，恰被費爾南隊長發現，他放肆地調戲勞倫夏，並像狼一樣向女孩身上撲去，弗隆多梭拉弓引箭，直通費爾南隊長，聲言他膽敢冒犯勞倫夏，他就一箭將其射穿。費爾南隊長只好罷手，悻悻而去，可是他卻絕不善罷甘休。

一天，勞倫夏聽到一位女孩喊救命，原來她是被人捉來，要去送給費爾南隊長的。眼看村裡的女孩受此奇恥大辱，一位男子忍不下去了，他要救女孩，可是自身卻慘遭毒打，而那個可憐的女孩像無助的羔羊一樣，被人牽給了惡狼一樣的隊長。

費爾南隊長一次又一次的暴行，激起了村裡人的憤怒，村長認為自己白拿了手中的權杖，卻對惡棍毫無辦法。他把女兒勞倫夏許配給弗隆多梭，兩個年輕人也早有此意。然而當他們的婚禮在村裡的廣場上舉行時，隊長費爾南不僅毒打村長，還把這對新人抓走了。

當村民們在村議事廳商討對策時，一個披頭散髮的女人闖了進來，她就是已被費爾南隊長糟蹋的勞倫夏，她說：「一個女人沒有權力表決，也得有權力申訴」羊泉村的人不能再做任人宰割的羔羊了，弗隆多梭就要被吊死在城牆上了，難道能再忍耐下去，坐視不管嗎？！」

村民們的憤怒終於爆發了，他們衝進軍營，將作惡多端的費爾南隊長殺死了。

國王派人來調查這件事，村民們一個個被審問，讓他們說出，是誰

殺死了費爾南隊長，大家眾口一詞：是羊泉村！國王無奈，只好赦免了全村人。

在《羊泉村》中，劇作家揭露的問題不在於經濟剝削給農民生活造成的艱難，而是作為人，其人身權利所受到的公然侵害。在中世紀，榮譽和尊嚴是獨屬於貴族的特權，而普通民眾似乎應當甘於微賤。但作為人文主義者的維加，卻要維護人本身的天賦人權。劇中洋溢著鮮明的時代氣息，農村女孩勞倫夏勇於蔑視貴族階級施與的，旨在玩弄她的「愛情」，全村人則勇於殺死不可一世的惡棍，並且勇敢地承擔責任。在這些劇中人身上，維加很好地表現出了他們所具有的尊嚴、榮譽、正義和忠貞。

除《羊泉村》之外，《園丁之犬》（*El perro del Hortelano*）、《馬德里的礦泉水》（*El acero de Madrid*）也是維加重要的戲劇作品，他還寫過戲劇理論文章《今日新的編劇藝術》（西元 1609 年），主張要打破陳舊的編劇法，反映現實生活，以符合民眾的欣賞趣味。

卡德隆及其戲劇

「世界是個大舞臺，我們每一個人都在其中扮演著自己的角色」，這樣的話語在今天的人們看來毫不新奇，它彷彿是一個流傳久遠的諺語，由於流傳得太久，認同的人太多，反而失去了探究其源起的意義。但是，今天我們有必要指出，第一次明確地表述了這種語意的人，就是文藝復興時期西班牙的戲劇家卡德隆。

佩德羅・卡德隆・德拉巴爾卡（Pedro Caldern de la Barca，西元1600～1681年），是繼維加之後，西班牙最著名的劇作家，也是西班牙戲劇處於黃金時期的重要代表人物。他出生於馬德里的貴族家庭，曾在馬德里耶穌會學院接受教育，後來在薩拉曼卡大學學習哲學和神學，西元1623年，他創作了第一部戲劇《愛情，榮譽和權力》，從此開始了他的戲劇生涯。西元1635年，他應邀進宮，負責管理宮廷劇院，其間創作了大量劇本。他曾作為軍人參加戰鬥，退役後繼續從事戲劇活動。西元1651年，他入籍成為教士，歷任托萊多和馬德里教堂的主持，並寫了很多宗教劇，晚年在馬德里病逝。他一生寫過120部劇作，另有80部宗教劇和20篇幕間劇。

在卡德隆的早期創作中，主要是一些以維護榮譽為主題的「袍劍劇」，《精靈夫人》（也譯作《隱居夫人》，西元1629年）和《扎拉美亞的長老》（西元1640～1644年）是其中的代表。

　　《精靈夫人》寫年輕的女人安哲娜寡居之後，她的兩個兄弟為了維護所謂的榮譽，對她嚴加管束，將其幽閉在房間裡，不見世人。一次，她耐不住寂寞，悄悄溜出家門去觀賞遊戲，不料她的一個兄弟因為不明就裡，竟然追逐起自己的姐姐來。困境中，她向一個路人求救，此人是個胸襟坦蕩，維護正義的人，他與她的兄弟展開決鬥，安哲娜趁勢逃走。安哲娜的另一個兄弟及時趕來，制止了決鬥。原來他與過路人是朋友，為了暢敘友情，他將此人請到家中，安排他住在安哲娜的隔壁，這無意中為這對有緣人情感的遞進埋下了伏線。經過一番周折，有情人終成眷屬。

　　劇中的兄弟為了所謂的榮譽，竟然讓自己的姐姐像囚徒一樣生活；而庭院深深的代價是芳容不識，險些背謬了倫理，真是滑稽可笑，愚蠢可悲。

　　卡德隆的《扎拉美亞的長老》，是一個與維加的《羊泉村》題材類似的劇作。駐紮在扎拉美亞的軍官，是個橫行霸道的傢伙，他強姦了長老的女兒，當長老表示不滿時。他就濫施淫威，對其大肆侮辱。長老忍無可忍，就把這個十惡不赦的傢伙抓了起來。國王得知訊息後，親自前來交涉，下令放人。長老一氣之下，反而把這個軍官殺了。國王了解事情的真相後，沒有追究長老的抗君之罪，卻讚許他為維護榮譽而採取的勇敢行動，為此，還任命他做了終身長老。

　　該劇描寫了善良對邪惡的鬥爭，以國王對長老的嘉許，來顯示維護正義的可能性和必要性。像維加一樣，卡德隆將建立一個有秩序、有公理的西班牙社會的願望，寄託在有作為、開明、賢達的國王身上。

　　卡德隆與宗教似乎有著不解之緣，對世界，對人生的看法，他往往會顯得與眾不同。在進入而立之年之後，他曾經寫過一個劇本叫《人生

如夢》（*Life is a Dream*，西元 1631 ～ 1632 年），這可以看作是他潛藏於心底的宗教情結的無意識的流露。

劇中，波蘭國王巴西略曾經得到過一個預言：他的兒子生性不馴，將會成為一個暴君，國王對此深感惶恐。無奈之下，他只得在小王子年幼的時候，把他送到荒郊野外的城堡，將其羈押在那裡。在他稍稍年長以後，國王為了檢測小王子的性格是否變好，就把他麻醉之後帶回宮中，不想，王子醒來後，性情與從前一樣，仍然凶暴異常。國王失望了，就再次將他麻醉後送回城堡。

王子醒來，他不明白這一切是怎麼回事，回憶起在宮中的情景，宛如前生的一場幻夢。既然人生是一場夢，又何必在乎它的榮辱得失呢？王子彷彿一下悟透了人生，從此，他淡漠世事，收心斂性。

後來，宮廷之中發生了政變，有人把國王趕下臺，把王子從城堡裡救出來，讓他登上王位。而此時的王子卻與從前大不相同，他彷彿已度盡劫波，故心靜如水。他無意於國王的權柄，正像無意於榮華富貴一樣，最後，他把皇冠交還給父親，而甘心坦然地走過平凡的人生。

卡德隆利用戲劇這個魔杖，將人生巧妙地分成了現實與幻境，或曰今生與來世，尊貴榮耀是現實人心中的法寶，可是它卻如夢一樣飄忽即逝；平靜與安詳是來自天堂的福音，而人們卻對此漠不關心。劇中，害怕王子殘暴的國王，自己卻由於實行暴政而被趕下了臺，而生性暴躁的王子，卻在親歷了尊貴榮耀和平靜安詳的對比之後，摒棄了俗務，徹悟了人生。

到了晚期，卡德隆開始潛心於宗教劇的創作，不過，他所寫的宗教劇，與中世紀流行的宗教劇不盡相同，他所感興趣的不是神的受難或神所創造的奇蹟，而是熱衷探討人性與神性的問題。

　　醉心於宗教問題的卡德隆，曾嘗試再造此類戲劇的輝煌。他編寫過場面十分壯觀的宗教劇，並將義大利人發明的多層次透視布景和暗藏式燈光裝置，運用於宗教劇的演出。在他晚年，除了宗教劇，他幾乎不再寫些別的東西了。《世界大舞臺》是卡德隆最著名的宗教劇，它所揭示的主題就是：整個世界就是一個大舞臺，每個人充其一生，只能扮演上帝最初賦予他（她）的角色。

　　整體來看，卡德隆的戲劇結構完整，情節緊湊，以人的榮譽和命運為主題，具有抒情性和傳奇色彩。他的戲劇，對於 18 世紀的法國戲劇和德國浪漫主義文學產生過影響。

法國古典主義時期的戲劇

從文藝復興運動開始到 17 世紀末，法國戲劇的發展處在古典主義時期，在這一重要的歷史階段，法蘭西人為人類的戲劇史增添了光輝的一頁。

恩格斯（Friedrich Engels）曾經指出：「法國在中世紀是封建統治的中心，從文藝復興時代起是統一的等級君主制的典型國家。」然而，在文藝復興時期，法國文學藝術特別是戲劇的發展，較之其他歐洲國家，卻處在落後的狀態。

當歐洲其他國家相繼綻放出文藝復興的藝術之花時，法國卻因為發生了從 15 世紀末到 16 世紀末近百年的戰爭，而使藝術的發展步履維艱。它先是對外發動了對義大利的侵略戰爭（西元 1494 ～ 1559 年），繼而又爆發了宗教內戰（西元 1562 ～ 1594 年），社會的動盪不安，幾乎使君主專制政體陷於危機。亨利四世登基後，鞏固了王權，實行重商主義政策，使資本主義性質的社會經濟，逐漸發展起來。

17 世紀，法國產生了兩個重要的哲學家：伽桑狄（Pierre Gassendi）和笛卡兒（Rene Descartes）。伽桑狄肯定感覺是知識的唯一來源，國家只是一種分工，而這種分工應建立在社會契約的基礎上。笛卡兒是法國理性主義的奠基人，他認為真理的標準存在於理性之內，他反對宗教權威，主張人們應當用理性代替盲目信仰，他們的哲學思想在法國乃至歐

洲產生了很大影響，併成為古典主義的思想基礎。

在 17 世紀，法國的文學已經得到了空前的發展，而戲劇則走向了繁榮階段。古典主義藝術主張反映真實生活，強調理性，排斥情感，認為理性是最高真實和美的裁判。為此，它反對戲劇上的個人傾向和自由傾向，制定了一整套需嚴格遵守的戲劇戒條，如不能把悲、喜劇混同一處，戲劇語言應當是詩體語言等，而「三一律」則被看成必須遵守的法則。但是，這些戒條無法限制生性浪漫的法蘭西人的性格，很快，它就被富有創造激情的劇作家打破。西元 1638 年高乃依（Pierre Corneille）的劇本《熙德》（Le Cid）在巴黎上演，圍繞這個劇引起了一場關於古典主義的戲劇規則的爭論，首相黎塞留（Richelieu）授意法蘭西學院撰文批評《熙德》，他們指責高乃依的悲劇違背了戲劇「以理性為根據」的娛樂作用，沒有始終把滿足榮譽的要求放在首位，違背了「三一律」等等。

古典主義戲劇把古希臘、羅馬時期的戲劇奉為典範。其作品中的故事和人物，大都採自古代傳說或古代的文學藝術作品。但是，他們關心的並非是古代歷史，而是藉助古人的事，反映自己的社會思想。在這個歷史時期，王權被當成是與封建教會抗禮的勢力，因此，無論是高乃依，還是莫里哀，在戲劇中都表示了對王權的維護和尊重。在一些戲劇中，國王成為「公正」、「英明」的化身。

在 17 世紀，為法國的悲劇發展作出了貢獻的是高乃依和拉辛（Jean Racine），儘管在當時，這兩個人彼此不相容，但歷史還是給他們平分了在戲劇史上的光榮。為法國戲劇帶來崇高聲譽的是莫里哀，迄今為止，還沒有哪一個劇作家的喜劇成就，堪與莫里哀比擬。

高乃依及其悲劇

　　皮耶・高乃依（西元 1606 ～ 1684 年），是法國古典主義時期重要的劇作家。他出生於魯昂一個富有家庭，受過法學教育，長期從事律師職業，但是對於文學和戲劇，他卻有著濃厚的興趣。西元 1629 年，他初試身手，寫了一部喜劇《梅麗特》（Melite），在巴黎上演後獲得成功，這無疑是對他戲劇創作的最好鼓勵。從此，他一發而不可收，接連創作了多部戲劇作品。西元 1647 年，高乃依被選入法蘭西學院，他一生寫了 30 多個劇本，一度聲名顯赫，但晚年時戲劇創作能力則江河日下，漸漸歸於沉寂。

　　給高乃依創造了轟動效應的劇作，是五幕詩體戲劇《熙德》（西元 1637 年），它取材於西班牙劇作家卡斯特羅（Castro）的《熙德的青年時代》（Las Mocedades del Cid），描寫 11 世紀時貴族青年唐羅狄克與施曼娜的愛情經歷。

　　羅狄克與施曼娜是一對非常登對的戀人，他們兩人的父親都是為國家建立過赫赫戰功，並被國王倚重的朝廷大臣，然而，因為國王選擇了羅狄克的父親擔任太師，致使施曼娜的父親心存妒忌，言語之間，兩個大臣動了怒氣，施曼娜傲慢的父親竟然給了羅狄克老邁的父親一個巴掌，由此引發了兩個家族間的榮譽之戰。

　　這件事讓兩個年輕人的婚姻蒙上了一層陰影。羅狄克覺得對父親和

愛人都欠著同樣的恩情,要成全愛情就得犧牲榮譽,要替父報仇,就得失去愛人。這樣的選擇使他非常痛苦。最後他還是選擇了為父親雪恥,與施曼娜的父親展開決鬥,用劍將其刺死。而如此以來,不僅增加了自己的痛苦,也把施曼娜拖入了愛情與榮譽的艱難選擇中。深愛羅狄克的施曼娜心事重重,她說:「我的愛情跟我的憤恨對立,我仇人的骨子裡藏著我的情人。」而公主也正暗戀著羅狄克,從情感出發,她希望在復仇事件發生後,羅狄克與施曼娜根本無法相容,這樣就能成全自己的愛情;而從理智出發,她又為兩個情投意合之人的分手而感到惋惜。一個心中暗戀施曼娜的騎士,決心此時挺身而出,為其父報仇,以贏得施曼娜的愛情。羅狄克在完成了家族的復仇使命之後,來到施曼娜身邊,他懇求自己的戀人親手殺死自己,這樣他的心就坦然了。施曼娜對羅狄克說:「你殺了我的父親,顯出你配得上我;我也要殺你,好顯出我也配得上你。」

按照西班牙人的道德觀念,施曼娜只能向國王告發羅狄克,並請求國王懲治他的殺人罪行。國王聞知此事,非常吃驚,他為失去施曼娜的父親這樣一位重臣而遺憾。為了家族的榮譽,施曼娜只能把羅狄克推向絕境,可是她心中的愛情又讓她下定決心,在羅狄克被處死之後,她要隨他而去,絕不多活半個時辰。

這時,摩爾人來攻打西班牙,匆忙間羅狄克帶著騎士隊伍去打擊敵人,結果把敵人打得落花流水,首戰告捷的羅狄克受到了國王的嘉許,封他為「熙德」,即君主之意。本來還顧忌門第不合的公主,此時心中暗喜,因為公主嫁給君主,是當時順理成章的事。可是她實在不願損害這兩個人深切的情感,她最終戰勝自己,要成全這一對有情人。施曼娜仍然不放過羅狄克,要國王治罪於他。國王最後決定,讓暗戀施曼娜的騎

士與羅狄克決鬥，獲勝的一方即娶施曼娜為妻，而施曼娜從此則不再追究往事。

羅狄克見施曼娜對自己絕不寬容，決心在決鬥中只求一死已遂其心願。施曼娜說服羅狄克不可以甘心受死，應當維護名譽。羅狄克在決鬥中本來可以將那個騎士殺死，但卻手下留情，兩人和解。而施曼娜卻顧及父親新喪，不肯立即成婚，羅狄克決定出發去遠征摩爾人，為他的戀人爭取更大的榮譽。

顯然，這部劇作反映了法國古典主義戲劇的藝術特徵，高乃依憑著自己的理性，表現了在感情與理性發生矛盾時，其心中的理想人物所應當做出的行為選擇，塑造了所謂「高貴者」的形象。西元 1637 年，當此劇在巴黎上演時，卻引發了一場強烈的振動，以首相黎賽留為首的王權利益維護者，攻擊《熙德》沒有嚴格遵守「三一律」這一古典主義戲劇的創作法則，在強大的壓力下，高乃依只得表示屈服。

M·拉歇爾在《賀拉斯》（*Horace*）中扮演加米爾之油畫像繼《熙德》之後，高乃依創作了《賀拉斯》（西元 1640 年）、《西拿》（*Cinna*，西元 1640 年）和《波利耶克特》（*Polyeucte*，西元 1643 年）等悲劇，他的這些悲劇成為古典主義戲劇的代表作。

《賀拉斯》取材於古羅馬歷史，寫羅馬人與阿爾巴人之間發生了衝突，戰事一觸即發。鑒於雙方多有姻親關係，為避免大規模的戰爭，雙方約定各派三人作代表，展開一場決鬥，以決雌雄。羅馬方面選出了賀拉斯三兄弟，而阿爾巴方面則選出了居理亞斯三兄弟，他們開始了殘酷的廝殺，居理亞斯三兄弟全部被殺，賀拉斯三兄弟中也只有一人生還，而居理亞斯三兄弟中的一個，就是賀拉斯姐姐的未婚夫，姐姐萬分痛苦，責罵弟弟，結果也被殺死。但是，國王對賀拉斯卻不予治罪。

　　《西拿》和《波利耶克特》同樣取材於歷史傳說，皆著意刻劃為忠於王權，獻身義務和榮譽，而不惜犧牲自我情感的悲劇英雄。在這些劇作中，從創作《熙德》開始就存在的理念化的毛病，在後來表現得越來越突出。致使劇中人成為理性的化身，性格單一，缺乏豐富、生動的個性。由於高乃依越來越追求戲劇情節的離奇，以及衝突的尖銳激烈，反而使他的悲劇無法再現昔日的輝煌，在他晚年，其戲劇地位受到了後來者拉辛的挑戰。

莫里哀及其喜劇

　　莫里哀（西元 1622 ～ 1673 年），原名讓‧巴蒂斯特‧波克蘭（Jean-Baptiste Poquelin），是法國古典主義時期著名的喜劇家，也是繼阿里斯多芬之後世界最偉大的喜劇家，由於他在喜劇創作方面的巨大成就，使得這一時期的法國喜劇，被提高到了與悲劇同等重要的地步。

　　莫里哀出生於一個宮廷陳設供應商家庭，從小喜愛戲劇。遵照父親的旨意，他曾進入大學學習法律，但後來宣布放棄世襲權利和律師頭銜，投身戲劇活動。

　　西元 1643 年他與一些朋友組織了一個劇團「盛名劇團」，在巴黎進行戲劇演出。第 2 年他為自己取了藝名：莫里哀。然而他的戲劇事業並非一帆風順，西元 1645 年，他苦心建立的劇團倒閉了，因經營不善，他曾受到債主控告並被拘禁。

　　走出牢獄之後，莫里哀加入別人的劇團，繼續從事戲劇活動。在西元 1645 至 1658 年間，他跟隨劇團到法國各地巡迴演出，這段餐風露宿、艱難跋涉的生活經歷，不僅使他對人生有了深切的體驗，而且對巴黎之外的社會情況有了比較多的了解。在成為這個旅行劇團的骨幹之後，莫里哀認識到一個劇團要想立足社會，必須拿出自己的劇目來，為此，他開始了喜劇創作。他既當演員，也當編劇，同時也做演出的組織者，各個方面都相當辛苦。據說。莫里哀是一個非常好的喜劇演員，他扮演的

馬斯卡里葉、斯卡納賴爾等角色，為他博得了很高的表演聲譽。西元
1655 年，他的劇作《冒失鬼》在里昂上演，這標誌著莫里哀喜劇創作生
涯的開始。

西元 1658 年，莫里哀帶領劇團回到了巴黎，爭取到了在國王路易
十四（Louis XIV）面前做首場演出的機會。他的獨幕劇《多情的醫生》
（*Le Docteur amoureux*）（劇本已失傳），在演出中非常成功，令國王感
到興奮，於是便把王宮附近的小波旁劇場撥給莫里哀他們，供其演戲
之用。

從此莫里哀的創作激情被鼓動起來，他的好作品相繼問世，有《可
笑的女才子》（*The Pretentious Young Ladies*，西元 1659 年）,《丈夫學堂》
（*L'école des maris*，西元 1661 年）、《太太學堂》（*L'école des femmes*，
西元 1662 年）、《太太學堂的批評》和《凡爾賽即興》（*L'Impromptu de
Versailles*，西元 1663 年）、《偽君子》（*Tartuffe*，西元 1664 ～ 1667 年）、
《唐璜》（*Dom Juan*， 西元 1665 年）、《憤世者》（*Le Misanthrope ou
l'Atrabilaire amoureux*，西元 1666 年）、《屈打成醫》（*Le Medecin Malgre
lui*，西元 1666 年）、《慳吝人》（西元 1668 年）等等。

莫里哀一生創作了大量膾炙人口的喜劇，也時常因喜劇的諷刺矛
頭，觸及了貴族階級甚至王室的利益，而受到不公平待遇，甚至沉重打
擊。他的喜劇屢遭禁演，西元 1672 年他與宮廷的關係徹底破裂。第二
年，他在抱病演出自己創作的最後一齣劇《沒病找病》（*The Imaginary
Invalid*）時，體力不支，咳血而死。一代喜劇大師，就這樣悲劇性地結
束了自己的一生。而教會卻藉口莫里哀死前未做懺悔，不準舉行葬禮，
也不給安葬之地。

◆ 一、嬉笑怒罵《偽君子》

《偽君子》是莫里哀喜劇的代表作，他所塑造的劇中人答丟夫的形象，因為其品行具有很強的概括性，其性格具有鮮明的時代性，其行為帶有很大的矇蔽性，故而給人留下深刻印象。自從這個喜劇上演之後，答丟夫便成為表面上道貌岸然，實際上狼心狗肺的「偽君子」的代名詞。

劇中，家境殷實的人士奧爾恭將一個衣食無著，卻常在教堂虔誠禱告的人領回家中，這個人就是答丟夫。在奧爾恭家裡，此人不僅成了衣食無憂的座上賓，而且開始施展詭計，使奧爾恭和他的母親對他言聽計從。他們把他看成聖人、賢士，誠心誠意地讚美他，寵愛他、供奉他、縱容他。

這個騙子也的確有一套迷惑人的手法，比如他撒謊說他出生在貴族門庭。為了宗教信仰才虔誠苦修；他將奧爾恭送給他的少部分錢再轉手送人；甚至他聲稱，有一天他禱告時遇到一隻臭蟲，事後一直後悔不該把它捏死。他這種偽裝出來的宗教德行，十分輕易地就讓奧爾恭感動了，他對此佩服得五體投地。為此，他不惜撕毀女兒與一位年輕紳士的婚約。要讓與自己年紀相仿的答丟夫去做女兒的丈夫。可是，答丟夫一面準備與奧爾恭的女兒結婚，一面又對其新娶的妻子心懷歹心，伺機勾引。他對奧爾恭的妻子說：「如果上帝是我的情慾的障礙，拔去這個障礙對我不算一回事。」由此可見，上帝也不過是他借用過來，遮擋其醜惡嘴臉的一副盾牌而已。

奧爾恭家的其他人，甚至僕人，對答丟夫這個人的偽善面目早已看清，對其深惡痛絕。奧爾恭的兒子因為目睹了答丟夫調戲其繼母的醜行，故向父親告發並請父親警惕這個卑鄙無恥的小人，而奧爾恭一怒之下，竟把他趕出家門，還把兒子的財產繼承權送給了答丟夫。直到他自

己親眼看到了答丟夫對待妻子的邪惡行徑，才決心讓這個忘恩負義的惡人從家中滾開。而此時的答丟夫，則完全變出一副惡狠狠的嘴臉，他向國王告發奧爾恭私藏密件，把奧爾恭是在極端信任他的時候才告知他的事情，當作向奧爾恭發難的手段，妄圖把他全家推向絕境，然後再以上帝的名義，霸占其全部家產。

在奧爾恭追悔莫及、傷心絕望之時，他女兒原已訂婚的未婚夫，主動來幫助他們一家。最後，幸虧國王聖明，免除了奧爾恭一家的罪孽，懲罰了惡人答丟夫。

在 17 世紀的法國，一些僧侶披著宗教的外衣，仇視教會之外的人們，擴大勢力，監視平民，甚至陷害那些所謂有自由思想的人，夢想讓社會恢復到中世紀宗教統治的時代。答丟夫這個形象，藝術地概括了這類人的真實面目。在《偽君子》中，顯示了莫里哀塑造人物的巧妙方法。戲一開始，答丟夫還沒有登場，我們便從奧爾恭家人的言談中，認識了答丟夫及其言行。可謂未見其人，先聞其聲。但是，人們可以感覺到，這個人物已經整個控制了奧爾恭的家庭，儘管他在第三幕才正式亮相，但他的巨大陰影卻徘徊在人們的心中。第四幕時這個騙子的詭計眼看就要得逞，而第五幕卻急轉直下，徹底揭穿了此人的偽善、狡猾，暴露了一個凶殘、卑鄙的靈魂。

《偽君子》這個戲命運多艱，西元 1664 年它第一次在凡爾賽宮上演時只有三幕，因該劇觸犯了教會和貴族，他們在路易十四面前詆毀他蔑視宗教，因此這個戲被下令禁演。後來，莫里哀對劇本做了修改，西元 1667 年更名為《騙子》，公演後被人告發，當時的最高法院下令禁演。巴黎大主教還到處張貼告示，警告教民對這個劇連劇本也不要讀，違者除其教籍。莫里哀當時氣到生病，劇團也停演 7 個星期，以示抗議。直

到西元 1669 年，經過莫里哀的不斷努力，《偽君子》這齣劇才被解除了
禁演令。

◆ 二、縱橫漫筆畫原形

莫里哀的目光是敏銳的，筆鋒是犀利的，在他的喜劇中，那些愚
蠢、卑鄙、做作、吝嗇的人物，彷彿被攝於一個巨大的畫屏中，一個個
顯出了原形；而觀眾彷彿在哈哈鏡中看人生，總是忍不住心領神會的
笑聲。

《慳吝人》（又譯《吝嗇鬼》）是莫里哀又一部著名的喜劇，它諷刺
了資產階級的拜金主義。阿巴公是個靠放高利貸起家的資產者，他貪心
錢財，又非常吝嗇，在世人面前假裝貧窮。他總是抱怨兒子在穿著打扮
上花費了太多金錢，還主動教給他一個賺錢的方法，就是讓他把賭博贏
來的錢拿去放高利貸。除了金錢，他不會關心別的事情，儘管女兒已到
了待嫁的年齡，但是他考慮的卻不是幫她選擇一位好女婿，而是關心想
娶他女兒為妻的人，是否能夠不要一文陪嫁。

妻子死後，他想再度結婚，可是他看上的妙齡女郎，恰是他兒子
的情人，兒子還成了他高利貸的借貸人。後來，他祕密埋在花園中的一
罐金子被人偷走，這使他痛哭流涕，痛不欲生，他要求開動國家一切機
器，為他找回命根子一樣的金子。為了要回金子，他主動放棄了要娶的
妻子，還沾沾自喜於自己的巧妙算計。

在《慳吝人》中，莫里哀將一個嗜錢如命、貪婪自私傢伙的真實面
目，刻劃得生動傳神，唯妙唯肖，阿巴公的性格十分鮮明，吝嗇的本能
和致富的欲望支配著他的整個人生。這個形像是如此深刻地反映了吝嗇
鬼的靈魂，以至於在法語中，「阿巴公」與「吝嗇鬼」完全可以等同。

　　喜劇《可笑的女才子》，寫兩個外地來的女子瑪德隆和卡多絲，來到巴黎，她們原本是要在此找尋自己的終身伴侶，結果卻因為虛張聲勢、假充斯文、賣弄風情、矯揉造作而演出了一場可笑又可氣的滑稽劇。

　　瑪德隆和卡多絲的裝腔作勢，惹惱了向她們求婚的兩個年輕紳士，而這兩人的僕人卻偷穿上主人的衣飾，冒充起主人來。他們大搖大擺地來拜訪這兩個年輕女子，向她們大獻殷勤，講述一些不著邊際的蠢話，並許諾將她倆介紹給巴黎上層社會的人們。結果，這兩個蠢女子如鬼迷心竅一般，對兩個騙子的鬼話深信不疑，覺得這才是風雅之人，並一見傾心。直到這兩個僕人的主人趕來，揭穿了這場騙局，兩個蠢女子才羞愧不已，灰心喪氣。

　　在這部喜劇中，莫里哀藉助兩個女子的遭遇，對流行於巴黎的附庸風雅的社會惡習，予以大膽的嘲笑和辛辣的諷刺。瑪德隆與卡多絲為了顯示自己的「才學」和「優雅」，居然生造了許多怪僻的詞，如把鏡子叫做「豐韻的顧問」，把椅子叫做「談話的舒適」，把森林叫做「鄉村的裝飾」，把跳舞叫做「賦予我們腳步的靈魂」，並且硬要把流行於閨閣之中的戀愛小說情景，照搬到自己的人生經歷中來，這些作法真是滑稽透頂。

　　喜劇《屈打成醫》，寫一個名叫斯卡納賴爾的樵夫，好酒貪杯，把家裡的東西全拿去換酒喝了，致使妻子和孩子缺衣少食。妻子為此十分生氣，他就對她拳腳相加。這使妻子懷恨在心，要尋找機會報復他。一天，一個貴族家庭的總管和僕人出來尋找醫生，因為他家的小姐得了一種怪病，在出嫁前突然變成了啞巴。斯卡納賴爾的妻子趁機對他們說，他認識一位醫生，此人醫術十分高明，就是為人怪僻，非得用棍子狠狠

打他，他才肯承認自己是醫生。

在棍棒之下，斯卡納賴爾被帶到貴族家中，成了冒牌的醫生。他胡謅的拉丁文令主人大跌眼鏡，信服他是個有學問的人，放心地讓他給小姐治病。斯卡納賴爾在此過上了神仙般的日子，不僅可以吃飽喝足，還拿了不少的行醫費，甚至還可以與小姐的奶媽調情。

其實這家的小姐根本沒什麼病，只是因為她父親不准她嫁給自己喜歡的人，卻要她跟別人結婚，她才裝出這副樣子。斯卡納賴爾巧妙地讓小姐的情人扮成藥劑師，隨他一同進入貴族家門，借診病之機，幫助他倆私奔。貴族發現女兒跑了，立刻向斯卡納賴爾問罪，並揚言要把他吊死。正在這時，小姐和他的情人出現了，原來這個男子剛剛得到了一大筆遺產，阻礙他們婚姻的問題解決了，他們決定正大光明地結婚。貴族見未來的女婿有錢了，也就不再賴婚；而斯卡納賴爾的所作所為看來也沒什麼壞處，因此所謂的懲罰也就一概不論了。

這個喜劇，表現了處在社會底層的人們的聰敏，同時反襯出貴族階級的愚蠢。斯卡納賴爾利用自己的小計謀，幫助了一對年輕戀人。這個被人屈打成醫的人，卻醫治好了別人的心病，可謂歪打正著。

莫里哀善於反映下層人士的機智、勇敢，他們身分低微，但頭腦活絡，能說會道，機敏靈巧，善施詭計。《屈打成醫》中的斯卡納賴爾，《司卡潘的詭計》（les fourberies de Scapin）中的司卡潘，就是這類人物的代表。

莫里哀的喜劇中的角色，並不都是型別化的人物，有些劇中人性格複雜，內心細膩，如《憤世者》中的阿爾塞斯特，他厭惡貴族階級庸俗無聊、自私自利、虛偽奸詐的一套，而自己卻娶了一個專好誹謗別人的淫蕩女人，這是一個可笑又可悲的人。

　　莫里哀的喜劇結構嚴密，情節的發展張弛有度，跌宕有致，他善於組織喜劇性的矛盾衝突。將流行於民間的鬧劇，提高到了一個新的層次，而並不失去其風趣、活潑的特性。他不拘泥於古典主義「三一律」，而是從喜劇的演出效果出發，去編撰妙趣橫生的喜劇劇本。他的劇中對話，機智俏皮，有許多就來源於民間流傳的諺語、格言，這使他的喜劇充滿了藝術生命力。

　　莫里哀是集編劇、表演與劇團經營於一身的戲劇人的典範。他與高乃依和拉辛都有過戲劇上的合作。在他逝世之後，人們逐漸認識到了他本人和他所創作的喜劇藝術的價值，把他看成是代表了「法蘭西精神」的人。後來，路易十四下令，將莫里哀的遺孀和她繼任丈夫所經營的莫里哀劇團，與另外兩個劇團合併，成立法蘭西國家劇院即法蘭西喜劇院，劇院的另一個名字就叫「莫里哀之家」。至今，這個劇院依然存在，並保留著最初的傳統。

法國戲劇：「第三等級」的吶喊

18 世紀初期，法國古典主義喜劇仍然占有重要位置，但衰落的跡象已十分明顯。莫里哀的去世結束了風格喜劇的輝煌時代，此後，剛剛建立起來的法蘭西喜劇院，對法國喜劇的發展雖有一定的推動作用，但隨後就表現出了過分拘泥於古典的特點，並且試圖把一種不容反對和沒有絲毫實驗餘地的傳統風格和保留劇目強加給觀眾。

就在此時，一些義大利喜劇演員來到法國，他們將即興喜劇帶到了法國觀眾中間，並且獲得了用法語演出的權利。這樣一種新的喜劇形式，對法國喜劇影響很大。西元 1709 年，法蘭西喜劇院上演了本院劇作家勒薩日（*Lesage*，西元 1668 ～ 1774 年）創作的一部政治諷刺喜劇《杜卡雷》，這部戲基本保持了古典的風格，對官場的貪汙腐化和稅收制度做了深刻的揭露。但是，因為法蘭西喜劇院是個官方劇團，因此政治諷刺劇的意義指向，顯然與他們自身不利，因此，勒薩日與劇院鬧了矛盾，結果他不再為法蘭西喜劇院寫劇本，轉而將劇本交由那些無照經營的街頭流浪劇團去排演。

勒薩日的離去，無疑對法蘭西喜劇院有所打擊，劇院開始啟用另一個劇作家拉‧蕭瑟（西元 1692 ～ 1754 年），旋即他個人的風格也就影響了整個劇院的風格。

拉‧蕭瑟是個感傷的喜劇家，以創作「流淚的喜劇」而著名。這類

喜劇多描寫人在日常生活中所遇到尷尬，無奈和憂傷，藉此來表現新興資產階級的道德觀念。他所創作的《梅蘭尼德》（西元 1741 年），是比較成功的一部代表作。劇中，一位伯爵愛上了一位身分低微的年輕女孩梅蘭尼德，他們祕密地舉行了婚禮，並生下了一個兒子。由於伯爵家庭的強烈反對，他們二人不得不痛苦地分手。

20 年後，伯爵又愛上了一位年輕女子，而一位出身寒微的男子也正熱戀著這位女孩，此人正是伯爵失散多年的兒子。年輕人因為自己家裡很窮，眼看就要失去心中的戀人，就在這時，父子二人弄清了各自的身世，他們幸福地相認了，伯爵念及舊情，與妻子、兒子重新團聚，男子也得到了心上人。

這類喜劇雖然以大團圓作為結局，但劇情中卻交織著很多心酸的內容，喜劇的笑意怎麼也無法蓋過感傷的成分，因此可以說是一種雜糅了悲劇和喜劇的新的戲劇樣式。

◆ 一、伏爾泰及其悲劇

在經歷了一段時期的發展之後，法國戲劇這面旗幟交到了伏爾泰（Voltaire）手裡，這位啟蒙主義時期偉大的思想家，為戲劇賦予了新的思想意義。他是公認的法國啟蒙戲劇的創始人之一，他認為戲劇應當反映真實的社會生活，劇院的基本任務是教育觀眾，真正的悲劇是美德的學校。

伏爾泰（西元 1694 ～ 1778 年），原名弗朗索亞‧瑪麗‧阿盧埃（Francois-Marie Arouet），出身於資產階級家庭，在學校學習時成績優異，並接受了人文主義思想，對封建統治表示極大的憤恨。由於他總是發表對統治階級不利的言論，因此總是和權貴們發生爭執，甚至被拘捕

和流放。但是他的才華卻受到世人的尊敬，他周遊歐洲，後來在偏遠的法國北部邊境靠近瑞士的地方居住下來。

伏爾泰與戲劇界的人們交往密切，據說出色的女演員阿德蓮娜（西元 1692 ～ 1730 年），就是在伏爾泰的懷抱中停止了呼吸。阿德蓮娜是很好的悲劇演員，她擁有一副天生的好嗓子，表演風格清新自然不造作。伏爾泰還透過自己劇作的上演情況，發現並培養了男演員勒甘。勒甘在 19 歲時，被伏爾泰接到家中，並闢出專室供其排戲之用。勒甘在法蘭西喜劇院上演的伏爾泰劇作《保全下來的羅馬》中扮演提圖斯，一舉成名。這個其貌不揚，嗓音沙啞的人，卻頗有表演才華，演藝事業一帆風順。在戲劇服裝方面他做了必要的改革，使之符合劇本本身所反映的時代。在他的帶動下，西元 1775 年上演伏爾泰的《中國孤兒》（The Orphan of China）時，女演員不再穿用有鯨骨支架、下襬寬大的裙子，而改穿線條比較流暢、造型比較簡約的裙服，儘管這離真正的中國式服裝還相距遙遠，但畢竟走出了戲劇服裝模式化的困境。

伏爾泰一生博學多才，在許多領域都有建樹，但是對於戲劇，他卻一直懷有濃厚的興趣。在他晚年，他甚至與勒甘一起切磋演技，在自己的劇作中扮演角色。西元 1778 年，勒甘在演完伏爾泰的另一部劇《阿德萊德·迪·蓋克蘭》之後，因偶感風寒一病不起。伏爾泰也在同一年，結束流亡生涯，回到巴黎後不久，即不幸去世。

伏爾泰善於利用古典主義風格的戲劇傳遞啟蒙主義思想，把宗教迷信和專制政治當成攻擊對象。他不把「三一律」當成戲劇創作的唯一準則，但是不主張悲劇表現卑劣的東西。他以創作悲劇為主，題材相當廣泛，古希臘神話、羅馬歷史以及民間的故事傳說，皆可入悲劇之題。其悲劇創作師承高乃依和拉辛，又深受莎士比亞的影響，其間交織著激

烈的衝突，熱烈的激情和奇特的場面。他寫過《伊底帕斯》、《查伊爾》（*Zaire*）、《穆罕默德》（*Mahomet*）、《布魯圖斯》（*Brutus*）、《凱撒之死》等悲劇，也寫過《浪子》、《拉寧娜》等喜劇。

《查伊爾》（西元 1732 年）是伏爾泰著名的悲劇，有人認為這部劇作受到了莎士比亞《奧賽羅》的影響。劇中的查伊爾是一個被俘的女子，她與信奉回教的國王奧斯羅曼相愛，並準備締結婚約。可是不久，她發現了自己的父親和哥哥，因為父親和哥哥信奉基督教，因此她不得不按照基督教的教規接受洗禮，並拒絕與不是本教教徒的奧斯羅曼結婚。查伊爾的轉變是如此突然，令奧斯羅曼感到不可思議，他又見她與一個年輕男子有來往，便懷疑她移情別戀，因此心生妒恨，憤而將其殺死。後來真相大白，原來與查伊爾有來往的男子，正是她的哥哥。奧斯羅曼愧悔不已，在悲憤中結束了自己的生命。

在《查伊爾》中，伏爾泰以悲劇的形式，控訴了宗教狂熱所導致的惡果。查伊爾雖然對宗教缺乏熱情，但在家人的脅迫下，也不得不入教，而入教之後，她就失去了與異教徒奧斯羅曼相愛的權利。伏爾泰藉此說明，宗教的派別之爭，不僅會剝奪人的天賦人權，限制人身自由，而且會戕害真情，製造悲劇。伏爾泰反對宗教專制，主張異教寬容，這是一種進步的資產階級道德觀念的展現。

儘管伏爾泰的悲劇出現了人文主義的思想傾向，但仍然無法擺脫古典主義戲劇觀念的影響，因此，他的戲劇觀便時常自我矛盾，他一方面熱衷向莎士比亞學習，讚美他的偉大，把他的劇作介紹給法國觀眾；另一方面又不自覺地站在古典主義的立場上，指責莎士比亞是個有些想像力的野蠻人，說他的作品過於粗野，缺乏典雅之美。

◆ 二、狄德羅的戲劇理論與創作

在 18 世紀法國啟蒙戲劇中，狄德羅（Denis Diderot）是一位頗具影響力的劇作家和戲劇理論家，他的劇作和他的戲劇理論差不多同等重要。

德尼·狄德羅（西元 1713 ～ 1778 年）是一個剪刀商的兒子，自小對科學和語言學感興趣，對數學、化學、哲學、藝術學等多種學科都有廣泛涉獵，因此，是他那個時代一位百科全書式的人物。他曾因攻擊教會和唯心論而被捕入獄，國王路易十六（Louis XVI）一直敵視他，甚至阻撓他進入法蘭西學院，而法國的《百科全書》（*Encyclopédie*）卻不得不讓狄德羅做了主編。狄德羅博學多才，聲名遠播，但卻生活困頓，甚至不得不變賣寶藏書，聊且度日。俄國女王葉卡傑琳娜二世（Catherine II）因看重他的才華，曾出資將其藏書買下，讓他予以管理並繼續使用。西元 1773 年，他曾應女王之邀赴聖彼得堡做客，第二年返回巴黎後，身體每況愈下，但直到生命的最後一刻，他都沒有停止工作。

狄德羅是資產階級現實主義美學的先驅者之一，對繪畫、雕塑、音樂、戲劇等都發表過富有建立性的見解。《關於私生子的談話》（*Entretiens sur le Fils naturel*，西元 1757 年）和《論戲劇詩》（西元 1758 年）是狄德羅重要的戲劇理論著作。

狄德羅反對古典主義狹隘的美學觀念和清規戒律，認為戲劇是反封建的有力武器。他企圖打破古典主義對戲劇的傳統劃分，即把戲劇分為悲劇和喜劇兩大類，並規定悲劇只能表現偉大英雄的不幸和苦難，而喜劇所表現的只能是滑稽可笑的小人物。他認為在悲劇與喜劇中間，應當允許另一種戲劇 —— 為「第三等級」服務的嚴肅題材的戲劇存在。

所謂「第三等級」，也就是新興資產階級和普通市民，狄德羅認

為，資產階級和平民同樣具有「崇高」的感情，他們在戲劇舞臺上應當予以表現。他以自己的理論和創作，創造了一種介乎悲劇和喜劇之間的戲劇體裁，即正劇。他還主張戲劇要反映重大的社會問題，成為對普通觀眾進行教育的道德學校，而這種教育並非是直白的說教，而是透過舞臺的形象畫面，對人的思想和情感產生潛移默化的影響。

狄德羅說：「只有在劇院的池座裡，好人和壞人的眼淚才交融在一起。在這裡壞人會對自己所犯過的惡行表示憤慨，會對自己給人造成的痛苦感到同情，會對一個正是具有他那樣性格的人表示厭惡。當我們有所感的時候，不管我們願意或不願意，這個感觸總是會銘刻在我們心頭；那個壞人走出了包廂，已比較不那麼傾向於做惡了，這比被一個嚴厲而生硬的說教者痛斥一頓要來得有效。」

就戲劇創作而言，狄德羅主張藝術要模仿自然，認為「自然所創造的一切都是正確的」，劇作家應當注意現實生活，到生活的實際形態中考察，這樣創作出來的戲劇才能合乎真實。在人物塑造方面，他不主張寫性格單一型別化的人物，而要求劇作家必須考慮劇中人的出身、年齡、職業等特點，力求使人物的社會屬性透過個體生命表現出來，狄德羅以他的理論主張，開創了現實主義戲劇理論的先河。

狄德羅還主張，無論是劇作家還是批評家，都應當努力鑽研各種學科的知識，只有具備了完備的知識，才能具有較高的認識能力和識別能力，才能準確地判定真、善、美與假、惡、醜。真正的劇作家，抑或批評家，應當是一個善良的人，一個有學問的人，一個有高尚趣味的人。

狄德羅對戲劇的表演問題非常重視，他一反過去的理論家重劇作而輕表演的做法，明確地指出，一個偉大的演員和一個偉大的詩人一樣難能可貴，甚至於做一個偉大的演員比做一個偉大的詩人還要難一些。戲

劇表演應當模仿自然，具有藝術的真實性。

他還探討了何謂成熟表演的問題：「人在什麼年齡是大演員？是熱情汪洋，熱血沸騰，一點點刺激就受到震動、一星星火花就心靈冒焰的年齡？」處在青春期熱情中的演員，在狄德羅看來，並非處在最佳表演時機，演員的表演不能憑靈感，因為那樣會有高有低，忽冷忽熱，時好時壞，「只有在獲得長期經驗之後、情慾激動低落之後、頭腦冷靜下來之後、胸有成竹之後，才許他稱雄本行。」在他看來，一個擁有理智，能夠根據「理想典範」來創造角色的演員，才是真正的好演員。

狄德羅不僅在理論上探討戲劇問題，也以劇本創作來實踐自己的藝術主張。他的戲劇創作成就，主要展現在兩部著名的正劇、或稱之為嚴肅戲劇的作品之中，其一是《私生子》（*Le Fils naturel*，西元 1757 年），其二是《家長》（西元 1758 年）。

《私生子》寫青年人陶爾法在與朋友的妹妹談戀愛時，又情不自禁地愛上了朋友的未婚妻羅莎麗，從感情出發，他對這份真情難以割捨，而從理智出發，他又必須放棄對羅莎麗的愛情。陶爾法和羅莎麗都是具有崇高理性的人，他們決不會因為放縱自我而違背道德，陶爾法經歷了種種考驗，終於使理智戰勝了情感，而羅莎麗則宣稱道德對於她比生命還要寶貴。後來，陶爾法的身世之謎被揭示出來，原來他正是羅莎麗父親的私生子。一對擁有堅定理性的年輕人，以他們完善的道德觀念。避免了一場同胞手足相戀的悲劇。最後，陶爾法的朋友與羅莎麗喜結連理，而陶爾法自己則與他朋友的妹妹幸福結合。

《家長》寫一對父子間的衝突，兒子與一位女孩自由戀愛，遭到了父親的強烈反對，父子之間產生了尖銳的矛盾。作為父親，對兒子的終身大事異常關注，當是人之常情；而作為兒子，按照自己的意願選擇愛人，也

是無可厚非。後來父親了解了兒子的愛人系出身良善之門，也逐漸理解了兒子的真實情感，便主動伸出了和解之手，允許他們結婚；兒子也理解了父親對自己的愛護，重新回到了父親的懷抱。一切的矛盾，便雪化冰消。

　　狄德羅的劇作，主要表現的是家庭的倫理道德觀念問題，站在新興資產階級立場上，他反對舊式貴族腐朽糜爛的生活方式，而主張運用理智，建立起新的社會道德規範。在這些劇作中，他對生活情景做了生動、細緻的描繪，對家庭矛盾做了準確、嚴肅的反映，並且從中表現了他個人的社會理想。他寓教於樂，透過舞臺的形象畫面，展示了啟蒙主義思想。他的劇作不僅贏得了「第三等級」的觀眾讚賞，而且對於振奮他們的精神產生了巨大威力。

◆ 三、波馬謝及其政治喜劇

　　波馬謝（Beaumarchais，西元 1732 ～ 1799 年）是啟蒙主義時期法國著名的喜劇家。他是一個鐘錶匠的兒子，一生命運多艱，為人聰明，但不夠謹慎。他早年子承父業，致力於鐘錶業，也替大財閥管理過財政，但卻始終沒能實現他的發財夢。後來，他當上了宮廷音樂教師，與上層社會頻繁接觸，又由於個性突出，屢次與貴族發生矛盾、衝突，因此而遭受牢獄之災，貴族夢也宣告破產。在他晚年，曾經熱心於法國的大革命，但是革命意志並不堅定，在精神上也找尋不到應有的慰藉。最後，只能悵然而去，憂鬱而終。金錢、榮譽、激情似乎都與波馬謝無緣，但命運卻成就了他作為戲劇家的一世英名。

　　波馬謝的可貴之處，在於他勇於打破傳統狹隘的戲劇觀念，公開支持狄德羅等人關於「第三等級」的戲劇主張。在他的第一部劇作《歐也尼》（西元 1767 年）的出版序言中，他明確表示尊重嚴肅戲劇，因為這

種戲劇體裁，介乎英雄悲劇和輕喜劇之間，比前者更有道德意義，更能接近觀眾的日常生活，比後者更能給予人深刻印象，更能鼓舞人心。他認為，新的時代需要新的戲劇藝術，而嚴肅戲劇即正劇，正是符合時代要求的。人們不僅不應當依照舊的觀念去非難它，反而應當對它加以保護。

波馬謝以他著名的戲劇三部曲享譽後世，即《塞維亞的理髮師》（*The Barber of Seville*，西元 1775 年）、《費加羅的婚禮》（*Le nozze di Figaro*，寫於西元 1778 年，演出於西元 1784 年）和《有罪的母親》（*La Mer Coupable*，西元 1792 年），三部曲中都貫穿著一個重要的戲劇人物——費加羅。費加羅是個出身卑微，卻頭腦聰明的人，無論處在什麼樣的境地，他都不向命運屈服，而靠著自己的勇敢和智慧，為生活開啟一條通路。他的身上顯示著「第三等級」的精神力量和處事原則。在藝術上，這個人物是歐洲人非常熟悉的喜劇中僕人形象的延續和發展。

《塞維亞的理髮師》和《費加羅的婚禮》是波馬謝的代表作，由於這兩部劇作情節引人入勝，戲劇人物十分生動，故後來被著名音樂家羅西尼（Rossini）和莫札特（Mozart）作為素材，改編成為膾炙人口的歌劇。

政治喜劇《塞維亞的理髮師》，寫費加羅辭去了阿勒瑪維瓦伯爵的僕人職務，來到巴多洛大夫家中，當上了藥劑師兼理髮師。巴多洛有一位養女，名叫羅希娜，正處在荳蔻年華。巴多洛垂涎於她的美貌，想把養女羅希娜變成自己的妻子。可是羅希娜並不愛巴多洛，她的心中悄悄愛上了阿勒瑪維瓦伯爵。巴多洛心有不甘，便以監護人的身分，阻撓這對有情人相互接近。費加羅在伯爵和巴多洛兩個主人之間巧妙周旋，運用自己的計謀，導演了一幕幕有趣的喜劇，使得束手無策的伯爵不得不聽從他的調遣，按照他的指揮行事。儘管作為僕人的費加羅仍不免要遭受打擊和屈辱，但他卻以自身的足智多謀反襯出伯爵和巴多洛的愚蠢可

笑。最後,正是在費加羅的幫助下,伯爵與羅希娜衝破了巴多洛的防範,喜結良緣。

在這部喜劇之中,費加羅的言行已經呈現了反抗現實的政治內容,這在波馬謝的另一部喜劇《費加羅的婚禮》中,表現得愈加充分。

《費加羅的婚禮》在情節上是《塞維亞的理髮師》的延續,它寫費加羅在促成了伯爵與羅希娜的美滿婚姻之後,又來到伯爵家中做事,他和伯爵夫人的貼身女僕蘇珊娜真誠相愛,並準備結婚。可是,此時的伯爵卻對夫人失去了舊日情感,卻對夫人的女僕、漂亮的蘇珊娜心懷鬼胎,他妄圖藉著恢復貴族對女僕行使「初夜權」的名義,趁機占有蘇珊娜,並破壞費加羅的婚禮。

費加羅一心要想步入婚姻的聖殿,可是卻面臨著許多困難。伯爵家的女管家,原本是巴多洛的情婦,他們生有一子,不幸被強盜掠去。女管家想要巴多洛娶她,希望落空後,竟然打起了費加羅的主意,因為費加羅欠了她錢,她便告上法庭,讓他還錢並娶她為妻。蘇珊娜為了幫助費加羅,決定從伯爵手中騙取婚禮費,以做償債之資。她假意應允伯爵的無恥要求,答應與他約會。

在法庭上,費加羅與女管家進行辯論,費加羅談起自己的身世,原來他正是女管家與巴多洛的兒子,他們母子相認。這使伯爵讓費加羅脫離蘇珊娜的陰謀徹底破產了。

伯爵喜新厭舊之後,他的一個侍從卻對伯爵夫人心生愛慕,並蠢蠢欲動。這使伯爵本人大為惱火。但這不足以喚起他對夫人的熱情,他的心思全在蘇珊娜身上。為了讓伯爵這個朝三暮四的混世魔王當眾出醜,伯爵夫人決定與蘇珊娜換裝,假扮成蘇珊娜的樣子去赴伯爵的約會。伯爵不知有詐,盛讚「蘇珊娜」(實際上是自己的夫人)的美貌,對著她發

洩著感情的狂潮，並賞賜她豐厚的婚禮費；費加羅不知有假，以為蘇珊娜竟然背叛他勾引伯爵，為了實施報復，他竟然向「伯爵夫人」（實際上是蘇珊娜）大獻殷勤，表白愛情。結果自然是應了一句老話：「歪打正著」。真相大白之後，伯爵十分慚愧，而伯爵夫人則把約會時伯爵送給「蘇珊娜」的禮物，轉贈給它真正的主人。費加羅戰勝了好色的伯爵，歡天喜地地舉行婚禮。

劇中的費加羅和蘇珊娜，儘管是一對出身卑微的下人，但他們卻擁有可貴的人格和自己的尊嚴，當伯爵以金錢和權勢對他們實行壓迫時，他們以自己特有的方式與其對抗，不僅拿了伯爵的錢，而且戲耍了他一番，在鬨然大笑中，解構了貴族階級的特權。嘲笑了他們不可一世而有愚蠢透頂的嘴臉，以小人物費加羅的勝利，顯示了社會上新生力量的崛起。

在《費加羅的婚禮》中，既流露著「第三等級」的歡快笑聲，也表現著貴族階級行將敗亡的趨勢。劇中對不合理的社會現實多有抨擊，因此，有人將其看成是法國資產階級革命的先聲。但在當時，由於這個戲寫得十分幽默有趣，劇中人物鮮明生動，許多特權階級的人們也被劇情打動。因此，當國王路易十六對這齣劇下了禁演令後，他們甚至向國王請願，為它的重新上演而歡呼，有人還披掛上場，樂意扮演劇中人物。路易十六敏銳的鼻子，已經嗅到了劇中的革命氣息，他的這種直覺，被後來的社會現實所證實。據說，拿破崙曾經說過，法國大革命的行動，是從西元 1781 年《費加羅的婚禮》上演開始的。

波馬謝的兩部代表作，均由法蘭西喜劇院首演。劇院中被稱為「小莫里哀」的演員卜瑞維爾（西元 1721 ～ 1799 年）扮演了費加羅，另一位著名演員莫萊（西元 1734 ～ 1802 年）扮演了伯爵，法蘭西喜劇院在度過了大革命的艱難時期之後，其社會地位更加鞏固。

義大利戲劇：寫實與傳奇

在很長一段歷史時期，由於封建割據，義大利的社會歷史處於倒退趨勢，在藝術上則停滯不前。就戲劇狀況而言，18世紀上半期，許多表演活動都消歇下去，只有歌劇和即興喜劇統領著義大利舞臺。

一些有識之士看到了義大利戲劇發展的緩慢狀態，決心要進行戲劇改革，以圖追上時代的發展步伐。比如，義大利的啟蒙主義者哥爾多尼（Carlo Goldoni），看到了陳腐的即興喜劇已不足以反映社會現實，並且尤其不能滿足新興的資產階級的欣賞需要，因此，就著手進行即興喜劇的改革工作。但他面臨著很多困難，這些困難既來源於社會傳統勢力，也來源於戲劇同人的藝術偏見。在這一時期，就藝術成就而言，可以與哥爾多尼相提並論的戈齊（Carlo Gozzi），在藝術見解上與之絕無調和的餘地。兩個人各自堅持自己的一套戲劇原則，形成相互牴牾之勢。有趣的是，公正的歷史在這一階段中，還是注定要把這兩個不共戴天的人並列在一起。由此看來，歷史並不在乎個人之間的是非恩怨，它只關心人類共同的文化價值。

◆ 一、哥爾多尼及其喜劇

卡爾洛·哥爾多尼（西元1707～1793年）是義大利著名的喜劇家，出生於威尼斯一個富有家庭，在他年幼時，家中經常舉行宴會和戲劇演出，這使他從小受到藝術薰陶。據說，他9歲時就曾寫過一個劇本，14

歲時擅自離開學校，加入流浪劇團，到義大利各地巡迴演出。後來，他進入大學學習法律，因寫詩諷刺貴族婦女，惹出麻煩而被校方開除。

他一度做過律師，但因對戲劇感興趣，而改做編劇，從此開始漂泊不定的戲劇生涯。在他進行喜劇改革受到戈齊等人攻擊的時候，曾經有一個時期，他被迫定居法國達 30 年之久，此間，他做過國王路易十六的妹妹的義大利語教師，享受王室俸祿，在異國他鄉繼續自己的戲劇事業。但在法國大革命之後，他的俸祿被取消。當人們鑒於他的戲劇成就，而決定恢復他的俸祿時，這位戲劇家已在這個決定實行的前一天，在貧病交加中不幸去世。哥爾多尼的戲劇創作數量很多，據說他一生寫了 267 個劇本，代表作有《女店主》（*The Innkeeper Woman*）、《一僕二主》、《老頑固》等。

哥爾多尼的喜劇成就不僅表現在劇本創作上，也表現在喜劇改革上。在他之前，義大利的即興喜劇已經發展到了嫻熟的地步，這種喜劇沒有劇本，演員帶著假面做即興表演，劇中的角色是定型化的。哥爾多尼覺得有必要提升即興喜劇的藝術品格，因此他要把這種喜劇變成英國式的風俗喜劇，為此，他要廢除假面，改變演員亂編臺詞的習慣，提高劇本的文學地位，並使喜劇人物個有鮮明的個性。

《一僕二主》（西元 1745 年）是哥爾多尼喜劇改革時期的過渡性產物。劇作在一定程度上還保留著即興喜劇的特點，如在最初的演出中，這齣劇還沒有完整的劇本，而只有劇情大綱，後來雖然寫成了劇本，但劇中人的名字仍然沿襲了即興喜劇中固定不變的角色的名字，如商人叫「潘塔隆內（或譯作巴達龍納）」，有學問的人叫「博士」，男僕叫「特魯法兒金諾」等。但與即興喜劇不同的是，這些劇中人，已經顯示了生動活潑的個性。

　　《一僕二主》的故事發生在義大利的威尼斯城，城裡有位叫巴達龍納的商人，曾經將自己的女兒許配給都靈城的青年費捷里柯，但是女兒克拉里切卻不滿意這門婚事，私下裡她與博士的兒子往來密切。後來聽說這個未婚夫在與人決鬥中死去，商人便順水推舟，應允了女兒與博士兒子的婚事。

　　然而，正當這對年輕人舉行婚禮之際，一個名叫特魯法兒金諾的僕人跑來說，他的主人費捷里柯來了。商人見女兒原來的未婚夫未死，便要毀掉眼前的婚約。實際上，來的人並非費捷里柯，而是他的妹妹彼阿特里切。原來，在反對妹妹的戀愛並與未來的妹夫決鬥時，費捷里柯已被殺死，其妹妹為了尋找潛逃的戀人弗羅林多，並向商人討還欠債，就假冒哥哥的名義出行。

　　再說僕人特魯法兒金諾，他為了拿兩份薪水，吃雙份伙食。竟然違背當時義大利的法律，充當了兩個主人的僕人。他的這兩個主人，恰恰就是那一對相互牽掛的戀人彼阿特里切和弗羅林多。他們兩人在旅館中的住處，雖只一牆之隔，但卻不通音信。僕人特魯法兒金諾在一僕二主的情況下，時常被搞得手忙腳亂，正如他在劇中的臺詞：「一僕二主 ── 事情可不好辦，不是我誇口，把他們弄得團團轉。憑著我的機智和勇敢，遇見困難，我也不為難！東邊西邊我都出現，命運之神由我來掌管。」他一會兒把此主人的信給了彼主人，一會兒有把彼主人的東西塞給了此主人，在陰錯陽差中，兩個主人都發現了自己所愛之人的訊息，向僕人詢問，他就亂編故事，皆說錯放的東西是原來主人的遺物。對方已死的訊息，弄得這對戀人傷心痛苦，並各自想要殉情。而當他倆衝出屋外時，竟意外地發現了對方，於是破涕為笑。當這對戀人向僕人詢問緣故時，他就胡扯說是對方僕人出的錯。

　　這對相逢的戀人來到商人家中，向他說明真相，這使商人的女兒與博士的兒子再續姻緣。弗羅林多還答應了特魯法兒金諾的請求，替他向商人家的女僕求婚。商人對此顯得有些為難，他說，他已答應將家中女僕嫁與彼阿特里切的僕人，特魯法兒金諾聞聽此言開懷大笑，他說，沒什麼可爭的，這兩個人都是他的主人，他是一僕二主。於是三對有情人共渡愛河，喜結良緣。

　　《一僕二主》的喜劇效果，是在哥爾多尼編織的誤會和巧合中產生的，男僕特魯法兒金諾是個詼諧風趣的人物，他既是劇中的關鍵性角色，也是喜劇性矛盾的製造者。在 舞臺上，他八面玲瓏，善於周旋，比他的主人更具才智。這個人物與即興喜劇中那個出盡洋相，靠自嘲、自損、自殺博人一哂的小丑形象有很大不同，他是啟蒙主義者眼中充滿自信和活力的勞動者。

　　《女店主》（西元 1753 年）是哥爾多尼喜劇的又一代表作，也是義大利啟蒙主義時期喜劇所取得成就的標誌。劇中，女主角米蘭多琳娜是一家旅店的主人，她的店裡住進來三位客人：一位是破落的侯爵，儘管他已窮得叮噹響，可是還是要裝出一副尊貴的樣子，以此炫耀自己的家世；一位是暴發戶商人，這個自信有錢便能買到一切的人，剛剛用金錢買了個伯爵的頭銜，這無疑使他的虛榮心愈加膨脹；另一位是傲慢無禮的騎士，他居然宣稱女人是禍水，並公開表示蔑視愛情。這些人湊在一起，使小小的旅店簡直變成了五光十色的威尼斯社會的縮影。

　　女店主米蘭多琳娜是一個頗有魅力的女人，她精明幹練，熱情爽朗，和藹可親，又端莊大方。於是三個男人的心被她吸引。侯爵雖然貧窮，但卻自恃門第高貴，以為女店主肯定會對他傾心；捐了個伯爵的商人財大氣粗，向女店主發動感情攻勢，以為此女子也一定會充當金錢的

俘虜；唯有騎士顯得冷靜、從容，彷彿真是對女店主無動於衷；他裝腔作勢的嘴臉，只惹得女店主心裡好笑，她主動、大膽地接近騎士，使得這位男子春心蕩漾，情不自禁地愛上了女店主。但是，這位聰明、活潑的女子，對這三位自以為是的傢伙，皆不感興趣，她不過是要愚弄他們一番，讓他們上演一齣喜劇罷了。而當騎士開始迷戀她的時候，女店主卻毅然決然地宣布，與她那誠實、本分的僕人訂婚了。

在哥爾多尼的劇作中，豐富多彩的現實生活是他創作的源泉。透過喜劇這面哈哈鏡，他讓義大利社會中不和諧、不合理的世態一一顯形。他劇中的主角往往不屬於貴族階層，而是那些平凡、質樸的普通民眾。

哥爾多尼的劇作以其生動有趣的特點，而受到人們的青睞。他的《一僕二主》、《老頑固》等，曾被搬上中國戲劇舞臺，並廣受好評。

◆ 二、戈齊及其傳奇劇

卡爾洛・戈齊（西元 1720 ～ 1806 年），是義大利啟蒙主義時期戲劇界的重要代表，儘管這個出生於威尼斯貴族家庭的劇作家，站在貴族階級的立場上，鼓吹義大利語言的純潔性，並且以反對啟蒙主義戲劇的姿態，與哥爾多尼的戲劇改革，進行了長期不懈的鬥爭；但是，就創作成就而言，他也並非是保守固有的戲劇法則，在陳詞濫調中鋪排劇情的無能之輩。他與哥爾多尼兩個人之間的矛盾，並不能代表創作思想中先進與落後的分野，究其實質，是創作風格的根本不同。哥爾多尼傾向於表現現實的社會人生，而戈齊則更傾向於描寫構思奇特、情節曲折的傳奇故事。哥爾多尼的戲劇帶著生活本身的鮮活氣息，而戈齊的戲劇則帶有夢幻般的玄妙和離奇。

從西元 1756 年開始，戈齊曾與義大利著名的即興喜劇演員薩基合

作，為他所領導的薩基劇院編寫劇本，在西元 1761 至 1765 年間，戈齊創作了 10 部童話劇，如《三橘愛》（*The Love for Three Oranges*）、《杜蘭朵》（*Turandot*）、《鹿王》、《烏鴉》等，這些戲劇，離開現實的生活比較遠，但卻顯示了戈齊美妙的想像力和富有浪漫色彩的奇特構思。

傳奇劇《三橘愛》，寫金盃國的王子被惡魔莫爾根的毒詩所害，陷入精神錯亂和心情鬱悶的狀態，幸虧得到了特魯法兒金諾的幫助，才逐漸從惡魔的毒害中康復。後來，他與特魯法兒金諾開始追逐 3 個橙子，由此展開了種種冒險活動，在經歷了種種考驗之後，終於把 3 個橙子握於掌中。此時，3 個橙子突然變成 3 位美女，但是她們卻正處在生命垂危之中。難耐的焦渴正使她們漸漸蹈入死地。其中兩個女孩在焦渴中死去，而唯一的一個，則被王子千方百計地救活，這個女孩與王子結成幸福伴侶，特魯法兒金諾則因保護王子有功，而成為宮廷衛士。

《杜蘭朵》也是一個傳奇劇，它是戈齊最為著名的代表作。這個劇之最為有趣的特點是，這是一個義大利人想像中有關中國公主的故事。

劇中，中國公主杜蘭朵是個美貌絕倫又性情怪僻的人，為了顯示家族的威嚴，並發洩心中的仇恨，她以懸謎求解的方式，選擇自己的終身伴侶。為此，她制定了一條 苛刻的法則，凡是未能猜中她的謎底的求婚者，皆要拉出去斬首示眾；而猜中謎底者，將會成為的她的乘龍快婿。

儘管向公主求婚要冒生命危險，但是仍有眾多的冒險者，懷著對公主的愛戀，抱著僥倖的心理，來到公主面前猜解她的謎語。這樣，一個又一個青年，不僅好夢難圓，而且接連被推向了法場。

最後，韃靼王子來到京城，他猜中了公主的三個謎語，公主不得不低下高傲的頭顱，順從這門婚事，而另一位流落異鄉的公主，也正深深地愛戀著韃靼王子，由於王子要與杜蘭朵成婚，這使她傷心失望。王子

要求杜蘭朵還她以自由，以作為對她愛情的報答。最後，愛情戰勝了仇恨，真情喚醒了真心，王子與公主喜結良緣。

《杜蘭朵》後來被普契尼（Giacomo Puccini）等音樂家改編成歌劇，成為義大利歌劇院久演不衰的保留劇目。1998 年 9 月，中國有兩齣《杜蘭朵》先後登臺獻藝，一是著名電影導演張藝謀執導的歌劇《杜蘭朵》，它演出於北京故宮太和殿，這一昔日的皇家太廟，以富有皇室氣派的大殿作背景，殿外搭起舞臺，露天進行演出。儘管這個《杜蘭朵》在舞臺處理上很中國化了，但其大部分演員，仍然選自西洋。這齣歌劇在演出時，較過去有了新的突破：一是仿照西方歌劇演出的運作方式，對全球公開售票；二是創造了有史以來在中國演出的戲劇的最高票價 —— 1,500 美元。

另一齣由《杜蘭朵》改編的《中國公主杜蘭朵》是川劇，它是號稱「巴蜀鬼才」的魏明倫，對原劇進行改編的產物。在他的筆下，劇中人的行為和心理動機，被闡釋得更加具體、細膩，並從中顯示了中國式的人文內涵。

戈齊的劇作在歐洲戲劇史上占有重要一席，席勒（Schiller）和霍普德曼（Hauptmann）等劇作家，都特別推崇戈齊，並從他怪誕奇詭的藝術想像中，汲取有益的營養。

浪漫主義戲劇的興起與發展

　　18 世紀末到 19 世紀初，在啟蒙主義戲劇不斷深入發展時，一種新的戲劇思潮正悄然產生，這就是波及整個歐洲的浪漫主義戲劇。

　　西元 1789 年法國爆發的資產階級革命，開闢了歐洲資本主義發展的新時代，民主運動和民族解放鬥爭開始高漲。這一時期，不僅產生了以德國的康德（Immanuel Kant，西元 1724 ～ 1804 年）、費希特（Johann Fichte，西元 1762 ～ 1814 年）和黑格爾（G.W.F. Hegel，西元 1770 ～ 1814 年）為代表的唯心主義哲學家，而且還產生了以法國的聖西門（Saint Simon，西元 1760 ～ 1852 年）、傅立葉（Joseph Fourier，西元 1772 ～ 1837 年）和英國的歐文（Robert Owen，西元 1771 ～ 1858 年）為代表的空想社會主義者。他們的哲學、社會學思想，與這一時期西方文學藝術的發展關係密切，倡導人道主義和個人主義，主張自由、平等，博愛，是浪漫主義文學藝術的思想核心。

　　浪漫主義戲劇家的藝術追求不盡相同，有人主張要恢復羅馬式的宗教戲劇，而有人則主張恢復自文藝復興以來，以莎士比亞為代表的人文主義戲劇傳統，故戲劇史上，關於浪漫主義有積極與消極之分。

　　一般說來，浪漫主義戲劇反對古典主義的既定規則，崇尚主觀，謳歌自然天性，強調藝術家的激情、個性、想像和靈感，主張戲劇既不必拘泥於古典傳統的所謂規範，也不必恪守生活真實的侷限。浪漫主義戲

劇家喜歡誇張地表達個人的內心情感，運用強烈對比的手法，抒發自我對社會人生的價值判斷。浪漫主義戲劇多表現忠貞不渝的愛情，從中寄託劇作家的美好心願，同時也表現理想與社會、情感與現實難以調和的矛盾。浪漫主義的戲劇舞臺，往往色彩斑斕、富於變換。在表演方面，則是把演員個人的情感體驗，當作塑造形象的基礎，強調富有激情的藝術創造。

　　浪漫主義戲劇的代表人物是德國的歌德（Goethe）、席勒、萊辛（Lessing），以及法國的雨果（Victor Hugo）、小仲馬（Dumas Fils）等。

萊辛對德國民族戲劇的貢獻

　　戈特霍爾德・埃弗拉伊姆・萊辛（Gotthold Ephraim Lessing，西元 1729 ～ 1781 年），是德國啟蒙運動的代表人物，也是德國民族主義戲劇的奠基者。他出生於德國小城卡門茨的一個牧師家庭，自小天資過人，博覽群書。

　　在萊比錫大學讀書期間，他與當地劇團往來密切，對戲劇產生興趣。西元 1748 年，他創作了一部莫里哀式的喜劇《年輕的學者》上演時獲得很大成功。這一年，他的父母停止了對他的資助，萊辛乾脆自食其力，成為德國歷史上第一位職業作家。西元 1755 年，萊辛的市民悲劇《薩拉・薩姆遜小姐》一鳴驚人，使其蜚聲文壇。西元 1760 年至 1765 年，萊辛先後來到柏林和漢堡等地，西元 1767 年他以文藝批評家的身分，建立了漢堡國家民族劇院。

　　萊辛寫過很多藝術理論著作，如《拉奧孔》（*Laokoon*，西元 1766 年）和《漢堡劇評》（*Hamburgische Dramaturgie*，西元 1767 ～ 1768 年）等，他反對古典主義的戲劇主張，並以自己對亞里斯多德的《詩學》的研究心得，來駁斥古典主義者對情節的完整性、悲劇的作用以及人物性格問題的誤解。萊辛對於莎士比亞表現了崇敬之意，並從莎劇之中接受了有益的東西。萊辛的戲劇主張中，已經顯示了現實主義的萌芽，比如，他認為普通市民的命運比起帝王將相的命運來，往往更容易激動

人心。

　　他還特別強調戲劇創作對社會人生的教育作用，主張反映真實和自然，但是認為藝術的真實不同於生活的真實，因此，他不反對具有藝術價值的虛構，卻對流於煩瑣和浮面地反映生活的戲劇，表示不滿。

　　萊辛所建立的漢堡國家劇院在一年後就瓦解了，這使他的戲劇希望成為泡影。西元 1772 年，他完成了悲劇《愛米麗雅‧迦洛蒂》（*Emilia Galotti*），這成為他一生中最為成功的劇作。此後，他與路德派總牧師葛茨進行了一場有關宗教問題的大論戰，並寫出了另一名劇《智者納坦》（*Nathan of the Wise*）。西元 1776 年，萊辛與夏娃‧柯尼希結婚，但不久這場婚姻就遭遇了可怕的命運，夏娃由於難產，與兒子相繼歸西。萊辛難以接受這痛苦的打擊，從此遠離人群，獨自隱居，後因突發腦溢血，在布倫瑞克逝世。在他身後不僅留下了大量劇作和文藝理論著作，而且留下了很多膾炙人口的寓言和故事。

　　《愛米麗雅‧迦洛蒂》是萊辛最富代表性的悲劇，就其戲劇風格而言，浪漫的氣息遠勝過現實的揭示，故可將其視為德國民族戲劇天空中，那隱隱閃現的浪漫主義戲劇的啟明之星。

　　劇中，主角愛米麗雅是老上校奧多雅多的獨生女兒，也是全城最漂亮的美人。儘管她的父親與親王宿有怨恨，但親王卻一直垂涎於愛米麗雅的美貌，為了得到愛米麗雅，他決定要拋棄原來廝混的情婦。當親王聽說愛米麗雅就要與人舉行婚禮的消息後，立刻不顧一切地要把愛米麗雅抓到手裡。

　　他來到愛米麗雅正做祈禱的教堂，跪在她的身邊，向她表白愛情，並要她推遲婚禮。愛米麗雅羞憤難當，慌忙奪路而逃。她將此事告訴母親，母親為了息事寧人，囑咐女兒不必用這樣的事去煩擾未婚夫的心。

　　愛米麗雅在家中迎接未婚夫阿皮阿尼，在行將步入婚禮之際，她感到了愛情的甜蜜。恰在此時，親王派人來到愛米麗雅家中，釋出了任命阿皮阿尼為全權大使，並立即動身赴任的命令。阿皮阿尼回絕了親王的命令，傳令官又命其推遲婚期，這使他察覺了親王的夕毒用心，決定帶上愛米麗雅，立刻趕到鄉下去。但是，途中他們卻中了親王的埋伏，阿皮阿尼被謀殺，愛米麗雅被強搶入宮。

　　被親王拋棄的情婦在惱羞成怒中，向愛米麗雅的父親講述了事情的真相，並送上一把匕首，要他去復仇。老人來到王府，要求獨自面見女兒，得到親王允許。愛米麗雅平靜地對父親說：「凡是罪人所有的，我這條生命都具備了。父親，我只有一個貞操可以斷送，這貞操超越了一切暴力，卻不能抵禦一切的誘惑……為了逃避任何更壞的事情，先人曾跳入洪水而為聖哲。父親，請您把匕首給我吧。」父親起初奉勸女兒不要自殺，但女兒決心已定，她向父親使出了激將法，最後，迫使父親親手殺死了女兒。老人對暴怒的親王說：「在暴風雨摧殘一朵玫瑰花之前，先把它摘下來了。」

　　劇中的愛米麗雅是純潔、美麗的化身，當她的美貌成為惡人施惡的目標，並給無辜之人帶來災難的時候，她沒有逆來順受，接受強加於她的愛情，而情願以自身的毀滅，來承擔自己的道義責任，換取良心的平靜；並使惡人在難以預料的失落中。震懾於人性之不可汙與志向之不可奪，並領教一個純潔靈魂對道德情感的矢志不渝。

歌德與《浮士德》

約翰‧沃爾夫岡‧馮‧歌德（Johann Wolfgang von Goethe，西元 1749～1832 年），是德國著名的詩人和劇作家。他出生於萊茵河畔的法蘭克福，父親是法學博士，並從皇帝手中買得一個皇家顧問的頭銜；母親是法蘭克福市長的女兒，有藝術修養，並擅長講故事。這樣的家庭，對歌德走上藝術之路很有幫助。西元 1765 年，歌德謹遵父命到萊比錫大學學習法律，但個人興端卻在藝術與自然科學方面。

西元 1770 年，歌德到斯特拉斯堡繼續求學，在那裡結識了很多「狂飆」詩人，並積極參加旨在反抗封建、謀求民族發展和個性解放的「狂飆突進」運動。當時的德國，「一種卑鄙的、奴顏婢膝的，可憐的商人氣息滲透了全體人民。一切都爛透了，動搖了，眼看就要坍塌了，簡直沒有一線好轉的希望，因為這個民族連清除已死亡制度的腐爛屍骸的力量都沒有。」歌德只能藉助自己的文學之筆，來抒發自己的情懷。他的劇作《鐵手騎士葛茲‧馮‧伯利欣根》（*Götz von Berlichingen*，西元 1773 年）獲得成功，使其成為狂飆運動的領袖。

大學畢業後，歌德回到故鄉，西元 1775 年，他應邀到魏瑪宮廷做了樞密大臣，試圖施展自己的政治抱負，卻不幸碰壁。西元 1786 年，他祕密離開魏瑪，到義大利遊歷，研究古希臘，歌德故居羅馬藝術。回國之後，他對宮廷政治不再熱衷，而將興趣轉移到了文藝創作上。先後寫

出了《在陶里斯的伊菲革涅亞》（*Iphigenie auf Tauris*，西元 1787 年）、《哀格蒙特》（*Egmont*，西元 1788 年）、《托爾夸托‧塔索》（*Torquato Tasso*，西元 1790 年）等劇作。西元 1796 年，歌德結識了席勒，兩位德國文化史上的傑出人物，開始了長達 10 年的藝術合作，他們相互幫助，彼此激勵，各自完成了其重要作品，並以他們的藝術成就，提升了德國文學和藝術的水平。

劇作《鐵手騎士葛茲‧馮‧伯利欣根》，像歌德的著名小說《少年維特之煩惱》（*The Sorrows Of Young Werther*）一樣，洋溢著狂飆突進式的浪漫的時代精神。劇作取材於 16 世紀德國的歷史，是一部「向一個叛逆者表示哀悼和敬意」的劇作。葛茲力圖消滅封建割據，促成祖國統一，但是，由於主觀上不切實際的幻想和客觀條件的種種限制，使得葛茲的社會理想難以實現，他所領導的革命運動以失敗告終。儘管葛茲這個悲劇英雄邁向了死亡結局，但歌德卻對其寄予了很多同情，並賦予他許多優秀品質。

劇作《哀格蒙特》的主角不是反叛式的英雄，而是一個充當了己所難當的歷史重任的悲劇角色。哀格蒙特伯爵深受人民的愛戴，為了把他的臣民從西班牙侵略者的魔掌中解救出來，恢復其尊嚴與自由，他只能起來鬥爭。但是，他卻遭到了西班牙將軍的逮捕。他的愛人克蕾爾欣呼籲市民們舉行起義，但懾於敵人的武力，那些平時支持哀格蒙特的人卻不敢行動，克蕾爾欣憤然服毒自殺，以誓示世人，而哀格蒙特也難以逃脫被處死的命運。臨死之前，哀格蒙特夢見克蕾爾欣化作了自由女神，在雲中顯現，她預言他們的死將會使人民獲得解放，並為他獻上了勝利的花環。

標誌著歌德創作巔峰的作品是長篇詩劇《浮士德》（*Faust*，西元

1773 ～ 1775 年初稿，西元 1808 ～ 1832 年定稿），這是他歷經 60 餘
載，不斷進行思想和藝術探索的結晶。詩劇共分上、下兩部，計 12,000
餘行。

歌德在義大利這部詩劇取材於 16 世紀關於浮士德博士的傳說，但歌
德運用自己的智慧，極大地豐富了這個傳說的哲學內涵，並昇華了其藝
術品格。

詩劇中，年過半百的博士浮士德厭倦了書齋生活，因此和魔鬼靡菲
斯特訂下契約，要到新的世界去享受人生。靡菲斯特將浮士德領到一個
女巫那裡，給他喝了魔湯，使其恢復了青春。青年浮士德愛上了平民女
孩甘淚卿，為了與女孩幽會，他刺殺了他的哥哥，並讓甘淚卿給母親灌
下昏睡之藥。甘淚卿因用藥過量使母親一命嗚呼，這使她內疚得發狂，
她溺死了自己的嬰兒，虔誠地懺悔所犯下的罪惡，甘心接受命運的懲
罰。浮士德飽受愛情悲劇的打擊，彷彿歷經了一次死亡的磨難。

魔鬼靡菲斯特將浮士德帶到「風光明媚」的地方，在精靈們的歌聲
中，他彷彿又獲得新生。他來到一個皇帝的宮廷，儘管這個王朝搖搖欲
墜，但皇帝卻貪圖逸樂，舉行化裝舞會。浮士德向皇帝建議發行紙幣，
解決了這個國度的財政難題，而皇帝卻提出，要浮士德為他變出古希臘
的美女海倫。在海倫的幻影出現的片刻，浮士德被這個古希臘美的化身
所吸引，以至激動得昏厥過去。

魔鬼將昏迷的浮士德帶回他原來的書齋，在這裡，他從前的一個學
生正製造具有超人的智慧卻沒有血肉之軀的小人。小人帶著浮士德和魔
鬼到神話世界去尋找海倫，在魔鬼的幫助下，海倫從地獄裡復活，與浮
士德開始了新的生活，他們有了愛的結晶，生下了兒子歐福良，這是浪
漫主義精神的化身，他不受任何約束，向天空不斷地求索，終於很快便

夭折了。海倫受不了這樣的打擊，她消逝了，只留下飄飄的衣裙，古典美在浮士德心中幻滅了。

浮士德決心要創立一番事業，他平息了一個國度的內亂，並率眾制服肆虐的海水，將海灘改造成陸地。正當他雄心勃勃向自然宣戰的時候，他的生命已漸漸地衰朽，魔鬼率魂靈們為他掘墓的聲音，在他看來還以為是眾人在築壩挖溝，他說：「是的！我完全獻身於這種意趣，這無疑是智慧的最後的斷案，要每天每日去開拓生活和自由，然後才能作自由與生活的享受。」

然而，在他得到了「智慧的最後斷案」，感受「最高的一剎那」的幸福時候，他卻倒在地上與世長辭了。

浮士德的生命連同他一生的求索、創造已經成為過去，然而魔鬼靡菲斯特卻認為：「過去和全無，完全一樣！永恆的創造是毫無意義！不過把成品驅逐向『無』裡！……我所喜歡的是永恆的太虛。」

由於詩劇《浮士德》涉及的問題非常廣泛，包含的思想也比較複雜，因此，它被看成是歐洲文藝復興以後 300 年間資產階級精神生活發展的歷史。歌德自己認為：「浮士德的性格，在從舊日粗糙的民間傳說所提煉到的高度上，是表達這樣一個人物，他在一般人世間的限制中感到焦躁和不適，認為具有最高的知識、享受最美的財產、哪怕是最低限度地滿足他的渴望，都是難以達到的；是表達這樣一個精神，他向各方面追求，卻越來越不幸地退轉回來。」這或許是我們理解這部詩劇的關鍵。

145

席勒和《陰謀與愛情》

　　約翰・克里斯多福・席勒（Johann Christoph Schiller，西元 1759 ～ 1805 年），是德國 18 世紀時著名的劇作家和詩人，他出生於符騰堡公國一個醫生家庭，13 歲時，被迫進入被稱為是「奴隸養成所」的卡爾軍事學院，接受嚴酷的軍事訓練，並被限制了人身自由。畢業後，席勒一度做過軍醫。狂飆運動開始後，他成為這場運動的先鋒人物，在 20 歲的時候，就寫出了著名的劇作《強盜》（The Robbers）以此反抗封建統治，頌揚叛逆精神，這個戲在社會上引起很大反響，但他個人卻遭到了政治上的迫害，並不得不逃出符騰堡公國。

　　席勒的戲劇創作，深受康德唯心主義哲學的影響，他注重戲劇的審美教育作用，認為透過美育可以實現社會改造。西元 1794 年席勒結識了歌德，此後，共同的藝術趣味，使他們成為親密夥伴，兩人合辦《時代》雜誌，一同領導魏瑪劇院，創造了文人相惜、珠聯璧合的一段佳話。

　　1780 年代以後，席勒的戲劇創作漸入佳境，先後寫出了劇本《陰謀與愛情》（Intrigue and Love，西元 1784 年）、《唐・卡洛斯》（Don Carlos，西元 1787 年）、《華倫斯坦》三部曲（Wallenstein，西元 1799 年）、《奧爾良的女孩》（Die Jungfrau von Orleans，西元 1801 年）、《威廉・泰爾》（William Tell，西元 1804 年）等。

　　《強盜》是奠定了席勒在德國戲劇史上重要地位的劇作，它也是一曲

顯示著狂飆突進式的浪漫主義精神的慷慨悲歌。

劇中的主角卡爾是個充滿理想的自由青年，由於對腐朽卑鄙的社會現實心存不滿，他幻想率領一隊人馬，把德意志建成一個強大的共和國。然而，一個卑鄙的陰謀，卻把他的社會抱負，推向了絕路。

卡爾的弟弟弗朗茲為了得到父親的專寵，並將哥哥的未婚妻愛瑪麗亞據為己有，他向父親大進讒言，惡毒誣陷卡爾，致使父親受到矇騙，與卡爾斷絕了親緣。在萬分痛苦中，卡爾受到別人的蠱惑，率眾嘯聚山頭，落草為寇。此間，卡爾一夥殺人越貨，犯下了樁樁罪惡。

弗朗茲將哥哥逐出家門的陰謀得逞後，又施展了新的陰謀，他指使一人上門報信，謊稱卡爾已死，妄想以此計逼死父親，並趁勢向愛瑪麗亞逼婚。愛瑪麗亞雖然悲痛，但心中卻只有卡爾的愛情，對弗朗茲的軟硬兼施無動於衷。弗朗茲指使別人殺死父親，但此人卻於心不忍，將老人祕藏起來，並將事情的真相告訴了愛瑪麗亞。

卡爾喬裝打扮，進入家門，了解了家庭的變故，並探知了愛瑪麗亞的真心，然而，他卻不曾與其相認。他率領眾強盜來捉拿弗朗茲，弗朗茲自覺罪責難逃，自縊身亡。

老父親痛悔交集，一命歸西。愛瑪麗亞終於見到了日夜思念的卡爾，可是卡爾已不再是從前那個純潔的青年，而是血債纍纍的強盜，此時他已身不由己，只能作為強盜出生入死。愛瑪麗亞決心隨他而去，但卻遭到了其他強盜的反對。她心灰意冷，要以死殉情。卡爾忍痛開槍，打死了心愛的女孩。卡爾認識到，想用恐怖的手段將世界改好，這只不過是心造的幻影而已。最後，他扔下武器，離開眾強盜，大踏步地走出了森林。

西元 1782 年 1 月 13 日，《強盜》在曼海姆劇場首演，引起轟動。據

說，當時，「整個劇場就像一座瘋人院，全體觀眾都睜大眼睛，握緊拳頭，不斷跺腳，發出沙啞的聲音」。然而，這齣戲卻得罪了公爵，為此，席勒被禁閉 2 周，並被禁止寫戲。

席勒不會放下他手中的筆，兩年之後，他的又一部著名戲劇《陰謀與愛情》問世，它被恩格斯稱為是德國「第一部有政治傾向的戲劇」。

劇中，宰相瓦爾特的兒子斐迪南，愛上了窮樂師的女兒路伊斯，並準備與她結婚。然而，這對年輕人的愛情，卻遭到了宰相的強烈反對。封建的門第之見，自然是宰相阻撓他們結合的藉口，而至為重要的原因，卻是宰相妄圖利用兒子去實現政治聯姻。他早已打定主意，讓兒子斐迪南迎娶公爵的情婦，以便使自己的政治地位更加鞏固。斐迪南不願遵從這樣的父命，繼續與路伊斯戀愛，宰相便施展淫威，大肆侮辱路伊斯的父親，並將其關押起來。然後，他向單純、無奈的女孩實施了卑鄙的陰謀：利用路伊斯救父心切的心理，逼她筆錄一份獻給別人的情書，再讓這份情書落入斐迪南的手裡。

斐迪南拿著路伊斯寫給別人的情書，痛感自己受到了欺騙，他懷著無比憤恨的心情，向路伊斯發難 —— 讓她喝下了毒藥。臨終前，路伊斯說出了事情的真相，斐迪南後悔已遲，他痛恨父親的詭計使他失去了路伊斯，憤然之中，他也飲下了毒藥，追隨愛人的魂魄去了。

《陰謀與愛情》透過陰謀對愛情的破壞，以及一對年輕情侶的不幸夭亡，展現了德國社會貴族階層與平民階層的深刻矛盾，猛烈地抨擊了封建統治階級的道德虛偽和對人性的戕害，歌頌了年輕一代勇於追求理想，表現自我的叛逆精神。席勒以自己的藝術才華，將德國的市民悲劇提高到了一個嶄新的高度。

雨果與法國浪漫主義戲劇

　　維克多‧雨果（西元 1802 ～ 1885 年），是 19 世紀浪漫主義戲劇的代表人物，也是法國著名的文學家。他出生於法國的貝藏松，其父親曾是拿破崙（Napoleon）手下的將軍，西元 1814 年波旁王朝復辟之後，其父親宣誓效忠新的統治者。少年時，他隨父母移居巴黎。從西元 1819 年開始，雨果與浪漫主義文學藝術結下了不解之緣，後逐漸成為浪漫主義文學的領袖。西元 1843 年，雨果當選為法蘭西學院院士。西元 1848 年 6 月法國爆發革命之後，雨果投身社會政治，當選為制憲會議成員，成為國民議會民主派領袖。西元 1851 年路易‧波拿巴（Louis Bonaparte）發動政變，實行帝制後，雨果因參加反對黨活動而受到迫害，被迫流亡國外。直至拿破崙三世垮臺後，他才返回巴黎，並逝世於此。

　　雨果繼承和發揚了法國大革命以來資產階級的進步思想，具有民主思想和人道情懷。西元 1827 年，他完成了一部 5 幕韻文劇《克倫威爾》（Cromwell），這個劇本本身不會太新奇，並因為不合舞臺演出要求，人物眾多，情節鬆散，而從未在舞臺上上演。但是，雨果為這個劇本所寫的長篇序言，即《克倫威爾序》，卻成為浪漫主義戲劇理論的重要文獻。

　　在《克倫威爾序》中，雨果對古典主義進行了激烈的反叛，他認為，古典主義是一種陳詞濫調的矯揉造作且充滿虛偽的東西，它只代表貴族階級的利益，而不符合人民群眾和當代生活的要求，古典主義若不

加以摒棄，勢必會妨礙新的藝術的發展。雨果認為，藝術應當反映生活的真理，具有高度的真實性、具體性和確切性。他也強調，藝術的真實不同於生活的真實，藝術家是應當富有想像力的人，想像高於一切。古典主義的三一律，體裁的劃分，貴族化的語言，都應當一律加以廢除。藝術應當表現具體而非抽象的事物，應當重視人的感情而非理性，應當描寫不平常的生活現象

　　雨果反對藝術上的教條主義，主張藝術的自由主義，他明確地提出了浪漫主義的對比觀念，認為粗俗怪誕與崇高聖潔在一部戲劇當中，並非水火難容，它們可以相比較而共生。

　　也許雨果提出的浪漫主義戲劇理論，並非盡善盡美，但它卻是富有現實性和戰鬥性的。

　　雨果的戲劇創作貫徹了他自己的理論主張，他的《艾那尼》（*Hernani*，西元 1830 年）、《逍遙王》（西元 1832 年）、《呂伊·布拉斯》（*Ruy Blas*，西元 1838 年），皆可視作浪漫主義戲劇精神的展現。

　　《艾那尼》是雨果的代表作，它取材於 16 世紀西班牙的故事。劇中，艾那尼的父親被時下的國王卡洛王的父親殺死，他的全家被除去貴族封號，並被剝奪了財產。艾那尼為報仇雪恨，落草為寇，成為綠林強盜。他愛上了貴族少女素兒，素兒對他也一往情深。但是，卡洛王也正覬覦著素兒的美貌，伺機占為己有，而素兒年老的叔父呂古梅公爵卻正準備娶其為妻。

　　一次，正當艾那尼與素兒偷偷相會的時候，躲在暗處的卡洛王突然出現，而此時，又恰逢公爵正在敲門，卡洛王經過一番巧妙辯解，不僅消除了公爵的疑心，而且暗中保護了艾那尼。但是，對於素兒他卻打起了搶她入宮的主意。正當他帶人強搶素兒時，艾那尼和他的同夥趕到，

他本來有機會殺死卡洛王，報家族之仇，但卻認為這樣做不夠紳士氣派，他讓手下人放走了卡洛王。

脫險後的卡洛王立即下令封鎖全城，捉拿強盜。艾那尼躲進了公爵家中的祕室，當卡洛王帶人搜查時，老公爵出於貴族階級的尊嚴，拒絕交出艾那尼，最後，卡洛王便將素兒帶走。鑒於公爵的救命之恩，艾那尼向他交出了自己的號角，並賭誓說，無論什麼時候，什麼地點，只要公爵認為該取他的命了，便可吹響號角，聽到號聲，他絕對不會苟活世間。

艾那尼、公爵和一幫叛黨準備刺殺卡洛王，卻不幸被卡洛王抓獲。此時，已經當上了日爾曼皇帝的卡洛王決心倣法先王，廣施德政，因此，他不僅沒有殺死艾那尼，反而恢復了他的世襲封號和財產，並允許艾那尼與素兒結婚。正當一對年輕人沉浸在無比的幸福之中時，追命的號角聲響了，妒心極重的公爵正逼迫艾那尼蹈入死地。艾那尼儘管不忍離開自己的戀人，但是他是一個一諾千金的人，為了不違背誓言，他決心一死了之。最後，這一對不幸的戀人相擁而逝，而老公爵也自殺而死。

《艾那尼》完全否定了三一律的古典戲劇觀念，在戲劇發生的時間或地點上，都不拘一格，自由變換，大大拓寬了戲劇的表現空間。雨果筆下的人物並非單一概念的化身，他們既展現著他的審美理想，又富有鮮明的個性。在劇中，貴為王者的卡洛王被賦予了平凡人的許多言行，而作為強盜的艾那尼，卻展現著生命尊嚴和道義色彩，素兒不僅形象美好，而且心靈高貴，她忠於愛情，性格堅忍，富有主見，追求理想。此外，在《艾那尼》中，雨果充分利用了編劇技巧中「發現與突轉」的手法，造成情節發展上的跌宕起伏、變換多姿。

雨果開創了浪漫主義戲劇道路之後，其思想意義迅速影響了法國文壇，然而作為一種戲劇潮流，它的發展卻不是激流直下的，浪漫主義戲

劇一峰獨秀的時代很快就過去了。到了西元 1843 年，雨果的《城堡的公爵》上演失敗，人們以此為依據，認為浪漫主義戲劇潮流，在法國已經完成了其歷史使命。

除雨果之外，在法國，大仲馬的私生子小仲馬（西元 1824 ~ 1895 年），也被認為是浪漫主義戲劇的代表性劇作家，他的著名劇作《茶花女》（*The Lady of the Camellias*，西元 1852 年），可以說是法國式的浪漫主義的延續。

《茶花女》寫的是一位年輕紳士與一位名妓的戀愛悲劇。名妓瑪格麗特身陷青樓，但卻心地善良，她厭倦了紙醉金迷、荒唐無恥的賣身生活，因此，在遇到了對她懷有痴情的年輕人阿芒之後，她一心要跳出火坑，跟隨他去過自由、幸福的生活。然而，阿芒的父親卻反對這門婚事，他找到瑪格麗特，要她疏遠自己的兒子。在他的懇求下，瑪格麗特只好違心地離開阿芒，這使阿芒感到憤怒和痛苦。阿芒一怒之下，對瑪格麗特大肆侮辱，發洩心中的不滿。這使本來內心飽受創傷的瑪格麗特，猶如雪上加霜，竟然一病不起。阿芒得知事情的真相之後，懷著痛悔之情來到瑪格麗特面前，可是，此時瑪格麗特已經病入膏肓，奄奄一息。

《茶花女》在上演後，相當成功，小仲馬也因此而一舉成名。據說，他曾興奮地對父親大仲馬（Alexandre Dumas）說，他自己的《茶花女》像父親的好作品一樣，引起了極大的轟動，而大仲馬則幽默地說，孩子，我最好的作品就是你。

《茶花女》也是較早進入中國的外國文學作品之一，20 世紀初，林琴南曾意譯了這個劇的故事情節，取名為《巴黎茶花女軼事》。1907 年，中國的留日學生李舒同等，也在東京演出了《茶花女》第三幕，就此揭開了中國現代戲劇的序幕。

木偶淨琉璃和歌舞伎的產生

　　木偶淨琉璃是日本一種獨特的木偶戲。相傳，在平安時代末期，已經出現了這種藝術的表演者，他們被稱作「傀儡子」。這些人居無定所，行無定止，巡遊四方，以狩獵為生，也兼演歌舞、雜技、戲法和木偶戲。據說，他們表演的木偶戲是經由朝鮮傳過去的中國雜藝。

　　淨琉璃原是一種說唱曲的名稱，它由一種演唱題材，逐漸演變為一種戲劇樣式。其產生的背景，與當時為人們所傳頌的一則愛情故事分不開。

　　在室町幕府末期，有一個叫小野阿通的侍女，奉命將淨琉璃姬和牛若的戀愛經過，編成了 12 段唱詞，演唱出來就是一個完整的故事。故事的內容是：美麗多情、多才多藝的富家女淨琉璃姬，遇到了一個路經此地的年輕人牛若，他們之間產生了真摯的愛情。然而好事多磨，牛若因受人迫害，身染沉痾，還被人扔到了河灘上。淨琉璃姬聞知此事，萬分心痛，她來到河灘上，尋找牛若，她且歌且哭，哀慟不已。她的一腔真情終於感動了天神，在神靈們的幫助下，牛若起死回生。然而，牛若無法沉湎在溫柔鄉裡，他有自己的遠大抱負，為了實現目標，他毅然與淨琉璃姬暫別，向遠方走去。

　　這個美麗的愛情故事，在演唱過程中，是用當時剛從琉球傳入日本的新樂器 —— 三味線伴奏的，後來在長慶年間（17 世紀初葉），有人把

淨琉璃的演唱方式與木偶戲的演出方式結合在一起，就創造出了一種新的藝術形式 —— 木偶淨琉璃。

幾乎與木偶淨琉璃產生的時期差不多，歌舞伎這種日本民族特有的藝術形式也露出了端倪。歌舞伎直接承傳的淵源，是一種名叫「風流」的狂熱舞蹈。

在江戶初期，出雲地方出現了一個叫阿國的巫女，她很善於跳舞，並且創作了一種叫做「念佛踊」的舞蹈。她的丈夫名叫名古屋山三郎，很善於唱俗歌，兩人琴瑟相諧，成立了劇班，到京都一帶去演出。西元 1604 年，豐國神社舉辦祭祀歌舞盛會，與會者達 500 多人，阿國應邀前去演出她的歌舞伎，在她的狂熱舞蹈的感召下，所有人都拍手擊掌，隨節拍一起扭動身體，創造了一種狂歡節般的氣氛，阿國出盡了風頭，也從此確立了歌舞伎在日本的社會地位。

阿國演出的歌舞伎，有一個特點是女扮男裝，她往往穿上黑色的僧衣，頭上包著黑布，用紅絲帶在身上掛一個銅鉦，起舞時擊鉦，發出有節奏的響聲。阿國歌舞伎的演員中男女混雜，也有兒童參演，在歌舞之間，還要做出種種滑稽可笑的表演，演唱當時流行的時調。這就有效地打破了能和狂言中涇渭分明的悲劇與喜劇，崇高與滑稽的界限。由於這種演出生動靈活，故廣受人們的歡迎，其他的藝人都來仿效，結果，能和狂言等各種演藝成分滲透進來，甚至木偶淨琉璃中的三味線也被用於歌舞伎的伴奏了。

初期的歌舞伎，比較重視聲色之娛，流行著男扮女、女扮男的表演習俗，人們對演員姿色的熱衷，大大超過了對其藝術水平的欣賞。後來還出現了主要以青年女子為表演者的「女歌舞伎」，這些女歌舞伎在演出中賣弄風情，常令觀眾騷動，並發生打鬥事件。後來，女歌舞伎在妓

女中十分流行，脂粉氣，色情味日濃，故西元 1629 年，被統治者命令取締。

女歌舞伎風頭稍遜之後，大約在西元 1624 年前後，在京都由青少年男子組成的「若眾歌舞伎」又逐浪而來。為了投合世俗趣味，他們男扮女裝，專演妓女與嫖客的情事，他們的煽情、濫情表演一時間頗為轟動，仿效者甚眾。官方看到了這種有傷風化的局面，便於西元 1652 年下令禁止「若眾」登臺獻藝。

劇團班主不忍就此放棄收益頗豐的演藝活動，便向官方請求，希望能夠繼續登臺。在他們的再三懇求下，官方同意他們繼續演出，但必須不再做傷風敗俗之事，並規定凡歌舞伎從業者，必得剔去頂前之髮，將剩下的頭髮向上挽成一髻，這被叫做「野郎髻」，梳此種髮式的演員演出的歌舞伎，被叫做「野郎歌舞伎」。從此，歌舞伎演員不再以賣弄姿色為能事，而開始專心致志地研究藝術了。此後，剔去頂前之髮的規定被因襲下來，成為歌舞伎優伶的一種特有髮式，也成為歌舞伎區別於其他舞臺表演的重要標誌。

專注於藝術之後，歌舞伎的表演水平有所提高。日本人喝茶有「茶道」，做武士有「武士道」，道者，顧名思義，即為法則、規範也，無規矩無以成方圓。因此，從事歌舞伎表演的人們，也慢慢建立起了他們的「藝道」，藝道之興，規範了歌舞伎這種表演活動，一套漸趨程式化的舞蹈動作得以確立，並且成為藝人們用心研磨的技藝。而率性而發，任意為之，刺激觀感、譁眾取寵式的歌舞伎表演，則漸漸淡出了日本舞臺。

木偶淨琉璃與歌舞伎的發展

　　經過近松門左衛門和竹本義夫等人的努力，18 世紀上半期，以京都、大阪為發祥地的木偶淨琉璃的演出十分興盛，在大坂，從「竹本座」分離出來的「豐竹座」開始確立了自己的藝術地位。

　　兩者形成分庭抗禮之勢，由於他們之間的競爭日趨激烈，故許多名作便由此產生。

　　而在這一時期，原本由一人操作，所表現的戲劇動作十分有限的木偶，經改革後變為由三人操作，使木偶人形嘴巴，眼睛能開合，手腳關節能轉動自如，原來形體弱小的木偶，也逐漸大了起來，直至增到三四尺高，狀若真人。在唱腔方面，竹本義夫經過改進，使之更加膾炙人口，而他與近松門左衛門的合作，又使得淨琉璃向劇本文學化和舞臺藝術化的方向大大地邁進了一步，使得這種藝術在表現複雜情節、刻劃細膩的人物性格方面更加遊刃有餘。

　　淨琉璃的興盛和近松門左衛門的成功，使得許多有才華的人從事淨琉璃劇本的創作，如並木宗輔（西元 1695 ～ 1751 年）、竹田出雲 （西元 1691 ～ 1756 年）、近松半二（西元 1752 ～ 1783 年）、平賀源內（西元 1728 ～ 1779 年）等等。而一種藝術形式之是否興盛，往往取決於它能否將社會上最有才華的人歸於自己的麾下。

　　在木偶淨琉璃興盛之際，它的巨大影響全然蓋過了當時不甚景氣

的歌舞伎。然而，到了 18 世紀下半期，這種情形發生了逆轉。由於歌舞伎的藝人們不斷吸收木偶淨琉璃的藝術成就，在唱腔、表演、風格上不斷揣摩淨琉璃的神髓，大量移植其成功的劇本，模仿人形淨琉璃的表演，在借鑑、吸納、融合、創新的過程中，逐漸找回了自信。同時在廣泛融合既往的能樂之藝術品格基礎上，歌舞伎在新的情況下獲得了新的發展。

　　歌舞伎藝術走向成熟之後，許多原來寫淨琉璃劇本的人，漸漸轉向寫歌舞伎劇本，並木正三（西元 1730 ～ 1773 年）就是一例。這個自幼聰穎過人、多才多藝的人，曾經是並木宗輔的得意門生，據說他所寫的劇本以歌舞伎指令碼為多，多以皇家暴亂和俠客風流為題材，總數近百個。其中以《傾城天羽衣》最為著名。此外，他還是一個舞臺改革家、舞臺美術家，是世界上第一個發明轉檯的人。他的弟子並木五瓶（西元 1747 ～ 1808 年）則是著名的歌舞伎劇作家。後來，京都、大阪一帶的歌舞伎藝人和劇作者，大量轉移到武家政權的首府 —— 江戶，故江戶成為歌舞伎藝術的中心。西元 1794 年，並木五瓶也從大阪來到江戶，他和櫻田治助（西元 1734 ～ 1806 年）合作，創作了《御攝勸進帳》等優秀歌舞伎作品，奠定了江戶歌舞伎的基礎。

　　也許，歌舞伎的特色，就是它有一個消化力極好的胃口，它不僅限於對人形淨琉璃的模仿，而且能巧妙吸收和融合各種已經成熟的藝能優勢，將它們同化為自己獨特的品格。比如，竹田出雲、三好松洛、並木千柳等人集體創作的劇本《假名手本忠臣藏》，本來是木偶淨琉璃的代表作，變成歌舞伎的演出本之後，則成為日本歌舞伎最優秀的劇目之一，在 18 世紀中葉的歌舞臺上引起民眾轟動，並被保留至今成為日本古典戲劇的典範之作。

▌近代戲劇▐

　　《假名手本忠臣藏》，假名，日本的假名有 47 個發音字母，這裡暗指劇中 47 位義士；手本，意為「榜樣」；藏，意為「倉庫」；該劇的全稱即為「47 位堪稱榜樣的忠臣義士的集合」，也簡稱為《忠臣藏》。這齣劇在演出中，尚保留著吸收自淨琉璃的一些特點，如用木偶報幕，用三味線伴奏，用淨琉璃曲伴唱等。

　　《忠臣藏》取材於日本元祿十四年（西元 1701 年）發生的忠臣義士為主報仇的真實歷史故事。當時一個名叫吉良的惡人逼死了小諸侯淺野，後來他府上的浪人們殺死了吉良，替主君報了仇。這是一個以生命殉「義理」的悲劇。在劇本中，主角的名字和事件發生的年代都有所改變，情節如下：

　　足利尊化將軍和他的兄弟戰勝了宿敵新田義貞，成為幕府的新統治者，為了炫耀戰功，他們從要繳獲的大量戰利品中認出新田的帽子，小諸侯鹽冶判官願意幫忙，他說自己的妻子曾經當過新田的女官，她能認出新田的帽子。但當鹽冶判官的妻子來到幕府之後，卻被幕府執政官高師直看中，這個好色的惡棍乘機調戲，遭到拒絕後，竟惱羞成怒，捏造罪名，判鹽冶判官剖腹自殺，鹽冶判官不敢不從，但他心有不甘，遂將自殺用的短刀交給了自己家的總管由良之助，示意他為自己報仇。

　　鹽冶判官死後，其封地被沒收，他府上的武士則成了無主的浪人，他們也無需對主君承擔義務了。由良之助不動聲色地準備著復仇行動，他借分配主君財產的方式，確認浪人們對主君的良心，從中選出了 47 個可靠的人，這些人在「義理」方面堅定不移。他把他們召集在一起，制定復仇計畫，並以血盟誓。

　　為了迷惑高師直，由良之助放浪形骸，混跡花街柳巷，與流氓為伍，以打鬥取樂，做盡了有失體面、不顧名節的可恥之事，為此，妻子

與他離婚。其實，這恰是由良之助的良苦用心，他必得逼走妻子，才能使她在復仇行動中不受牽累。他所選中的 47 個義士，他們的言行與其相比別無二致，偽裝的胡鬧舉動，也同樣使他們矇蔽了世人，他們也紛紛與妻子離婚。

東京的人們料定他們會替主君報仇，可是他們自己卻堅決否認。一天，由良之助正與女人們鬼混，恰巧遇到一位了解他的朋友，朋友不相信他是這樣沒出息的人，就讓他拔出劍來，看看他究竟是不是一面縱酒狂歡，一面磨刀霍霍。然而，當由良之助的劍被拔出來的時候，卻見鏽跡斑斑，朋友始信他真的成了廢物，氣得狠踢他一腳，並往他身上吐唾沫。為了不使復仇之事敗露，有兩位浪人竟分別殺死了知情人 —— 自己的妹妹和丈人；為了籌措復仇經費，有的浪人竟將妻子賣入妓院；還有一位浪人，為了打探高師直的內情，竟將妹妹送去做他的侍妾。

後來，他們復仇的時機成熟了，高師直的頭顱被割了下來，他們將其洗淨，與鹽冶判官留下的短刀一起送往墓地。這時，原來誤解過他們的人們，被他們有勇有謀的復仇行動感動了，人們把他們看成了英雄，並向他們致敬。然而他們因為違反了國法，皆被幕府判處剖腹自殺。在對主君盡了「義理」之責後，這 47 個人無怨無悔，一起舉刀自裁。

《忠臣藏》情節曲折，戲劇衝突激烈，人物形象塑造細膩生動，是一篇難得的佳作。整個劇情瀰漫著一種為復仇不惜一切，既堅忍又凶狠的氣息，籠罩著輕生死、重義氣的武士道精神，這也就是日本人所極為推崇的「義理」。「義理」意味著家臣對主君至死不渝的忠誠，意味著對血緣以及姻親家族所負的不可推卸的責任，意味著對他同一階級的朋友或同僚的信譽；意味著對至高無上的「名譽」的看重，意味著對所受侮辱、誹謗不顧一切的報復和洗刷。

▌ 近代戲劇 ▌

　　在日本，「義理」是各個階級共有的德行。當然，與日本其他的義務和規約一樣，「義理」的分量作為一種精神價值也隨著地位的提高而逐漸加重，越是有身分的人越得注意「義理」的修養。因而在長期的歷史發展中，「義理」也成為處於社會上層的「武士道」精神構成的重要內容。「義理」可以令日本人在非人的狀態下忍辱苟活，也可以讓他們在時機成熟時像野獸一樣瘋狂出擊。由此可見，《忠臣藏》的戲劇精神，與日本人的民族性是一脈相承的。

　　《御攝勸進帳》也是一個富有代表性的歌舞伎名作，它取材於能樂的《安宅》，據說能樂只在宮廷上演，為了將其變成歌舞伎，著名歌舞伎藝人七代市川團十郎與劇作家並木五瓶，曾偷偷潛入宮中學藝，回來後表示要編出比《安宅》更好的戲。

　　這齣戲在西元 1840 年才得以上演，它寫取得了政權之後的源賴朝。為了實行獨裁，要除掉為他立下汗馬功勞的兄弟源義經，源義經被迫化裝成化緣的僧侶，帶上家臣弁慶出逃。當他們逃到安宅時，受到了源賴朝的守將的盤查。二人的身分受到懷疑，但是弁慶卻不慌不忙，沉著冷靜地應付事態的發展。他將通關的證件假作化緣簿，以證實自己是化緣的僧侶，又用鞭打主人源義經的方式，證明自己才是主人而源義經不過是僕從。安宅的守將雖已略知他們的底細，但卻被弁慶的良苦用心和對主人的一片忠誠所感動，最後竟然將他們放行。這齣戲所頌揚的仍然是家臣對主人的忠誠，以及在忠誠的舉動中所顯現的大智大勇。

　　西元 1868 年，日本發生了一次具有歷史意義的重大社會變革 —— 明治維新，提出了「百事一新」的口號，採取開放的文化政策，致力於引進西方的先進科學技術，以改造日漸沒落的日本封建主義陋習，這可以看作是日本式啟蒙運動的開始。

在這樣的時代背景下，日本的戲劇改良運動業已開始，西元 1872 年，明治政府頒布了「演劇通告」，下令戲劇應擔負起教化之責，禁演有傷風化、猥褻凶殘的劇目，戲劇應以皇道思想為本，以忠孝、勇武、貞節為主題。

鑑於此，政界、戲劇界、學術界的人們紛紛予以響應，福地櫻痴（西元 1841～1906 年）、末松謙澄（西元 1855～1920 年）等人則成立「演劇改良會」，提出了戲劇改良的設想；歌舞伎的著名藝人二代目河竹新七（河竹默阿彌，西元 1816～1893 年）、九代目市川團十郎（西元 1838～1903 年）、五代目尾上菊五郎（西元 1844～1903 年）、十二代目守田勘治（西元 1846～1897 年）等人，則在改進演出方面做出了積極的嘗試。

這一時期，特別值得稱道的是河竹默阿彌，他是當時影響最大的劇作家，是歌舞伎的集大成者，他曾經寫出過包括《三人吉三巴白浪》、《加賀騷動》、《土蜘蛛》等 360 餘部歌舞伎劇本，戲劇主題充滿了勸世的味道和懲惡揚善的宗教思想。

西元 1887 年 4 月 26 日至 29 日，發生了對日本歌舞伎藝人來講是無上榮光的事情，即在「演劇改良會」的促動下，日本天皇觀看了《勸進帳》、《忠臣藏》、《土蜘蛛》等歌舞伎演出，這次被稱為「天覽」的演出，令歌舞伎藝人歡欣鼓舞，這代表著幾代人創造的歌舞伎，不再是下里巴人的俗藝，而是一種為天皇所賞識的藝術了，歌舞伎藝人也就此改變了「河源乞丐」的形象，社會地位開始節節攀升。

1906 年，早稻田大學的教員、莎士比亞研究家坪內逍遙（西元 1859～1935 年）和他的學生組成了「文藝協會」，並設立演藝學校，致力於研究和演出西方戲劇（drama）。1911 年，他們組織學生演出莎士比

亞的《哈姆雷特》，這象徵著「新劇」的確立。1909 年自歐洲回國的劇
作家小山內燻（西元 1881 ～ 1928 年），則嘗試與歌舞伎藝人合作，組建
自由劇場，革新日本戲劇。在這兩位戲劇革新家的努力下，日本演出了
大量西方名劇。20 世紀初，日本產生了自己的「新劇」劇作家，如武者
小路實篤（西元 1885 ～ 1976 年）、菊池寬 （西元 1888 ～ 1948 年）等。
日本的「新劇」，對中國現代戲劇的確立產生過重要影響。

◆ 歌舞伎的表現形式與藝術特徵

　　歌舞伎至今已經擁有了四百多年的存在歷史，在其漫長的發展中，
形成了自己的風格。

　　歌舞伎像日本的藝能一樣，實行一子相傳的世襲制度，一些著名的
歌舞伎表演團體，如市川團十郎，「市村座」等，已經沿襲了十代，甚至
十幾代。

　　和能樂不同的是，歌舞伎不是獨幕劇，而是多幕劇，它在演出中，
在結構上也基本保持了「序、破、急」三個部分，在江戶後期，藝人們
把人的四種情感喜、怒、哀、樂，當作結構戲劇的一種模式，把劇情依
次分成四個部分。即第一幕多是遊覽觀賞性場面，表現喜悅的情感；第
二幕多是勇武鬥狠，義士盡忠，剖腹自盡的場面，表現憤怒的情感；第
三幕多表現家庭的不幸情景，表現悲哀的情感；第四幕中壞人受到懲罰，
人心大快，表現快樂的情感。

　　17 世紀初，歌舞伎產生之後，在江戶出現了供其演出之用的專門娛
樂場所，基本上沿用著能樂劇場的一套模式。後來，圍觀眾增多，劇本
內容日趨豐富，故供演員上場的走廊前的三棵小松被去掉，並在 17 世紀
中葉增設了前幕和附臺。

　　後來，位於櫃檯的兩個柱廊被取消，供演員上場用的橋廊，則逐漸被兩條延伸至觀眾席的花道所代替，並成為演員特殊的表演區。這裡離觀眾很近，便於交流，常能取得很好的演出效果。除了當作走道之外，也可當作山巒、河流等戲劇空間；在歌舞伎舞臺上，與觀眾席相對的是轉檯，轉檯靠近觀眾席一側的是小臺口，另一側是大臺口，兩個臺口是演員出入場和運送道具的地方；大臺口的後面，是二層舞臺。在現代的歌舞伎劇場，許多先進的布景、燈光設施被應用於舞臺，豐富了歌舞伎的藝術表現力。

　　歌舞伎的角色劃分，類似於中國平劇的行業，如「女方」相當於「旦」，「敵役」相當於「淨」，「道外方」相當於「丑」，「端役」相當於「末」，「子役」相當於「娃娃生」等。歌舞伎的表演也像中國的戲曲一樣，追求一種寫意性神似，舞臺動作是高度程式化的，唱、念、做、舞各套動作，既來源於生活，又不等同於生活，而是經過藝術加工之後，追求一種富有韻味的東方美。如表演跑步，只是在原地表演跑的姿勢，而不必用兩腳帶動身體跑出一段距離。如表演哭，是不可以涕泗漣漣的，而只需將手臂抬至臉部，並與眼睛保持一段距離即可。

　　歌舞伎的音樂多用在幕與幕之間，或演員上下場的時候。歌舞伎的演出服裝很講究，並且種類繁多，大致包括作為將軍服的「小忌衣」，作為官服的「狩衣」，作為禮服、大明和武士服的「肩衣」、「大紋」、「長褲」，作為貴族女服的「長絹」，作為平民服的「水衣」、「壺折」等，除了服裝外，各色人等還各有與其身分相符的其他配飾。歌舞伎演員還使用各式各樣的假髮，據說供男演員使用的假髮有 60 幾種，供女演員使用的有 40 多種。

　　歌舞伎的表演不使用面具，而採用被叫做「隈取」的臉部化妝法，

這多少帶有封建時代的傳統色彩。因為按照日本的傳統習俗，在長者、尊者面前露出不加修飾的臉，是不尊重人、不顧禮儀的表現。因此封建時代的大明、武士、宮廷要人，朝見天皇或拜見尊者時，一定要在臉部敷上厚厚的粉底。歌舞伎演員對此加以仿效，凡是在舞臺上露出的身體部分，皆要化妝，臉上則塗抹了厚厚的白粉，以此為基礎，再用黑、紅、藍等顏色對不同人物加以臉譜化的勾勒，以突出人物的性格。歌舞伎演出一直注意保持這種化妝方式，除了藝術表現的目的之外，也是為了表示對觀眾的尊重。

現當代戲劇

左拉和他的自然主義戲劇

在現實主義盛行之前,曾有所謂自然主義的戲劇。可以說,自然主義戲劇是現實主義戲劇的前奏。它的代表人物是法國的左拉(Emile Zola,西元 1840 ～ 1902 年)。他是小說家,但他的劇作因所倡導的自然主義而具有重要的地位。

西元 1873 年,左拉將自己的小說《特瑞薩的噩夢》(*Therese Raquin*)改編為劇作,並寫了序言。在這篇序言中,他對浪漫主義和通俗的情節劇極盡攻擊之能事:反對浪漫主義戲劇那種僵硬的戲劇模式,反對只是代表善惡型別的浪漫人物,反對虛飾和壯觀的戲劇場面,反對陳腐老套的情節設計,同時,也提出了自然主義的戲劇主張。

他說:「我期望劇作家在舞臺上能塑造出取自現實生活,經得起推敲,有血有肉,不說假話的人物。我期望不再看到憑空杜撰的人物,不再看到僅僅作為善惡象徵,而對認識世道人心毫無價值可言的人物。我期望看到描寫環境決定人物的作品,而人物的所作所為又能符合事理,符合各自的稟性。我期望劇作家不要再借助什麼法術魔棒之類,剎那之間改變事件和人物的面貌。我期望他們不要再講那種令人難以置信的故事,不要添油加醋糟蹋正確觀察所得,把劇作裡原有的好東西也破壞殆盡。」

《小酒店》(*L'Assommoir*)演出海報在法國,自然主義戲劇的代表人物除左拉外,還有導演安德烈・安都昂、劇作家亨利・貝克(Henry

Becque）。在德國有劇作家蘇德曼（Hermann Sudermann）、導演奧托·布拉姆（Otto Brahm）。

　　左拉的戲劇美學和批評論著有:《我們的劇作家》、《戲劇中的自然主義》等，其劇作有:《瑪德萊納》、《特瑞薩的噩夢》、《拉布林登的繼承人》、《玫瑰花蕾》和《拉娜》等。

　　《特瑞薩的噩夢》雖是根據同名小說改編，而無異於重新創作。這部劇作，左拉竭力按照他的戲劇主張寫作。一是不注重戲劇情節，傾心於平淡的日常生活描寫。此劇的場景，即在拉甘家潮溼而有霉氣的臥室進行。生活化的題材要求配以生活化的表演；二是以生理學和病理學的觀點來解釋人物。如解釋婁昂和特瑞薩謀殺特瑞薩丈夫的行為;左拉說:「我這兩個主角的愛情是為了滿足一種需要；他們所犯的謀殺罪是他們通姦的結果。」並且強調他們「徹頭徹尾受各自的神經和血脈支配，他們不具有自由意志，生活中的每個行動，都是他們肉體要求的不可避免的結果。」自然主義的缺陷，正如著名的文藝理論家盧卡契（Georg Lukacs）所說:「就其特殊性而言只能被規定為：它傾向於排除並盡可能取消本質與現象的對立甚至區別。」也就是說，它比較傾向於描寫現象而不注重對生活現象中所蘊含的本質的揭示。

現代戲劇之父 —— 易卜生

易卜生（Henrik Ibsen，西元 1828 ～ 1906 年）誕生在挪威的斯基恩城一個破產的商人之家。他從小就過著貧苦的生活，年輕時不得不自己謀生。他經歷了家庭由富裕墜入破敗的過程，由此而看到世人的真面目，感受著嚴酷的世態炎涼。因此，他特別憎惡無恥虛偽的小市民社會。

易卜生深受西元 1848 年歐洲革命的影響，熱情投入挪威的民族解放和民主運動。他目睹了資產階級政治家的軟弱、投機和自私，於失望和痛苦中轉向致力於民族文化和啟蒙運動。西元 1851 年到 1862 年，他先後在卑爾根和奧斯陸擔任挪威民族劇院的主任、導演和編劇。西元 1863 年，普法聯軍入侵丹麥，易卜生對挪威當局不支持丹麥深表憤慨，於是離國出走，在義大利和德國居住。正是在歐洲激盪的革命浪潮中，易卜生成為一位偉大的劇作家，成為現實主義戲劇的開山鼻祖。

現將易卜生的創作歷程劃為三個時期加以敘述：

◆ 一、早期劇作（西元 1848 ～ 1868 年）

此時期，易卜生的劇作主要有：《凱蒂琳》（*Catiline*，西元 1849 年）、《勇士之墓》（*The Burial Mound*，西元 1850 年）、《厄斯特羅的英格夫人》（*Lady Inger of Ostrat*，西元 1855 年）、《蘇爾豪格的宴會》（*The*

Feast at Solhaug，西元 1856 年）、《奧拉夫‧利列克朗》（Olaf Liljekrans，西元 1856 年）、《赫爾格蘭的勇士》（西元 1857 年）、《戀愛喜劇》（Love's Comedy，西元 1862 年）、《覬覦王位的人》（The Pretenders，西元 1863 年）、《布朗德》（Brand，西元 1865 年）、《培爾‧金特》（Peer Gynt，西元 1867 年）等，這些劇作，其題材多取自挪威古代的神話傳說、英雄傳奇、童話故事和民歌民謠等。

易卜生之所以鍾情於歷史性的題材，是因為他藉此來表現他的精神探索，表現他那頑強的理想，以及對資產階級的思想道德的批判。在其早期劇作中，即表現了他對「人的精神革命」的追求，如他的第一部歷史劇《凱蒂琳》，主角凱蒂琳，一個英勇堅強的羅馬貴族，面對殘暴的貴族統治，發動了反對貴族的起義，因而悲壯死去。在劇中，易卜生提出一個令人深思的課題 —— 人應當具有崇高的理想，人應當為了這個目標而貢獻出所有的力量，這樣一個具有詩意的主題貫穿在易卜生以後的劇作之中。

在《戀愛喜劇》中，他透過一個民間的戀愛故事，更動人地表現了他的精神渴求和理想情愫。一個年輕的詩人法爾克與一個聰明而堅強的女孩汪希爾德熱戀，他們已經訂婚，但是他們從一對已婚夫妻的生活中了解到：原來一旦結婚，便是愛情的結束。婚後家庭生活瑣事的糾纏，使美滿的愛情不復存在。為此，他們決定不再結婚，使愛情得以純真持久。易卜生在幻想著一個超然高渺的愛情境界。同時，他也批判了一些青年男女因結婚而變得庸庸碌碌，一派小市民的習氣。

《布朗德》被認為是易卜生早期劇作中最有代表性的作品。主角布朗德牧師維護真理，維護崇高的道德思想，反對小市民的卑瑣精神世界，反對官方的腐朽道德，也反對教會的虛偽欺騙。為此，他的兒子夭折，他的妻子也因思念兒子，以及因為丈夫布朗德只是為了他的理想而置家

庭於不顧而陷於憂慮和苦悶，最終離開了人世。

但是，布朗德卻不顧這一切，認為不能有絲毫痛苦的表現，否則，便是懦弱和罪孽。他對自己，對生活的態度，是十分嚴酷的。布朗德要建一座新教堂來代替舊教堂，並藉此作為他恢復和發揚古老理想的象徵。他沒有料到，新教堂的建成卻被官方利用。布朗德遂將新教堂的鑰匙扔到河裡，又號召人們走出峽谷，走向山頂。

布朗德為了追求真理奮不顧身，但卻不能顧及人民的利益。最後，只剩下他孤身一人。他覺醒了，但是，他卻在一次雪崩中死去。這是一齣意蘊深厚、內涵豐富的哲理劇。它透過布朗德的形象，啟示人們說：歷史性的真理是不能永恆的，它將隨著歷史而消退其意義。此劇，雖然是現實主義的，但卻也運用了浪漫主義的成分和象徵主義的手法。

◆ 二、中期劇作（西元 1868～1883 年）

除《青年同盟》（*The League of Youth*，西元 1869 年）和《皇帝與加利利人》（*Emperor and Galilean*）外，易卜生自西元 1877 年即從《社會支柱》（*Pillars of Society*）起，開始了他一系列的社會問題劇的創作，著名的有《玩偶之家》（*A Doll's House*，西元 1879 年），《群鬼》（*Ghosts*，西元 1881 年）、《人民公敵》（*An Enemy of the People*，西元 1882 年）等，這些劇本，開啟了歐洲現實主義戲劇的先河。

《玩偶之家》是易卜生最有影響的劇作。主角娜拉最後離家出走的開門聲，被認為震響了整個歐洲。娜拉與她的丈夫，銀行經理海爾茂結婚八年了，並且有了三個孩子。在海爾茂眼裡，娜拉是一隻可愛的「小鳥兒」和「小松鼠」。表面看來，這是一個十分幸福美滿的家庭。在劇本的故事還沒有發生之前，一件事發生了：海爾茂病了，娜拉為了醫治丈夫的病，

瞞著丈夫並假冒父親的名義簽字借債，救活了海爾茂，這本是娜拉出於天真和對丈夫的愛而做的事情，卻不料因此而引發了一場令人震驚的衝突。

劇本開始，海爾茂剛剛當上銀行經理，正是他春風得意之時。他要辭退一個職員柯洛克斯泰，並準備把這樣一個職位提供給娜拉的好友。而海爾茂要辭退的職員，正是借債給娜拉的柯洛克斯泰。於是，柯洛克斯泰就威脅娜拉，如果娜拉不能保住他的職位，他就把娜拉的假簽字揭露出來。娜拉本以為平時那麼愛她的丈夫會全力支持她；想不到海爾茂接到柯洛克斯泰的揭發信後，卻陡然翻臉，大罵娜拉是「下賤的女人」，是「偽君子、撒謊的人；比這還壞 —— 是個犯罪的人。真是可惡極了」，他認為娜拉斷送了他的幸福和前途。

後來，事情又發生了戲劇性的變化，柯洛克斯泰受到娜拉朋友的感化，改變了主意，退回假字據，收回他的要求。在這突轉中，海爾茂也突然轉換了他對娜拉的態度，「寬宏大量」地饒恕了娜拉，並聲稱他永遠保護他的「小松鼠」。正是在這樣的激變中，娜拉覺醒了，她發現她不過是丈夫手中的玩偶。於是，她毅然決然地出走了。

在這齣戲裡，易卜生十分尖銳地提出了婦女在資產階級社會和家庭中地位的重大社會課題，揭露了資產階級道德的虛偽面紗，也透露出對資產階級社會法律，宗教和倫理道德的深刻的懷疑。正如蕭伯納（Bernard Shaw）所說：娜拉的出走，在她背後發出的碰門聲比滑鐵盧或色當的炮聲還更有力量，更宣示著婦女個性解放和渴求自由的強烈呼聲。此劇，在歐洲廣泛上演，於 20 世紀初傳入中國，同樣引起巨大的反響。

易卜生的社會問題劇，以其對社會問題的關注和對社會現實生活矛盾的深刻展示，特別是對人物形象的塑造而與自然主義區別。易卜生創

造了戲劇的嶄新的創作方法；即以真實的描寫生活為美學原則，他醉心於日常的生活描寫，但卻注重對生活現象的典型細節和典型人物的選擇和提煉。在戲劇形式上，要求結構的高度集中，語言的生活化，在舞臺上創造出真實的生活幻覺。

易卜生被認為「首創讓戲劇成為爭論的場所」，而蕭伯納認為這是易卜生為戲劇提供的「新技巧」。他說：「採取討論的方式，把討論逐步發展，直到它覆蓋和滲透了動作，最後把動作吸引進去，把戲劇和討論實際上合而為一。」而易卜生對人物心理的刻劃，顯然也更為細膩而深化了。正 因此，使他所創立的現實主義戲劇成為一個時期內世界範圍的現代戲劇的主潮。

◆ 三、後期劇作（西元 1884～1899 年）

在後期，易卜生的創作由社會問題劇轉向對現代人的心理，尤其是病態心理的分析，對理想與現實背離所產生的悲劇思考。而在創作方法上，更具有現代主義的先期特徵，特別是象徵這種藝術手法，在他的戲劇藝術中所占的地位和作用日益突出，有人把他的後期劇作稱為「象徵主義時期」。劇作有：《野鴨》（*The Wild Duck*）、《羅斯莫莊》（*Rosmersholm*，西元 1886 年）、《海上夫人》（*The Lady From the Sea*，西元 1888 年），《海達・高布樂》（*Hedda Gabler*，西元 1890 年）、《建築大師》（*The Master Builder*，西元 1892 年）、《小艾友夫》（*Little Eyolf*，西元 1894 年）、《約翰・蓋柏瑞・卜克曼》（*John Gabriel Borkman*，西元 1896 年），和《當我們死而復醒時》（*When We Dead Awaken*，西元 1899 年）等。

《建築大師》寫一位建築大師索爾尼斯，聰明有才，他不惜一切代價，追逐名利，追求成功。他親自建造了一座有著高塔的教堂，並登上

了他人不可企及的高度，把美麗的花環綁在塔尖風標上。一個小女孩希爾達對其英雄行為崇拜不已。索爾尼斯對她說，十年之後他將再次登上塔尖，並建築一座城堡作為禮物送給她。

但是，當他獲得這一切時，心靈和性格卻變異了，他走向了自己的反面，成為一個擠壓折磨有才華的年輕人的魔鬼。多少年過去後，他忘記了對小女孩的許諾，並得了暈眩症，畏懼登高。但是，希爾達長大了，她找上門來，要求得到王國城堡，要求索爾尼斯重登塔尖。索爾尼斯下決心克服軟弱和恐懼，終於登上塔尖，但最終還是摔死了。

這個故事，帶有深刻寓意，索爾尼斯的一生具有象徵性，他在名利追求上的成功，都成為人生的一種贅物；成為精神異化的淵藪。他的死，既是對這種異化的批判，同時，也是對造成他心靈異化並走向精神死亡的力量的戰勝。「他究竟爬到了頂上」，易卜生晚年對現代社會給人類精神所帶來的災變有著深刻的思索，對人生的價值和意義有著更具有詩意哲理的探求。他驚異於這種變化，而在藝術上也從現實主義走向了現代主義，可以說，他也是現代主義戲劇的始祖，《建築大師》是易卜生現代主義戲劇的代表作。

霍普特曼等人的劇作

　　在沒有介紹霍普特曼（Hauptmann）之前，我們有必要先介紹托爾斯泰（Tolstoy）的劇作。列夫‧托爾斯泰（Leo Tolstoy，西元 1828 ～ 1910 年），本是一位偉大的小說家，著有《復活》（*Resurrection*）、《安娜‧卡列尼娜》（*Anna Karenina*）和《戰爭與和平》（*War and Peace*）等。但是，他的戲劇創作對現實主義戲劇的發展具有特殊的地位和作用，他的劇作對蕭伯納、霍普特曼和羅曼‧羅蘭（Romain Rolland）等人都產生了影響。

　　托爾斯泰對戲劇創作具有濃厚的興趣。他的戲劇觀念十分特殊，他對舉世公認的戲劇家從莎士比亞、歌德、拉辛到易卜生、史特林堡（August Strindberg）、梅特林克（Maurice Maeterlinck）、霍普特曼、契訶夫（Anton Chekhov）等，都給予否定的評價。但是，他的劇作卻與易卜生等所開創的現實主義戲劇潮流比較一致。

　　托爾斯泰的主要劇作有：《黑暗的勢力》（*The Power of Darkness*，西元 1886 年）、《教育的果實》（*The Fruits of Enlightenment*，西元 1890 年）、《活屍》（*The Living Corpse*，西元 1900 年）等，被認為是歐洲現實主義戲劇的傑作。他的劇作以十分深刻而尖銳地對現實的揭露和批判著稱，他銳意創造舞臺幻覺，讓人們感到舞臺上正在發生的事情，如同日常生活一樣。

《黑暗的勢力》對現實的描寫深刻、細膩,並顯示了他創造舞臺幻覺的高超手法,該劇於西元 1908 年在巴黎的自由劇院上演,繼之,又在義大利、瑞士和荷蘭演出,震撼了歐洲劇壇。此劇構思獨特,情節曲折,內容是令人怵目驚心的犯罪:一個得了病的地主彼德,他的錢被妻子阿尼西婭偷走,而阿尼西婭的錢又被她的情夫尼基塔偷去。彼德被阿尼西婭用毒藥害死;尼基塔又與他的繼女同居;尼基塔殘酷地殺死自己親生的還處於襁褓中的嬰兒,但是,他很快又懺悔了。在劇作家筆下,這些犯罪又是那麼平常,一切似乎都是那麼必然的,在金錢和剝削的資本主義秩序下,犯罪就像是家常便飯。因此,這部劇作帶來一種前所未有的現實主義的震撼力。

在介紹了俄國現實主義戲劇的重要作家托爾斯泰之後,我們有必要再來介紹一下處在歐洲的德國戲劇的情況。

德國於 18 世紀湧現了萊辛、歌德和席勒這樣偉大的戲劇家,但是,在進入 19 世紀後,德國戲劇卻一蹶不振,直到七八十年代,霍普特曼等人出現,才使德國的戲劇復興起來。

霍普特曼出生於德國的西里西亞的上薩爾茨伯倫(現屬波蘭),父親是一個旅店的老闆,祖父是一個織工。青年時代,他先是就讀於藝術學院,繼之,又到耶納大學歷史系學習。他對藝術有著廣泛的興趣,曾學習繪畫、雕塑和表演藝術,曾參加自然主義的文學團體「突破社」,對易卜生的戲劇十分欽佩,並深受他的影響。他的思想有著社會主義的傾向,並同工人保持連繫。他寫過小說和散文,但一生主要從事戲劇創作,共寫了 40 多部劇作,主要的代表作有《日出之前》(*Vor Sonnenaufgang*)、《織 工》(*Die Weber*)、《孤 獨 者》(*Einsame Menschen*)、《和平節》(*Das Friedensfest*)、《馬格努斯·加爾伯》(*Magnus Garbe*)、《沉

鍾》（*Die versunkene Glocke*）、《可憐的亨利希》（*Der arme Heinrich*）、《日落之前》（*Vor Sonnenuntergang*）等。1912 年，因其在戲劇領域中的豐碩成果和傑出的貢獻，被授予諾貝爾文學獎。

霍普特曼被認為是傑出的現實主義的劇作家，他的第一部劇作《日出之前》（西元 1889 年），就是一部成熟的作品。作品問世後，德國著名的導演藝術家，也是戲劇革新家奧托·布拉姆（Otto Brahm），把它搬上「自由舞臺」，引起了轟動，但也引發了爭論。

此劇寫了西里西亞礦區的一個農民家庭，由貧窮而富裕，而又由富裕走向衰敗的過程，由此揭露了資本主義社會制度的荒謬和罪惡。克勞塞，本是一個農民，他的家庭卻有著嗜酒的家傳。由於他發現自家的田地下面是一個大煤礦，便把它賣給了開採煤礦的礦主，這樣就使克勞塞一下子成為了百萬富翁。但這也使克勞塞在發財後失去生活方向，便整天沉浸在酒館裡和賭場上，除了賭錢酗酒，就沒有什麼可做的事情。

而他的全家，也幾乎在他的影響下都成為酒鬼。同時，一個空想者洛特來到西里西亞礦區，他試圖以對西里西亞礦區的調查，來揭示工人的貧困，以及資產階級暴發戶的狀況，並幻想對社會進行改革。他與克勞塞的女兒海倫娜相愛了，海倫娜是一位純潔而天真的女孩；當洛特發現海倫娜的全家都是酒徒，而且是幾代人嗜酒成性之後，便無情地拋棄了她。這使熱戀著洛特的海倫娜陷於極度痛苦之中，終於在絕望中自殺。作者把他們的愛情悲劇，歸結為酒精中毒的遺傳，顯然是不正確的，這也正是自然主義的侷限。

此劇深受托爾斯泰的劇作《黑暗勢力》的影響，霍普特曼力圖把社會現實的陰暗、汙穢和粗野暴露出來。《日出之前》的陰暗窒息的氛圍，使人透不過氣來。如劇中克勞塞的第二位妻子與繼女之未婚夫亂倫私通

的描寫，都可看出《黑暗勢力》的影響。

霍普特曼最有影響的劇作是《織工》（西元 1892 年），這是一部具有社會主義傾向的劇作，也是一部第一次把紡織工人的生活、鬥爭搬上舞臺的傑作。

霍普特曼創作此劇的動機，在於當時的德國工人階級的生活極端貧困，社會主義運動正在興起，許多報刊不斷報導、刊登關於工人生活陷於困境的消息和文章。這些，帶給霍普特曼深刻的震動，於是他回到自己的家鄉 —— 西里西亞。西元 1844 年這裡曾經發生過織工起義，著名德國詩人海涅（Heine）寫過讚美這次起義的詩歌：

德意志，我們在織你的屍布，

我們織進去的是三重的詛咒 ——

我們織，我們織！

霍普特曼進行調查，聆聽父親講述祖父的遭遇，這給了他很多啟發。同時，他又查閱了大量的歷史資料，並閱讀了馬克思的戰友威廉·沃爾夫（Wilhelm Wolff）關於此次起義的報告《西里西亞的貧困和造反》，他把西里西亞織工起義的事件演化為一部具有當代性的劇作。

表面看來，這是一部社會問題劇，但是，它與易卜生的社會問題劇是不同的：

他所展現的是織工的群體形象，有名有姓的人物就有 40 多個；同時，也刻劃了貝克爾、耶格爾、鮑默爾特老人，希爾澤等較有鮮明個性的形象。此劇透過工人集體的遭遇、命運，來揭示工人階級由不堪剝削、壓迫而終於覺醒並發動起義的過程，展現了工人階級所蘊蓄的偉大力量。

　　第一幕，主要展示織工深受廠主盤剝壓榨的情狀；第二幕透過鮑默爾特一家的備受壓迫的遭遇，揭示了工人階級醞釀起義的必然性；第三幕，描寫了工人群情激昂，不怕政府的禁令，高唱起義進行曲 ——《血腥的審判》，與廠主展開對峙；第四幕，織工暴動了，衝進廠主德賴西格的家裡，摧毀了他的公館；最後一幕，更為激烈，起義織工與前來鎮壓的警察展開鬥爭，迫使警察後退。

　　此劇雖是一種群像塑造和群眾場面的戲，但是卻激動人心。其主要藝術特色，在於劇作家具有高度的社會責任感和高昂的激情，並將其融注於情節和場面之中。使每一幕都具有一種動人心弦的戲劇張力。事件進展快捷迅速，氛圍緊張，劇作善於選擇典型事件、典型場景，並使其不斷轉換。如從第一幕的工廠，轉向第二幕的一個受苦工人的家；到第三幕又到了一個酒館；第四幕，又轉到一個家，卻是廠主的公館；最後一幕，是在一個村落。這裡有著強烈的對比和視覺的轉換。而這些，與快速的節奏配合起來，頗能抓住觀眾。在塑造人物上，很有雕塑性，他善於用較少的筆墨，把人物的性格勾畫出來。

　　他的最後一部劇作是《日落之前》，正好與他的第一部劇作相呼應，故有人說：「霍普特曼真是一位離不開太陽，以太陽為伴的人，凡是在太陽照得到的地方，這個世界大文豪都留下了他的影子。」這是一個剴切的評價。

蕭伯納和他的劇作

　　蕭伯納（西元 1856 ～ 1950 年）是英國著名的劇作家，也是被列夫·托爾斯泰所稱讚的劇作家。

　　西元 1856 年 7 月 26 日，蕭伯納誕生在愛爾蘭都柏林一個公務員家庭。童年時，他就喜歡音樂，但只受過中學教育。還在少年時代，他就接觸社會，當過經紀人、出納。後來，他自學了自然科學知識、哲學和歷史。特別是對馬克思的《資本論》（*Capital*）的鑽研，對其創作以及人生命運都產生了重大的影響。20 歲時他在倫敦曾從事音樂、美術和戲劇的評論工作，嘗試小說創作，後來才開始了他漫長的戲劇創作的生涯。

　　蕭伯納的前期劇作主要有：《不快意的戲劇集》（*Plays Unpleasant*）包括三部劇作：《鰥夫的房產》（*Widowers' Houses*，西元 1892 年）、《好逑者》（*The Philanderer*，西元 1893 年）、《華倫夫人的職業》（*Mrs. Warren's Profession*，西元 1894 年）；《快意的戲劇集》（*Plays Pleasant*）包括：《武器與人》（*Arms and the Man*，西元 1894 年）、《康蒂姐》（*Candida*，西元 1895 年）、《風雲人物》（*The Man of Destiny*，西元 1895 年）、《一言難盡》（*You Never Can Tell*，西元 1896 年）；《三個為清教徒寫的劇本》包括：《魔鬼的門徒》（*The Devil's Disciple*，西元 1897 年）、《凱撒與克麗奧佩脫拉》（*Caesar and Cleopatra*，西元 1898 年）、《布拉斯龐德上尉的轉變》（西元 1899 年）等。

　　《華倫夫人的職業》曾在中國上演，華倫夫人出身寒微，她做過廚房雜工，在酒吧當過侍女，直到與人合夥經營一家妓院，才變得闊綽起來。但是她對一直自恃高傲的女兒薇薇卻隱瞞了這骯髒的家庭發跡史。當華倫夫人不得不把這些遭遇告知女兒，並指出她沒有理由高傲時，薇薇震驚了，她的心靈受到了傷害。當然，薇薇也不可能起而抗爭，於是便離家出走，去過她的「獨立」生活，做一個自食其力的勞動者。此劇，顯示了蕭伯納辛辣而深刻的社會批判意識；透過對社會黑暗的揭露，對資產階級財富來源的揭露，對資產階級虛偽道德和無恥行徑的戳穿，對賣淫制度的批判，表達了對社會現實和財富階級的不滿。

　　蕭伯納中期劇作主要有：《人與超人》（*Man and Superman*，1903年）、《英國佬的另一島》（*John Bull's Other Island*，1904年）、《巴巴拉少校》（*Major Barbara*，1905年）、《比馬龍》（*Pygmalion*，1913年）等。

　　《巴巴拉少校》曾於九十年代由北京人藝上演。巴巴拉在「救世軍」中擔任少校，她的父親安德列夫是一位軍火商。巴巴拉以為自己從事的慈善事業是崇高的，是可以消除社會罪禍的。十分諷刺的是，巴巴拉的慈善機構原來是像他父親這樣的資本家出錢資助的。此劇，劇作家敏銳地感覺到資產階級統治策略的變化，從赤裸裸的剝削到利用更隱蔽、更狡猾的手段統治和剝削工人。安德列夫十分精明，他製造出工人貴族來統治工人，以攫取更大的利潤。而舉辦慈善事業，同樣是資產階級的一種統治手法。

　　在 1917 年之後，蕭伯納創作的劇作有：《傷心之家》（*Heartbreak House*，1917 年）、《千歲人》（1918～1921 年），還有蕭伯納稱之為「變種生物學戲劇」的五部劇作：《原始時代》、《巴拿巴斯兄弟的福音》、《長壽的夢想實現了》、《一個老年紳士的悲劇》、《思想能達到的最遙遠的將

來》。此外，還創作了《聖女貞德》（ *Saint Joan* ）等。

《聖女貞德》是蕭伯納創作的巔峰，被認為是蕭伯納最傑出的劇作之一。15 世紀上半期。法國的聖女貞德是一位反抗英軍入侵的民族英雄。這位農村女孩毅然從軍，奔向戰場，英勇善戰，戰功卓著。由於被出賣而被英軍擒拿，而英軍把她作為女巫加以審判，她壯烈地死於敵人罪惡的火刑之中。這是一個被許多歐美作家寫過的女英雄，而蕭伯納寫來卻另有特色，獨闢蹊徑。

他依然以其善於雄辯的風格和銳敏的思想觸角，藉助於貞德的口，對權力、宗教、英雄和戰爭等展開精彩的討論，使聖女貞德不但是一位視死如歸的英雄，而且是一位民族智慧的展現者。耐人尋味的是劇本的尾聲：貞德死後二十年，法國國王查爾斯七世才恢復了她的名譽。這時，那些曾經將她置於死地的人們，也對她頂禮膜拜。當她的魂靈面對著他們 —— 那些所謂的崇拜者問道：「你們希望我從死者中站出來而作為一個活人回到你們中間嗎？」這些崇拜者中間竟然沒有一個人表示贊成。這個結尾，代表著蕭伯納對人類歷史的沉思：似乎人類還處於一種愚昧或者昏沉的階段：本是推動歷史前進的人卻像貞德似的被當作女巫，或者什麼罪人，只有在他們死後才有可能被肯定。

1925 年，蕭伯納獲得了諾貝爾文學獎金，此後他的戲劇創作進入晚期。這些榮譽並沒有使他停留創作的步伐，他儘管年事已高，可是筆鋒仍健。《蘋果車》（ *The Apple Cart*，1929 年）、《真相畢露》（1931 年）、《觸礁》（1933 年）、《意外島上的傻子》（1934 年）、《女百萬富翁》（1935 年）、《日內瓦》（ *Geneva*，1938 年）、《在賢君查理士的黃金時代》（1939 年）等相繼問世。就在 91 歲高齡時，他還寫了《波陽家的億萬浮財》（1947 年），而最後一部劇作是：《牽強附會的寓言》（ *Farfetched*

Fables）。直到晚年，他依然不倦地揭露資產階級的民主，反對軍國主義，抨擊原子彈給人類帶來的災難。

　　蘇聯著名學者金格爾曼對蕭伯納的評價是十分剴切的：「整體說來，在現代戲劇的發展中，從蕭伯納產生出一條與眾不同的路線，它和對生活的奇特感受，和理性的怪誕與理性的寓言連繫著。這一藝術傾向源於易卜生主義，結果又遠遠地偏離易卜生主義。看來，蕭伯納是想把舞臺變成辯論俱樂部，政治性群眾集會，只要能震動與刺激觀眾的意識就行。他輕而易舉地實現了自己的宣傳目的，首先是得力於他的演說家的風格和說俏皮話的本領 —— 列夫·托爾斯泰曾給予高度評價的、他特有的敘述才能，也得力於他作為一個熟諳舞臺與觀眾的劇作家無可懷疑的高超技巧。」

契訶夫的戲劇

　　安東‧帕夫洛維奇‧契訶夫（Anton Pavlovich Chekhov，西元 1860 ～ 1904 年），是偉大的俄羅斯小說家和戲劇家。他把現實主義戲劇發展到一個嶄新的階段，有人說，他創造了「抒情戲劇」，也可以說是詩化的現實主義戲劇。

　　契訶夫於西元 1860 年 1 月 29 日誕生在羅斯托夫省的塔甘羅格城，一個小商人的家庭，他的祖父曾經是農奴，父親是一個雜貨店的老闆。家庭的專制給他的童年帶來痛苦。青年時代，就讀於莫斯科大學醫學系，並開始了他的創作生活，西元 1884 年，也就是他大學畢業的那一年，出版了他第一部小說集《梅爾波梅尼的故事》。他以寫短篇小說見長，一生寫了中、短篇小說四百七十多篇。著名的有《小公務員之死》（*The Death of a Government Clerk*），《變色龍》（*A Chameleon*）、《普里希別葉夫中士》、《苦惱》（*Misery*）、《萬卡》（*Vanka*）等。大學畢業後，他做過醫生，得以更廣泛地接觸社會上形形色色的人物，特別是社會底層的小人物。西元 1880 年，他到了遠東的庫頁島，對島上的苦役和居民的生活狀況進行考察，這對他的影響是刻骨銘心的，使他對俄國黑暗而貧苦的社會現實有了更深入的體驗。

　　還在中學時期，契訶夫就對戲劇產生了的濃郁的興趣，並且寫了《難怪母雞叫了》、《一個剃了鬍子佩手槍的祕書》、《棋逢對手》和多幕

劇《無父兒》。可惜，多數劇作佚失，只有《無父兒》儲存下來，人們把他作為契訶夫的第一部劇作。後來，他還寫過一些獨幕劇，著名的有《蠢貨》、《求婚》等。但他在戲劇上最突出的成就，是他創作了以下具有持久的藝術魅力的劇作：《伊凡諾夫》（Ivanov，1888 年）、《海鷗》（The Seagull，1896 年）、《凡尼亞舅舅》（Uncle Vanya，1899 年）、《三姊妹》（Three Sisters，1901 年）、《櫻桃園》（The Cherry Orchard，1904 年），有些劇作堪稱世界戲劇的經典。

在《伊凡諾夫》中，即表現出契訶夫戲劇的某些特色，他對人物複雜而細微的心理的透視，這可能與他作為一個醫生有關，但又絕非是自然主義的病態心理剖析。主角伊凡諾夫是一個有著十分複雜的心理狀態的知識分子，他甚至被認為是「俄國文學中第一個全身心沉浸於內心複雜體驗之中的戲劇主角」。

伊凡諾天善良但卻軟弱，坦率誠實而缺乏生活信念和生命力量。他的妻子身患重病，有一次，她責怪伊凡諾夫不誠實，「一直用極無恥的手段欺騙」她。伊凡諾夫陡然大怒，以最無情的話反擊她，說她就要死了。由此，導致伊凡諾夫對自己粗暴行為的自責和不安，他罵自己是「禽獸」。顯然，這是契訶夫所塑造的俄羅斯另一種型別的「多餘的人」。他們已經不能行動，只是憂心忡忡，陷入不斷的自責，甚至是負罪感之中。

寫《海鷗》時，契訶夫正住在莫斯科附近的梅萊好塢。這裡有著美麗的花園，筆直的林間小路。《海鷗》的環境氛圍，與此有關。在這齣戲裡，已經透露出他的風格，他自然也是描寫現實，但是，他似乎更注重對整個生活的方式和狀態的描寫，以及在這種平淡的生活流動中，注入深邃的思想感情。如焦菊隱所說：「契訶夫不從人生某一角落看人生，而

從它的全貌看它的全貌；他不攫取人生的外形來表現人生，而撥出人生的動脈，來托出人生的存在的方式。」

《海鷗》寄託著契訶夫對文學藝術的思考，但這些，是透過生活，透過人物展示的。女演員阿爾卡基娜和她的情人、作家特里果林在藝術上都是很有修養的人，他們更信守著傳統；而阿爾卡基娜的兒子特里波列夫則是一個銳意追求藝術上的「新形式」，具有藝術創新精神的年輕藝術家。正是在這些矛盾和波瀾中，蘊含著折射著對人生，對人類命運的思考和關注。

而尼娜是一個熱情而單純的俄羅斯少女，她有一句著名的臺詞：「如果我的生命真的對你必需，就請你拿去吧！」尼娜，不懂得特里波列夫在他的作品《海鷗》裡所具有的「世界憂鬱」，從而把這齣戲毀了，自然也使她所愛的特里波列夫陷入悲劇之中。後來，她被特里果林害了，慘遭遺棄的她，懷著私生子流落他鄉。她還加入過戲團隊，嘗盡了人間的不幸。只有在她經過苦難的生活歷程之後，才懂得了什麼是「世界的憂鬱」，一個俄羅斯少女的悲劇命運，代表著作家的沉思。

《凡尼亞舅舅》，是一出為偶像而犧牲的悲劇。教授謝列勃里雅剋夫，是一個貌似博學，而實際上不學無術，但卻妄自尊大的人。可是，二十年來，他卻成為一個「偶像」。主角凡尼亞舅舅沃依尼斯基，還有教授的夫人葉列娜，教授的女兒索尼雅。都把教授作為崇拜的對象，心甘情願地為他服務，為他犧牲。表面看來，這好像是個人之間的問題，所謂「一個願打，一個願挨」。

而骨子裡，作者卻揭示出一種生活，以及這種生活背後的社會制度，它的腐朽和衰敗。生活造就了謝列勃里雅剋夫這樣的自私、無能，狂妄；也造就了這些崇拜者。這就構成一種令人窒息的生活狀態，預示

著這樣的生活到了一個盡頭，是再也不能繼續下去了。像契訶夫的其他劇作一樣，這裡同樣透露出對生活的期望。正如索尼雅說的：「我們會看見光輝燦爛的，滿是愉快和美麗的生活。」

《三姊妹》是契訶夫第一部根據演員而寫的劇本。這部戲，契訶夫對生活的開掘更深邃了。就在幾乎是一種停滯而窒息的生活狀態中，作者不但看到三姊妹的深刻的苦悶，更看到在這停滯中孕育的希望。契訶夫所展示的戲劇氛圍是令人沉醉的，是一種絕妙的詩意境界。

曹禺對契訶夫的戲劇藝術是十分崇拜的。他說：「我記起幾年前著了迷，沉醉於契訶夫深邃艱深的藝術裡，一顆沉重的心怎樣為他的戲感動著。讀畢了《三姊妹》，我闔上眼，眼前展開那一幅秋天的憂鬱，瑪夏（Masha）、哀林娜（Lrina）、阿爾加（Olga）那三個有大眼睛的姐妹悲哀地倚在一起，眼裡浮起溼潤的憂愁，靜靜地聽著窗外遠遠奏著歡樂的進行曲，那充滿了歡欣生命的愉快軍樂漸遠漸微，也消失在空虛裡。

靜默中，彷彿年長的姐姐阿爾加喃喃地低述她們生活的憂鬱，希望的渺茫，徒然的工作，徒然地生存著，我的眼漸為浮起的淚水模糊起來成了一片，再也抬不起頭來。然而在這齣偉大的戲裡沒有一點張牙舞爪的穿插，走進走出，是活人，是有靈魂的活人，不見一段驚心動魄的場面。結構很平淡，劇情人物也沒有什麼起伏生展，卻那樣抓牢我的魂魄，我幾乎停住了氣息，一直昏迷在那悲哀的氛圍裡。」

在劇中，契訶夫塑造了瑪夏、阿爾加和哀林娜三位善良而軟弱的俄羅斯女孩的美好的形象，儘管她們有著不盡的悲哀和深深的痛苦；但是，她們始終對生活、對未來充滿了 期待和希望，也正因此，而有著驚人的忍耐和韌性。此劇所激盪著的詩意潛流是對美的讚歌，以及對毀滅和破壞美的力量的批判。熱戀著瑪夏的威爾什寧中校說：「生活是艱難的，她

對我們中間許多人是昏暗的、無望的。但是應該承認,天邊已經亮了,生活變得完全明確的日子已經不太久了。」這正是《三姐妹》的基調。

《櫻桃園》(1902 年)被認為是契訶夫最具代表性的劇作,是他的生命最後點燃出的火花,是最後的一首抒情詩。

多麼美麗的櫻桃園:滿樹的白花,月光灑在幽靜的林間小路上,四處飄逸出沁人的芳香。但是,櫻桃園被毀滅,被砍伐,一切似乎都顯得特別的悲涼慘淡;但是,一切又是那麼平靜。櫻桃園,是一個象徵,舊的制度,不可挽留地去了;新的令人憧憬的曙光,又在哪裡呢?契訶夫以其對生活的洞察,於一個櫻桃園的平常的易主中,透露出新舊時代變化更迭中,一些普通人所面臨的困惑與選擇。

櫻桃園主人涅夫斯基太太,是一個僅有著空洞的熱情而沒有任何行動和理想的貴族。她的哥哥也是一個好逸惡勞的人,整天的空談,耽於夢幻之中。羅巴辛,是一個商人,象徵著新的勢力。由他收買了櫻桃園,並把它改作了別墅。看來,這齣戲籠罩著悲涼和悽愴,但是契訶夫認為這是一齣通俗喜劇:「最後一幕必然是歡樂的,而且整個劇本就是歡樂的,輕鬆的。」(1903 年 3 月 5 日致妻子克尼碧爾的信)對於這些已經失去生活意義,或者生命的空殼,生活歷史的程序使他們成為可笑的人物。正如馬克思說的人類是以喜劇與老朽的生活告別的。

契訶夫對現實主義戲劇的貢獻:在於他把戲劇創作藝術提高到一個新的歷史高度和新的藝術水準,歐美戲劇史研究專家陳世雄說:「契訶夫把『新戲劇』提高到能與文藝復興戲劇體系,與莎士比亞戲劇媲美的水平。契訶夫劇作成了當之無愧的經典劇作。」正是由於契訶夫戲劇的出現,從而誘發了現實主義演劇體系 —— 斯坦尼斯拉夫斬基體系的誕生。

丹欽科 ── 史坦尼斯拉夫斯基演劇體系

　　伴隨著自然主義、現實主義戲劇創作的興起，在戲劇表演上也誕生了現實主義的演劇風格。

　　1870 年代，在德國，由喬治公爵二世（George II）所創立的梅寧根劇團，開始了導演實驗，試圖對一齣戲的整體風格作出總體設想。這已是導演制的雛形。而他們實驗的結果，形成了現實主義演劇風格，他們的演出在歐洲引起巨大的反響。

　　法國的安東尼・安瑞（Andre Antoine）於西元 1887 年，在梅寧根劇團的影響下，更高舉起左拉和易卜生的旗幟，創立了由他親任導演的「自由劇場」，它成為現代歐洲戲劇的第一個實驗劇場，也可以說是小劇場的先鋒。在這裡上演的，無論是托爾斯泰的《黑暗的勢力》，還是易卜生的《群鬼》和《野鴨》等劇，被認為創造了「驚人的真實」。他的成就，突出地表現在舞臺布景上，創造出生活的幻覺。在表演上，反對傳統的明星制，反對裝腔作勢，反對賣弄噱頭。安託萬的貢獻，還在於把一些新的劇作家及時地介紹給觀眾。

　　繼之，德國的布拉姆於西元 1889 年在安託萬的影響下創立了「自由舞臺」，他對現實主義演劇的貢獻，在於提出了現實主義演劇「真實性」的戲劇理論。在其《舊與新的表演》中，論述了表演的真實性的本質。

　　真正創造了現實主義演劇體系的是俄國的丹欽科（Danchenko）和史

坦尼斯拉夫斯基（Stanislavski），而由他們所建立的莫斯科藝術劇院成為現實主義演劇運動的中心。

聶米羅維奇—丹欽科（Nemirovich-Danchenko，西元 1858 ～ 1943年），俄國高加索人，童年即由於父親的私人圖書館的影響而對戲劇產生興趣。於梯比利斯上中學時，又熱愛文藝，並嘗試小說的創作，後來，做過戲劇教育工作，也寫過劇本。

還在少年時代，丹欽科就幻想建立一座新的劇場。沙皇時期的劇場，完全由政府主持其事，成為戲劇藝術創造的障礙。不僅丹欽科自己的劇作，因為這樣的官僚劇院制度而深受其害，而且契訶夫《海鷗》演出的失敗，也深深地刺激了丹欽科。

最初，《海鷗》在彼得堡上演時，這樣一部戲劇傑作，竟然因為劇院經理、導演、演員和舞臺人員的不懂藝術，而把它糟蹋了，契訶夫因此受到沉重的精神打擊，甚至表示再不寫劇本了。丹欽科對此甚為憤慨，他起草了一個報告遞交莫斯科皇家劇院的經理，要求改革劇院，但遭到拒絕。他沒有灰心，便與正在領導業餘劇團的史坦尼斯拉夫斯基連繫。於是，便有了一次在戲劇史上具有重要意義的會談。西元 1897 年的一天，他們二人進行了長達 18 個小時的會談。由於這次會談，開始了他們終生的友誼與合作，為建立莫斯科藝術劇院，為創立一個嶄新的演劇體系奠定了基石。

焦菊隱談到丹欽科對戲劇的貢獻時說：「他的價值，並不在於僅僅建立了一個普通的劇場。我們只要在紀念丹欽科當中，學習他一件事 ── 唯一的一件事，那就是，為了賦予戲劇以有靈魂的生命，並且領導演劇步入正確路線，他創造了演出體系，從而培植了史坦尼斯拉夫斯基表演體系；鼓勵了作家，從而使我們由契訶夫和高爾基（Gorky）手裡，接收

到更多的遺產；培植了演員，從而使藝術劇院健全、穩固，以致在今天把它的行政和演劇體系，作為全世界戲劇運動的前驅和目標。」

史坦尼斯拉夫斯基（西元 1863 ～ 1938 年）是蘇聯著名的導演、演員、戲劇理論家和教育家。西元 1863 年 1 月 5 日誕生於莫斯科一個富商的家庭。他對戲劇的熱愛，完全是因為受到家庭的影響。他的外祖母是法國的著名演員華萊。父親也愛好戲劇和音樂，並經常帶著他去看歌劇和其他舞臺劇演出。

史坦尼斯拉夫斯基說：「我的童年既已享受了除明星以外別無所有的義大利歌劇，我的青春時代又享受小劇院天才演員們的精彩演出。」14 歲，他就和愛好戲劇的夥伴成立了「阿列克賽耶夫劇團」，十餘年間，演出了大小四十齣戲。西元 1898 年，他加入「莫斯科藝術文學協會」，在這裡，又參加了將近三十齣戲的演出。西元 1898 年，他和丹欽科建立了莫斯科藝術劇院，在未來的四十年中，他親自參加演出了三十齣戲，並導演了五十齣戲。他和丹欽科所領導的莫斯科劇院，贏得了世界聲譽。

他的主要貢獻是創立了史坦尼斯拉夫斯基演劇體系。這個體系是他在長期的演劇和教學中，不斷地累積經驗的基礎上總結出來的，它是一個包括著導演，表演和戲劇教學的理論和方法的演劇體系。體系所包容的內涵是十分豐富的，這裡，只就其表演和導演方面的理論要點加以介紹：

史氏體系是一個現實主義的導表演體系，在某種意義上說，也可以稱作是心理現實主義的導表演體系。它的基本特徵是：一、其哲學是辯證唯物主義的，特別強調生活是藝術的源泉。導表演的理論來自生活，導表演的創造來自生活。史氏體系被成為「體驗派」，所謂體驗，最終也是對生活的體驗。二、強調實踐。理論來自實踐，藝術創造來自實踐，

人物創造也來自實踐。三、不斷地進取、探索和革新。史氏體系的形成和發展的過程，就是一個不斷進取、探索和革新的過程，直到晚年，他還在不斷地修正和補充他的見解。對史氏體系把握，也在於領悟他的不疲倦的創造精神。

最高任務，這是史氏體系的內涵之一。史氏說：「沒有貫串動作和最高任務也就沒有體系。」、「體系中的一切東西首先應該為貫串動作，為最高任務服務。」這是把握體系的整體性和實質性的關鍵之點。所謂「最高任務」，它包括劇作家的最高任務，劇本的最高任務和角色的最高任務。

作家的最高任務，即貫穿於劇作家在劇作之中的審美理想、生活理念和思想感情，也就是劇作家對人生、歷史、世界和人類的那些所特有詩性哲學的思考精粹。劇本的最高任務，也可以說是劇本的主題，但是史氏強調「在尋找最高任務時，重要的是要揣摩出作家作品的最高任務，再在自己心靈中找出對它的反應。」顯然，他要求一定透過自己心靈的咀嚼消化，達到對主題的把握。角色的最高任務，顯然是在對劇作家和劇作的最高任務領悟消化的基礎上，對角色在劇中的地位，走向及其所奔赴終極目標的把握和理解。當然，在對一部作品的最高任務的解讀中，是會因時因地因人而異的，這裡有著人們發揮其獨創的空間。

史特林堡與表現主義戲劇

史特林堡（August Strindberg，西元 1849 ～ 1912 年），西元 1849 年 1 月 22 日誕生於瑞典的斯德哥爾摩。他做過新聞工作，也做過圖書館館員。他很早就創作劇本，也寫小說。他不但是戲劇家，而且還是學問家，對語言學、化學都有所鑽研。曾因小說創作遭到指控，受過審判，因無罪而釋放。

他的世界觀十分複雜，他是女權的反對者，但同時又對創造生命的母親懷有無限的熱愛。他兩次結婚，兩次離婚。個性也特異，曾是精神病患者。他的複雜思想和心理對其劇作影響很深。一生共創作了劇本 62 部，堪稱多產的戲劇大師。

他的創作是從自然主義走向表現主義的，一般把他作為表現主義的奠基人，但也可以說是荒誕派的前驅。

他的早期劇作（西元 1869 ～ 1882 年）有《自由思想家》、《衰落的古希臘》、《在羅馬》、《法律之外》等，還有《赫邁奧妮》、《奧爾夫老師》，這些，多系不成熟之作。

其中期劇作（西元 1886 ～ 1892 年），顯然已經走向其成熟階段，以獨具的藝術特色而嶄露歐洲舞臺。代表作有《父親》（*The Father*，西元 1887 年）、《茱莉小姐》（*Miss Julie*，西元 1888 年）、《強者》（*The Stronger*，西元 1889 年）、《玩火》（西元 1892 年）等。

　　《父親》以反對女權主義著稱，在世界上產生了巨大而廣泛的影響。劇本寫騎兵上尉亞道夫，是一個痴迷於科學研究並有所創造的人。而其妻子羅拉則是一個女暴君，為了反對丈夫進行科學研究，施展出種種手段，直到把丈夫亞道夫害死，充分揭示出羅拉的自私，以致發作到了毫無人性的地步。

　　《茱莉小姐》的故事並不特別稀奇。伯爵的女兒茱莉小姐，本來已經訂婚了，但未婚夫卻突然毀約。正處在春情萌動時刻的茱莉小姐，面臨著失意的打擊和強烈的心理衝突。她家的男僕讓，乘機而入，一步步把這位貴族少女占有了。最後，茱莉小姐不得不自殺。

　　這個悲劇，劇作家寫得驚心動魄，幾乎是用一種全新的藝術手法寫出來的。出身於貴族家庭的茱莉小姐，其內心萌動著一種衝決封建束縛的慾念，但是，又似乎缺乏足夠的力量和勇氣，因此，我們看到的朱麗始終處於一種無法控制自己而又不能甘心忍受的情緒狀態之中。儘管讓知道茱莉小姐「太輕佻」、「不文雅」，但是他並非開始就有著占有她的念頭。是朱麗那種無法控制的躁動，使讓有了膽量。朱麗，甚至清楚地意識到讓的地位、動機和行為的不端，還曾經因為讓的過分行為而打了他一個耳光

　　但是，這並沒有使她那青春的騷動得到抑制。而是被讓看準了她的弱點，透過好語諂媚，欲擒故縱等手法，直到使朱麗就範。因此可以說，是茱莉小姐自己把自己推向了悲劇。讓一旦得手，便慾望大增，他要得到錢開一座旅館，使自己變成老闆。最後，當他聽到伯爵回來的聲音時，立刻現出奴才的本來面目，不再與朱麗私奔了。此刻，這位不諳世事的小姐如夢方醒，原來這個甜言蜜語的傢伙愛的不是她而是錢。其他的出路沒有了，她用讓給她的一把剃鬍刀結束了自己年輕的生命。

之所以說史特林堡用的是全新的戲劇手法，是因為他對人物的創造，運用了心理剖析的方法，特別是茱莉小姐走向悲劇的過程，也可以說是她墮落的過程，完全是有著她的心理的邏輯，細緻的內心衝突的邏輯。有人說《茱莉小姐》是一部心理自然主義的戲劇，並認為他是「室內心理劇美學的奠基者」。

史特林堡後期劇作（西元 1893 ～ 1912 年）的數量頗多，大體分為兩類，一是歷史劇，代表作有：《古斯塔夫・瓦薩》（*Gustav Vasa*，1899 年）、《埃里克十四》（*Erik XIV*，1899 年）等。一是現代劇，代表作有：《到大馬士革去》三部曲（*To Damascus: Parts 1-3*，1898 ～ 1904 年）、《死亡的舞蹈》（*The Dance of Death*，1901 年），《一齣夢的戲劇》（*A Dream Play*，1901 年）、《鬼魂奏鳴曲》（*The Ghost Sonata*，1907 年）等，正是這些劇目，使之成為現代主義的始祖之一。

在《到大馬士革去》中，已表現出了表現主義的藝術傾向。這裡的人物沒有名字，而成為一個符號。譬如男主角「陌生人」，女主角「女士」。他們似乎是一個人類的集合體，甚至是超越時空的。顯然，也帶有象徵主義的色彩。此劇反映著一種理念：男女是不能結婚的，一旦結婚就無法相處，並由此構成對社會的威脅。

《死亡的舞蹈》仍然寫男女之間的無情的「戰爭」。男主角「他」及其妻子「她」，住在一個海島上，展開一場殘酷的「戰爭」，相互廝殺。而這一切是沒有任何目的的，不過是為了讓對方痛苦罷了。

《鬼魂奏鳴曲》是更典型的現代主義劇作，也是史特林堡的著名劇作。此劇包容了現代主義戲劇諸多成分：非理性的、象徵的、表現的、甚至是荒誕的，但卻內蓄著對資本主義制度的憤怒和抗議。在一座豪華的住宅裡，一位上校舉行著盛大的晚宴。赴宴的人形形色色，可謂雜湊

的一鍋。這裡不但有活人，而且有死人。上校夫人阿美利亞就是木乃伊，男爵的未婚妻黑衣婦人，以及黑衣婦人已死的曾當過領事的父親，也來赴宴。唯一的正面人物是一位大學生，就是這樣一群「鬼魂」在參加這樣一個「鬼宴」。

這些人的面目是隨著宴會的進行而逐漸暴露出來的。冠冕堂皇的上校原來是一個大騙子；男爵是一個道地的政客；領事先生臨死之前還在詐騙別人的產業。這裡，特別需要說的是一位道貌岸然的老者亨梅爾，原來是一個最壞的人。他年輕時就曾經拋棄了他的女友，他曾經汙辱了上校的妻子阿美利亞和領事的妻子，他採取高壓手段使人就範做他的僕人等等，他甚至不惜以威嚇手段，劫取大學生的靈魂。他真是一個無所不用其極，把人間壞事做絕的大壞蛋。劇作家透過大學生的口，指出這世界不過是一座瘋人院、妓女院，一座停屍場，是一群魑魅魍魎的世界。

史特林堡的晚期劇作，顯示了明顯的現代主義戲劇特徵，這類戲劇已經無法歸類於自然主義戲劇，或者是現實主義戲劇。史特林堡自己說，他認為他的劇是「夢劇」，即透過「夢」來表現人的心理、情緒，甚至潛意識。可以說，在推動戲劇走向內在化上，史特林堡是一位偉大的藝術革新家。他說，在他的劇作中「時間和空間是不存在的；在微乎其微的真實基礎上層開想像，形成新的影像，把記憶、經歷、杜撰、荒唐和即興混為一體。」他不再追求塑造人物，也不再編製戲劇故事，而是要創造出一種震撼人的靈魂的戲劇，甚至是產生恐怖，神祕的戲劇意象，以便更深切地表達對這個罪惡世界的仇恨和憤慨的情緒，以非現實的手法達到對這醜惡世界的新的藝術概括。

梅特林克與象徵主義戲劇

　　梅特林克（Maeterlinck，西元 1862 ～ 1949 年），西元 1862 年 8 月 29 日生於比利時根特的一個世家，受過良好的教育，曾到巴黎學習法律，還加入律師協會。同時，在巴黎也結識了象徵派詩人，並開始寫詩。西元 1889 年，他出版了第一部詩集《暖房》和第一部劇作《馬蘭娜公主》（*Princesse Maleine*）。他不僅是一位詩人、劇作家、散文家，也是一位昆蟲學家。

　　梅特林克被認為是象徵主義的戲劇大師，但是，他也是荒誕派戲劇的先行者。他的哲學和美學思想對創作影響較大。他認為宇宙是由維柱構成：其一是看不見的世界；其二是看得見的世界；其三是看不見的人，即人的心靈；其四是看得見的人。他認為看得見的世界和人及看不見的世界和人的統一，構成了世界的實在性；人的悟性太低，對看不見世界的本質和人心靈的隱祕是無法感知的，只能模糊地猜測。所以他的戲劇中，就有著不可知的神祕色彩。而在戲劇美學上，他提出了「靜態戲劇」、「第二對話」和「沉默」的理論。在他看來，戲劇的最高的境界應是詩的，他的戲劇理論也可以說是詩劇理論。詩人的任務就在於揭示日常生活中神祕而看不見的因素。

　　所謂「靜態戲劇」，所要表現的不是那些看得見的物質世界，而是看不見的，不可知的心靈世界，而且是人與神祕的精神世界交往的時

刻。所謂的「沉默」理論，在他看來人與人的語言交往是物質性的，只有「沉默」才能有人與人的真正的心靈的交流。所謂「第二對話」，他說：「事實上，劇本中唯一真正有意義的臺詞是那些初看起來毫無用處的臺詞，這種臺詞才是本質的所在。在那些必須的臺詞以外，你幾乎總是可以發現平行地存在著一種好像多餘的對話，但是只要仔細地考察，你就可以相信，這才是那種靈魂應該深沉地傾聽的地方，這才是那向靈魂致意的地方。」容後，我們用他的劇作再來驗證他的理論。

他的早期劇作（西元 1889 ～ 1896 年），約有八部，《馬蘭娜公主》（西元 1889 年）、《闖入者》（*Intruder*，西元 1890 年）、《群盲》（*The Blind*，西元 1891 年），《佩利亞斯與梅麗桑德》（*Pelleas and Melisande*，西元 1892 年）、《室內》（西元 1894 年）、《丁泰琪之死》（西元 1894 年）等。梅特林克的劇作，總是寫這醜惡的世界是怎樣將真善美毀滅了，而那些暴虐者，又總是躲在後面。在悲劇降臨時，又總是有著神祕的徵兆。

《佩利亞斯與梅麗桑德》寫一位美麗的女孩梅麗桑德，為在森林中打獵的王子高洛發現，他愛上了她並娶她為妻。一天，梅麗桑德正在窗前梳髮，被高洛的同母異父的弟弟佩利亞斯看見，他為她的美麗所傾倒，並親吻了她的長髮，他們相愛了。佩利亞斯以為這愛情是不可能實現的，因此，便想外出逃避。當他又與梅麗桑德會面時，卻被高洛發現了。高洛遂將佩利亞斯害死，而梅麗桑德也在憂鬱中恨恨而死，這個故事喻示著人類的愛情是何等的脆弱！

在梅特林克的早期劇作中，最能展現他的戲劇特色的是為木偶劇院寫的一些短劇，人們稱它們是「等待的戲劇」。這些戲，有著一個共同的主題 ——「盲目」；衝突是圍繞著人與命運進行的，但不是殊死的搏鬥，

而是對命運結局的等待；人物是思想型別化的，而不太注重獨特性格，等待不需要動態的情節，只需要相對靜態的情境。

《闖入者》寫一個病婦躺在房門緊閉的病房裡，房門外是她的丈夫、瞎眼的老父親、她丈夫的弟弟、還有她的三個女兒。一家人都在焦急地等待著病婦的好轉，等待著丈夫的姐姐──一個出嫁的女人的到來。十分神祕的是，雖然不見人來，卻聽到腳步聲；而伴隨著腳步聲把一種冥冥之中的力量引來，使得一家人驚恐不安。只有瞎眼的老人預感到這是死神來奪取病婦的生命。人們無法掌握自己的命運，一切都被冥冥的力量把持著。有人說，梅特林克是「等待」戲劇主題的開拓者，他召喚了後來的荒誕派。

《丁泰琪之死》，寫一個小男孩丁泰琪到一個神祕的城堡找他的兩個姐姐，而城堡的主人，就是他們的殘暴專橫的外祖母。她害怕人們奪走她的權力，也怕丁泰琪，於是便想把這個小外孫吃了。姐姐伊格蘭得知後，想盡一切辦法保護他，但是，外祖母還是從她的懷抱中把小弟弟搶走了，一扇陰森森的鐵門把他們隔開，鐵門之後是弟弟悽慘的呼救的喊聲，痛苦的哭聲，而姐姐被阻在鐵門之外，無計可施，她癱倒在地，把一雙無告的手臂伸向鐵門。

西元 1897 到 1914 年，梅特林克的主要劇作有：《亞莉安妮與藍鬍子》（*Ariane and Blue beard*，1902 年）、《莫納·娃娜》（1902 年），《青鳥》（*Blue Bird*□1907 年）。《青鳥》是一部哲理童話劇。早在 20 世紀早期它就被翻譯到中國來，1998 年中國兒童藝術劇在北京上演過此劇。它寫一個小男孩蒂蒂爾和一個小女孩米蒂爾，不怕艱難險阻和路途遙遠，去尋找青鳥。他們與「光明」同行，從「回想之國」、「夜之宮殿」、經過「森林」、「幸福之宮」、「墳場」、「未來之國」而到「夢醒」，不斷地尋求青

鳥，直到最後也沒有找到真正的青鳥。

在這樣一個童話中，卻寄託著梅特林克的哲學沉思。蒂蒂爾和米蒂爾象徵著人類的理性與智慧；青鳥象徵著真理，是一種天上的真理。在他們兄妹所經過的地方，都有具體的象徵的內涵。

第一幕的「回想之國」，是所謂「傳說」的世界，但他們在這裡捉到的青鳥，轉眼間變成黑色。顯然，劇作家在隱喻著：在「傳說」的世界是不能找到真理的。「夜之宮殿」和「森林」象徵著「恐怖」，是黑暗勢力所籠罩的恐怖，不但不是真理所在的地方，更是尋找真理之途中所經過的最可怕的地方，人們要擺脫它將是十分困難的。在「幸福之宮」、「墳場」、「未來之國」和「夢醒」中，喻示著：物質的幸福是無常的可憐的，「母性的愛」和「愛的歡喜」才是最幸福的。它暗示人們，青鳥雖然不易找到，但只要不懈地尋找，總是可以實現目標的。

「未來之國」，是隱喻著世界是不斷進化的和未來的無限美好。「夢醒」，蒂蒂爾和米蒂爾將得到的青鳥送給了鄰家生病的孩子，待把孩子的病治癒後再將青鳥取回時，青鳥卻突然飛走。這個情節暗示著：青鳥是可以得而復失，失而復得的。人類應當永遠保持著一個不斷對青鳥（真理）的探求之心。《青鳥》的問世，使梅特林克於 1911 年獲得了諾貝爾文學獎。

梅特林克於第一次世界大戰後，又寫了《斯蒂爾蒙德市長》、《生活之鹽》，用自己的戲劇之筆，反對可怕的戰爭。

王爾德與唯美主義戲劇

　　王爾德（Oscar Wilde，西元 1856 ～ 1900 年），他是詩人，也寫小說，但主要是劇作家。他是一位唯美主義者，他以創作的唯美戲劇和社會戲劇著稱於世。

　　王爾德出生於愛爾蘭的都柏林，他的家庭頗有文化教養，父親是醫生，母親是一位詩人。他先後在都柏林的三一學院和倫敦的牛津大學讀書，並成為一個唯美主義的信徒。他曾擔任雜誌的評論家和編輯。當他投入文學活動後，先後出版了《詩集》（*Poems*）、童話集《快樂王子》（*The Happy Prince*）和《石榴屋》（*A House of Pomegranates*）、長篇小說《道林・格雷的畫像》（*The Picture of Dorian Gray*）等。

　　王爾德在創作上獲得成功，他那唯美主義的主張，驚世駭俗的見解，都使他顯得卓然特立；而他更是一位風度翩翩，談吐機智鋒利，在社交場合引人注目的人物。特別是他那種富有挑戰和傲慢的性格，甚至在穿著上的奇裝異服，在社會引起了廣泛的注意，但也招來嫉妒。當他正處於創作高峰的時候，因有人指控他和他的密友 —— 艾佛瑞・道格拉斯（Alfred Douglas）有同性戀行為，遂因此被當局審訊並判刑二年。他的作品也被禁止出售，劇作被停止上演。看來，似乎是由於他自己的錯誤而導致入獄，而實際是因為他的作品對資產階級社會的揭露和批判而招致的迫害。在監獄中，他創作了史詩《瑞丁監獄之歌》（*The Ballad*

of Reading Gaol）和散文《自深深處》（De Profundis）。出獄後，黯然去國，到法國避居。不久即病逝於巴黎的一個小旅館中，時年 1900 年，王爾德僅僅 44 歲。

　　王爾德的劇作有：《薇拉》（Vera，西元 1881 年）、《帕都瓦公爵夫人》（The Duchess of Padua，西元 1883 年）、《莎樂美》（Salome，西元 1892 年）等。之後。他多從事社會喜劇的創作，其劇作有：《溫夫人的扇子》（Lady Windermere's Fan，西元 1892 年）、《不要緊的女人》 （A Woman of No Importance，西元 1893 年）、《理想丈夫》（An Ideal Husband，西元 1895 年）、《不可兒戲》（The Importance of Being Earnest，西元 1895 年）等。這些社會喜劇，以其對社會風俗的憂鬱而深刻的觀察和充滿幽默的智慧，在喜劇史上留下深深的足跡。

　　我們重點介紹的是他的唯美主義劇作《莎樂美》。此劇取材於《聖經·新約·馬太福音》，據說，王爾德創作此劇，是想用他所精通熟諳的法文，精雕細刻，寫出一部形式精美並具有警示意義的作品。公主莎樂美，狂熱地愛上了先知約翰。莎樂美是一個把肉的渴望奉為人生極致的縱慾者，而先知約翰則是一個禁慾者。莎樂美對先知約翰的人體所有部分都愛之慾狂。先知約翰對莎樂美的愛報以輕蔑，予以拒絕。莎樂美非但沒有就此結束這種單方的愛戀，而且更是慾火燃燒，走向極端。她借她的繼父希律王之手，把先知約翰殺了。此刻，莎樂美要人把先知約翰的頭顱放在一個銀盤裡送上來，於是，她便狂熱地親吻著先知約翰的頭顱。因為希律王貪戀著莎樂美的姿色，所以才不顧一切，聽從莎樂美的吩咐，殺了先知約翰；此刻看到莎樂美是這樣鍾情先知約翰、醋意大作，遂又下令殺死了她。

　　這齣獨幕劇頗能展現王爾德的獨到的唯美主義的特色。在《莎樂

美》的故事裡，美是與愛、死緊密相連的。莎樂美的美色強烈地吸引著敘利亞少年，而約翰的迷人的身體又誘起莎樂美的欲求。但，這樣一種狂熱的愛、畸形的愛又使得他們走向死亡。王爾德的追求並不在於這愛情悲劇的社會內涵，他所執意追求的是在通向美人之死的玫瑰色的旅途上，撒下醉人的美與愛的花朵，讓自己的生花妙筆，為愛的死神披上美與詩的輕紗。

　　《莎樂美》中對官能、肉體的美和愛極盡描寫之能事。莎樂美對約翰的愛，是透過對其身體、頭髮、嘴脣的讚美與詠嘆來表現。甚至在語句的長短、排比鋪陳，直到字詞的運用都十分講究，以期達到美的極致，組成華美的形象。他特別善於運用比喻，那多彩的比喻建構了瑰麗的戲劇大廈，這些使得《莎樂美》成為一曲華彩的交響樂章。

未來派戲劇

　　第一次世界大戰前後，義大利的前衛戲劇盛行。其中以未來派的戲劇著稱，代表人物是馬里內蒂（Marinetti，西元 1875 ～ 1944 年）。

　　未來派在政治上是充滿歧義的，其美學主張也是模糊的。他們的戲劇綱領主要包括在《雜耍遊藝場戲劇宣言》和《未來主義合成宣言》中。未來派打著革新的旗號，宣布「過去藝術（過去派）的終結和未來藝術（未來派）的誕生」。他們堅決反對「充斥著抽象議論與心理描寫」的戲劇，主張創作符合現代生活的快速節奏、內容短小的劇作。為此，它們不怕怪誕離奇，甚至違背真實。

　　馬里內蒂創作的未來派劇作有《饕餮國王》、《不可捉摸的女人》、《他們來了》、《拘捕》、《一個青年的末日》、《火的戰鼓》、《囚徒》、《火山》、《人的海洋》等。如《他們來了》最具代表性。它寫一群不講話的人，在臺上把桌子、凳子搬來搬去，等候著客人來臨。這群糊塗人，竟然連等的是什麼客人都不知道。等來等去，到最後也沒等到客人，令人震驚的是，這些桌椅竟然自己會移動，自己走出門去。這個劇本，只有四句臺詞，其中還有一句誰也聽不清楚。

　　這一派劇作家還有弗朗西斯科・康丘羅，他的未來派劇作有：《燈光》、《槍聲》、《只有一條狗》等。這些劇本很短。甚至連臺詞也沒有。現介紹兩部如下：

只有一條狗

登場人物？？？……

一條街，黑夜，冷極了，一個人也沒有。

一條狗慢慢跑過了這條街。

（幕下）

槍聲

角色：一顆子彈

一條街，黑夜，冷極了，一個人也沒有。

沉寂一分鐘後 —— 突然一響槍聲。

（幕下）

　　五四時期，中國著名的戲劇理論家宋春舫說：「據未來派的意思，全世界無非是一個大遊戲場罷了。無論怎樣嚴重悲慘的事他們看起來，總是一個玩笑的好題目。」，「他們明明知道世界是萬惡的，我們既然脫不了這種魔障，胡鬧一番就罷了，何必認真去做人？」就未來派戲劇自身來說，很難說有什麼值得稱道的戲劇貢獻，他們沒有形成一種真正革新的戲劇形式；但是，他們對後來的現代派戲劇卻產生了影響，如其怪誕性，《他們來了》中的椅子，就對荒誕派劇作家尤內斯庫（Eugene Ionesco）的《椅子》（*The Chairs*）有著啟示作用。《拘捕》中的「戲中戲」手法，對皮藍德羅（Luigi Pirandello）的劇作中的「戲中戲」就有著直接的影響。

皮藍德羅的劇作

　　皮藍德羅（西元 1867 ～ 1936 年）是一位具有開創性的劇作家，也可以說他是現代主義戲劇的前驅之一。有人認為，他的劇作打破了現實主義的框架。

　　他出生於義大利，家庭富有。還在童年時代，他就寫作了一部名為《野蠻人》的悲劇。他先後在義大利的羅馬大學和德國的波恩大學學習。先是對詩歌發生興趣，稍後從事小說創作，直到他把戲劇作為他的終生創作的主要體裁。

　　他的婚姻是不幸的，先是由於兩個家庭在經濟利益上的矛盾，給他們的感情帶來傷痕；又由於妻子患精神病，直到精神失常。皮藍德羅需要照料生病的妻子，這使他的精神也陷於痛苦之中，多愁善感。而第一次世界大戰期間，他的母親去世，妻子病重，而兒子又在戰爭中被敵方俘獲，這些，給皮藍德羅的生活帶來嚴重的打擊。可是，這一切並沒有使他沉淪，相反，卻使他在生活實感中昇華出瑰麗、怪誕的戲劇想像，創作出數十部劇作。他曾擔任羅馬劇院的藝術指導。由於他對戲劇的貢獻，1929年，意大利科學院任命他為院士，1934 年他獲得了諾貝爾文學獎。

　　他寫作的長篇小說有：《被拋棄的女人》（_The Outcast_）、《已故的巴斯加爾》、《老人與青年》等。藝術論文有：《幽默論》（_L'umorismo_）和《藝術與科學》等。戲劇的作品，前期有：《別人的權利》（1899 年）、《手

法》（1910 年）、《西西里檸檬》（1910 年）、《利奧萊》（1916 年）、《想一想，賈科米諾》（1916 年）等等。此期劇作基本上是現實主義的，手法仍然是傳統的。

中期作品是皮藍德羅的戲劇創作的輝煌時期，其代表作是：《六個尋找作者的劇中人》（*Six Characters in Search of an Author*，1921 年）、《亨利四世》（*Henry IV*，1922 年）。其他有《給赤身裸體者穿上衣服》（*Naked*，1922 年）、《各行其是》（1924 年）等。

晚期劇作有：《像你希望我的那樣》（1930 年）、《尋找自我》（1932 年）、《當你成名的時候》（1933 年）、《被偷換的兒子》（1934 年），還有一部未完成的劇作《高山巨人》（1936 年）。其晚期劇作，仍然具有藝術的活力，繼續他的戲劇的探索和實驗。

這裡，著重介紹他的代表作《六個尋找作者的劇中人》。此劇問世，震撼了歐洲劇壇，使之成為世界性的不朽的名著。

此劇在羅馬這個號稱是戲劇都會的城市演出時，曾經引起軒然大波。據記載，演出時，著名的山谷劇院中幾乎陷於一場騷亂之中，觀眾、評論家和演員相互對罵，直到發生武鬥，嚇得皮藍德羅從劇場逃走。儘管如此，對此劇的爭論徹夜進行著，這卻使得此劇聲名大振。四個月之後，於米蘭的曼佐尼劇院再次上演時，觀眾對此劇則是抱著十分冷靜的態度去審視和領略它的美學創造了。

這是一個別開生面的戲中有戲的故事：導演正在劇場排練皮藍德羅的一齣戲《各盡其職》；突然，出現了六個幽靈般的人物。他們聲稱他們是被劇作家廢棄的某個劇本中的人物，他們要求導演把他們的戲記錄下來，希望能夠再次演出，重新獲得舞臺生命。經過一番周折，導演和演員們，同意暫時把正在排練的戲停下來，聽他們敘述他們的故事。

　　這六個角色，原來是一對離異的夫妻和四個同母異父的兄弟姐妹。母親與父親的祕書私通，便拋棄了她與前夫所生的兒子。母親與祕書同居後又生了一個兒子，兩個女兒。不久，祕書死去。母親帶著三個孩子，生計艱難。大女兒被騙做了妓女。父親隻身一人，便常到妓院廝混，恰巧遇到了賣淫的「大女兒」，幸虧母親趕到，才避免了亂倫的發生。這樣，他們又重新聚合一起，但是卻不能安定相處。

　　大女兒對父親不能原諒，極為不恭。大兒子對父親同樣不敬，對母親也輕蔑無禮，對弟弟妹妹更是不放在眼裡。這樣一個拼湊起來的家庭是無法維持的，悲劇終於發生了：有一天，沒有人撫愛的小妹妹掉進水池淹死，孤獨的小兒子眼看著妹妹溺死，自己也開槍自殺。隨著一聲槍響，六個角色隨之也在舞臺上消失，他們已經演完了他們的故事。此刻，導演發現沒有時間再排演他們的《各盡其職》了，只好請演員們回家，他十分懊悔耽誤了自己的排演，白白地浪費了時間。

　　此劇表現了皮藍德羅對人以及人類生存困境的思考。六個角色的故事所展現的生活是十分嚴酷的，之所以造成這樣的悲劇，其原因並不像傳統的戲劇把它的本源僅僅引向社會，而是揭示了他們之間的一種不能相互認同，也始終不能解開的隔膜，正如父親所說的：「事情就壞在這裡！壞在說話上！我們大家都有一個內心世界；每個人都有一個特殊的內心世界！先生，假如我說話時摻進了我心裡對事物的意義和價值的看法，而聽話的人照例又會用他心裡所想的意義和價值來加以理解，我們怎麼能互相了解呢？我們自以為了解了，其實根本就不了解！」這代表著劇作家對人與人的處境的思考：人們是無法交流的，在皮藍德羅看來，這是人間最嚴酷而悲苦的，這個世界是荒誕的，非理性的。當然，他的看法帶有悲觀的色彩，但是，卻以其獨具的哲學眼光揭示了人類生存困境的某些側面。

　　此劇在藝術上有獨創之處：首先，他巧妙地利用了「戲中戲」的結構。一是以六個角色構成的戲，他們的矛盾衝突、悲歡離合、生死沉淪，形成此劇一條中心線索；一是導演、演員等同六個角色的線索，看來似乎是多餘的，但卻使全劇有了另外一個視點，冷靜而客觀地觀察，審視和思考著眼前展開的事件。以理性的視界探索、思考一個非理性的世界。

　　其次，此劇雖然表現的是一個非理性的世界，但是，卻沒有採取後來的現代主義的非理性的藝術手法，如它仍以令人關注的戲劇懸念和引人入勝的情節的傳統手法，同時，更在於把劇作家的理性思考透過深刻的人物形象表現出來。皮藍德羅說：「這六個人物是我的精神創造出來的。他們已經過著一種獨立的生活，我再沒有能力否認他們的存在了。就是這樣，正當我堅持要把他們從我心中驅趕出去時，他們這些從刊印他們的書頁上，奇蹟般地出現的小說中人物，好像完全脫離開敘述上的一切支持，繼續以他們自己的方式生活下去，選擇一天中的某些時刻在我孤寂的書房裡再次出現在我的面前—— 一會兒一個，一會兒另一個，一會兒兩個在一起一一來引誘我……我暫且被說服了。這種短暫的屈服足以使他們獲得新的更旺盛的生命力，他們愈是強壯，給我的影響就愈大；我愈難擺脫他們，他們就愈容易對我產生誘惑力。」此劇的形象創造是活生生的，不是單純理性的產物。

　　《六個尋找作者的劇中人》很快就轟動了歐洲，到 1 925 年，就已經被翻譯成二十五種語言。皮藍德羅的劇作對後來的現代主義戲劇產生了重大的影響，如奧尼爾（Eugene O'Neill）、布萊希特（Bertolt Brecht）、田納西‧威廉斯（Tennessee Williams）等都曾從他的劇作中得到啟示，他被譽為現代主義戲劇的一代宗師。

梅耶荷德等人的導演創新

　　伴隨著戲劇創作的現代主義的興起，那麼，在導演和表演上也發生了與之相適應的革新。

　　萊因哈特（Max Reinhardt，西元 1873 ～ 1943 年）生於奧地利的首都維也納附近的巴登，早年在戲劇表演上曾受過系統的訓練。他是歐洲最具聲譽的導演。他被認為是無論現實主義還是非現實主義的劇作都能駕馭自如的導演。但是，他早就對自然主義的表演表示不滿了，從而對表現主義和象徵主義的戲劇發生了興趣。他認為現實主義的導表演藝術僅僅是戲劇表現的形式之一。在他看來戲劇是一種無所不包的藝術，因此，他要拓寬戲劇藝術的道路，期望把所有的藝術都能融入戲劇之中。

　　他十分強調戲劇的音樂性，強調戲劇舞臺上的韻律、音響和節奏。強調視覺效果，動作形式的色彩，講究場面的氣勢壯觀，講究燈光的運用。他是創造「導演筆記」的第一人，為一齣戲寫下系統的完整的詳細的演出紀錄。這樣，就使導演真正成為一齣戲的總設計師，由他把編劇（劇本也是戲劇的構成因素之一）、音響、舞美、燈光等統一起來，使導演成為劇院裡的最高權威。他一生導演了二百餘齣戲，特別是莎士比亞的戲劇，是他最為熱愛也最能顯示其導演成就的。而他還是一個現代劇院的建立者，參與建立了德意志劇院、室內劇場、柏林大劇院。此外，他演戲的地方還有室外劇場、教堂、舞廳和展覽廳等，這些，都成為他

施展戲劇才能的場所。

梅耶荷德（Meierkholid，西元 1874 ～ 1940 年），蘇聯著名的導演藝術家。他出生於一個日耳曼後裔的家庭，先是在莫斯科大學學習法律，後又到莫斯科音樂戲劇學校的戲劇班學習，聶米羅維奇—丹欽科是他的老師。他是一位戲劇藝術的革新家，但是他的戲劇命運是相當坎坷的。西元 1898 年，他跟隨聶米羅維奇—丹欽科到剛剛建立的莫斯科藝術劇院當演員，他也成為史坦尼斯拉夫斯基的得意門生。而梅耶荷德卻探索著與現實主義不同的演劇理論和方法，對導演象徵主義和表現主義的劇目倍感興趣。不但執導過梅特林克的《丁泰琪之死》，而且還導演了俄國象徵主義劇作家安得列耶夫（Andreyev）的《人之一生》，特別是他執導的《欽差大臣》是其導演藝術的傑作。他的戲劇理論著作有《梅耶荷德論戲劇》，集中展現了他的戲劇思想。

作為史坦尼斯拉夫斯基的學生，梅耶荷德自然對其體系有所吸收，但是，他對史氏致力於新的戲劇探索是十分贊同的，正因此史氏請他主持戲劇實驗培訓所，於是才使他以新的藝術方法導演了《丁泰琪之死》。但後來，他與史氏在藝術上的爭論越來越多，分歧越來越大了。不過，他們之間的矛盾後來有所緩解，1938 年，也就是史坦尼斯拉夫斯基去世前夕，他又邀請梅耶荷德做他的助手，並成為他在「歌劇小劇院」的接班人。

梅耶荷德的戲劇視野十分開闊，特別是對東方戲劇的重視，這在當時一些歐洲戲劇大師來說，是少見的。比如他從中國傳統的戲曲，日本的能樂和歌舞伎，印度的卡塔加利舞蹈劇等汲取養分。同時，他對歐洲中世紀的宗教劇，文藝復興時期的戲劇，甚至那時的舞臺以及雜技、馬戲等都深感興趣，並從中得到借鑑。

在表演上，他反對現實主義的表演，認為它只注重了區域性，忽視了整體。例如，對演員只是利用了他的聲音和表情，而沒有發揮其整個身體的功能和作用（動作、手勢、姿勢等）。甚至他認為現實主義的表演是被動的，只是心理的動作，而不能形成具有風格化的構形和內部節奏。他的表現主義的表演理論提出形體表演的「塑性」。演員的創作是帶有類似雕塑般的造型創作，它不但需要演員懂得「生物動力學」，也就是身體的力學，而且它必須是美的。

他所強調的風格化，也是要求使內在的東西得到它的外部形式。他說：「『風格化』，我的意思就是指利用可以把一個時期或一種現象的內在綜合特徵，引領出來的所有手段，從而使藝術作品的潛在特徵得以表現出來。」越是非現實主義的戲劇，越需要找到與劇作相適應的風格化，找到它的內在的節奏和韻律。

他的戲劇理論的核心是「假定性」，他認為「假定性」是戲劇的本質，他認為舞臺上所有的因素和手段，都應是假定性的運用，而其終極目的在於使舞臺從傳統的拘泥中得到解放，比如他導演的《欽差大臣》，他把這樣一齣喜劇，重新解釋為一部詩劇（重新解讀經典名劇是其理論主張之一）。將十五場戲按照奏鳴曲的格式加以處理。顯然，這是他的風格化追求的一個方面。而對人物也是這樣，按照他的解釋，對其臺詞和動作也賦予特定的節奏，包括人物臺詞的音調、速度等。

有的評論說他像一個音樂指揮，人物及其表演的每一個動作和每一句臺詞，都是依照指揮準確地動起來。布景也不是寫實的，是按照人物的怪誕性設計的，是十分突出而鮮明的。在他看來，舞臺就不是簡單地反映生活的鏡子，而是放大鏡。連服裝也是華美藻麗，珠光寶氣，成為「儀表堂堂的騙子」，他使每一場戲都高度風格化。

　　但是，在蘇聯的教條主義統治下，他被視為「形式主義者」，甚至是反動分子。1939 年，他因公開批判社會主義現實主義而被逮捕入獄，妻子被謀殺，他 1940 年死於監獄之中。

奧尼爾的劇作

　　尤金・歐尼爾（西元 1888 ～ 1953 年），被譽為美國戲劇之父。他一生共三次獲得美國戲劇的最高獎 —— 普利茲獎，並獲得諾貝爾文學獎，也有人說他是美國民族戲劇的奠基人和締造者。

　　他一生的經歷頗為曲折坎坷。父親是一個演員，母親是一位出色的鋼琴手。童年時代，他常常跟隨父母旅行演出。他在普林斯頓才讀了一年大學，就因鬧事被開除了。之後，便是長期顛簸流離的生活，他當過工人，也做過雜役，做過職員，去過南美的宏都拉斯和布宜諾斯艾里斯討生活。他也做過海員，到過阿拉斯加、日本以及中國。他得過肺病，使他身體變衰弱，而在養病中，又使他得以咀嚼痛苦的人生，並開始了劇本的創作。1914 年，他到哈佛大學選修著名的貝克教授所開設的編劇技巧課程。

　　他的婚姻也是不幸的，第一次婚姻破裂了，第二次，也曾走到崩潰的邊緣。他在晚年得了帕金森氏症，而他的子女又使他陷入痛苦之中。他的大兒子自殺，二兒子死於吸食毒品，而他最疼愛的小女兒卻不聽他的意見嫁給了著名的喜劇大師卓別林（Charles Chaplin）。

　　奧尼爾於 1953 年 10 月 27 日逝世。

　　有人說他是現實主義的劇作家，但也有人說他是表現主義的戲劇大師。易卜生、契訶夫和史特林堡的劇作都對他的創作有過深刻的影響。

但他是一個不拘陳規的戲劇革新家，是他把現實主義與表現主義融合起來，從而形成了自己的藝術特色。中國的戲劇大師曹禺，就深受奧尼爾戲劇的啟迪。

1913 年至 1920 年，他主要從事獨幕劇的創作，其題材多系取自海員生活。《東航卡迪夫》（*Bound East for Cardiff*）是其首演的獨幕劇，還有《鯨油》（*Ile*）、《加勒比的月亮》（*The Moon of the Carribbeans*）等。

1920 年創作的多幕劇《天邊外》（*Beyond the Horizon*），在紐約百老匯上演獲得成功，1920 年獲得美國戲劇的最高獎 —— 普利茲獎，標誌著歐尼爾的創作進入了一個嶄新的階段。充滿詩意的憧憬和人生中理想與現實的矛盾所帶來的痛苦，構成這部劇作的深刻而動人的魅力。哥哥安德魯和弟弟羅伯特都愛上了魯思，安德魯安於務農，眷戀鄉土，而羅伯特富於幻想，老是憧憬著「天邊外」的世界。但是，魯思偏偏愛上了羅伯特。這樣，安德魯就只好離鄉背井代替弟弟去當海員。羅伯特雖然獲得了愛情，但卻束縛在他不情願為之獻身的土地上；儘管他的農場發展了，但他卻為理想的不得實現而苦悶，並得了肺病。

魯思對他也失望了，他們的女兒也死去了。八年過去，安德魯發了財，但是，他也因為不能實現他的理想，精神變得十分空虛。兄弟二人都成為「最徹底的失敗者」。此劇，透露出歐尼爾的戲劇對人深層心理的探索。由於他自己痛苦的人生遭際及其所經歷的心靈痛苦，這種悲劇的感受深深地貫穿在他的劇作之中。歐尼爾是一位最能展現現代人心靈痛苦的劇作家。

從《瓊斯皇帝》（*Emperor Jones*，1920 年）起，歐尼爾開始更大膽的戲劇探索，或是以象徵主義，或是以表現主義的戲劇手法，都意在深入人的靈魂世界。這齣戲的故事十分簡單，黑人瓊斯原是美國的罪犯，

但在白人施密塞的引誘下，在西印度群島上的一個小島上做了土著人的皇帝。這些土著人終於起來反抗他了，他逃到漆黑的森林之中，最後，被打死。

全劇八場，除了第一場和第八場有極少的人物對話，全劇幾乎都是瓊斯的表演。透過瓊斯的一系列的動作，展示了這個黑人的靈魂走向崩潰的悲劇過程。劇作家把一個人的心理，他的內心的激烈搏鬥，以及他的潛意識都外化為戲劇的呈現，這正是歐尼爾對現代戲劇的貢獻，也是人們稱之為表現主義的戲劇創作方法。首先，是瓊斯逃進森林後，產生了種種幻覺，他陷入極端的恐怖，舞臺再現了他殺人的情景。繼之，是他在神思混亂中痛苦的自責和懺悔的場面。特別是他在幻覺中出現的他當年被拍賣給白種人的痛苦場景，以及黑人的祖先赤身裸體，帶著鐵鎖鏈，被裝船運往美洲的歷史遭遇。在歐尼爾看來，瓊斯和土著人本是一樣的，但是，他卻為白人的文化所「異化」而成為統治者。進入原始森林後，可以說是瓊斯被異化了的靈魂重新甦醒的過程。於此，劇作家十分深入地揭示了瓊斯的痛苦心靈。

其後，歐尼爾於 1920 年到 1929 年期間完成了十餘部劇作，其中較重要的有《安娜·桂絲蒂》（*Anna Christie*，1920 年，第二次獲得普利茲獎）、《毛猿》（*The Hairy Ape*，1921 年）、《榆樹下的慾望》（*Desire Under the Elms*，1924 年）、《大神布朗》（*The Great God Brown*，1925 年）、《奇異的插曲》（*The Strange Interlude*，1927 年）、《悲悼》（*Mourning Becomes Electra*）三部曲等。

《奇異的插曲》使劇作家第三次獲得普利茲獎。此劇，是他對人心靈探索的繼續。如果說，在以前的劇作中，他採用外景、面具、音響等表現人的內心世界。而《奇異的插曲》則主要運用獨白和旁白來揭示人物

的意識流動。主角尼娜‧李斯特是一個具有強烈的貪欲和情慾的女人。她的未婚夫在戰場上死去，因此給她的人生和心靈帶來重創。她艱難地平息了心靈的傷痕，與善良的薩姆相愛結婚；但是她發現薩姆卻有著遺傳病。

不過，她想做母親的天性並沒有完全破滅，她和薩姆的朋友達勒爾博士偷情，生了一個兒子。當她決心與丈夫離婚和達勒爾結婚時，達勒爾卻離她而去。最後。只留下一個垂死的老人伴隨著她。此劇，表達的是人的本能和潛意識是一種建設性和摧毀性並存的力量。尼娜雖然得到了她本能所要得到的，但最後還是本能摧毀了她。歐尼爾說：「說到《奇異的插曲》，這是我在上面討論過的新型假面心理劇中，不用面具的一種嘗試。」此劇，以獨白和旁白來揭示人物的意識流動。

隨著歐尼爾的戲劇創作逐漸走向成熟，他的戲劇內涵更為深刻、廣闊，不僅是對人的思考，而且是對人類的歷史命運的思考。寫於 1929 年至 1931 年，歷時三年完成的《悲悼》三部曲，看來是借用了古希臘艾斯奇勒斯的悲劇《奧瑞斯提亞》的故事，但卻是在創作一齣現代的悲劇，實現他對現代人命運的探索。

美國南北戰爭時期，一位叫孟南的上校從戰場上歸來，而他的妻子克莉斯丁已經與她的表哥卜蘭特私通，他們殺害了孟南。這一切，都被女兒萊維妮亞親眼看見，她決心為父親報仇，說服了弟弟奧林，先是殺死了卜蘭特，繼之，又逼死了母親。萊維妮亞唯恐暴露，又逼迫弟弟奧林自殺，她自己也陷入比死亡更痛苦的境地。

此劇，對在美國具有深刻的歷史和現實影響的清教主義作了批判，而其悲劇的原因卻是出自佛洛伊德（Sigmund Freud）關於人的動機理論。有人認為此劇是歐尼爾劇作的高峰，但也有人認為不能與古希臘的

悲劇媲美，不過是「不錯的、老式的，使人背上直冒冷汗的情節劇而已」。

1939 年到 1943 年，是歐尼爾的戲劇創作走向更加成熟的階段。他著有多幕劇《送冰的人來了》（*The Iceman Cometh*，1939 年）、《詩人的氣質》（1947 年）、《進入黑夜的漫長路程》（*The Long Days Journey Into Night*，1939 ～ 1941 年）等。

《進入黑夜的漫長路程》，是歐尼爾飽含血淚，將自己的家庭祕密公之於眾的一部帶有自傳性質的劇作。劇本是環繞著蒂龍一家的命運展開的。蒂龍是一位演員，妻子瑪麗也是一位知識女性。蒂龍原是農民出身，生性吝嗇，他渴望發財，遂下海經商。待他有了錢，卻像一個守財奴，連妻子和兒子看病都捨不得掏錢。瑪麗嫁給蒂龍就委屈，丈夫又是如此待她，加上親戚朋友的冷漠，生活孤獨，遂吸毒麻醉自己。

蒂龍帶給兒子的命運也不好，大兒子失去生活的自信，沉迷酒色，小兒子也成為浪子，身染沉痾。白天，這一家人都戴上了面具，而一到黑夜就露出本來面目，相互爭吵不休，怨恨交加；然後，又相互的致歉。這是一個十分令人懊惱的家庭，籠罩著這個家庭的是不盡的感傷、無窮的憂慮和悲觀的情緒。這裡的悲劇，就是一個看不見。糾纏不清的鏈條，是一個永無止境的深淵。似乎一旦厄運臨頭，那就永遠也不能擺脫它。劇中展示著神祕的宿命和不可知的力量。而黑夜，則是一種神祕的象徵，人的命運猶如黑夜漫漫。

《進入黑夜的漫長路程》寫出後，歐尼爾在其遺囑中說，此劇在他死後二十五年才能上演，但 1956 年，也就是說死後三年就被搬上舞臺，並使他第四次獲得普利茲獎。

在美國，繼歐尼爾之後，又湧現了不少著名的戲劇家及其劇作。田

納西‧威廉斯（Tennessee Williams，西元 1914 ～ 1983 年）的《玻璃動物園》（*The Glass Menagerie*，1944 年）和《熱鐵皮屋頂上的貓》（*Cat on a Hot Tin Roof*□1955 年）等。阿瑟‧米勒 （*Arthur Miller*，1915 ～ 2005 年）的《推銷員之死》（*Death of a Salesman*，1949 年）和《薩勒姆的女巫》（*The Crucible*，1953 年）等。愛德華‧阿爾比（Edward Albee，西元 1928 ～ 2016 年）的《動物園的故事》（*The Zoo Story*，1958 年）和《誰害怕弗吉尼亞‧伍爾夫》（*Who's Afraid of Virginia Woolf?*，1962 年）等，都成為在美國久演不衰的優秀劇目。經過歐尼爾對美國戲劇事業的開拓和後續者的不斷努力，美國的戲劇藝術發展迅速，成就斐然，享有世界聲譽。

布萊希特的史詩戲劇

　　貝托爾特‧布萊希特（Bertolt Brecht，西元 1898～1956 年），不但是一位劇作家，而且是一位戲劇理論家，他所建立的史詩戲劇，或者說是敘事體戲劇，被稱為布萊希特戲劇體系。

　　西元 1898 年 2 月 10 日，他出生在德國巴伐利亞州的奧格斯堡，家境比較富裕。他曾說：「我不喜歡我這階級的人，不愛發號施令，讓人侍候，於是，我就脫離了我的階級，走進了無產者的行列。」他在慕尼黑大學學的是醫學和自然科學。在第一次世界大戰中，他當過兵，對戰爭特別憎惡。戰後，他繼續在大學學習，並對藝術發生興趣，他寫詩、小品文、戲劇評論等，但對戲劇的興趣更為濃厚。除創作了他最初的一批劇作外，並參加一些戲的導演工作。

　　二十年代，他開始走向馬克思主義，並與德國共產黨接近，但他始終沒有加入共產黨。1933 年希特勒（Adolf Hitler）上臺，布萊希特開始了他的流亡生活。他的創作也走向一個高峰。「二戰」後，他回到民主德國，其主要精力用於實踐他的理論，建立了柏林劇團。1956 年 8 月 10 日於排戲時心臟病發作，8 月 14 日逝世。

　　敘事體戲劇，起先是由歐文‧皮斯卡託（Erwin Piscator，西元 1893～1963 年）提出的，他是一個馬克思主義者，他熱衷於「宣傳鼓動劇」，在戲劇藝術上更是銳意革新。他把戲劇與各種媒介結合起來，如

電影、音樂等，他更善於利用科學技術，在舞臺上使用機械裝置。他的敘事劇意在擺脫現實主義的程式，及其種種約束；他希望敘事劇成為一種對社會政治論題的合理的報導，使觀眾可以檢驗其展現的內容。他以導演《好兵帥克》而著稱。布萊希特曾與他合作，並承認受過皮氏的影響。他認為皮氏打破了戲劇的「幾乎所有傳統」，他的創作方法改變了編劇、舞美和演員的工作。

布萊希特的戲劇體系，自有它更廣泛的來源，一般認為，他受中國傳統戲曲的影響頗深；德國的啟蒙戲劇理論如萊辛、歌德和狄德羅等人的戲劇主張，也曾給予他深刻的影響。其體系主要之點：

第一，布萊希特把戲劇分成兩類：一種是所謂戲劇式的戲劇，也稱作是亞里斯多德式的戲劇；一種是就是「非亞里斯多德式」的戲劇，即所謂的史詩戲劇、敘事體戲劇。前者，是透過人物的動作來反映生活的；而後者則要求把敘述與動作相結合，史詩與戲劇相結合。

第二，他強調以馬克思主義哲學認識和反映生活。在劇本創作上，反對「三一律」，不強調戲劇的情節，而是主張以更自由和舒展的結構，更寬廣、更多向，更豐富地展現生活的真實性和複雜性。譬如，劇作可以是片段的組合，而不必有更緊密的連續。其間加入詩歌、舞蹈等，夾敘夾議，其美學追求在於消除舞臺的幻覺，激起觀眾對生活的思考。

第三，布萊希特戲劇理論的核心是「間離效果」或稱「間離方法」。有時，他也用馬克思的哲學術語「異化」，有時也用「陌生化」。它要求劇作家以其特有的洞察力觀察生活，力求把平凡的生活中所蘊藏的不平常的內涵挖掘並表現出來，使人產生一種「陌生化」的震驚，從而對其有所思考，而去探究事情的本源。

這樣，才能使戲劇具有認識世界和改造世界的作用，因此，斯泰恩

（J.L.Steyn）說：「布萊希特的貢獻在於在所有這一切裡預見到了演員所起的一種特殊作用，就用他來幫助消除傳統的幻覺。使自己與自己正飾演的人物及自己正身處其間的情境保持『一定距離』正是演員的責任所在，其目的就在於喚起觀眾思考性的、提問性的反應。」

布萊希特的戲劇體系，從 1960 年代開始，其影響日益擴充，在歐美、在東方，均有了他的擁護者和實踐家。因此，布萊希特成為二十世紀最有影響的導演和劇作家之一。

布萊希特的劇作，有著自身的思想和藝術的價值，這些劇作都是他的戲劇理論的實踐。他是一個把自己的理論與藝術實踐（還包括導演）成功地結合起來的偉大戲劇家，這正是布萊希特的傑出之處。

他的早期劇作，即帶有其獨特的實驗的色彩：《巴爾》（*Baal*，1918年）、《夜半鼓聲》（1920 年）、《城市叢林》（*In the Jungle of Cities*，1923 年）、《人就是人》（*Man Equals Man*，1924 年）等，為他帶來最初的戲劇聲譽，並獲得了德國最高文學獎 —— 克萊斯特獎。

他的第一部劇作《巴爾》，就被認為是一部成熟之作。對社會的批判激情，以及那種特有的反諷方式，就帶有現代主義的特色。他寫了一個既憤世嫉俗，但又是十分放蕩的「英雄」巴爾。他一天所做的，就是泡在酒吧裡，玩弄女人，尋歡作樂。他使一個女子懷了孕，又把她拋棄了，結果這個女人自殺了。他還是一個同性戀者，後來竟然把這個戀人也殺害了。而最後，他自己也死了。顯然，這是一個帶有反諷式的形象，以此來展示資本主義社會的汙穢、獸性和黑暗。此劇展現了布萊希特的戲劇天才，他那富有動作性的，以及具有詩意和駕馭方言和俚語的藝術才能，為其贏得了成功。

1926 年到 1932 年，是布萊希特的戲劇創作走向成熟，並且是他實

驗自己的戲劇理論的時期。其劇作有:《三毛錢歌劇》(*Die Dreigrosche-noper*,1928 年)、《馬哈哥尼城的興衰》(*Rise and Fall of the City of Mahagonny*,1929 年)、《屠宰場的聖約翰娜》(1930 年)等。此外,就是布萊希特所倡導的「教育劇」,有《說是的人和說否的人》(1929 年)、《措施》(*The Decision*,1930 年)、《例外與常規》(*The Exception and the Rule*,1930 年)等。這些劇短小,適合群眾演出,它是布萊希特轉向馬克思主義後,與工人運動結合的產兒。

　　而代表布萊希特史詩戲劇的實驗的第一個劇目是《三毛錢歌劇》。此劇是根據一部在倫敦底層社會流傳,由約翰・蓋伊(John Gay)創作的《乞丐歌劇》(*The Beggar's Opera*)改編。原著雖也有其政治目的,但經其改編卻成為對資本主義的批判,這裡寫了乞丐頭子皮丘姆和竊賊頭子麥克赫斯(人稱刀子麥基)。麥克赫斯娶了皮丘姆的女兒波莉為妻。當他們舉行婚禮時,刀子麥基就用偷來的豪華物品,把一個馬廄裝潢得富麗堂皇,同時,還把警察局長請來。這激怒了皮丘姆,接連兩次舉報麥基。第一次,被警察局長的女兒放跑了,第二次,當麥基正在妓院時再次被捕。可是。這次更為諷刺的是,他不但沒有受到審判,而且得到女王的大赦,竟然還得到一筆為數可觀的年金。此劇十分辛辣地揭穿社會制度的陰暗和腐敗。

　　正是在這部戲劇中,布萊希特第一次使麥基這個角色,既是劇中人,又是展現劇作家意見的雙重人物,即後來我們說的可以出入劇情的「間離」角色。同時,他把戲劇內容分割為許多的斷片,以帶有電影蒙太奇的組合,展示生活的斑斕多彩及其複雜性。他在音樂、布景與劇情的配合上,更實驗了「混而不合」,各自發揮的方法。

　　在他流亡國外的時期,是其史詩戲劇創作的旺盛階段。其劇作有:

《圓頭黨和尖頭黨》（1932～1934年）、《大膽媽媽和她的孩子們》（*Mutter Courage und ihre Kinder*，1939年）、《伽利略傳》（*Galileo's Biography*，1938～1947年）、《四川好人》（*The Good People Of Sichuan*，1938～1940年）、《高加索灰闌記》（*The Caucasian Chalk Circle*，1944～1945年）等。

　　《大膽媽媽和她的孩子們》是布萊希特的代表作之一。它是根據17世紀德國作家格里美豪森（Grimmelshausen）的小說《女騙子和女流氓枯拉希》改編的。背景是西元1618年至1648年的所謂「三十年戰爭」。大膽媽媽，是一個隨軍商販，名叫安娜·菲爾靈，她帶著一個女兒、兩個兒子，靠著出賣日用雜貨為生。但是，戰爭卻奪走了她兩個兒子的生命，女兒也死於戰禍。而她依然做她的生意。她詛咒戰爭，是戰爭使她失去親人，她又讚美戰爭，因為戰爭又似乎給她帶來生計。就是在這樣一個充滿悖論的人物的命運中，布萊希特把問題提供給觀眾思考。顯然，這部劇作的立意在於引起人們對戰爭的關注，也可以說它是針對希特勒的戰爭企圖而引發的社會思索。

　　布萊希特對中國的戲曲有著特別的興趣。《四川好人》和《高加索灰闌記》都是根據中國的題材改編的。《四川好人》，是寫三位神祇下凡尋找好人，發現了四川的一個好心腸的妓女沈黛，就把她視為希望。誰知，這個沈黛在那個醜惡的社會裡，竟然變成一個願行善而不得的好壞兩個人，三位神祇尋找好人的希望終歸破滅。

沙特、加繆與存在主義戲劇

　　第二次世界大戰給人類帶來的災難是史無前例的，戰爭的傷痛和戰後的冷戰局面，所帶來的是普遍的悲觀失望和徬徨苦悶，於是存在主義哲學風行於歐洲，而存在主義戲劇，正是在這樣的背景下產生的。

　　沙特（Sartre，西元 1905 ～ 1980 年），生於法國巴黎，青年時代在巴黎高等師範學院讀書，攻讀哲學，獲得學士學位。1929 年，他以第一名的成績，透過了大中哲學教師資格考試，並與獲得第二名的西蒙娜・德・波夫娃（Simone de Beauvoir）相識，後來他們成為未曾履行結婚手續的終生伴侶。30 年代初他還到柏林法蘭西學院哲學系深造，成為著名的現象學專家胡塞爾教授的門生，對丹麥哲學家克爾凱格爾（Kierkegaard）的「個人存在」學說尤為崇拜，而胡塞爾（Edmund Husserl）的現象學和德國哲學家海德格爾（Martin Heidegger）的本體論存在主義理論對沙特影響頗深，從而形成他的存在主義哲學體系。

　　第二次世界大戰爆發前，他即從事創作，他寫的第一篇小說《噁心》（Nausea），即展現著存在主義思想。戰爭爆發後，他應徵入伍。1940 年被德軍俘獲，1941 年獲釋後投身於法國地下抵抗運動。1942 年，他創作的劇本《蒼蠅》（Les Mouches）成為抵抗運動的宣言。法國歷來有著以文學藝術作品傳輸作者哲學思想的傳統，而沙特也是這樣。戰後，他辦刊物，撰寫哲學著作，參加進步的群眾運動，也從事戲劇創

作。由於沙特的文學成就，1964 年，他獲得了諾貝爾文學獎，但卻拒絕領獎，他聲言不接受官方所給予的任何榮譽和獎勵。

為了了解沙特的戲劇，首先介紹他的存在主義哲學要點。存在主義是非理性的，當資本主義社會的危機和矛盾日益加深，日趨嚴重，隨之產生的異化現象也日趨突出，造成了人性的摧殘和扭曲，人的境遇的惡化等等。存在主義力圖對這種人的異化作出哲學的闡釋，同時，並提出消滅異化的主張。在這樣一種認識下，沙特提出的一個重要的哲學命題是：「存在先於本質」。其中心意思是，人首先存在，其後才是按照自己的意志來創造自身。他認為應當強調並發揮人的主觀能動性，也可以說是強調人的價值，人的自由，人對自身命運的選擇。沙特哲學的兩個支撐點是：「自由選擇」和「重在行動」。

但他在不承認神仙上帝的同時，也否定任何的客觀規律；在強調人的能動性的同時，又把人的主觀意志作為存在的出發點，作為人的本質和存在的本質。沙特看來，個人是一切價值的源泉，人不但有權在命運面前作出選擇，而且人們只能以自身的行動來創造自己的「本質」。顯然，沙特的哲學仍然是主觀意志論的。

沙特一生共創作了 11 部劇作。一般認為《蒼蠅》和《密室》（No Exit）是他的存在主義戲劇的代表作。

《蒼蠅》（1942 年）的題材取自古希臘神話，寫的是著名的王子俄瑞斯忒斯為父報仇的故事。但是，沙特獨具創意，設計了一個奇特的情節：老王被害後，阿爾戈斯城上空，麇集著天神朱庇特點化了的並叫人能產生負罪心理的群蠅。俄瑞斯忒斯終於戰勝朱庇特，把群蠅引走，使阿爾戈斯城恢復了自由。顯然，此劇是隱喻著人民必將起來趕走法西斯。但是，俄瑞斯忒斯並沒有被阿爾戈斯城的人民擁立為王，反而遭到人們的

攻擊，他只有離開阿爾戈斯城，而那群蒼蠅也緊緊地跟隨著他。

《密室》（1944 年）寫在一個酷似地獄的房間內，禁閉著三個犯人，他們都是亡靈：虐殺兒童的罪犯埃司泰樂，因私自離開工作崗位而被槍斃的巴西記者加爾辛，還有一個女同性戀者伊奈司。他們都有著自私的本性，為了達到自己的目的，不惜犧牲另外兩個人的利益。但是，結果三個人誰都不能實現自己的目的。伊奈司說：「我們之中，每一個人對其他兩個人都是劊子手。」而加爾辛說：「他人即地獄。」這成為該劇的主題，也成為沙特存在主義哲學的名言。

沙特的戲劇藝術是十分傳統的，儘管他在劇中極力灌輸其存在主義哲學觀點，但其創作是從生活出發的，即從生活中提煉情節並展開衝突的，所以，他的大多數劇作也可以說是現實主義的。他說：「我們對於自己則仍然要求其真正的現實主義，因為我們知道，在日常生活中，要把情與理、現實和理想、心理與倫理之間的區別分辨清楚，是不可能的。」如他的《死無葬身之地》（*Mort sans sépulture*，1946 年）和《恭順的妓女》（1946 年）等就屬於這樣一種型別的劇作。

《死無葬身之地》是寫「二戰」期間，法國的地下抵抗運動與法國賣國主義的維希政府及其爪牙的鬥爭。但沙特卻說：「這不是一個講抵抗運動的劇本，我感興趣的是，極限的情境以及這種情境中人的反應。」此劇所設定的情境是：在一次激戰中，游擊隊戰敗，有人被民團分子俘獲。垂死掙扎的敵人，對俘虜的游擊隊員進行瘋狂的審訊，死亡注定要到來，他們沒有任何選擇的餘地。而隊長若望的出現，使被俘的游擊隊員們有了所謂「自由選擇」的可能：要麼供出隊長的身分以求苟且偷生；要麼不怕敵人採取任何殘酷的手段，誓死保守祕密直到英勇獻身。正是在這樣一個「極端的情境」中，游擊隊員索比埃面對死亡是毫無準備

的，他對自己能否戰勝拷打的痛苦而不屈服是沒有信心的。

　　但是，他終於在敵人的羞辱和酷刑中，走向自尊自強，以跳樓自盡的方式向敵人顯示了不屈之志。為了不向敵人認輸，女游擊隊員呂茜痛苦地決定，讓游擊隊隊員昂利扼死年僅 15 歲的親弟弟法蘭索瓦，因為她認定幼稚的弟弟必定招供，而與其讓他將來屈辱地死，不如在他無能力進行自我選擇時，替他選擇一種有尊嚴的人生。呂茜作為被俘的人中唯一的女性，她所面臨的選擇更是非同尋常的。她在愛情、親情中受到考驗，特別是在遭到敵人的強暴後，她的內心充滿了痛苦和憤恨，敵人的殘暴沒有使她屈服，反而更激發了她的鬥志，她要向敵人證明，他們固然可以摧殘她的肉體，卻永遠無法剝奪她的尊嚴。卡諾里遇事鎮靜，經驗豐富，並對其他隊員給予鼓勵和慰藉，他事實上成為大家的核心。在全部劇情的進展中，存在主義的哲學為人物的邏輯和生活的邏輯所淹沒，事實上，《死無葬身之地》成為一部謳歌正義的英雄悲劇。

　　沙特後來還創作了一些劇作：《骯髒的手》（*Dirty Hands*，1948 年）、《魔鬼與上帝》（*Devil And God*，1951 年）、《阿爾托納的隱藏者》（1959 年）、《特洛伊婦女》（1965 年）等。

　　卡繆（Albert Camus，西元 1913 ～ 1960 年），也是存在主義的戲劇家。他的存在主義哲學的核心命題是荒謬，「荒誕」一詞就出現在他的著作《西敘福斯的神話》（*The Myth of Sisyphus*）之中，在某種意義上說，他又是荒誕派戲劇的先行者。他也寫小說，其中以《異鄉人》（*The Stranger*）最為著名。他的劇作不多，主要代表作有三部：《卡利古拉》（*Caligula*，1939 年）、《誤會》（*The Misunderstanding*，1944 年）、《正義者》（*The Just Assassins*，1949 年）。

　　《卡利古拉》取材於古代羅馬歷史，卡利古拉是古羅馬的一個國王，

他原本不是一個暴君，但由於他想以自己的權力，取得毫無任何限制的自由，要過怪誕的生活，於是便無惡不作，做盡了殺人越貨，姦淫婦女的勾當。最後，他被推翻。此劇，在於寫了一個具有自覺作惡思想的暴君，卡利古拉認為「人都得死，因而他們並不是幸福的。」在這種邏輯下，一切都變得不重要了。他的「理想」在於使這個充滿「謊話和自我欺騙」的世界能夠清醒起來。於是，他向世人揭露世界的荒誕。正是在這樣的邏輯下，卡利古拉曾經一度征服了他的臣民，並在這種邏輯指使下做出一系列壞事。卡繆試圖透過這個故事來宣揚他的存在主義的自由和荒誕的哲學觀念，因此，它是一齣哲理劇。

荒誕派戲劇

荒誕派戲劇是「二戰」後興起的一個影響深遠，也最能代表資本主義精神危機的戲劇流派，崛起於 50 年代，興盛於 60 年代，衰落於 70 年代。

荒誕派戲劇的產生有著深刻的時代背景和人文背景。首先必須回答，為什麼會對世界產生荒誕感？卡繆這樣說：「一個能合理地加以解釋的世界，不論有多少毛病，總歸是個熟悉的世界。可是一旦宇宙中的幻覺和光明消失了，人便感到自己是個陌生人。他成了一個無法贖救的流放者，因為他被剝奪了關於失去的家鄉記憶，同時又缺乏對未來世界的希望；這種人與他自己的生活分離、演員與舞臺布景的分離真正構成了荒誕感。」

荒誕派戲劇，是被英國的戲劇理論家馬丁·艾斯林（Martin Esslin）所概括和命名的，並非起初就有著這樣一個名稱。他對荒誕派戲劇的特徵給予比較準確的描述：「如果說一齣好戲必須有結構巧妙的故事的話，那麼這些戲劇卻根本沒有故事或情節可言；如果說一齣好戲的標準是要事出有因且人物性格刻劃必須細膩的話，那麼這些戲則往往沒有有性格的人物，展現在觀眾面前的，幾乎全是些機械式的傀儡；如果說一齣好戲必須有一個解釋一切的主題，這個主題又被逐步引向高潮並最終獲得解決的話。那麼這些戲劇卻往往沒有開頭又沒有結尾；如果說一齣好戲

是給自然照鏡子並以優雅而洞察入微的筆觸來描繪時代的風尚習氣的話；那麼這些戲劇就往往像是夢和夢魘的反映；如果說一齣好戲主要依賴於妙語橫生和耐人尋味的對白的話，那麼這些戲劇卻往往是由互不相關的胡言亂語的對白構成的。」

荒誕派的主要代表劇作家有：尤內斯庫、貝克特（Samuel Becket）、阿爾比、品特（Harold Pinter）等等。

歐仁·尤內斯庫（西元 1912 ～ 1994 年），生於羅馬尼亞，後定居法國。他於 1948 年開始戲劇創作，寫了四十餘部劇作。前期（1949 ～ 1957 年）多系獨幕劇，代表作有：《禿頭歌女》、《上課》、《椅子》（The Chairs）等；後期寫多幕劇較多：《不為錢的殺人者》、《犀牛》（Rhinoceros）、《空中行人》、《國王死去》等。他被接納為法蘭西學院的院士。

《禿頭歌女》被認為是第一部上演的荒誕劇。它的副標題是：「反戲劇」。他把他的戲劇叫做「反戲劇」，「滑稽戲劇」。他說：「在我看來，滑稽性的就是悲劇性的，而人的悲劇是嘲諷性的。對現代批判精神來說，沒有什麼東西可以被完全嚴肅地對待，也不能完全輕率地對待它們。」

該戲在一個典型的英國式的房間內展開。先是史密斯夫婦進行了一場十分古怪的談話。然後，馬丁夫婦來臨，他們所進行的依然是一些古怪的談話，他們之間搞不清楚到底是怎樣一種關係，在談話中，他們竟然發現他們是從來未曾相識過的。而結尾，又由馬丁夫婦說起了史密斯夫婦在戲劇開頭時說過的臺詞，形成一個周而復始的重複。在這裡，人是非人化的，而對話的內容也可以說是非人的，荒誕不經，陳詞濫調，語無倫次，基本上是沒有戲劇情節的。當然，在荒誕中對社會的混亂現象進行了猛烈的抨擊。

　　《椅子》是尤內斯庫早期劇作中最優秀的劇作。它寫一對年過九十的老夫婦，老頭覺得快要死了，有些重要的話要講給親戚朋友聽，老妻鼓勵他去做。於是，他們邀請了很多賓客來。在舞臺上看到的是象徵賓客的椅子在一個一個地增多，到最後連他們的立身之地也沒有了。老夫婦一起跳海。場上只剩下一個代表老夫婦宣講他們臨終重要講話的演說家，可是他又是一個只能呀呀亂叫的聾啞人。在尤內斯庫看來，人類用語言是不能溝通的，非但如此，而且語言就是悲劇，如《禿頭歌女》就展示著語言的悲劇，他甚至認為語言是殺人的武器。在《椅子》中，就表現出語言是不能用於思想交流的，人類是隔膜的。

　　後期的《犀牛》是根據他自己的同名小說改編，是他的劇作在世界上演出次數最多的一部。在一座小城中，居民中傳染著犀牛的病毒，因此而異化為犀牛。劇中的主角貝朗熱，他親眼看著他的朋友雅克在他面前變成犀牛，連他愛戀的女孩也變成醜陋的犀牛，他自己成為唯一沒有被異化的人。貝朗熱在面臨著這種不可逆轉的異化的潮流中，高喊著：「我不投降！」同時，他還面臨著那些已經或正在異化為犀牛的人群的攻擊，他們相信著犀牛的真理。最後，以貝朗熱在犀牛的重重包圍中，高喊著：「我永遠要做人，我絕不投降」結束。在貝朗熱看來，犀牛異化的狂熱是一種迷信，一種宗教式的偏見，它像瘟疫一樣。這種狂熱會變成一種不可控制的殘暴力量。此劇是對希特勒主義的一種批判，也是對極權主義的批判。

　　荒誕派戲劇的另一代表人物是貝克特（西元 1906 ～ 1989 年），他是愛爾蘭人，但長期居住在法國，並曾參加了法國抵抗運動。他是小說家、戲劇家。他的主要劇作有：《等待果陀》（*Waiting For Godot*，1952年）、《結局》（*Catastrophe*，1957 年）、《那些倒下的人》（1957 年），《克

拉普最後的錄音帶》□*Krapp's Last Tape*，1960 年）、《啊！美好的日子》（*Happy Days*，1963 年）、《喜劇與小戲數種》（1972 年）等。1969 年，他被授予諾貝爾文學獎。

《等待果陀》當年在巴黎上演時，曾在劇場裡引發了激烈的辯論。但它是一部在世界廣為流傳的劇作，被翻譯成 20 多種語言，在 20 多個國家和地區上演。

《等待果陀》的內容確實十分荒誕：兩個流浪漢，一個叫弗拉季米爾（迪迪），一個叫愛斯特拉岡（戈戈）。他們坐在荒野的一棵枯樹的旁邊，等候著一個連他們都弄不清楚的叫「果陀」的人。他們等候著，為了消磨時光，他們胡扯，作出一些毫無意義的動作，使等待成為一種無奈的無望，空洞的守候。當他們等得極為不耐煩時，一個小男孩帶來訊息，通知他們：果陀今天不來了。

緊接著的第二幕，除了有些變化，基本上是重複第一幕，形成一種而復始的無奈。他們所等待的果陀，不過是一個終結，可怖的終結。正如艾斯林所說：《等待果陀》並不是講一個故事，它只是探討了靜態的情境：「什麼也沒發生，誰也沒有來，誰也沒有去，真是太可怕了。」

劇作《結局》寫一對年老的夫婦，納格和妮爾，他們似乎是在一次毀滅性的核大戰中受了傷，都失去了雙腿，整天坐在垃圾桶裡，老境堪憐。但是，他瞎了眼的兒子漢姆，也無法站立，坐著輪椅，而他的僕人克洛夫，也是個不太健全的人，還要伺候著克洛夫。這是戰爭之後僅存的四個人，而整個世界已經死去。舞臺上呈現的就是一個死寂的世界。但是，漢姆卻對他的老父母極盡殘酷虐待之能事，他眼看著母親奄奄一息地行將死去，而父親的體力也損耗殆盡，顯然等待他的也是死亡。正如克洛夫所說：「一切都完了。這是終局。」

　　荒誕派戲劇的又一個代表性的劇作家是美國的阿爾比（1928 ～ 2016 年），他 12 歲就開始創作劇本，他的代表作《動物園的故事》（1958 年），被認為在思想藝術上是荒誕戲劇中比較容易為人把握的劇作。

　　此劇與其他的荒誕劇有所不同，它有一個大體講得出的故事。流浪漢傑利，是一個放蕩不羈，荒誕不經的人物，他的哲學信條是；人和動物一樣，他生活的公寓就是動物園，這顯然象徵著世界的異化，「所有的一切都用柵欄互相隔絕」。

　　劇中的另外一個人物彼德，生活在表面看來有理智、很和諧的中產階級家庭裡，他有妻子、女兒，似乎是美滿的，但實際上卻是在維持著自欺欺人的局面。於是他每天來到公園，占據他經常使用的長椅，把這裡視為一片屬於自己的寧靜領地。

　　傑利和彼德相遇了，彼德便千方百計地向他灌輸他的「一切都是無意義」的哲學，同時，傑利卻強迫彼德把自己深藏心底的家庭不悅說出來。但是彼德沒有就範。於是，傑利就又搶占彼德的長椅，企圖把彼德從這塊「寧靜」的領地趕走。在這樣的交往中，他們用語言無法實現交流。眼看此計不成，傑利便又使出新的花招，與彼德決鬥。但是，他把刀子扔給彼德，而向彼德手持的刀子上撞去。顯然，他是想把一個不想殺人也不敢殺人的人變成殺人犯，使殺人者變成被殺者。兩人終於在死亡時刻得到交流。

　　阿爾比的劇作還有：《誰害怕弗吉尼亞‧伍爾夫》（1961 年）、《貝西‧斯密斯之死》（*The Death of Bessie Smith*，1960 年），《微妙的平衡》（*A Delicate Balance*，1966 年，獲普利策文學獎）等。

　　除上述劇作家外，荒誕派戲劇家還有法國的尚‧惹內（Jean Genet）、阿瑟‧阿達莫夫（Arthur Adamov）和英國的哈羅德‧品特等。

阿爾托的殘酷戲劇

有人把布萊希特和阿爾托（Artaud）作為後現代主義戲劇的「先知」，對於布萊希特，我們已經做過介紹。此節主要介紹安託南·阿爾托（Antonin Artaud）。

阿爾托（西元 1896～1948 年），出生於法國的馬賽，五歲時患腦膜炎，埋下了他未來災難的種子。早年他演過戲，創辦過劇院，並提出了戲劇演出的美學理想。30 年代初，他先是發表了《論巴黎戲劇》、《導演和形而上學》、《煉金術戲劇》等戲劇論文，1932 年，發表了「殘酷戲劇」的第一次宣言，這樣，他就成為「殘酷戲劇」理論的倡導者。但是，他的戲劇理論一直未曾被他用於舞臺實踐。

1937 年他的精神分裂症日益嚴重，接受種種的精神治療，不得不服用各種麻醉劑，直到用鴉片和海洛因來減輕痛苦。他在精神病院和瘋人院長達十年之久，直到逝世。死後有《阿爾托全集》（37 卷）出版。

阿爾托的殘酷戲劇理論的形成，據說與他的精神病有關，由於他在精神上所遭受的折磨，對人生、戲劇有了獨到的深切感受。但是不可否認的是他對東方戲劇的崇拜，對西方戲劇的失望。他說：「巴黎戲劇對西方戲劇是個挑戰，可能有許多人認為它是毫無戲劇價值，而其實它是我們至今看到的最完美的純戲劇。」他還說：「在中國，純粹戲劇的觀念僅僅是理論的，從來沒有人試圖付諸實踐，但巴黎劇團卻展示了令人驚異

的例項：它排除了藉助字詞來闡明抽象主題的任何可能性，還發明了一種動作語言；這種動作語言在空間發展，脫離空間就毫無意義。」

他反對心理現實主義的戲劇，不贊成對人的心理進行蹩腳的分析、解剖和思考，認為這樣的戲劇是到了必須徹底改革的時候。而更深層的原因，還是他對資本主義世界的憂慮和焦灼，他認為他生活的時代是「混亂的」，他說：「如此徹底的社會災難，如此的機體紊亂，如此的人欲橫流，如此的壓榨靈魂到極限……」在他的思想中，有著革命的反叛的理念，這些是促使他尋找新的戲劇出路的根本原由。他的戲劇理論是有他的創新之處的。因此，才對新前衛戲劇運動產生了較大的影響。

他的殘酷戲劇理論的主要特點如下：

在《戲劇與形而上學》中，他提出了一個「空間詩意」的觀念。他對西方戲劇把「一切為戲劇所特有的東西，換言之，一切不服從於話語和字詞表達，或者說一切未被對白……所包含的東西都被貶抑到次要的地位」。他提出，在戲劇中「語言的詞意會被空間的詩意所代替，而後者恰好屬於非為字詞所特有的領域。」這種空間詩意，這種創造某種能與字詞形象等同的物質形象的空間詩意，是劇院許多的手段，首先是舞臺上使用的一切表達手段，例如：音樂、舞蹈、造型、啞劇、模擬、動作、聲調、建築、燈光及布景。在他看來，這些手段都有著它特有的，本質的詩意，此外，還有著它們在組合中所產生的詩意。

阿爾托的殘酷戲劇是非語言的，非劇本的。他在《東方戲劇與西方戲劇》一文中提出「形體戲劇的觀念」，「非語言戲劇的觀念」。「這種觀念認為，戲劇應以能在舞臺上出現的東西為範疇，獨立於劇本之外。」他認為西方戲劇把語言和劇本置於至高無上的地位，束縛了戲劇的發展。他說，在西方戲劇中，語言至高無上，這個觀念根深蒂固。戲劇彷

佛只是劇本的物質反映，因此，戲劇中凡是超出劇本的東西均不屬於戲劇的範疇，均不受戲劇的嚴格限制，而似乎屬於比劇本低一等的導演範疇。」

顯然，阿爾托強調的是物質語言，認為音樂、肢體、運動、空間、舞蹈、燈光等是比語言更為強力的戲劇表達手段，主張把這些舞臺要素的特性發揮出來，並且強調把這些要素組合起來，形成一個整體。在他看來，劇本是不必要的，劇作家自然也應被請出劇場，而導演則是發揮上述要素的作用，並把這些舞臺要素組合為整體的創造者。

他提出「與傑作決裂」這點，可以說是後現代的先行者。他說：「應當與傑作的概念決裂，傑作只屬於所謂的菁英，群眾根本不懂。」，「過去的傑作對過去是適用的，但不適用於我們。我們有權以我們自己的方式來說已經被人說過的話，甚至不曾被人說過的話。」責備群眾看不懂傑作，是不應該的。

阿爾托的理論帶有一種模糊的性質，因此，人們對他的理論的詮釋也是不同的。他所提出的「殘酷戲劇」概念，他本人的解釋也並非那麼明確。他說：「我說的殘酷是指事物可能對我們施加的、更可怕的、必然的殘酷，我們是不自由的。天有可能在我們頭上塌下來。而戲劇的作用正是首先告訴我們這一點。」與此連繫，他的殘酷戲劇又包含對戲劇宗教概念的支持，他夢想著戲劇如同是具有威嚴、充滿血腥、充滿暴力和恐怖的先民儀式。他主張在戲劇中恢復魔術性的概念，似乎在倡導戲劇的潛意識活動。透過所謂「無徒勞的沉思默想，無零散的夢幻，我們將意識並掌握某種統治力量，某些指揮一切的概念；我們將在自身重新找到活力」，把心底最隱祕的部分，也就是潛意識展現出來。同時，他認為戲劇還具有治療的作用。

　　阿爾托的殘酷戲劇理論，在 60 年代西方「反文化運動」的浪潮中產生出巨大的影響，成為所謂後現代主義戲劇的先導。

　　彼德·布魯克（Peter Brook，1925～2022 年）是英國實驗戲劇的倡導者和實踐者。他在年輕時代就開始了導演生活，1962 年成為英國皇家莎士比亞劇院的導演。但他更以阿爾托殘酷戲劇理論的實踐者著稱，著有《空的空間》（*Empty Space*）。

　　阿爾托的「殘酷戲劇」，在他活著的年代並沒有得到實踐，而布魯克是第一個實踐阿爾托殘酷戲劇理論的導演。他和馬洛維茨（Charles Marowitz）組織了一個實驗劇團，按照殘酷戲劇的理論進行表演的試驗，把阿爾托的劇作《噴血》搬上舞臺。

　　這裡把《噴血》作一簡要介紹。

　　一對少男少女，他們傾心相愛。突然傳來奇怪的音響，猶如巨大的輪子攪動空氣，將他們分開。此刻，星星相撞，人的四肢、手、還有什麼蒸餾器從天上掉下來。三隻蠍子、青蛙、甲蟲，慢慢地降下來。少男呼喊著：「天空發瘋了！」

　　一個中世紀的武士上場了。奶媽，用手捂著腫脹的乳房，氣呼呼地跟上。武士對奶媽說：「別管你的奶子，給我檔案。」而奶媽卻說：「我的女兒跟他在一起，他們在做愛。」武士說：「這甘我屁事。」奶媽說：「亂倫啊！」

　　少男喊著：「把她還給我，她是我的妻子！」武士卻對少男說，你說你的身體的各個部位中最常提到的是哪個部位？少男回答：「上帝。」教士說：「那不時興了。一些人用無聊的小故事來滿足自己，這就是一切，這就是生命！」少男也贊成這種說法。

　　突然地震發生了。閃電雷鳴，人們四處狂奔。一個巨大的手抓住了

妓女的頭髮。妓女的頭髮燃起熊熊烈火。一個巨大的聲音：「母狗，瞧你的身體。」（穿著透明衣服的妓女，袒露著醜陋的身體。）她叫著；「放開我！上帝。」她咬了上帝一口，巨大的血柱噴薄而出。在刺眼的燈光中，我們看到教士在祈禱。妓女跌入少男的懷抱，所有的人都死了。妓女彷彿在性高潮中呻吟，對少男說：「告訴我，你以前是怎樣發生的？」少男把臉藏起來。奶媽回來。抱著少女。少女死了。奶媽兩隻大乳房不見了，武士衝出，抓著奶媽搖晃著：「你把它藏在哪裡？我要乾乳酪」。奶媽愉快地說：「給你！」她撩起裙子。少男喊著：「別傷害媽咪！」武士說：「壞女人！」

一大群蠍子從奶媽的裙子中爬出來。麇集在她的陰部。奶媽的性器逐漸膨脹、爆裂、發光，像太陽發出光芒。少男和妓女逃走。

少女從昏迷中醒來說：「處女！啊！那就是他所追尋的！」

這個短劇，是不能用傳統的戲劇的標準來衡量的，它沒有確定的時間和空間，似乎任何事件都可能發生而又不能發生。不能說它沒有半點現實的依據，但是，它似乎是散漫的、片段的夢魘及夢魘般的記憶，模糊的經驗、幻想，以及由此發生的種種意象的混合。是荒誕，是印象的倒置，是殘酷，是人們在清醒時不願看到的事物。在《噴血》中，阿爾托希望他的殘酷戲劇達到的效果，是給觀眾以強烈的撞擊。他說：「以中世紀黑死病那樣的瘟疫令人戰慄的恐怖，及其毀滅性的全部衝擊力，向觀眾猛撲過去，在它所襲擊的人群中引起徹底的劇變。肉體上，精神上和道德上的劇變。」據說布魯克在此劇演出時，引起了人們的重視。

但最能展現布魯克對阿爾托殘酷戲劇理論的全面試驗的是《馬拉／薩德》（Marat/Sade，1965 年）。此劇系彼德・魏斯（Peter Weiss）創作，原名《在薩德伯爵指揮下查蘭頓精神病院病人對讓一保羅・馬拉

所進行的暗殺和迫害行為》（*The Persecution and Assassination of Jean-Paul Marat as Performed by the Inmates of the Asylum of Charenton under the Direction of the Marquis de Sade*）。它的題材半真半假，它寫的是 19 世紀初，薩德伯爵的確被關在查蘭頓精神病院。院長鼓勵病人進行戲劇演出。於是便有了戲中戲，並成為該劇的主要情節。在演出中，布魯克把阿爾托的「空間詩意」觀念作了試驗：用一個樂隊演奏十分拙劣的樂曲；病人的動作荒誕，精神錯亂，時而嘟嘟嚷嚷，時而尖聲厲叫，時而匍匐，時而跳躍，他們時而變成窮人表現出殘酷和醜惡，時而還裝成是一群暴徒，高呼革命口號，甚至發出淒厲的慘叫；歌手們穿著法國大革命時期的服裝，大唱諷刺歌曲；斷頭臺處決時流出紅、藍、白色的鮮血。所有這些匯成對感官的猛烈衝擊。它的演出效果，的確令人震撼。有人說，它把觀眾從現實引向噩夢。布魯克的確是一位出色的戲劇革新家。1965 年，他以自己的戲劇成就獲得大不列顛帝國勳章。

格洛托夫斯基的質樸戲劇

　　格洛托夫斯基（Jerzy Grotowski，西元 1933 ～ 1999 年），波蘭人。1957 到 1955 年在克拉科夫戲劇學校讀書，後又到蘇聯莫斯科戲劇學院表演系學習，深得史坦尼斯拉夫斯基戲劇體系的教益。他曾擔任克拉科夫老劇院和波茲南的波蘭劇院的導演。演出過尤內斯庫的《椅子》、契訶夫的《凡尼亞舅舅》等劇，他是一個大膽的戲劇實驗家。

　　當他擔任奧波萊的「十三排劇院」的導演和經理後，即開始了他的戲劇實驗。1964 年，他將這個劇院改名為「戲 劇實驗所」，後又改名為「表演藝術研究所」。這些實驗，使他終於提出了「質樸戲劇」的理論主張。他曾經率領他的劇團到英、美、法、比利時和北歐國家和地區演出，同時。他本人還應邀到中國、印度、蘇聯、義大利和南斯拉夫等國出席學術會議和講學。

　　著名的導演和戲劇理論家彼德‧布魯克（Peter Brook）說：「格洛托夫斯基是個超群絕倫的人物，為什麼？因為據我所知，自史坦尼斯拉夫斯基之後，像格洛托夫斯墓那樣全面而深入地對表演的本質、表演的現象、表演的意義以及表演的心理 —— 形體 —— 情感過程的本質與科學性進行探索，這樣的人世界上還未曾有過。」

　　在電影、特別是電視日益發展，獲得越來越多的觀眾的時刻，格洛托夫斯基對戲劇的本質和特質所進行的探討是有益的。他的質樸戲劇理

論的核心是他說的一句話:「我們認為演員的個人表演技術是戲劇藝術的核心。」他補充說:「經過逐漸消除被證明是多餘的東西,我們發現沒有化裝,沒有別出心裁的服裝和布景,沒有隔離的表演區 (舞臺),沒有燈光和音響效果,戲劇是能夠存在的。沒有演員與觀眾中間感性的,直接的、『活生生』的交流關係,戲劇是不存在的。」因此他說:「戲劇是什麼?戲劇的特質是什麼?戲劇能辦得到,而電影和電視所不能辦到的是什麼?兩種具體的觀念歸結為:質樸戲劇與違反常規的演出。」

的確,戲劇和電影、電視比較起來,它的獨特的優越性及它的特性,就是演員與觀眾的面對交流了。戲劇無論怎樣運用現代的科學技術手段,它依然無法與電影和電視等同,那實際上是兩回事。

格洛托夫斯基是在這樣一個現代傳媒迅速發展的時代,提出質樸戲劇理論的,也有人把他的理論稱為「貧窮戲劇」和「窮乾戲劇」。

格洛托夫斯基 1960 年導演的《浮士德》(Faust)在波蘭上演 傳統的戲劇是綜合的戲劇,它需要很多的物質條件,所以格洛托夫斯基把它稱為「富裕戲劇」,而富裕戲劇就是「富於缺陷」的戲劇。那麼,他提倡的是「貧窮戲劇」。他認為「富裕戲劇依賴的藝術盜竊癖,它吸收其他各種學科構成各種雜亂的戲劇場面,混成一團,沒有主體,或者說缺乏完整性,但卻仍然當作一個有機的藝術品來演出。」他的貧窮戲劇,正是對這樣的富裕戲劇的一個大膽挑戰。

他的貧窮戲劇甚至認為沒有劇本,戲劇也是可以照樣存在的。他說:「劇本本身不是戲劇,只有透過演員使用劇本,劇本才變成戲劇 ——就是說,多虧語調,多虧音響的協調,多虧語言的音樂效能,劇本才能變成戲劇。」他認為越是剝去戲劇這些多餘的贅物,戲劇的潛能才能發揮出來。「承認戲劇的質樸,剝去戲劇的非本質的一切東西,不僅揭示

出藝術手段的主要力量，而且也揭示出埋藏在藝術形式的特性中深邃寶藏。」

從上述主張可以看到格洛托夫斯基對演員在戲劇中地位的高度重視，有時，他把演員譽為「聖潔的演員」。他認為演員必須經過十分嚴格的訓練，才能夠發揮和調動自身外在的手段，把戲劇的內在潛質展現出來。他還認為演員的作用，一是能夠創造戲劇的動作，二是把觀眾導進戲劇情境之中；三是演員是演出與觀眾的情智交流的不可替代的直接溝通者。

格洛托夫斯基建立了一套有別於史坦尼斯拉夫斯基、布萊希特等人的訓練演員的方法。他說：他這套方法，「是一種能夠客觀地給演員以創造性的技術的訓練方法，而這種技術是扎根在演員的想像和個人聯想裡的。」他又把它稱為「否定法」。演員不必問自己「怎樣才能把這個表演出來？」而是與此相反的路徑，「他必須知道不能表演的是什麼？是什麼阻礙著他？演員必須透過適合於個人的訓練方法，找到一種解決辦法，藉以消除這些因人而異的障礙。」他強調演員的表演是在與觀眾的交流中實現的。也只有在這種面對的交流中，才能產生共鳴，當然，也就接近了走進觀眾。那麼，這樣的表演才是有意義的。他的訓練內容包括形體訓練、造型訓練、臉部表情訓練、發聲技巧的訓練。

一位評論家約瑟夫‧凱萊拉看過格洛托夫斯基的《忠誠的王子》（The Constance Prince）後說，這齣戲驗證了格洛托夫斯基的理論方法所產生的優秀成果：「一種心靈的光彩從演員身上放射出來。我找不到任何其他的解說。在角色進入最高潮的瞬間，一切技巧上的東西都好像是從身體內部發出了奪目的光彩，毫不誇張地說，優美得無法估量。演員任何時刻都可以騰空而起……他是處於尊榮的境界之中，他周圍的褻瀆和

暴行所形成的『殘酷戲劇』變成了處於尊榮境界的戲劇。」也許這種讚美未免有些溢美之處，但不可否認，格洛托夫斯基對演員的訓練的成就是很高的。

他的質樸戲劇，對於所謂的後現代戲劇產生了不可忽視的影響。

1984 年 8 月，格洛托夫斯基在美國宣布解散「劇場實驗室」，轉而在義大利的龐提德拉成立了「格洛托夫斯基研究中心」，從此他離開劇場，帶領一些人從事「藝乘」研究，即透過歌詠、苦修、吟唱、默禱、儀式等方式，尋求人與生命之根和戲劇之魂相溝通的管道。尋求實現真正藝術的「雅各天梯」。1999 年 1 月 14 日，格洛托夫斯基在義大利的龐提德拉病逝，遺體火化後，骨灰由他的信徒帶往印度，因為格洛托夫斯基一直認為印度教的大尊者拉曼拿（Ramana Maharshi）是他的精神知己，死後他要與他相伴。

美國的前衛戲劇

　　美國的前衛戲劇，於本世紀 60 年代興起，劇團林立，流派紛呈，無奇不有。

◆ 一、阿蘭‧卡普洛的「境遇劇」

　　首先，要提及的是一個美國畫家阿蘭‧卡普洛（Allan Kaprow），他於 1959 年作了一次即興演出，於是，一種「即興劇」由此誕生，也有人稱之謂「境遇劇」。

　　卡普洛是一個行為派畫家，他試圖打破平面的畫面的限制，探求一種能夠讓人深入「畫境」，獲得直接感受的方法。他曾經做過各種實驗，如同先鋒派音樂家約翰‧凱奇（John Cage）的合作，在一個很大的房間裡，同時在進行著各種活動，舞蹈、電影，演講等等，同時，出現著各種音響，包括音樂。他們追求同時性，由此，而創造出一種「環境」。在這些實驗的基礎上，卡普洛於 1959 年在紐約的格林尼治村魯本美術館推出了他的第一部「境遇劇」——《抽成六部分的十八個境遇劇》，我們把它簡單地加以描述：

　　在這出境遇劇中所展現的是一個「寬闊的空間」，有著十四組隨意擺放的椅子、圓圈、方陣、單個的都有，人們就面向不同的方向坐著。

　　同時性展開的：有些穿冬大衣的人，有赤裸的人，有日常穿著的

人坐著,而觀眾也按照座位號碼入座;一個老人不停地在玩弄五顏六色的鐵罐;在空間的另一處,有個巨大的立方體支架,外面用透明的塑膠布罩起來,一個藝術家坐在這個立方體內的中心點的一張紅色凳子上,緩緩地一支一支地把十九根火柴點燃吹熄,然後,又把透明的塑膠布刷黑,直到觀眾看不見他;一個小孩不時地搖晃著一個柱子,柱子上掛著紅色的小燈;在全場燈光的變換中一個刷白的裸女走向一條紅白色的長板凳,上面躺著的一個彷彿是土耳其宮廷中的女奴……

與此同時,這空間裡還有投影幕,不斷出現著各種形象……

與此同時,擴音器則不停地發出各種音響,迅速變化的高頻聲音和叫人神經豎起的燈光……

與此同時,有三個地方有人在演說……

而後來的境遇劇,大體上也像此劇一樣,包括著以下的主要成分:觀眾也是演員;表演沒有嚴格的要求,即興表演;它選取的「劇場」,也就是它演劇的空間,觀眾與演員與舞臺混在一起,沒有界限;它像生活一樣,表演的開始,也就是事件的開始。所有這些,他們都想達到這樣的效果:「無論你走到哪裡,戲每時每刻都在演,藝術只是促使我們相信這是實際情況。」

由卡普洛的行動藝術走向戲劇藝術,可看到前衛戲劇藝術的革新動向,朝著戲劇的綜合化,人們把與其他藝術交叉混合融會的藝術,稱為「全部混合效應藝術」。

◆ 二、貝克的「生活戲劇」

美國的朱利安·貝克(Julian Beck,西元 1925 ～ 1985 年)和它的妻子瑪麗娜(Malina,西元 1926 ～ 2015 年)於 1947 年在紐約成立了「生

活劇團」，所謂「生活戲劇」即由此而來。在他們演出的一齣《神祕和小戲》的布告中，有這樣的宣稱：「在戲劇史和社會史上一種新現象的先鋒——自發產生的公有制演出劇團，自願承受貧困，進行實驗性的集體創作，並以多種新方式利用空間、時間、心靈和軀體，以滿足我們這個爆炸性時代的各種要求。」他們公開聲言他們是一個「激進劇團」。從他們的主張和實踐來看，顯然，「生活戲劇」是受到了阿爾托的影響。

貝克和瑪麗娜都曾接受過戲劇的訓練，他們早期就實驗在戲劇中削弱對劇本的依賴，把文字的作品變成十分寓有想像力和形體節奏性的動作。他們的美學追求，在於給觀眾以直接的視覺和聽覺的體驗。運用婀娜多姿的芭蕾舞動作、五彩繽紛的燈光以及各種舞臺形象，製造強烈的視聽衝擊，有時甚至不惜採用一些低階的色情動作。

貝克的劇團演出的劇目有《販毒》、《禁閉室》、《弗蘭肯斯坦》（Frankenstein）、《今世天堂》等。《販毒》（1959 年，作：傑克·蓋爾伯（Jack Gelber），導演：瑪麗娜），此劇以隱喻的象徵，說這世界是一個失去方向的世界，幾乎所有的人都需要各自的「麻醉品」。《禁閉室》（作者：肯尼斯·H·布朗，導演：瑪麗娜）寫美國海軍陸戰隊的士兵，在日本富士山禁閉營，在一天禁閉中所受到的痛苦以及所看到的非人道的景象。它特別突出了聽覺效果，如看守官員發出命令的咆哮聲，毆打禁閉者的尖厲刺耳的呼叫，以及垃圾箱蓋的砰砰嘭嘭聲響，所有這些都深深刺激著觀眾，這顯然是對非人道行為的抗議。

足以使貝克成為阿爾托殘酷戲劇理論的重要的實踐者的，是他親自參演的《弗蘭肯斯坦》。劇情是一個醫生製造了一個怪物，這個怪物掌握著整個世界的知識。此劇，設定了一個高達二十英呎的三層腳手架，它象徵這世界是一座監獄。這個腳手架被變為怪物的頭部。約有二十個演

員在腳手架上表演，代表著怪物的頭部、五官、四肢，每當它受到現代文明觀念的刺激，就做出十分痛苦的反應。

此劇，希望製造出一種能夠給觀眾以強烈印象的刺激。而《今世天堂》，則創造了透過戲劇製造事件的先例。它的 演出就是實現一次非暴力革命，達到對無政府主義的張揚。它設法讓觀眾參與進來，一是要觀眾參與某種裸體表演，讓觀眾或脫掉衣服，或是對此進行反對，從而造成一種衝擊效果；二是演員對觀眾進行恫嚇、威脅和諷刺，激怒觀眾，故意製造緊張的對立或衝突；三是在劇終時，進行一次帶有色情的典禮，所謂以「愛情的肉堆」而收尾。他們的表演本身構成抗議性，甚至成為抗議性的事件，以實現阿爾托的主張：劇院內的狂暴肯定將顛覆其外面的暴力。

從「生活劇團」看，前衛戲劇在政治上往往帶有激進性。

◆ 三、彼德·舒曼的「麵包傀儡戲劇」

彼德·舒曼（Peter Schumann，西元 1934 ～）出生於德國西里西亞地區的魯本鎮。他對傀儡的接觸，是因為他們家有一個知名的傀儡戲的朋友，他常常將傀儡送給舒曼和他的兄弟姐妹，還帶他們去看傀儡戲，想不到多年後，這為舒曼從事麵包傀儡戲劇埋下了種子。他的童年經歷了「二戰」的災難，這使他成為一個和平主義者，並對他後來從事的藝術事業，有著深刻的影響。

「二戰」後，他讀完中學後，到柏林著名的造型藝術學院學習雕塑，不久，又轉向舞蹈，與朋友組織了「新舞蹈團」。在此期間，他結識了一個美國女孩艾爾佳·斯考特（Elka Scott），一起在慕尼黑過著波希米亞式的貧窮藝術家的生活。他們有了孩子，於是便正式結婚。1961 年，他們

到了紐約，在這裡他終於找到了自己所追求的藝術環境。1963 年，舒曼在紐約的下東城貧民窟成立了「麵包傀儡劇場」，此刻，正是紐約的各種前衛戲劇蓬勃發展的時候，「開放劇場」、「生活劇場」、「辣媽媽劇場」、「齊諸咖啡屋」等如雨後春筍。

舒曼的劇團在公園、街頭、貧民窟和體育館等場所演出了《火》、《國王的故事》、 《跟母親告別的士兵》等，積極投入政治運動。如反越戰的示威，房租示威等，而在藝術形式上，則探索把碩大的傀儡與環境結合起來，經過反覆實驗，成為一種別具一格的藝術形式，而傀儡劇場的影響也隨之擴充到歐洲和第三世界。

為什麼他把他的劇團稱為「麵包傀儡」？舒曼說：「麵包就是麵包，是我們生活裡最基本的東西。我們在演出時或演出結束之後，會把麵包拿出來跟觀眾分享。」他還提出：「我們想要有能力供養萬民。」由此，也可看出劇團的平民色彩。

麵包傀儡劇場演出情形 70 年代以後，舒曼走出紐約，落戶佛蒙特州，這是美國東北部與加拿大接壤的地方。起初是作為佛蒙特州高達學院的駐校劇團，過著一種教書、演戲和種菜的「公社」生活，1974 年更落戶到農場。但是，無論走到哪裡，舒曼始終堅持他的藝術實驗，而且與民眾結合起來。1978 年，由於他所做出的文化貢獻，佛蒙特市市長授予他「傑出藝術獎」。1982 年，舒曼領導著上千名百姓抬著大傀儡，在紐約進行了具有歷史意義的和平大遊行。在他的大傀儡周圍，團結了數千名佛蒙特市民，他們高舉著各種旗幟，慶祝該州議會簽署了反對核武器擴散條約。舒曼的麵包傀儡劇場，把具有獨創性的環境戲劇藝術，與推進民眾的事業結合起來。

1982 年聖誕節的前夕，紐約的格林威治村，正是下班時候，人聲鼎

沸，車水馬龍。突然，在一陣陣緊鑼密鼓中，只見一個高十幾英呎的，穿著紅藍白三色服裝的山姆大叔（由舒曼踩著高蹺扮演），一邊拉著提琴，一邊在人群中跳舞，把所有的行人都吸引過來。這齣戲叫做《洗衣婦的聖誕》。出場的角色還有頭戴洗衣婦面具的歌隊，聖母瑪麗亞（Holy Mother Mary）和亞瑟（Arthur），也有面具。還有野鹿、綿羊（由演員戴上面具）和高大的松樹等。演出結束後，演員與觀眾一起分享粗硬的黑麵包，作為「聖餐」。它給觀眾一陣驚喜，一陣震撼。大家共同體認到一個最基本的事實：我們需要麵包。這是舒曼的開場戲，受到了專家和觀眾的好評。此後，舒曼大體上循著這樣的環境戲劇的路線發展，形成了「另一種美學與政治」。即如有的評論家所說：麵包傀儡劇場將 60 年代美國劇場的兩大因素 —— 美學上的前衛和政治上的激進結合了起來。

◆ 四、約瑟夫·柴金的「開放戲劇」

約瑟夫·柴金（西元 1935—）的開放戲劇，以其創辦的「開放劇團」而得名。他認為百老匯的劇院是「關門」戲劇，故反其道而舉起「開放戲劇」的旗幟。他進行戲劇的實驗，展示人們在傳統戲劇中所看不到的東西，如生活中那些怪誕的、神祕的、超乎理性的內容。在表演上，竭力摒棄語言，主張運用動作和音響來表現幻想和夢境的「感情領域」。他們還創造了一種角色變換的方法，運用這種變術，可以使前一個角色變成另一個角色。開放劇團演出的代表作有《美國，做得好！》，其中的《旅館》，企圖展示當代現實中的怪誕和暴力，它透過形狀怪誕的木偶 —— 一個在介紹房間裡的種種陳設，兩個又在破壞這間房子，來達到其啟示意義。

◆ 五、辣媽媽劇團

　　辣媽媽劇團（La Mama），確切地說是辣媽媽實驗戲劇俱樂部。它的創始人是艾倫・史都華（Ellen Stewart）。她是一位黑人婦女，在著名的薩克斯百貨公司，做服裝設計師，負責一個精品櫃檯，專門為紐約名媛設計服裝。二戰後薩克斯與美國政府達成協定，願意給猶太婦女提供工作機會。有十五個來自波蘭、德國、奧地利、西班牙的猶太婦女，來到她的部門工作，她們把史都華稱作「媽媽」。1962 年，她在紐約曼哈頓東區第九街租下了一間地下室，只有二十五個座位，專門演出新進劇作家的劇作。繼之，又在第二大道開設了辣媽媽咖啡館，有七十四個座位。辣媽媽劇團就這樣創辦起來。她的俱樂部培養了一些知名的劇作家和演員，成為一個戲劇家的搖籃。

　　由於劇場小，只能演出長度約一個小時的戲。最初為劇團寫戲的有湯姆・埃恩，創作了《白娼妓和小玩家》。上演了莫瑞・希斯格爾的《打字員》、威爾遜的《愛爾德里奇的白霜》。這個劇團總是把一些銳意革新的戲劇人吸引進來。探討所謂「整體戲劇」，即以肢體語言、音樂和舞蹈為主的戲劇。

　　由於在國內不能開啟局面，辣媽媽劇團於 1967 年破釜沉舟到歐洲演出，並開始引起評論界的重視。同年，她把格洛托夫斯基（Grotowski）帶到美國。此後，更自覺地吸引世界各地的戲劇藝術家到劇團來工作，如奧地利、日本、韓國、哥倫比亞、印度和一些非洲國家的人士。這樣，使辣媽媽劇團有了更加開放的視野，如把西班牙舞蹈、中國的戲曲等文化因素吸收進來，融入辣媽媽戲劇美學之中。

　　辣媽媽劇團的代表作是《特洛伊女人》（*The Trojan. Women*），它以希臘語演出。自 1974 年上演，至今仍是一出常演不衰的劇作。希臘人攻

占了特洛伊城之後，殺死了特洛伊城所有的男人，把所有的特洛伊城的女人當作俘虜，押回羅馬。羅馬文明，就是希臘男人與特洛伊女人聯姻的產物。此劇隱喻著一個哲學思想：禍兮福所倚，福兮禍所伏。

艾倫・史都華說：與其說她看重戲劇，不如說她更重視戲劇家。經過幾十年的努力，她培養了一批劇作家，並把辣媽媽實驗戲劇俱樂部變成一個世界性的組織。美國《紳士》雜誌（*Esquire*）把艾倫・史都華列為世界最重要的百名婦女之一。同時，她還被讚譽為「外外百老匯之母」。

◆ 六、理查・福曼的「本體歇斯底里戲劇」

在美國，尤為著名的後現代主義戲劇的代表人物還有理查德・福爾曼（Richard Foreman），羅伯特・威爾遜（Robert Wilson）等，以理查德・福爾曼更為出名，他不但有創作，也有一套理論，他提倡所謂「本體歇斯底里戲劇」。

原來，他在戲劇中企圖採取的是一種妥協路線，尋求與觀眾的結合。但是，其結果是失望的，於是他改變策略，決心打破現有的戲劇法則，以激進的戲劇觀念和方法出現在劇壇上。於是，提出了他的「本體歇斯底里戲劇」主張。

以此觀念演出的第一部戲劇《天使之面》上演後，即引起轟動。所謂「本體歇斯底里戲劇」，是指內在的精神焦慮和不安，它揚棄傳統戲劇的主要因素，如戲劇情節、性格的發展、角色的相互作用，以及心理學成分等。有的評論指出：「理查德・福爾曼創立其戲劇時尋找了新的表演方法：不需要訓練有素的演員、昂貴的舞臺裝置及煞費苦心的效果。在《天使之面》中，他只使用了一架錄音機和最少的道具即獲得了成功。」

在結構上，理查德・福爾曼的戲劇將所有的戲劇元素分解為一種原

子式的、片段的細微結構，這種最小的結構單位成為生活和藝術虛構兩者被感知的基本單位，行動、語言、音響、燈光、姿勢等戲劇成分都能在這種結構中展示出來。這種結構的戲劇如同音樂中的「循走曲」般構造起來，其舞臺形態完全依靠聲音和演員出場、重複及退場等導演自出機杼的組合。

　　在他的任何作品中，肯定均充斥了嗡嗡聲、倒置的家具、門窗及搖晃的燈火。理查德·福爾曼的劇作語言表面上和 S·貝克特（Samuel Beckett）的很相像：一種演員的生理和精神狀態的描述。但理查德·福爾曼作品中語言所描述的演員，是笛卡兒式（Cartesian）的自我封閉單位，而非互相衝突關係中的角色。故而理查德·福爾曼的作品可以說是貝克特的反面：「貝克特在諷刺的背景中孤立地展示角色，其模式是嘲諷的，作為一種存在的孤獨隱喻，而理查德·福爾曼在內在的諷刺模仿之外，則顯現出嚴格的形式主義。」他的劇作還有《大象之步》、《中國旅館》、《西拉維醫生的神奇劇場》、《十五分鐘事件》等。

後現代主義戲劇的跟進者

　　除美國外，如英國、德國、法國、日本，以及香港、臺灣，都有後現代戲劇的跟進者。這裡，再選擇一些有代表性的劇作家和劇團加以介紹。

　　原東德的海諾・穆勒（Heiner Muller，西元 1929 ～ 1995 年），他的青少年時代，正是希特勒統治的年代。1945 年，不過十六歲而已，就被送到前線充當炮灰，為美國軍隊俘獲，但他逃回在蘇聯占領區的南部家鄉。高中畢業後，在圖書館工作，開始了他的寫作生涯。

　　1958 年，他成為東柏林高爾基劇場的編劇，師承布萊希特戲劇。1970 年，他成為布萊希特首創的柏林劇院的駐院編劇。但是，他沒有為布萊希特的戲劇理論所侷限，而是探索新的戲劇創作的路徑，他的聲名逐漸傳開來。1983 年，於海牙舉辦的國際藝術節，單為他設定了「海諾・穆勒戲劇節」，由五個國家的十個劇團演出他的九個劇本。可見，他的地位和影響是很大的。這裡主要介紹他的劇作《哈姆雷特機器》（*Hamlet Machine*），它被譽為後現代主義戲劇的範本。

　　此劇系由片段拼貼而成，採用了所謂的「片段整合」的編劇手法。

　　全劇由幾個「角色」的獨白集合而成，獨白又由敘述、評論和隻言片語組合起來，但他們之間可以是沒有任何關聯的。沒有情節，沒有起承轉合的結構，沒有中心主題。

全劇共有五個部分，現將第一、二兩部分加以介紹：

第一部分，「家庭剪貼簿」。由哈姆雷特的獨白構成。先列舉一段：「我是哈姆雷特。我站在海邊跟浪濤說話嘩啦嘩啦，歐洲廢墟在我背後。國葬的鐘聲響起，兇手和遺孀結為連理，大臣們在高級靈柩後頭搖首擺尾，發出重金禮聘的哀號棺木中是誰的遺骸／引起了這般囂嚷／它是一個偉大的施主民眾圍成了一道道人牆，都是他的統治機器的出品他是個人他擁有他們一切。我擋下國葬的行列，用我的佩劍橇那棺木，劍刃一斷為二，可是，我終於用劍柄把它弄開了，將這個生我者肉體渴望與肉體為伴，施與我四周的混沌。哀悼轉為慶祝，慶祝變為唧唧作響的親嘴，兇手在空棺上占有了寡婦讓我幫您爬上去，叔叔；把兩腿張開來，媽媽。我就地躺了下來，傾聽這個世界跟死屍一塊地腐化。」以上只是一小段，其語義是頗費思考，也是很難詮釋的。敘述評論，斷斷續續，似斷若聯；在跳躍中具有一種詩的朦朧和哲理的蘊含。以下的內容是，一會兒，說到他父親的鬼魂走來了；一會兒，又說到賀拉修來了。顯然，哈姆雷特代表著知識分子。在這獨白中既看到作者對二戰以及二戰後世界的思考，也可看到這個知識分子的內心的痛苦矛盾。

第二部分，「女人的歐洲」，是由奧菲麗亞的獨白構成。這是一個本欲自殺的女人，她被壓抑著，她想賺脫一切束縛，讓風吹進心胸。她的手沾滿著血，她要把那些以前所愛的但又是使用她的男人的照片撕掉，「我放火燒掉我的監獄，我把所有的衣服全部扔進火中。我把時鐘、我的心自胸口扭出，我一身浴血走進街頭。」這是一個痛不欲生的女性。但是，歐洲正是這樣的「女人的歐洲」。

此劇，儘管晦澀難解，但仍可看到一個知識分子對希特勒的法西斯主義，對第二次世界大戰的災難，對戰後冷戰等世界問題的思考，其中

對知識分子自身的思考是特別引人注目的。

英國的大衛·格拉斯劇團，可以說是一個後現代戲劇的劇團。它以其藝術總監大衛·格拉斯（David Glass）的名字而命名。大衛·格拉斯被認為是近二十年來世界上形體戲劇的代表人物，他先是在倫敦現代舞蹈學院學習，後師從德庫勒·考柯、傑拉·勒·布拉頓、菲利普·高里耶、埃爾文·埃里和著名的戲劇家彼德·布魯克。

1989 年，他建立了大衛·格拉斯劇團，專門演出形體戲劇。演出的劇目有：《流亡中的鬥雞眼》、《郭門噶斯特》、《天堂裡的孩子們》、《蚊子海岸》、《甜蜜的生活》和《失去孩子的三部曲》等。《失去孩子的三部曲》之一的《漢森和格瑞泰機器》曾於 1998 年 10 月在北京演出。

該劇團可以說是比較成熟的後現代戲劇，它在藝術實踐上，顯然是沿著殘酷戲劇的路線，把形體語言作為主要戲劇的表現手段，但是，它也十分重視其他的戲劇手段，調動舞臺裝置、燈光、音樂等的各項因素。它特別重視演員的演技，這點又與格洛托夫斯基的主張相同。在大衛·格拉斯看來，演員的訓練和培養，演員的高超的演技是劇團的安身立命之本。因此，他們不但吸收小丑的表演、情節劇、啞劇、舞蹈、音樂，並使之水乳交融，形成劇作的整體；而且對中國戲曲、庫潑埃拉等進行研究。

達里奧・霍和他的政治諷刺劇

　　達里奧・霍（Dario Fo，西元 1926 ～ 2016 年）義大利著名劇作家、導演、演員，他出生於義大利北部的桑賈諾市，出身低微，父親是鐵路工人，母親是農民，他自幼在下層人民中間長大，有強烈的社會責任感和民主意識，自稱是普羅大眾的一分子，「一生下來就有政治立場」。政治上，他一直站在左派立場，曾是義大利共產黨黨員。

　　他小時候深受義大利民間說唱藝術的影響，青年時代，曾就讀於米蘭布萊拉美術學院和工學院建築系。但由於酷愛表演，因此，毅然走上了戲劇道路，他先是與演員搭檔，在娛樂場所演出小型綜藝節目，後與著名演員弗蘭卡・拉美（Franca Rame）結婚，在 1958 年組織了戲劇演出團體「新舞臺劇團」，在 1970 年又改組了劇團，創立了「戲劇公社」。在長期的藝術實踐中，達里奧・霍摸索出了一條寬廣的戲劇之路，他經常深入民間，了解下層人民的願望，不拘形式創作戲劇，對現實政治予以抨擊和干預。鑒於他經常攻擊代表資產階級利益的政府，抨擊殘酷暴力的警察制度，嘲笑教會的偽善和教士的無恥，諷刺官僚政客的險惡用心和無賴行徑，因此，他的戲劇很有現實效應，被稱為是「富有戰鬥性的戲劇」、「真正的人民戲劇」。

　　達里奧・霍深諳戲劇之道，並且從中世紀以來，義大利優秀的即興戲劇（也稱假面喜劇）中吸收了豐富的養料，他的戲劇貼近人民生活，

反映大眾心聲，語言通俗易懂，機智幽默、妙趣橫生，形式靈活多樣，演出不受場地限制，經常深入工廠、農村、甚至街頭、廣場獻藝，其戲劇場面熱鬧，動作性強，因此演出效果很好。

他本人是個在現代演藝界少見的多才多藝的藝術家，不僅集編劇、導演、演員於一身，而且歌唱，舞蹈、樂器演奏、舞臺美術、服裝、布景、道具、演出、海報設計無所不通，可謂戲劇全才，還常常一個人在劇中扮演多個角色，人稱「魔術師演員」。

他迄今已創作了 50 多部戲劇，包括諷刺劇，獨幕滑稽劇、黑色喜劇、荒誕劇等，他的戲劇大多充滿了揶揄、嘲弄、反諷、戲擬，誇張、變形等喜劇因素，即使比較嚴肅的主題，他也習慣在笑聲淚影中，達到抨擊時弊的目的，他認為，「真正的人民戲劇總是充滿情趣的」。

達里奧・霍的主要劇作有：《一針見血》（1954 年）、《大天使不玩撞球》（1959 年）、《他有兩把左輪手槍和黑白相間的眼睛》（*He Had Two Pistols with White and Black Eyes*，1960 年）、《總是魔鬼的不是》（1965 年）、《高舉旗幟和中小玩偶的大啞劇》（1968 年）、《工人識字 300 個，老闆識字 1,000 個，所以他是老闆》（*The Worker Knows 300 Words,the Boss 1000,That's Why He's the Boss*，1969 年）、《一個無政府主義者的意外死亡》（*Accidental Death of an Anarchist*，1969 年）、《滑稽神祕劇》（*Comic Mystery*，1969 年）、《砰，砰，誰來了？警察》（1973 年）、《被綁架的范范尼》（1975 年）、《拒絕付款》（1981 年）、《喇叭、小號和口哨》（*Trumpets and Raspberries*，1981 年）等，在義大利已經出版了《達里奧・霍喜劇集》達 11 卷之多。

鑒於達里奧・霍為人類的戲劇事業所做出的突出貢獻，1997 年 10 月 9 日，瑞典皇家學院宣布他為本年度的諾貝爾文學獎得主。這個訊息雖

在情理之中，但一些人還是感到意外，梵蒂岡的教皇不想掩飾對這位人民藝術家的敵視，攻擊他不過是一位「小丑」。

達里奧・霍從不掩飾自己對社會的批判鋒芒，也從不掩飾對所謂上層社會的輕蔑，比如劇作《他有兩把左輪手槍和黑白相間的眼睛》，就直接揭露了法西斯主義和資產階級政體之間的密切連繫，黑社會組織與官僚政客之間的密切連繫。《砰，砰，誰來了？警察》對軍警制度的弊端予以批判，並指責警察對無辜者的殘暴陷害。《工人識字 300 個，老闆識字 1,000 個，所以他是老闆》則諷刺了資本家的自以為是和荒唐愚蠢。

《神祕滑稽劇》則藉助中世紀的宗教劇、寓言劇形式，演繹了耶穌誕生後希律王屠殺嬰兒。耶穌顯靈使瞎子、瘸子恢復健康，使死人復活、使清水變酒等神蹟，遊吟詩人的不幸身世，「土包子」——下層貧民的悲慘生活，十字架上的耶穌等故事，影射不公平的社會現實，為普通民眾鳴不平，並透過耶穌的受難形象，抨擊殘暴者對善良者的殘害。

《高舉旗幟和中小玩偶的大啞劇》其實並不是什麼啞劇，而是一個大膽移植假面喜劇的手法，調動紙人、玩偶、模型，與戴面具的演員同臺表演，對資產階級政權、制度進行辛辣嘲諷的政治喜劇。戲劇一開始，舞臺上出現了一個巨大的傀儡——「大玩偶」，從他奇大的肚子裡，爬出了「資產階級」——一個二十歲左右的少女。她一出生就懷孕了，從她的裙子底下生出了「將軍」。此後，「大玩偶」的肚子裡就源源不斷地爬出了「資本」、「主教」、「王后」、「國王」等賴以支撐資本主義政治經濟體系的各色人物。面對民眾的造反行動，他們膽顫心驚、集體祈禱，希望來一次大地震，然後他們就有機會做慈善表演，以平息民眾的憤恨情緒。當造反者聯合起來（舞臺上出現首尾相連的龍形）向國王等人逼近時，「資產階級」以風騷女人的姿態出現，迅速腐蝕並瓦解了造反隊

伍。癱塌下去的「大玩偶」也在「國王」、「將軍」、「主教」的忙活中，靠了「報紙」和「電視」填充了內部空虛，成為一個身上塗滿了美國白漆，頭上戴著警察頭盔，手裡拿著棍子的「大天使」。戲劇的後半部分，則針對社會的意識形態、生產方式、政治統治進行揭露和諷刺，「導演」正利用「匈牙利事件」東拼西湊地製造愚弄民眾的宣傳材料，生產線上的工人成了身體的每個部位、關節都不停勞作，發瘋了的人形「機器」，一個部長在與女人鬼混中捲進了遊行隊伍，竟被警察揮舞大棒打得遍體鱗傷。

劇中的語言極其生動，寥寥數語，就可以一下子盡顯人物的心理，甚至戳穿人物的靈魂。如面對逼向「國王」的民眾，「主教」說：

「王室成員是一個指頭也不能動的……他們熱愛子民，最少一年愛一次！再說，國王是反對集權制度的……他們違反他的意志，讓他當皇帝……他都哭了」。

資本：親愛的，看殺農民不需要批準，不像未成年人看的電影，還需要審查……殺人不是不道德的事情……甚至可以說……

農民：（大喊）這塊土地是我們的！

［憲兵開槍，一個農民倒地。燈光變暗。］

憲兵：（邊走邊說）現在這塊土地真是你們的了，你們可以埋葬在裡面了。

《一個無政府主義者的意外死亡》是達里奧‧霍的代表作，這齣戲一經演出，就迅速獲得了轟動效應，在亞洲、歐洲和美洲都很有影響。據說這個戲在義大利演出時，不僅觀眾席爆滿，連舞臺兩側和幕後都擠滿了觀眾，創造了連演 300 場，觀眾超過 30 萬人次的紀錄。

《一個無政府主義者的意外死亡》取材於真實的現實事件：1968 年，

義大利和西歐連續發生學生運動,社會局勢動盪。1969 年,米蘭火車站發生了爆炸案。為了平息事態,震懾人心,軍方迅速逮捕了一名名叫皮內利的嫌疑犯,認定這位無政府主義者是兇手。在刑訊中,此人莫名其妙地墜樓而死,警方則宣稱此人是「畏罪自殺」。

事件發生後,達里奧·霍敏銳地嗅出了背後的血腥氣味,迅捷地做出反應。在左翼記者、律師的幫助下,他對事件經過進行了詳細調查,摸清了事實真相,以戲劇《一個無政府主義者的意外死亡》,揭露當局迫害左翼人士的陰謀。

《一個無政府主義者的意外死亡》雖是直擊現實弊端,但藝術構思卻十分奇巧:一個「瘋子」在警察局意外地接觸到了一個無政府主義者「意外死亡」的卷宗,他碰巧接聽了一個電話,得知羅馬的法官要來核審此案,於是他將計就計,以「大法官」的身分來見警長,並命令警察局長來見,在「瘋子」的詰問中,這些警察們開始互相推委,還企圖以無政府主義者的所謂「陷入絕境」,來支撐他們編造的「畏罪自殺」的假象。

「大法官」巧妙地利用警察色屬內荏、心虛氣短的特點,採用心理戰術,讓這些人一步步自己供出在所謂「意外死亡」中,警察們的卑鄙行徑,他又以「大法官」的身分,「幫助」他們找出謊言的破綻,以便把謊言編得更圓滿。這其中,充滿了警察的反諷和嘲弄,但是由於他「大法官」的特殊身分和當下處境,反而取得了警察局長的信任,這也反襯出這些人的愚蠢。

一名女記者來採訪警察局長,「瘋子」的身分又變成了「警察」中尉,他站在警察辯護者的立場,巧妙地用荒唐的邏輯、戲擬的手法、反諷的語言揭露了事實真相。貝託佐警長趕到,他認出了「瘋子」,多次提醒警察局長等人,但每次警察局長等人郡用腳踢他,示意他閉嘴,在他

要挑明「瘋子」的真實身分時，他們甚至把橡皮圖章塞進他的嘴巴。「瘋子」後來露出了外衣下面的教士衣袍，宣稱自己是「神甫」—— 教廷派駐義大利警察部門的觀察員。

貝託佐警長後來急得拿起槍，把警察局長、「瘋子」和女記者等人用手銬銬了起來，從「瘋子」的包裡，找出了他的各種手冊，揭開了他的身分之謎：他在多家精神病院住過，多次接受電療，是個妄想狂患者。但「瘋子」卻借用警察拿來的炸彈，巧妙逃脫逮捕，並且準備把關於事實真相的錄音帶公諸於世。

《一千無政府主義者的意外死亡》情節環環相扣，既富於喜劇的詼諧之趣，又富於正劇的嚴肅理趣。「瘋子」這個形象在劇中的出現，看似荒唐，實則有不可言說之妙：他變換身分的癖好，使戲劇情景富有變化，搖曳多姿，多視角、多層面地襯托了「永遠不錯」的警察機關的漏洞百出；他巧言善辯，多方設問，用言語的力量控制了整個局面，使警察不得不處在抗辯的位置，並不斷顯露出愚蠢可笑的特點。

若說「瘋子」確有精神疾病，可他所具有的智慧和能力，遠非凡人所及；若說「瘋子」不「瘋」，他卻有成沓的病歷證明。試想，在法西斯主義的陰影和暴力的警察制度下，一個人，如果他是屬於被打擊的對象，若是未被暴虐致死，那麼他不被逼「瘋」，還有別的可能嗎？「瘋子」之「瘋」，又是一個關乎「韻外之旨」的令人深思的戲劇內容。

《被綁架的范范尼》把義大利的政治元老、曾任天主教民主黨書記、政府總理、外交部長、參議院議長，素有義大利「政治教父」之稱的范范尼當作戲劇主角，以虛構的綁架事件為過程，並透過被「綁架」後人物的言行，暴露了政客們的虛偽、狡詐和卑鄙。

被人綁架之後的范范尼驚慌失措，語無倫次，懷疑這是大選的背景

下有人製造的政治陰謀，並試圖用政府的訂單贖買自己。當綁架者向政府提出以被關押的政治犯作為交換范范尼的條件，而有跡象表明政府並不讓步時，范范尼竟嚇得尿了褲子，後來綁架者割掉了他的一隻耳朵，有人把他打扮成孕婦的模樣，送進了婦產醫院。

在此，醫生們給他實行剖腹產，他的肚皮在放出了一陣臭氣之後，竟冒出了一個玩偶——法西斯分子，他一出生就揮著手槍，殺氣騰騰地宣稱，要讓「紅色分子躺在血泊裡」，並且叫范范尼「爸爸」，讓他當著大眾的面承認他是「合法的兒子」。當一個工人來到病房修理氧氣泵時，范范尼緊張地喊叫警察，讓警察把工人抓起來，從他肚子裡應聲出來兩個穿憲兵服的木偶，開槍把工人打死了。范范尼因找不到工人修氧氣泵窒息而死，他的靈魂脫離他矮小的軀體，飛到了天庭，聖父認為范范尼是他醉酒時的低劣作品，應打碎重做；而聖母竟像巫婆一樣用開水鍋測試他是否誠實，並在蒸汽中預測吉凶，她預測的結果是天主教民主黨在大選中慘敗。范范尼悚然一驚，清醒過來，認為這不過是一場噩夢。可是此時，門鈴響了，綁架者真的來了。

《喇叭、小號和口哨》寫菲亞特汽車集團的工人安東尼奧，巧遇了一場綁匪製造的車禍，他冒著危險救出了面目全非的人，用自己的外套裹著他，將其送進醫院後離開。醫生們按照外套裡安東尼奧身分證上的照片，為此人整容，而此人卻正是菲亞特集團的大老闆。媒體宣稱，安東尼奧是綁匪的同夥，而菲亞特的老闆下落不明。工人安東尼奧只好躲藏到情人家中，而他的妻子卻把躺在醫院裡的酷似者當成了自己的丈夫

警察為了破案，來審問酷似者，他們按照自己的判斷邏輯擷取所謂有用證據，反而不聽酷似者關於自己身世的訴說。他們把酷似者帶到了汽車工廠，他像從前的老闆一樣轉來轉去，十分熟悉，卻對工作技能一

點都不懂。把他帶到安東尼奧家中，他也顯得十分陌生。為了躲避警察的反覆詢問，他逃出醫院，回到了安東尼奧的家中，在閣樓上躲藏，真的安東尼奧也回到家中，安東尼奧的妻子被這交替出現的兩個人搞得昏頭轉向，此間發生了很多喜劇性的誤會和巧合，最後，警察們躲藏在其家中，終於抓到了兩個相貌一致的安東尼奧，事情的真相才算揭開。

達里奧・霍的戲劇不僅具有強烈的現實感，而且有鮮明的傾向性，但是，他不是把戲劇當成政治宣傳的傳聲筒，而是透過巧妙的藝術構思，在特別具有戲劇性的情節中。展示人物的本質屬性。比如，他讓法西斯分子和憲兵從范范尼的肚子裡爬出來，讓「資產階級」、「資本」、「主教」、「國王」等從大玩偶的肚子裡爬出來，他十分形象、十分生動地展示了他們之間的血脈連繫。達里奧・霍的戲劇具有極強的動作性，表演性，他明白因為是「戲」，所以真實生活不過是其基本素材，而戲劇卻是他憑藉想像力和智慧所能創造的最有意味的形式。

舞臺上的世界史，戲劇藝術的時空旅程：
從古希臘悲劇到後現代主義諷刺劇，一部跨越千年的文化史話

主　　編：覃子安，聞明，彭萍萍

發 行 人：黃振庭

出 版 者：崧燁文化事業有限公司

發 行 者：崧燁文化事業有限公司

E-mail：sonbookservice@gmail.com

粉 絲 頁：https://www.facebook.com/sonbookss/

網　　址：https://sonbook.net/

地　　址：台北市中正區重慶南路一段六十一號八樓 815 室
Rm. 815, 8F., No.61, Sec. 1, Chongqing S. Rd., Zhongzheng
Dist., Taipei City 100, Taiwan

電　　話：(02)2370-3310

傳　　真：(02)2388-1990

印　　刷：京峯數位服務有限公司

律師顧問：廣華律師事務所 張珮琦律師

定　　價：370 元

發行日期：2024 年 04 月第一版

◎本書以 POD 印製

國家圖書館出版品預行編目資料

舞臺上的世界史，戲劇藝術的時空旅程：從古希臘悲劇到後現代主義諷刺劇，一部跨越千年的文化史話 / 覃子安，聞明，彭萍萍 主編 .-- 第一版 .-- 臺北市：崧燁文化事業有限公司 , 2024.04
面；　公分
POD 版
ISBN 978-626-394-141-0(平裝)
1.CST: 戲劇史 2.CST: 世界史
984.9　　113003432

電子書購買

臉書

爽讀 APP